香港玩具圖鑑

THE COMPLETE HONG KONG TOYS HANDBOOK

香港玩具圖鑑

THE COMPLETE HONG KONG TOYS HANDBOOK

楊維邦　莊慶輝　編著

商務印書館

香港玩具圖鑑

THE COMPLETE HONG KONG TOYS HANDBOOK

編　　著：楊維邦　莊慶輝

責任編輯：張宇程

攝　　影：陳家維

設　　計：謝妙思

出　　版：商務印書館（香港）有限公司

香港筲箕灣耀興道 3 號東滙廣場 8 樓

http://www.commercialpress.com.hk

發　　行：香港聯合書刊物流有限公司

香港新界大埔汀麗路 36 號中華商務印刷大廈 3 字樓

印　　刷：中華商務彩色印刷有限公司

香港新界大埔汀麗路 36 號中華商務印刷大廈 14 字樓

版　　次：2017 年 4 月第 1 版第 1 次印刷

© 2017 商務印書館（香港）有限公司

ISBN 978 962 07 5720 4

Printed in Hong Kong

序言

1 外國現代玩具的引入

2 紙玩具

3 香港玩具

4 士多玩具

5 傳統及節慶玩具

6 中國玩具

7 日本玩具

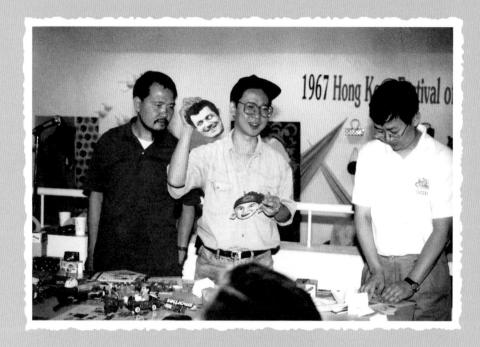

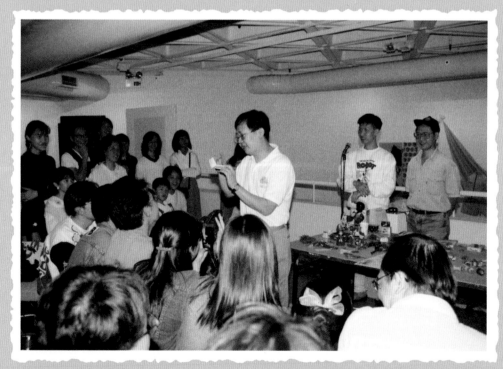

何慶基1994年在香港藝術中心舉辦《香港六十年代》展覽，邀請楊維邦示範把玩六十年代的玩具。

序一　本土文化的豐盛見證

　　上世紀八十年代中我從美國返回香港，有一文化現象令我感覺極不舒服，就是政府官員、傳媒以至文化界，均以「文化沙漠」來形容香港。人類學指出，有人便有文化，這種自卑是被殖民統治的人的典型心態，認為只有主子的文化才是優越。上世紀九十年代，開始有文化人及學者關注並研究本土文化，但即使在回歸後，在主流建制上仍沒太大變化，有的繼續相信外國月亮特別圓，有的另覓新主子以叩拜，本土文化精髓仍未得到應有的重視。

　　研究文化藝術過程複雜，但體驗文化卻易如反掌，只要往油尖旺區街頭走走，便不難體會香港文化的豐富多姿。百多年來香港最為人忽略卻又是最令人神迷的，不是那些優雅水墨古玩，或是那大部分人都看不懂的當代藝術，而是那緊貼港人歷史、生活的流行文化，其獨特有趣和豐富多元，是西九文化區M+的原先構思，展藏以香港流行文化為主的原因。只要跳出「文化藝術只是精英品味活動」這井蛙之見時，便不難發現這香港的卓越流行文化如漫畫、流行曲以至電影，其影響力觸及中國大陸、亞洲以至全世界。彈丸之地可以有如斯文化影響力，其文化質素不容低估。近年康文署轄下的博物館開始積極舉辦香港流行文化展覽，呼應着新一代對本土文化身份的認知和認同，是個醒覺的開始。

　　香港流行文化中其一表表者，要算是玩具。不同年代的香港人，都有某些玩具，無論是公仔紙、太空繩以至機械人，跟他/她們一起成長，勾起無盡的童年經驗。但玩具不單是遊戲工具，其意義也不單停留於個人回憶的層面，它們也是時代、文化、社羣生活、經濟狀況等各方面的具體反映，是研究香港歷史、文化的重要通道。自上世紀三十年代開始，香港玩具之多彩多姿令人目眩，一本有系統地整理香港玩具發展史的圖鑑，是極難得且重要的研究基石，楊維邦這本多年來渴望出版的書，對學術界來說，是重要的研究參考；對普羅大眾而言，是本土文化、生活經驗的見證。

　　楊維邦不單是個幾近瘋狂地全情搜尋香港流行文化藝術的收藏家，也是個既有眼光又願作深入研究的人，其收藏以玩具和漫畫最為豐富，而藏品也不局限在造型或製作技巧，而是從玩具在整個香港發展史中的文化、經濟和社會意義等角度來看，令展藏範圍更見多元及多層次。

　　感謝楊維邦多年來對研究保留本土文化的執着，現在終於能夠把其收藏整理成書，既是實現他個人心願，也為香港文化史寫上重要一頁，更重要是提醒我們香港人：不要再妄自菲薄，是時候認真看待香港文化，並向全世界的人說，香港人在文化上絕對有條件高傲地站起來。

何慶基
香港中文大學文化研究系副教授

Preface 2 **Toys as Commerce, Childhood as Nation**

Wooden duck, 1941, South China Toys Factory Ltd., Hollywood Road, Hong Kong

Small, colourful and money-spinning, toys are emblematic of Hong Kong.

The vintage plastic ducks, winsome dolls and wobbly robots pictured in this publication represent a time when children around the world grew up with toys stamped 'Made in Hong Kong', and when the factories that made them were at the forefront of the city's industrial hyper-growth. Such toys are mascots for the 'Hong Kong legend', the rags-to-riches story in which a hotchpotch of post-war factories was transformed, by toil and tireless enterprise, into a global centre for the trade in toys and games.

Yet the history of Hong Kong toys is more far-reaching than the legend. Its roots may be traced back to the first local toy factories of the Thirties and, further still, to the 19th century 'China Trade' that rifled the ancient treasury of Chinese toys for ingenious games and novelties to be adapted for Western tastes. The industry's modern history has been equally expansive, first in forging new models of international brand licensing, then in relocating this system across the border to spearhead burgeoning growth in South China's manufactures. More recently, local toy making has branched out in unexpected directions to generate new educational and electronic games, radical 'urban vinyl' figures and digital character animation. So it is a surprise that Hong Kong has no public museum dedicated to local toys. There is no museum of childhood either, or of play. No specialist toy design course survives in tertiary education, and no historian has explored the cultural reasons why this small region of China has been so phenomenally successful in toy production. In a city that has made more toys than any other, why do we neglect this heritage?

This question was a starting point for discussion when the Hong Kong Museum of History first invited myself, joined by the co-authors of this foreword – Anita Tse Muse, Fonny Lau Yuet Po and Rémi Leclerc –to prepare research on local toys. Might the answer be that toys are still regarded as trivial, if charming playthings –an ambivalence dramatized eighty years ago in Sun Yu's famous propaganda movie *Toys*? Is it possible that, even now, playing with toys is considered a waste of time –as in the stubborn Chinese aphorism: 'diligence has its reward; play has no advantages'? Or are toys still viewed as frivolous imitations, as little copies of the grown-up world –and so overlooked as models of creative invention?

In the never-ending story of toys there are few beginnings but many zigzag journeys that transport us across centuries and continents. Some of the most ancient games and toys undoubtedly began in China, from the popular Han game of football to the Song tangram or Ming diabolo in its many guises. Their origins and circulation around the world are mysterious, for many ancient Chinese toys also appear in other early civilizations. For example, the bolanggu, a percussive toy with beaters attached to a drum also occurs in ancient Egypt. Clay whistles in the form of birds or animals appear in Han times, but also in the archaic Mayan civilization. The yo-yo, pull-along toys, the whipping top and hobby-horse also existed in Classical Greece, the Roman world and India.

Dolls, or at least figurines, are of course universal, although the oldest surviving figurines in China are fertility or grave goods rather than toys. Clay figures from Wuxi and Tianjin, together with delicate dough sculptures and string puppets are centuries old, although the cloth and opera puppets of Fujian came later: the name 'budaixi' suggests the Indian 'putali', a puppet theatre that may have arrived with the region's monsoon trade to the subcontinent during the early Ming. And the modern Chinese term for doll (洋娃娃) suggests a Western influence. Indeed, quantities of opera dolls and nodding head dolls were produced in the late Qing era for export to the West.

Some traditional-sounding toys and games, such as Chinese Chequers, turn out to be nothing of the kind: in this case the name was invented by an American company marketing the Stern-Halma, a board game developed in Germany as recently as 1892. Marketing can also reinvent tradition. For example, the lanterns and illuminated toys of Hong Kong's Mid-Autumn Festival are unusual since, in every other part of the Chinese world, they are associated with the Spring Festival. It appears that during the Seventies Hong Kong's Tourist Authority sought to counter the sharp fall in hotel occupancy after the summer season by encouraging touristic displays of lanterns during Mid-Autumn.

Since the origins of most of the world's classic toys are obscure it is more revealing to begin an account of toy design not with legendary accounts of their creation but rather with their slow, and often epic journeys of transformation. We begin with just one example: the dragonfly. The traditional Chinese bamboo dragonfly, spun by hand or by a string wound on a spindle, gyrates over the millennia and around the world to become the robotic flying dragonfly toy made in contemporary Hong Kong. The origins of the bamboo dragonfly are obscure, although scholars have speculated that the device is referred to in Chinese, or perhaps Greek texts from 400BC. Traded across the Silk Road, and perhaps further adapted in Hellenistic Syria, the Chinese toy appears in the West around 1500, pictured in a *Madonna and Child* by the Flemish painter Jan Prevoost, and held by a playful Christ child –here adapted to four rotors to symbolize the cross and, curiously, combined with a Chinese whistling top to represent the world.

Western adaptations of the bamboo dragonfly may have inspired Leonardo da Vinci's famous studies of flight, and certainly the Chinese toy fascinated European scientists of the late 18th century such as the engineer George Cayley, who first formulated the aeronautic principles of the helicopter. In the modern era, as bamboo was replaced by plastic, the helicopter rotor was re-adapted to Hong Kong flying toys. The catalogues of Ting Hsiung-chao's Kader Industrial Company from the early Sixties show a new Flying Wheel version of three rotors on a wheel, also marketed as a Flying Saucer. Around the same time an unknown Hong Kong manufacturer packaged a similar toy on a print of an RAF Rescue helicopter, the first to market the dragonfly as the Baby Copter. A decade later many local companies adapted the draw-string principle to power model helicopters, that would soon be further adapted to battery power and then radio-control. It was a short step to the beguiling ornithopter dragonfly, part of the Robosapien range of flying toys made in Hong Kong for the Canadian company WowWee Toys in 2007. The dragonfly characterizes the evolution of most modern toys that have been shaped by countless craftsmen, traders, manufacturers and entrepreneurs each in pursuit of market advantage.

Hong Kong's early industries, including the toy industry, were already well developed on the eve of the Japanese Occupation. Adjusted for post-war inflation, it would take almost two decades for the value of domestic exports to

fully recover. More significantly for the story of toy manufacturing in the city, the earlier industrialization of Hong Kong included both Cantonese and Shanghainese toy factories from the Thirties. In 1936 for example, the Cantonese South China Toys Factory was established in Hollywood Road by Wong Pik-shen to produce a wide range of paper snakes and fans, dolls, tin toy trumpets, cars, planes, furniture and utensils, pull-along wooden aircraft, ships and ducks. In turn, these early factories drew on deep cultural and commercial roots in the old China Trade.

More than two centuries ago toys were already a notable feature of the China Trade. At a time when Western imports from China were fast expanding, from tea and silk to the tangram puzzle (which became compulsive pastime from America to Europe), the British sent a diplomatic mission to the Qing Court to negotiate greater advantages in trade. In 1792 John Barrow, secretary to this mission, described how "All kinds of toys for children, and other trinkets and trifles, are executed in a neater manner and for less money in China than in any other part of the world". Ironically, among the Western gifts of "toys" presented to the Emperor Qian Long such as decorative automata by the English inventor James Cox, a number had been manufactured in China for, as Maxine Berg revealed, Cox's son had already discovered the cost of manufacturing in Guangzhou to be a third of the price paid in London. Fifty years later, William Hunter's account of *Fan Kwae at Canton* recalled the "prodigious" number of "cargo boats, sampans, ferry boats plying to and from Honam with quantities of vendors of every description of food, of clothes and of toys", recalling a grisly souvenir of a miniature skeleton which popped up from its little wooden casket. Although skeleton puppets have a long ancestry in China and are depicted in paintings of the Song era (most famously, and disturbingly, in Li Song's *Skeleton's Magic Puppet*, trade items were made for export. This novelty was to survive into the twentieth century as a plastic toy, manufactured in Hong Kong in various forms as a piggy bank or Halloween toy and, after more than two centuries, is still produced in South China.

Large quantities of Chinese toys found their way onto cargo ships from the late eighteenth century, bound for Europe and America, increasingly tailored to market demand. Travelling hawkers would also carry their wares overseas to become the first international salesmen for Chinese export toys. Some of the products sold by peddlers, story-tellers and festival entertainers would survive into the modern era. The traditional peephole amusement for example, a favoured subject for China Trade painters, would be transformed in material, form, scale and meaning to become the optical peephole plastic toy produced in Hong Kong during the 60's, moulded in the shape of radio or television sets, and so retaining a distant connection with oral story-telling.

Following the expansion of trade routes from the port of Hong Kong, toy hawkers journeyed to overseas Chinese communities in Asia and, by the 1880s, were already a familiar sight in cities as distant as Melbourne and San Francisco. Contemporary Western illustrations and photographs show toy hawkers supplied with both traditional wares, such as paper windmills, kites and wooden snakes, as well as items adapted to Western tastes, such as miniature parasols (later marketed as a cocktail decoration), cloth dolls and paper festival lanterns. The latter would be adroitly re-purposed in Hong Kong factories since the Thirties overprinted with 'Merry Christmas'.

China Trade toys, amusements, souvenirs, games, novelties and gifts were manufactured for export through an extensive system of serial production that involved family factories spreading from Guangzhou to many towns of the Pearl River delta, including Hong Kong. The range of materials quickly expanded beyond paper and cloth to include wood, glass and more expensive ivory, tortoiseshell and silver toys.

At the turn of the 20th century exquisite Chinese games and novelties were already being retailed by Hong Kong's new 'Australian' department stores such as Sincere, founded in 1900 and Wing On, founded in 1907, and by long-established ivory shops, silversmiths and emporia of Wellington Street and Queens Road such as Kruse & Company. Miniature toy ceramic tea sets, ivory tops, cup-and-ball games, puzzle boxes and novelties, such as the tumbling Chinese acrobat, were retailed by shops such as Lee Ching and Cumwo, and represented an opulent extreme to the modest wares of the travelling hawker.

Manufactured toys and games are a recent phenomenon. Until the later nineteenth-century most children fashioned their own toys, as most children outside the affluent world still do today, and made up their own games. In the imagery of the traditional Chinese 'hundred children' motif many of the élite little boys seen frolicking in gardens are depicted with make-believe swords, bows, flags and streamers improvised from sticks or scraps of cloth, as for hide-and-seek, or they play with crickets, toads or lotus leaves.

In modern Hong Kong by contrast it is common to hear parents complain at the superabundance of modern toys by recalling that "when we were young we had to make our own toys" … the same sentiment expressed by their own parents in the early Eighties. Perhaps a contrast between past and present remains an enduring topos of the city's 'rags-to-riches' legend for both hand crafted and semi-manufactured toys had long been offered by hawkers in Hong Kong around festival time, and at local amusement parks like Liyuen, or by snack shops. From the Fifties, snack shops hired out comics and retailed a range toys in cellophane bags stapled to printed cards –cards sometimes used as 'lucky draw' tokens, or for gambling. Such semi-manufactured toys ranged from shuttlecocks to paper cut-out masks, paper dolls with a range of clothing that could be coloured, and many small novelties and board games like Jungle imported from the Mainland. By the early Sixties, over-runs of locally manufactured toys were also available in Hong Kong street stalls, as shown in a 1964 photograph by Ho Fan depicting a boy choosing a plastic doll. At this time some companies also produced toys for the local market, such as the now iconic 'Watermelon wave' football, with a light bounce suitable for the confined urban spaces, designed by Dr Chiang Chen's plastics company Chen Hsong. Memories of childhood are therefore apt to be influenced by what we believe childhood ought to be.

For 'childhood' too is a surprisingly recent concept. As Andrew Jones has shown, modern Chinese intellectuals of the May 4th Movement such as Zhou Zuoren claimed there was no concept of 'childhood' in the entire Confucian tradition, which had dismissed children as simply 'little adults' whose moral education would be harmed by playing with toys. Some thirty years later the French historian Phillipe Ariès' study *Centuries of Childhood*, would argue that until the Seventeenth or Eighteenth centuries Western culture also had no 'idea' of childhood and viewed children as 'little adults'.

Later scholars such as Anne Wicks have shown these claims to be over-simplified: every culture has its own ideas about childhood and play, even if they differ from our own. Literati artists in the Song era delighted in painting children in domestic scenes, for example playing with intricate toys or excitedly clustered around toy peddlers or puppet shows. In the decorative arts, the 'hundred children' motif remained popular for centuries, along with images of plump toddlers in Chinese New Year folk prints. Such images depict many children's toys, from kites and spinning tops, windmills, drums and string puppets, riding in carts or on hobby-horses. All carried symbolic meanings, yet the sheer number of

children featured in the literature and art, prints and books of the Song demonstrates that in earlier times there existed a lively interest in the world of the child, their games and toys.

Nevertheless, it is clear that the philosophical, cultural, political and commercial concern with childhood, play and toys emerged relatively late in history. The notion that childhood shaped adults, rather than the other way around, was first popularized by European philosophers and poets of the Romantic era, such as Wordsworth for whom: "The Child is father of the Man". Later, these ideas would be given practical expression in the work of educational and social reformers – as well by industry, for childhood soon emerged as a very lucrative market.

In China by contrast, children moved centre-stage at the turn of the twentieth century as national movements of modernization and cultural renewal struggled to forge a new society in the wake of colonial onslaught and revolution– a politicization of childhood that would be equally acute in Japan, Russia and Germany, and perhaps as insidious in corporate America. In 1929, the leading Chinese intellectual Hu Shi wrote (in Hsiung Ping Chen's translation) "To understand the degree to which a particular culture is civilized, we must appraise ...how it handles its children."

However, when Chinese reformers sought toys for the domestic kindergarten movement they relied on Japanese toy imports, as well as Japanese versions of Rousseau and Fröbel. Translated into Chinese in 1903, the Japanese Seki Shinzo's 1879 *Pictorial Explanations of Educational Toys* inspired both intellectuals and industrialists to develop home-grown educational toys. In 1911 Jiang Junyan opened the Great China Factory to manufacture celluloid toys and games. This would be the first of dozens of toy factories that would flourish in the Twenties and Thirties in Shanghai and other major cities, including Hong Kong, to manufacture wood, tin and celluloid soldiers, tanks and battleships –and a few Fröbelian play blocks. Susan Fernsebner has shown how businesses used foreign toy makers as role models to improve their own products, while at the same time capitalizing on political boycotts against Japan and new political ideals to promote domestic sales. For the Republic supported the toy industry not only to stem the tide of foreign imports but in the belief that authentically 'Made in China' toys would mould children into modern identities as engineers, soldiers, mothers and consumers, and so strengthen the economy of the new society.

Zhou Zuoren's sweeping claim that "China has not yet discovered childhood", and the idealism with which he sought to expose what the historian Hung Chang-tai described as the "grievances" of Chinese children were both loyally supported by his brother, the writer Lu Xun. With its poignant last line, 'Save the children!' Lu Xun's landmark vernacular story from 1918, *A Madmans's Diary*, had already positioned the child on the front line of the struggle to escape tradition. In his short story of 1925, *The Kite* he looked back on a childhood incident in which he smashed his little bothers' kite, confessing that his punishment only came twenty years later when: "I came across a foreign book about children. I realized only then that playing is the most normal behavior for children, and that toys are their angels."

Yet Lu Xun was ambivalent about the extent to which China could escape the past, and about the instrumental politicization and commercialization of the child in the new Republic. The campaign to promote Chinese toys as 'National Products' led to the establishment of a 'Year of the Child' in 1933. Karl Gerth records that at one 'Childrens' Day' rally, Zhou Zuoren's wife organized a display of educational toys and urged children to "keep to their hearts" Chinese made toys. However these campaigns had little economic effect. During the boycotts of 1934-35 imports of Japanese toys to

China actually rose 70%. The embarrassment of finding that children's toys were all 'Made in Japan' would be the subject of several stories published anonymously in *Shun Pao*: Qingnong's *Playthings* in 1933 and Mi Zizhang's *Toys* in 1934. Mi (a pseudonym of Lu Xun) dryly observed that even in the 'Year of the Child' balloons with messages such as 'Completely National Goods' (a message that grew ever larger as the toy was puffed up) were fake: the toys were just Japanese imports.

A wealth of new children's literature devoted to toys promoting the political, cultural and economic ambitions of the Nationalist government emerged in the Twenties and Thirties. In 1920 Guo Yiquan's *How to Make Toys* encouraged parents to fashion playthings with traditional materials, but such amateurism was quickly overtaken by publications promoting industrial-scale toy production. In the same year the Commercial Press lunched *Children's World* and a year later Chunghwa published *Little Friend*, together with children's section of the *Beijing Morning Post* –although as Laura Pozzi has shown most newspapers continued to carry prominent advertisements for imported toys. Pamphlets like Zhou Jishi's 1935 *My Toys* and the following year Xu Jingyan's *Fun Toys* encouraged parent to buy Chinese-made toys for their children, and in 1938 cartoonist Liao Bingxiong "*Chinese Children Rise Up!*" presented the child on the front line of defending the country.

The Commercial Press even ventured into educational toy manufacturing. As historian Andrew Jones relates, these toys were self-consciously advertised as 'national products' in the Press' own publications like the 1932 *Renaissance Mandarin Textbook* "Toys are good, lots of toys / My toys are Chinese goods / Little whistle, made of bamboo / Spotted horse, made of wood / Little white rabbit, made of clay / Little mouse, made of paper / I am Chinese, I buy Chinese goods."

The following year the now classic Chinese movie *Toys* by Sun Yu played on all the ambivalences of toy production in the tense political atmosphere of the impending war with Japan. Sun Yu's film follows the story of a village designer (played by Ruan Lingyu) of innovative craft toys who is lured to Shanghai in order to learn from the 'Great China Toy Factory' only to end up destitute, railing at a crowd of onlookers that China had only toy soldiers and toy planes to defend itself from the enemy.

This intersection between politics and toy manufacturing would re-echo in post-war Hong Kong toy manufacturing. L.T. Lam, now famous as 'father of the yellow duck', recently described a childhood memory in which his mother explained that Japan became rich by "selling toys to get money for guns and bullets". In a patriotic flourish, he maintained that his motivation to manufacture toys was to compete against imports from 'those vile Japanese who had made a great deal of money by exploiting us', since "we should not pay money to our national enemy, should we?"

Matthew Turner

Acknowledgement: Parts of the above text were written as part of a research project commissioned in 2015 by the Hong Kong Museum of History, and are reproduced here with kind permission.

序二　小玩具大商業，小兒童大國度 (譯文)

木製鴨仔，1941年香港荷李活
道南華合記玩具製造廠生產。

小巧、多彩又賺錢，玩具是香港的化身。

　　老式塑膠鴨仔，可愛的洋娃娃、搖晃的機械人……本書展現的這些玩具，代表了香港的一個時代：那時世界各地的兒童都伴隨着印有"Made in Hong Kong"（香港製造）的玩具成長，而生產它們的工廠正處於當時香港超高速工業發展的尖端。這些玩具堪稱「香港傳奇」的吉祥物。在這個從赤貧變身巨富的傳奇裏，各式各樣的戰後工廠，秉承着不辭勞苦和不懈進取的精神，將這個城市打造成玩具和遊戲行業的全球中心。

　　然而，香港玩具的歷史比這個傳奇更加久遠。其起源可追溯至二十世紀三十年代的第一家本地玩具工廠；甚至還可追溯至十九世紀中美之間的「中國貿易」：商人們挖掘了中國古代玩具寶庫中的精巧遊戲和新奇玩意，重新設計以迎合西方市場的喜好。該行業的現代歷史也同樣地擴張。首先創造了新型的國際品牌許可模式，然後搬過邊界，領導中國南方的製造業蓬勃發展。最近，當地的玩具製造更在意想不到的方向開拓，開發出了新的益智和電子遊戲、新潮的「街頭搪膠」玩具，以及數碼動畫。如此說來，香港至今沒有為本地玩具開設公共博物館，着實奇怪。這裏也沒有兒童或是遊戲的博物館。香港高等教育沒有開設遊戲設計的專門課程，歷史學家也無意去探索香港地區在玩具生產領域獲得如此驚人成就背後的文化因素。這個城市生產的玩具比世界上其他任何地方都要多，但為何我們對這些遺產卻視而不見？

　　當香港歷史博物館邀請我和謝妙思、劉月寶和Rémi Leclerc着手研究本地玩具的時候，這個問題也在我們討論時首先提出來。是因為玩具依然像八十年前孫瑜的著名政治宣傳電影《小玩意》中渲染的那樣，被看作是無關緊要的花哨玩意嗎？有沒有可能，就算是現在，玩玩具仍被當作是浪費時間之舉——就像《三字經》中所説的「勤有功，戲無益」一般？抑或是因為玩具依然被當作是膚淺的模仿、成人世界的縮微，所以人們沒意識到玩具也是創新的發明？

　　在玩具的悠久歷史裏，沒有多少起源，有的是許多交錯的歷程，帶我們穿越幾個世紀的世界各地。中國無疑是部分最古老遊戲和玩具的發源地，從漢代流行的蹴鞠，宋代的七巧板，到明代的扯鈴、空鐘、響簧或「抖空竹」。這些遊戲和玩具的確切起源和在世界的流傳已經無從知曉，因為很多中國的玩具在其他的古文明中亦可尋得。例如，撥浪鼓，也就是鼓上連着彈丸的樂器玩具，在古埃及也出現過。漢代的雀鳥或動物形象的泥塑哨子，在古代瑪雅文明中出現過。搖搖、拉線玩具、抽地牛、還有騎竹馬也出現在古希臘、羅馬以及印度。

　　洋娃娃，或是俑，在世界各地皆可見到，但現存最早的中國的俑是用作生育或陪葬品，而非玩具。無錫惠山泥人、天津泥人張、精緻的面塑，以及扯線木偶有幾個世紀的歷史，而福建的布袋戲要遲些出現。「布袋戲」和印度語的"putali"（一種木偶劇）讀音頗像，説明後者可能在明代早期經印度洋的季風貿易到達了中國。而中文裏「洋娃娃」一詞就暗示了西方的影響。實際上，中國晚清時期生產了大量京劇娃娃和搖頭公仔出口到西方。

　　有一些玩具和遊戲的名字聽似傳統，實則不然，例如中國波子棋，實為美國公司營銷的結果，其原名叫Stern-Halma，是1892年起源於德國的一種棋盤遊戲。營銷也可以重塑傳統。例如，香港的中秋節流行燈籠和發光玩具並不尋常，因為在中國其他地方，這些是與春節有關的。實際上，這是因為在七十年代的時候，為了遏制每年夏季之後酒店入住率急劇下滑，香港旅遊協會鼓勵在中秋節用燈籠裝飾，招攬遊客。由於大部分世界經典玩具的起源難覓，所以我們討論玩具設計，與其探究它們如何誕生，不如談談它們緩慢但往往史詩般的發展歷程。我們不妨從一個例子談起——竹蜻蜓。

　　中國傳統的竹蜻蜓，用手或線繞在軸上旋轉，使其起飛。它飛躍千年，飛遍世界，現在已演變成香港生產的機械竹蜻蜓玩具。竹蜻蜓的起源已無人知曉，儘管有些學者推測，早在公元前400年前的中國，也可能是希臘古書裏，就已提到過這種玩具。絲綢之路的貿易活動，或許還在希臘時期的敍利亞經過了改良，使得竹蜻蜓在約1500年的時候出現在西方。荷蘭畫家揚・普羅沃斯特（Jan Prevoost）的《聖母子圖》中的幼年耶穌，手裏便玩着這種玩具，但此處的槳翼變成了四個，代表十字架，並且奇特地在頂部加上了一個中國口哨，象徵世界。

　　西方改良版的竹蜻蜓可能啟發了達芬奇進行著名的飛行研究，而且肯定吸引了十八世紀末期的歐洲科學家們，比如首位訂立直升機航天定理的工程師喬治・凱萊（George Cayley）。到了現代，竹蜻蜓的材料被塑料替代，直升機的槳翼在香港被重新開發成了飛行玩具。二十世紀六十年代初，在丁熊照的開達集團有限公司產品目錄裏，出現了一種新的竹蜻蜓飛輪，轉盤上有三個旋翼。公司亦用「飛碟」來宣傳這種產品。大約在同一時期，一家不知名的香港廠商生產了類似的玩具，包裝上貼有英國皇家空軍救援直升機的圖案，率先將竹蜻蜓宣傳成玩具直升機。十年之後，許多本地公司用扯線原理為直升機模型提供動力，很快變成了電池動力，後來變成了無線電遙控。最後，這種玩具演變成了趣致的撲翼蜻蜓（2007年香港為加拿大Wow Wee玩具公司生產的Robo Sapien系列飛行玩具產品之一）。竹蜻蜓的進化，和大部分現代玩具一樣，是無數工匠、商人、廠商以及企業追求市場優勢的成果。

　　香港的早期工業，包括玩具工業在內，早在香港日佔時期前夕便已發展得頗為成熟。而在戰後，為了應付通貨膨脹，香港工業歷經幾乎20年，才得以完全恢復港產品出口的價值。香港玩具生產歷史的一個關鍵在於，香港早期工業受惠於三十年代廣州和上海的玩具工廠。例如，1936年，黃佩珍在荷李活道建立了

南華合記玩具製造出品，生產了各式各樣的玩具，包括紙蛇、紙扇、洋娃娃、鐵皮玩具喇叭、車、飛機、傢具、用品、扯線木飛機、船，和鴨仔。而這些早期的工廠，則從清代的「中國貿易」中汲取了大量文化和商業養分。

　　兩個多世紀以前，在中國貿易的活動中，玩具已是一種重要商品。當時，西方從中國大量進口，從茶葉到絲綢，還有七巧板（這種遊戲風靡歐美，成為許多人的美好回憶）。英國趁機派出使團，前往清廷磋商，期望獲得更大的貿易利益。1792年，使團秘書約翰·巴羅（John Barrow）稱：「所有的兒童玩具、裝飾品和小物件，只要是在中國生產的，都比世界其餘地方的生產效率更高、價格更優」。有趣的是，在西方送贈給乾隆皇帝的「玩物」中，例如英國發明家詹姆斯·考克斯（James Cox）設計的自動機械玩偶鐘等，有許多當時已在中國生產；正如馬克賽因·伯格（Maxine Berg）指出的，考克斯的兒子發現在廣州生產的成本僅為倫敦的三分之一。50年後，威廉·亨特（William Hunter）在《廣州番鬼錄》中回憶了當時的「盛況」：「大量的貨船、舢板、輪船穿梭來回河南（即珠江南岸），載滿了售賣各種食物、衣物和玩具的小販」。他還提到了一種詭異的紀念品：小棺材裏彈出來的迷你骷髏。儘管骷髏木偶在中國已有悠久歷史，宋代繪畫中便有出現（最著名也最怪誕的是李嵩的《骷髏幻戲圖》），但前面提到的商品是製作出口的。這種玩具到了二十世紀，演變成了塑料玩具，香港廠商生產了各種款式，從儲錢罐到萬聖節玩具，應有盡有。在兩個多世紀之後的今天，中國南方依然在生產這種玩具。

　　在十八世紀末期開始，大批中國玩具經由貨船運往歐洲和美國，不斷順應市場需求。旅行商販帶着他們的貨物周遊世界，成為中國出口玩具的首批國際銷售人員。有些小販、説書人、節日雜耍藝人販賣的玩具，還存留到了現代。西洋鏡就是其中一個例子，這個「中國貿易」時期畫家們最喜聞樂見的主題物件，經歷了材料、形狀、大小以及意義的更迭改變，在六十年代的香港成為一種塑料西洋鏡玩具，造型設計為收音機或電視的樣子，與西洋鏡的講故事傳統遙相呼應。

　　隨着從香港港口出發的貿易路線擴張，玩具商販的足跡延伸到了亞洲的海外華僑社羣。到了十九世紀八十年代，他們已成為墨爾本、舊金山等遙遠城市的常見景觀。從當時的西方繪畫和照片中可以發現，玩具商販銷售的既有傳統的玩具，例如紙風車、風箏、木蛇等，也有順應西方口味的小遮陽傘（後來成為雞尾酒杯上的特色裝飾）。後者後來被三十年代的香港廠商們巧妙地重新包裝，套印上「聖誕快樂」等字。

　　「中國貿易」的玩具、消遣、紀念品、遊戲、裝飾品以及禮品的生產出口，是由一個龐大的生產線系統運作的，遍佈從廣州到珠三角的許多城鎮，包括香港。生產材料很快就從紙和布擴展到木頭、玻璃，以及更昂貴的象牙、龜殼以及銀製材料。

　　在二十世紀初，香港便已在先施（成立於1900年）、永安（成立於1907年）等新開的「澳洲」百貨商店裏銷售精緻的中國遊戲和裝飾品。此外，在歷史悠久的象牙店、銀器店、還有威靈頓街和皇后大道的如Kruse & Co.這樣的洋行也有銷售。而在Lee Ching & Cumwo這樣的商店內，則銷售微型玩具陶瓷茶具、象牙裝飾、劍球、機關盒和諸如中國雜技小人等精緻玩具。這些華麗玩具都與旅行商販們售賣的簡單玩意大相徑庭。

　　玩具和遊戲的製作生產是近代才有的現象。在十九世紀末之前，大部分的兒童都自己製作玩具，就跟現在富裕國家以外的大部分孩子一樣，那時的兒童還自己設計遊戲。中國傳統的百子圖，描繪的是許多機靈的小男孩在花園中嬉戲，他們有的拿着玩具劍、玩具弓箭、用木棍和布條造成的旗子和飄帶，有的在玩捉迷藏，有的在逗蟋蟀、逗蟾蜍、玩荷葉。

　　在現代的香港，人們時常聽到家長們抱怨現在的玩具氾濫，回憶他們「小時候都自己做玩具」……其實在八十年代初，他們自己的家長也有同樣的感慨。也許這種過去與現在的強烈對比，會成為這個城市「從赤貧到巨富」傳奇的永恆主題，因為小販們很早就在節日期間販賣手工製或半成品玩具，像荔園這樣的本地遊樂場，還有士多店也是如此。五十年代，士多店開始租借漫畫書並且開始售賣各種玩具，玩具用玻璃紙包裝，釘有彩圖紙卡，這些紙卡有些是抽獎憑證，或被用作賭博。士多售賣的半成品玩具有毽子、剪紙面具、可自己塗衣服顏色的紙公仔，還有很多小玩意，以及大陸進口的鬥獸棋。到了六十年代初，本地廠商大量生產的玩具在香港路邊攤也有銷售。在何藩1964年拍攝的照片中，我們可見到小男孩在挑選塑料公仔。在這個時期，有些公司也開始生產面向本地市場的玩具，例如蔣震的「震雄集團有限公司」生產的經典玩具西瓜波足球，彈力低，適合狹小的都市空間。所以，我們心目中的童年模樣往往塑造了有關童年的回憶。

　　其實，童年也是一個新興的概念。安德魯·鍾斯（Andrew Jones）指出，像周作人這樣的五四時期中國知識分子表示，在儒家傳統中並沒有所謂「童年」概念，兒童只被當做「小大人」，而玩遊戲會損害他們的道德教育。大約30年後，法國的歷史學家菲利浦· 阿利葉（Phillipe Ariès）在《兒童的世紀》中聲稱，西方文化在十七或十八世紀之前，是沒有兒童這種「觀念」的，僅將他們當作「小大人」看待。

　　後來，安·維科斯（Anne Wicks）等學者反駁說這樣的解釋過度簡單化：每一種文化都有關於童年和遊戲的獨特看法，儘管這些看法與我們的不同。宋代的文人畫家喜愛描繪室內的兒童場面，畫中的兒童或是玩耍精巧的玩具，或是興奮地圍在玩具貨郎周圍，或是觀看木偶戲。在裝飾藝術中，「百子」主題和胖娃娃都是中國新年裏年畫的流行主題。這些畫裏描繪了許多兒童玩具，有風箏、陀螺、風車、小鼓、扯線木偶、推車、竹馬等。這些畫面都有其象徵意義，而像宋代的文學和藝術、版畫和書籍中兒童的書目之多，足以表明在古代人們已對兒童世界、他們的遊戲和玩具有着濃厚的興趣。

不過，很顯然，哲學、文化、政治以及商業方面對童年、遊戲以及玩具的關注要相對遲很多。有關兒童塑造成人，而非成人塑造兒童的觀念，最早由浪漫主義時代的歐洲哲學家和詩人提出來，如華茲華斯（William Wordsworth）說道：「兒童乃成人之父」。 後來，這種觀點在教育工作和社會改革中有了更實際的體現，而在商業中也是如此，因為兒童成為非常有利可圖的市場。

而在中國，在二十世紀初，外強入侵、革命四起，中國人進行現代化和文化改革的國家運動，力圖建立新社會，兒童在這時成為了被關注的焦點。同時，日本、俄國、德國也正大張旗鼓地將兒童政治化，而在企業化的美國可能也悄然如此。1929年，中國知識分子先鋒胡適寫道：「你看一個國家的文明……需考察……他們怎樣對待小孩子」。

然而，當中國改革者們試圖用玩具在國內幼兒園改革的時候，他們依靠的是日本進口的玩具，就像他們依靠日文版本的盧梭和福祿貝爾一樣。1903年，中國出版了關信三編纂的《幼稚教育：恩物圖說》，啟發了知識分子和企業家開發本土的益智玩具。1911年，董俊彥創辦大中華工廠，生產賽璐珞玩具和遊戲。隨後，在二、三十年代的上海和包括香港在內的其餘大城市，玩具工廠如雨後春筍般紛紛創立，有數十家之多，生產木質、鐵皮和賽璐珞士兵、坦克和戰船，還有福祿貝爾的恩物方塊。馮素珊（Susan Fernsebner）指出，當時的廠商以外國玩具廠為榜樣，以提高自己產品的質量，同時他們還呼籲抵制日本、推行新的政治理想，以推動國內產品的銷售。當時的民國政府支持國產玩具產業，不僅為了遏制外國進口的潮流，還相信可以通過真正的「中國製造」玩具來塑造兒童的現代身份，培養成工程師、軍人、母親和消費者，借此增強新社會的經濟。

魯迅極力擁護他弟弟周作人有關「中國尚未發現兒童」的觀點，以及揭露兒童的「委屈」（歷史學家洪長泰語）的理想主義。「救救孩子！」——魯迅用這樣一句悲痛的話作為他的代表作《狂人日記》（1918）的結尾，將兒童推到了脫離舊傳統的鬥爭前線。他在短篇故事《風箏》中，回憶自己兒時的錯事，他弄壞了自己小弟弟的風箏，坦承他的懲罰過了20年才降臨：「我不幸偶爾看了一本外國的講論兒童的書，才知道遊戲是兒童最正當的行為，玩具是兒童的天使」。

然而，魯迅對於中國能在擺脫過去的道路上走多遠、對於新共和國將兒童政治化和商業化的手段，抱有矛盾的態度。中國大力推廣兒童玩具「國貨」，在1933年促成了「兒童年」的建立。葛凱（Karl Gerth）記錄道，在一個「兒童日」的集會上，周作人的妻子舉辦益智玩具的展示，並督促孩子們將國產兒童玩具「擺在心口」。然而，這些活動沒有甚麼經濟效應。在1934年至1935年的抵制日本活動中，中國進口的日本玩具數量居然還上升了70%。當時的《申報》發表了好幾篇匿名文章，說的都是關於發現兒童玩具全是「日本製造」的尷尬現象，例如1933年青農的《小玩意》和1934年宓子章的《玩具》。宓子章是魯迅的筆名，他冷冷地指出，就連印有諸如「完全國貨」（字會隨着充氣變大）的「兒童年」氣球也是假的，那些都是日本進口的。

　　在二十年代和三十年代，順應國民黨政府的政治、文化和經濟需要，大批介紹玩具的兒童作品應運而生。1920年出版的《玩具製作法》（郭義泉著）鼓勵家長用傳統材料製作玩具。不過很快，這種有關業餘自製的書就被推廣量產玩具的出版物所替代了。同年，商務印書館出版了《兒童世界》，第二年，中華書局出版了《小朋友》，《北京晨報》開設了兒童專欄（不過勞拉・寶芝（Laura Pozzi）發現，當時大部分的報紙依然大幅刊登進口玩具的廣告）。當時也出版了小冊子，鼓勵家長為孩子買國產玩具，例如1935年周吉士的《我的玩具》，還有第二年許敬言的《有趣的玩具》。1938年，廖冰兄在漫畫《中國孩子起來了！》裏，刻畫了站在衛國前線的兒童。

　　商務印書館甚至涉足了益智玩具的製造。歷史學家安德魯・鍾斯發現，商務印書館委婉地在自己的出版物中推銷這些玩具，強調其為「國貨」。例如在1932年的《復興國語教科書》中這麼寫道：「玩具好，玩具多/我的玩具是國貨/小笛子，用竹做/小花馬，用木做/小白兔，用泥做/小老鼠，用紙做/我是中國人，我買中國貨」。

　　次年，孫瑜的經典電影《小玩意》上映，反映了抗日戰爭前夕緊張的政治氣氛下玩具產業的各種矛盾。該電影的主角是心靈手巧的玩具製造者（阮玲玉飾），她前往上海，盼望造訪「大中華玩具廠」學藝，結果大失所望，她跟圍觀的人羣哭訴，中國只有玩具兵和玩具飛機去抵禦外敵。

　　政治和玩具製造業之間千絲萬縷的聯繫在戰後的香港依然可見。著名的「小黃鴨之父」林亮先生，最近談起童年往事，他說媽媽當年告誡他，日本有錢是因為通過「賣玩具，掙到的錢買槍支和子彈」。滿腔愛國熱情的他表示，他生產玩具的目的就是要跟「賺了我們許多錢的邪惡日本人」的進口貨競爭，因為「我們不該給錢給國家的敵人，對吧？」

田邁修 (Matthew Turner)

鳴謝：香港歷史博物館（本文部分文字引用自2015年香港歷史博物館資助的研究項目。）
翻譯：王悅晨

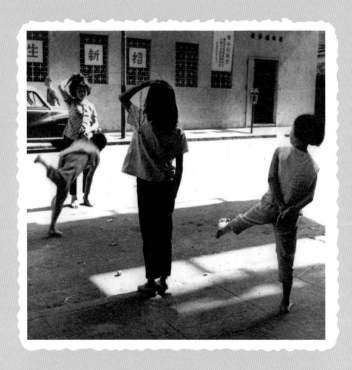

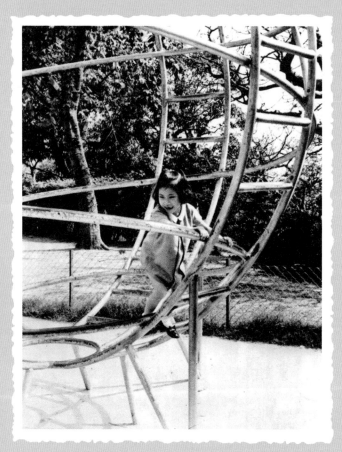

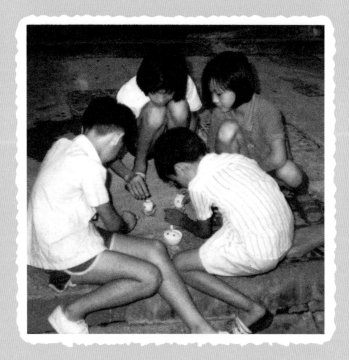

六十年代慣見的兒童遊戲。

序三　玩物尋縱

　　家中六兄弟姊妹，筆者居長，早過了玩玩具的年齡，但仍然見弟妹以玩具玩耍，發覺無論多吸引的玩具，過了五天大都給拋棄一旁，不再感興趣了。這時，筆者會把玩具執拾起來，放到紙箱保存，慢慢就成了習慣。

　　六十年代中期（文革前），偶然在中環大華國貨公司看到櫃枱內的民間泥人、臉譜，覺得很吸引，儲了錢準備去選購時，售貨員叔叔好心告誡，那些不是玩具，很易摔碎，建議改買布貼的西遊記人物，於是選了個孫悟空及唐僧，泥人只買了一個小孩童不倒翁。不料隔了兩、三年文革來臨，此類貨品全部下架了。一次在《明報月刊》上看到彩頁介紹裘盛戎臉譜，十分着迷，想到國貨公司購買，走遍港九不獲，結果在尖沙咀中藝找到，大概是賣給外國遊客不怕「荼毒」他們吧。結果幾年間搜集了百餘款，直至民革後恢復傳統京劇才終止，算是筆者刻意收藏物品之始。

　　八十年代中期，國貨公司的玩具部仍然陳列着滿架的鐵皮玩具：雙人電單車、小熊影相、採訪車、機關槍、小妹打琴，售價由十餘元到三、四十元，充滿懷舊情調。偶爾買回家作擺設，朋友看見都會驚呼：「怎麼現在還找得到？」1986年後，這些鐵皮都失蹤了，原來是本港推出「兒童玩具安全法」，這些鐵皮品都需包上膠邊才可作為兒童玩具，否則盒上都得註明 "Collector's Item"，一些國貨公司的玩具部只好換上台灣生產的玩具應變。與此同時，友人盧子英卻在旺角的懷舊商店Time Machine中寄售這些倉底貨。原來他是到玩具批發商找日本模型，發覺很多存倉鐵皮十分可惜，於是買回來出售，當然價錢已調整到百餘元一件。其時市面仍有不少舊玩具店，這觸發起筆者跑回兒時在西營盤的玩具檔，居然仍能買到已不流行的竹製逼迫筒。於是便與老同事掌故專家魯金談起，希望找回這些沒人留意的小玩意，做個記錄。魯金叔大為鼓勵，並說：「沒人做而你做就是專家了，遇到有人挑戰說你錯了，這些人就是你的老師」。自此便刻意尋回一切成長時記憶所及的小玩意⋯⋯

　　八十年代後期，香港經濟增長蓬勃，面對九七問題，香港人對過往生活方式都十分懷緬，很多人四處尋找有代表性的生活物品，加上很多舊樓拆卸，大量生活舊物流落到摩羅街，掀起了一股收藏懷舊物熱潮。這類東西都沒有存貨，見到馬上要買，否則下次不知何時再遇上，因此在供求關係下，價錢迅速飆升。一個滙豐銀行紅屋仔錢罌竟由百元升到二、三千元，但還是供不應求。這段時期，湧現了一班收藏玩具的發燒友，彼此懷着不同目的收藏玩具，有時交流心得以至交換藏品，增加了尋獲目標的機會。其時並未有互聯網，舊物亦沒有底價，一切只能以先見先得、價高者得來衡量。幸而當年舊樓尚多，供應仍能維持，經過二十多年，收藏者手中已基本保存了一定藏量，不像今天只能「塘水滾塘魚」，或到日本網上找尋一些舊玩品，始能經營懷舊玩具店。

八十年代到九七年間，可説是尋找香港舊玩具的黃金期，找尋方法大概不出以下途徑：第一，尋訪各家舊玩具店，尤以位處偏遠角落的店舖存貨更多，這些玩具店至今大部分已結業。第二，尋訪幾個舊玩具批發商，它們有些已經營玩具超過半世紀，存貨豐富，老闆們對過往的經典都能如數家珍，能否買到倉底貨就看你跟老闆的關係了。第三，天光墟市場——香港各區都有這類生活舊物市場，因為是垃圾循環再用，售價便宜，而且是出自附近家庭，保證是充滿生活氣息的物品。當年香港玩意來自世界各地，因此常會撿到世界名牌貨品，不像今天清一色是Made in China貨色。第四，懷舊物店是最簡易的途徑，而且容易找到精品，但荷包最易受「宰割」。第五，舊樓舊區拆卸地盤，則最容易尋到不具經濟價值的舊玩意，如被遺棄的紅白波、舊波子等。筆者一次在調景嶺的一家棄置士多牆上，找到幾隻掛着的硬塑膠龍船，這些玩意甚難保存也很不好找。在臉書或網上找尋，本是很方便的方法，但在網上徵求稀罕物品往往失望而回。此外，亦可考慮到鄰近地區如澳門或東南亞去找。在一段時期澳門曾經是較易找到香港舊物的地區，但經過十多二十年後，在澳門亦不易見到了。

收集舊玩具，除了找尋玩具本身，找尋玩具背後的故事及常識也是很重要的，要找尋製造工廠的資料及玩具店售賣玩具的圖片亦不容易。這大概是近十多年來有關香港玩具的書籍寥寥可數的原因。

筆者收集的玩具，曾於2002年暑假期間在香港藝術中心舉辦過展覽，名為「玩具樂園」，當時劃分了數個展覽區但未有詳細説明。這次適逢香港歷史博物館舉辦玩具展，筆者出讓了數百件藏品權作補充，也藉此機會把歷年心得整理出版此書，作為梳理本港兒童流行玩具的一個開端。此書內所載的玩具，以在香港曾經流行過的為主，尤以八十年代以前，因為資訊不發達，平價玩具最容易被忽略以至遺失，而這些小玩意最能反映香港當年大部分市民的消費實況及興趣口味。另外，當年上層的經典玩具，國外都有相關整理及保存，有興趣的朋友可以找專題的書籍來研究。

筆者收集的玩具數量龐大，所花的金錢及佔用的儲存空間不是一般愛好者輕易應付，這實有賴政府及有心人不斷豐富及補充才能成事。寫作此書之時，筆者遇上一場重病，於是找了同是收集玩具的有心人莊慶輝先生聯手寫書，並得到熱心文化研究的舊同事謝妙思夫婦幫忙整理資料及編輯排版。特別是陳家維先生愛妻情切，多月來進貨倉整理數百箱玩具，充當義工，勞苦功高；何慶基先生多年來在金錢上資助及鼓勵，並答允寫序，筆者感激不盡。推動本地產品研究不遺餘力的Matthew Turner（田邁修博士）同是玩具展顧問，他答應為本書賜序，筆者感到榮幸，在此致以感謝。小思老師答允給本書賜序，雖然時間上來不及在初版上刊登，還是十分感恩。勞迪生先生知悉此書出版，義務提供珍藏的兒童照片，萬分感激。此書倉促於三個月內完成，如有不善之處，還望讀者不吝指正。

楊維邦

序四　尋找玩具開心史

　　提起兒時玩具總有很多快樂的回憶。六、七十年代的兒童總是和鄰居的小朋友一起玩耍，而最常玩的當然是羣體活動如捉迷藏、跳飛機、射波子等不用花錢的遊戲。可以玩上大半天，玩到周身污糟邋遢，雖然回家又被媽媽責罵，但對小朋友來說玩足一天又不用花錢真是快活無比。

　　但最令我開心的莫過於擁有第一件玩具，當年那些精緻的車仔，以及鐵甲人、大火船和飛機，雖然只是用塑膠或鐵皮製造，但造型十分神似，令人愛不釋手，簡簡單單便可以玩上一整天。至於洋娃娃則是小女孩的恩物，在記憶中我就沒有玩過，現在大部分人認識的Barbie公仔當年其實甚少人擁有，一般平凡的小女孩擁有一個香港製造、仿Barbie的洋娃娃已經樂翻天了。其實香港製造的洋娃娃亦很精細，髮型美觀，眼睛還可以開合，經濟又實惠。記得二十多年前一個偶然機會下，我重遇當年玩過的一件玩具，勾起我腦海中不少回憶，即時把它買了回家，我整晚望着這件玩具，覺得很神奇：為甚麼多年後還會碰到它？甚至令我有衝動再一次擁有兒時的玩具。就是這個小小契機，令我開始尋找當年玩過的玩具，亦開始尋找那些當年見過但未曾擁有的玩具。當發現這些玩具時，我也希望能擁有它並將它帶回家，由我決定開始收集玩具開始，第一件要做的事就是要盡量買回自己當「細蚊仔」時玩過的玩具，雖然知道有點困難，但希望可以做到。俗語有云：「有心唔怕遲」，在我收集玩具頭一、兩年差不多已找齊我記憶中的玩具，只有一小部分到現在仍找不到蹤影，在今天要找到它們就難上加難了，不過卻沒有打消我繼續尋找的念頭。

　　說回我最初尋找玩具的經過，以及為何會收集香港玩具而並非日本或歐美玩具。首先，收集香港玩具是因為小時候家境並不富裕，只能負擔得起一些平價的香港玩具或中國玩具，當年只可以到士多或中國國貨公司購買玩具，想去日資百貨公司購買玩具，真是難比登天，所以我對香港玩具及中國玩具便產生了濃厚興趣。最初我不論任何時候都去尋找，每見到舊士多、玩具舖、文具店以至香燭紙料舖，都會入內觀望，老闆起初都不知我們在找甚麼，以為我們不懷好意，追問之下才知我們是在找舊玩具。有時老闆會從倉庫取出一箱舊玩具，我們當時真的開心到笑了出來。初期買一大箱舊玩具只需數百元，不過日子久了價錢開始越來越昂貴，一開口已經說這件是古董，於是由數百元一箱，變成千多元一件，聽到時真的瞠目結舌，買還是不買讓人傷透腦筋，唯有去別間玩具店再碰碰運氣。

　　談到令我最吃驚的一間玩具舖，莫過於在秀茂坪的一間士多。相信大家都聽過這條老邨，但在裏面有間士多玩具店，位處隱蔽地方不易察覺，當我第一次發現它的時候，好像進入了時光隧道，整間舖頭如被冰封了一樣，那種感覺真是筆墨無法形容，我沒法想像在九十年代初竟然還有一間士多跟七十年代的經營模式一模一樣。我當時真的開心到不得了，好像發現金礦一樣。店內掛滿一袋袋玩具，由小露寶、鋼鐵老師、鐵甲萬能俠香港大塑膠公仔打頭陣，之後就是膠豬仔錢罌、公仔紙、塑膠巴士、公仔書、超人面具。除了玩具外還有文具，ABC擦膠、鉛筆刨、貼紙、筆盒，種類多不勝數，價錢也便宜到難以置信。我每次去都會買兩三袋玩具，好像怎麼買都買不完，但每次花費只是數百元而已。還有店東的計款方法，每次都是「畫鬼腳」，因為婆婆不懂用計算

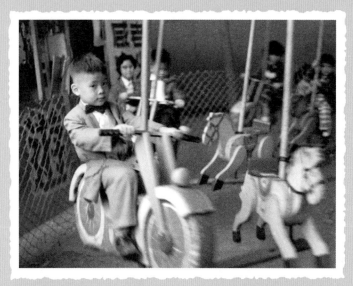

遊樂場是大眾最美好的集體回憶。

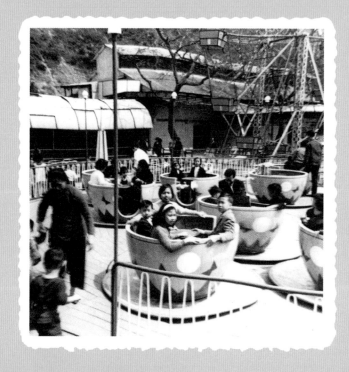

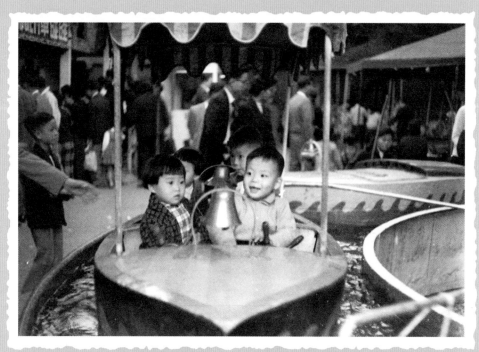

機或算盤，又不識字，只能以筆劃記錢，所以每次也要花上半小時才可以完成付款程序，但感覺很有趣。可惜屋邨最終逃不過被拆的命運，這間士多也在2002年終結了它的使命。

另一個令我印象深刻的地方是調景嶺，一個熟悉的名字，是九七香港回歸前被拆卸的一條村，在它被夷為平地之前我到這裏走了一趟，當時已經有一部分舊屋被拆，剩下一片平地，心想已經來遲了。這個地方我從未到過，原來是這麼大的一條舊村，大部分房屋背山面海，環境十分優美。當我走到村裏一條大街，兩邊盡是商舖，有藥房、理髮舖、玩具舖、士多、洋雜貨店、街市、連修理鐘錶舖也有，該區自成一國，樣樣齊全，所有必需品不假外求。那次的感覺好新奇，我並非第一時間到玩具舖找玩具，而是先到其他商舖逛逛，因為所有舖頭基本上原封不動，一切物品都沒有被取走，就好像一夜之間所有人也消失了似的，成了廢墟一樣。理髮舖內的理髮凳一張張整齊排列，藥房內的百子櫃草藥滿載，成藥也到處放，毛巾、「白飯魚」（布鞋）、木屐、牙刷數之不盡，玩具更不用說了，堆積得像一座山似的。我首先在玩具舖門前發現一堆六十年代的塑膠龍船仔，之後就發現由山寨廠生產的鐵皮煲蠟船、用牛奶嘜鐵罐製造的煮飯仔及喇叭仔。我尋找了多年的玩具，竟一次過在眼前出現，真的做夢也沒想過。此外還有木製手動跑馬機、彈珠機、六十年代的香港塑膠公仔，也有一些日本玩具。這間玩具舖有一個位於對面舖的倉庫，一打開門玩具就排山倒海的跌下來，當時我真的開心到極點，心想一間小小的玩具舖竟然有那麼豐厚的存貨，是我萬萬沒想到的。我由早上一直撿到晚上，連飯也沒去吃，只以麵包充飢。最可惜是當年的手機沒有拍攝功能，未能拍下當時的情景。我前後共造訪那裏三次，此行令我的收藏大增。

筆者在那時認識了一班玩具朋友，都是在舊物古董店認識的。當時大家都在收集玩具，筆者則專門找香港及中國舊玩具。筆者當時剛剛開始收集，並與其中幾位好友交換舊玩具，當中有一位師兄呂金榮先生，當筆者知道他專收中國玩具後即時提出交換，以自己的中國玩具交換他的香港太空玩具，不久就約了時間帶來香港跟我交換。最令人喜悅的是他那種誠意和爽快態度，一帶來就是幾件罕有的香港玩具，全都是筆者非常喜歡的。之後他在筆者那裏挑了兩、三件中國玩具，離開時還不好意思表示今次少帶了玩具來，佔了便宜，下次再補數。自此，在以後的交換中他真的半換半送，確實甚麼都補償了！

收藏手錶令筆者重視時間，收藏水筆教筆者做人圓滑，收藏舊瓷為筆者提升品味，而收藏玩具則無可置疑能喚醒筆者一顆童心。多年以來，即使已開懷舊店多年，每當有新客人出現時，筆者都苦口婆心提醒初哥，收藏要有專題，切勿亂買東西。在筆者收集玩具的過程中，除了多了一大批收藏品外，還認識到一班好友，大家在假期相約一齊尋找玩具，多年來一直互相交流玩具知識和心得，分享一下還有甚麼地方可以找到舊玩具的足跡。

各位玩具發燒友，筆者收集玩具前後差不多30載，大家收集玩具時謹記，收集玩具只可當作興趣，不要影響家人及朋友，因為蒐集過程玩具數量龐大，更千萬不要有投機心態，人買我買，要適當揀選自己喜歡的玩具，胡亂購買的話，足以令你寫一本玩具血淚史。

莊慶輝

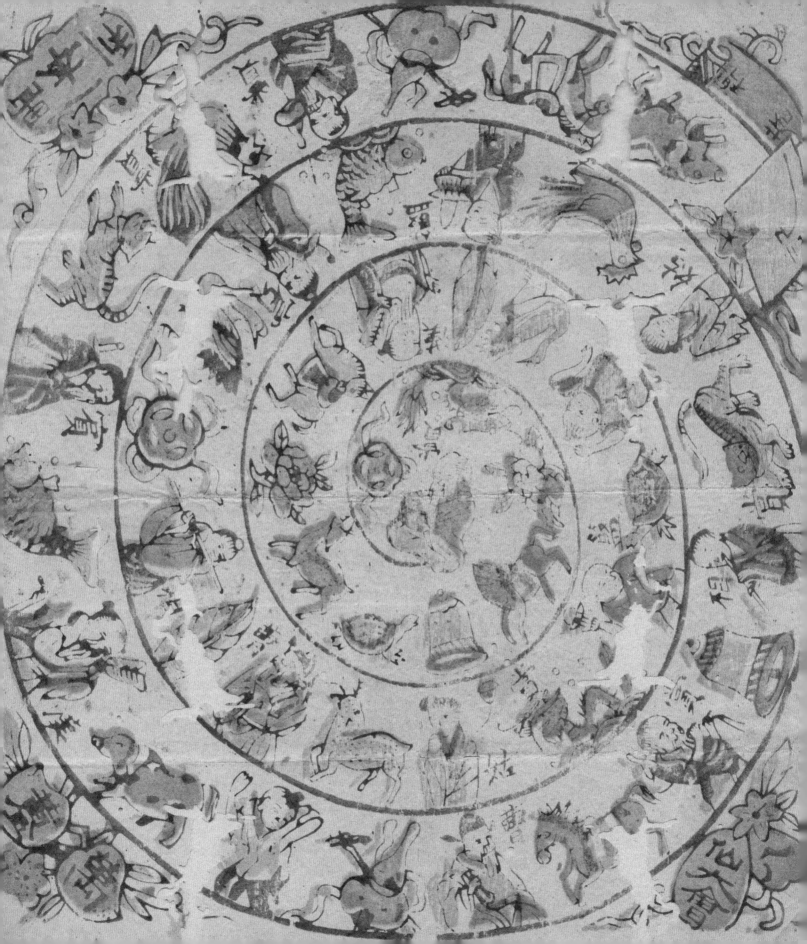

1

外國現代玩具的引入

中國傳統玩具大都是民間手藝，稱為民間玩具，自從十八
世紀六十年代歐洲發生工業革命，人類的生產逐漸轉化為
機器生產，玩具亦以大規模的工廠生產取代了個體手工生
產。到了上世紀初，現代玩具開始由歐美銷往到亞洲，影
響了日本以至中國玩具的生產方式。這段時間起現代玩具
都是從歐美進口，而要研究香港早期流行的玩具，可從戰
前報章廣告上了解。

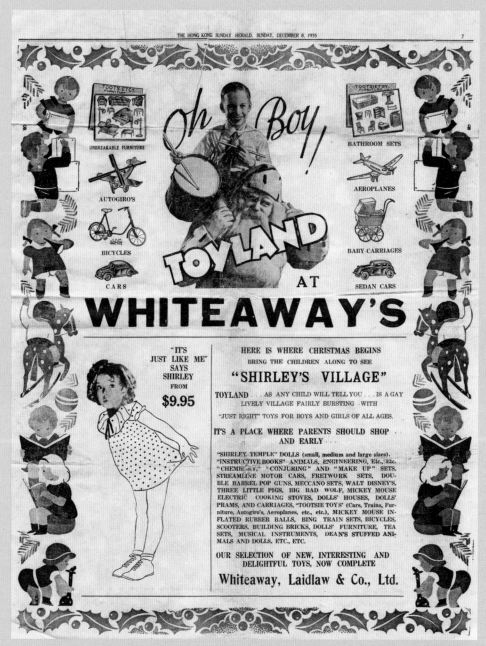

刊於 *The Hong Kong Sunday Herald* 內的惠羅百貨全版廣告。

戰前香港玩具

香港曾是英國殖民地，因此很早就有從歐美進口玩具滿足外國僑民需要，並受西方影響在聖誕期間大量推出。在一份 1935 年 12 月 8 日的 *The Hong Kong Sunday Herald* 上有一則惠羅百貨的全版廣告，上半頁刊登了男孩子的玩具圖片，是三十年代美國著名的壓鑄合金玩具 Tootietoy 的產品，下半頁則刊登專為美國著名童星莎莉譚寶（Shirley Temple）而生產的娃娃。其中更闢了一條"莎莉村"，內有細、中、大尺碼的洋娃娃出售，售價由 9.95 元起。同日另一服飾廣告（下圖）的衣物價格，一件美國皮革短上衣亦不過是 8.50 元，可見當時洋娃娃售價絕不便宜。

中華民國二十七年九月廿日

康元製罐廠啟事

公鑒　本廠所製之各種兒童玩具及五金門鎖罐頭食品均以飯碗商標為記行銷以來深受　各界之信仰與贊美乃月前在廣西南甯出關卡檢獲仇貨玩具六種竟冒充本廠出品顯係仇商將之改頭換面希圖破壞國貨陣線殊覺痛恨當經本廠呈請廣西銷捐局偵查現據該局來信稱已將檢獲之仇貨玩具六種焚燬並證明本廠出品確屬純正國貨惟恐　各界悮會為此將該局來函刊佈以正視聽並盼　各界密切留意諸希

廣西銷捐局用箋

（附信函內容，字體細小未能辨認）

中華民國　　年　　月　　日

廣西銷捐局用箋

（附信函內容，字體細小未能辨認）

廣西銷捐局啟

中華民國二十七年八月十一日

刊於 1938 年《星島日報》上的康元製罐廠廣告，反映國內抗戰期間，市場充斥偽冒康元的玩具產品。

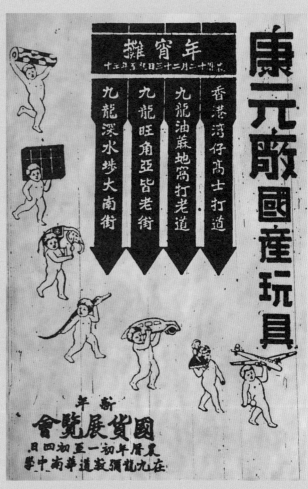

康元玩具 1939 年的年宵攤位廣告，小朋友手執都是康元的招牌玩具。

左頁是兩份本地製鐵皮玩具的廣告。從以上兩家戰前開設的鐵皮玩具廠廣告，可看到兩家玩具產品的式樣，產品除銷往東南亞及英國，香港亦是其銷售市場之一。日本亦是戰前香港中低價玩具的供應地，其生產的賽璐珞（Celluloid）娃娃（化學公仔），是最大眾化的洋娃娃。其他的小件鐵皮車或逼迫蟬等玩意是士多及小型玩具檔的暢銷產品，到六十年代才被本地塑膠製品取代。從宏興送贈兒童玩具的廣告，大概可了解當時國內亦有大大小小的玩具製造廠生產玩具供商人選購。

有關戰前本港玩具的實物資料，在八十年代曾見過一些，如孖煙囪鐵皮船、老爺車仔，它們主要是康元製罐廠保存的一批貨辦及一些戰前玩具檔的遺物。老翁江伯據說戰前與其母親在上環太平山街經營玩具檔「珠記」，後來玩具檔結束了，江伯把玩具存放家中，逢假日在街頭散賣一些舊玩具。直至九十年代舊樓拆卸，江伯把家中藏品放棄，這批玩具最終流落摩羅街，雖然多已殘破，但亦不失為了解早年香港玩具的一個渠道。

二十年代，歐美玩具開始向亞洲傾銷，當時中國的玩具還處於手工業階段，因此受到很大衝擊。而比中國更早向西方學習的日本玩具業，亦步歐美貨後塵，進佔了廉價玩具市場。此時，一些年輕的工業家開始到日本學習現代玩具的製作技術，如康元製罐廠及大中華賽璐珞等便是例子。由於國內政治局勢不穩，康元於 1932 年來港設分廠，另一家南華玩具廠亦於 1939 年開業，出品以金屬玩具為主。兩家玩具廠的出品不及外國貨品種繁多，但總算生產了一些較具本地特色的玩具，如廚具等。由於戰前香港人生活較為簡單，大量的傳統手作玩具及遊戲仍能應付一般兒童需求。受西方影響而大行其道的玩具，便有不用花錢的香煙公仔紙。

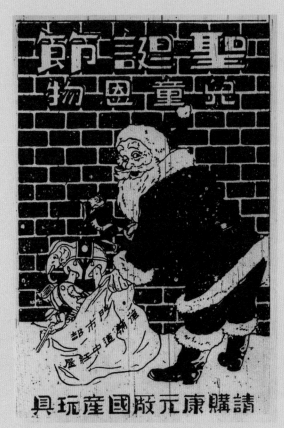

大量廣告反映當年的聖誕節是兒童玩具銷售旺季。

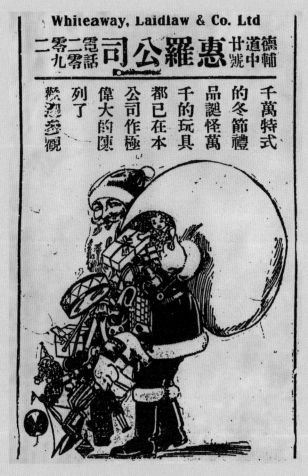

保存下來的日本玩具包裝盒。內裏的
舊報紙屬明治年間，可見日本玩具很
早已銷往亞洲其他國家。

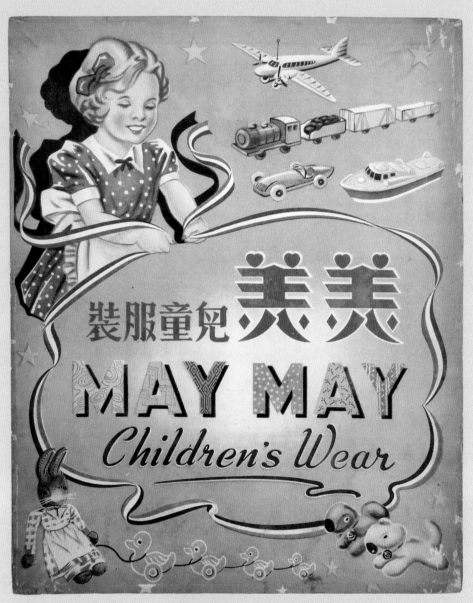

美美兒童百貨的玩具部在六十年代成長的人心目中，至今
仍津津樂道。它早在 1934 年已是著名的兒童百貨公司。

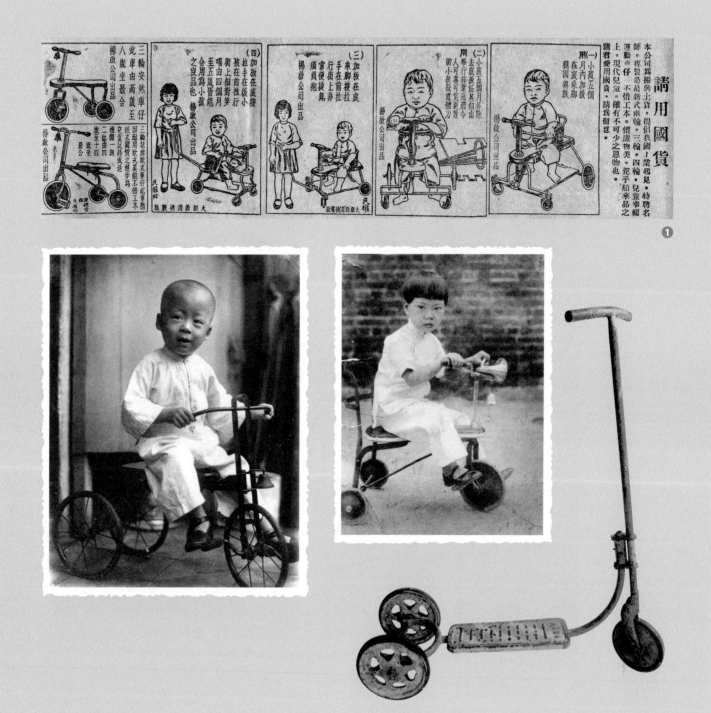

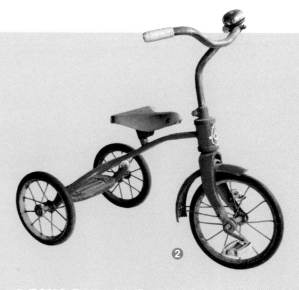

❶ 1932年刊登在《廣州民國日報》
　上的國產童車廣告。可看到仿效外
　國三輪車的童車式樣與及其售價。

❷ 六十年代上海生產的三輪車。

❸ 六十年代日本生產的三輪車。

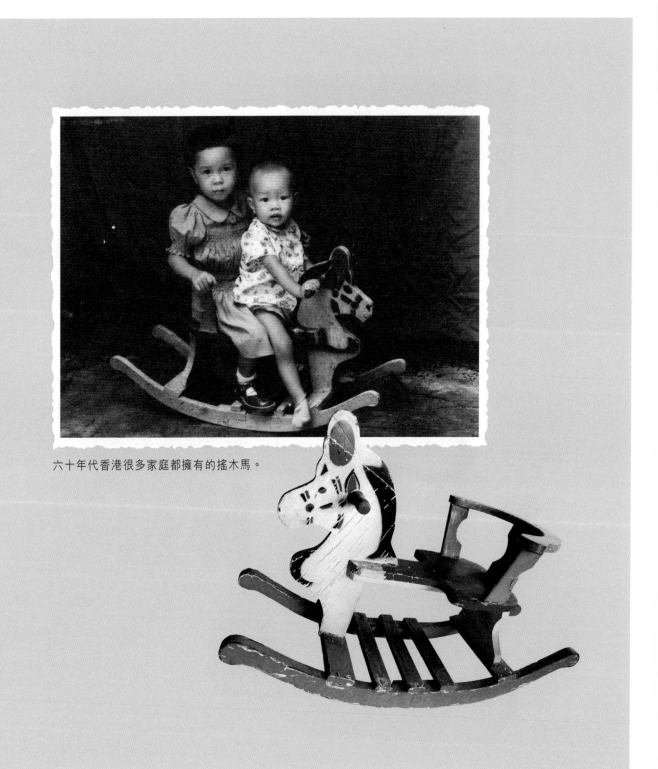

六十年代香港很多家庭都擁有的搖木馬。

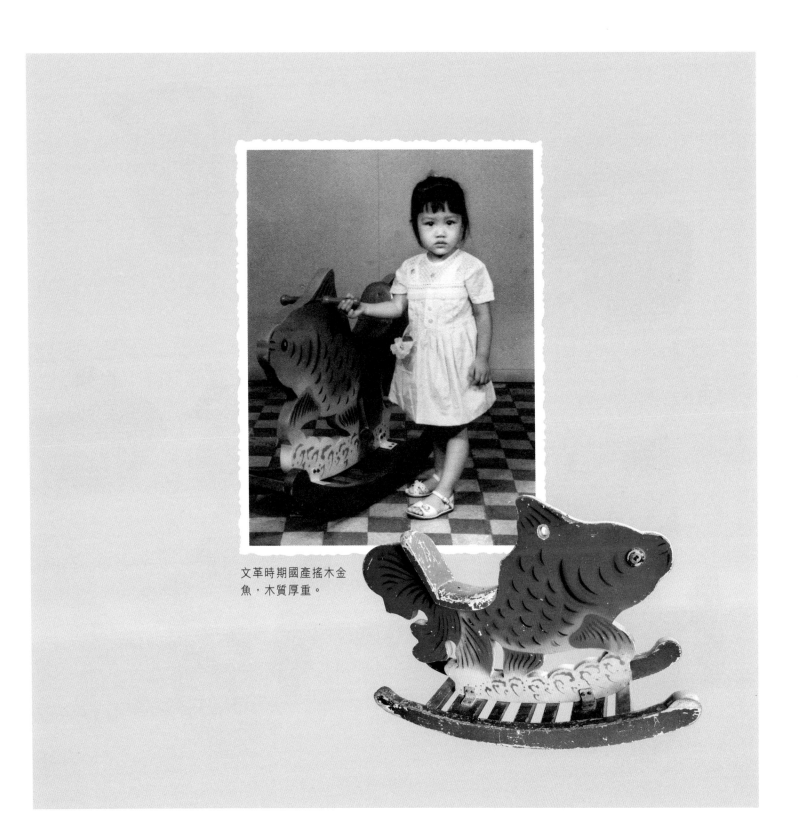

文革時期國產搖木金
魚，木質厚重。

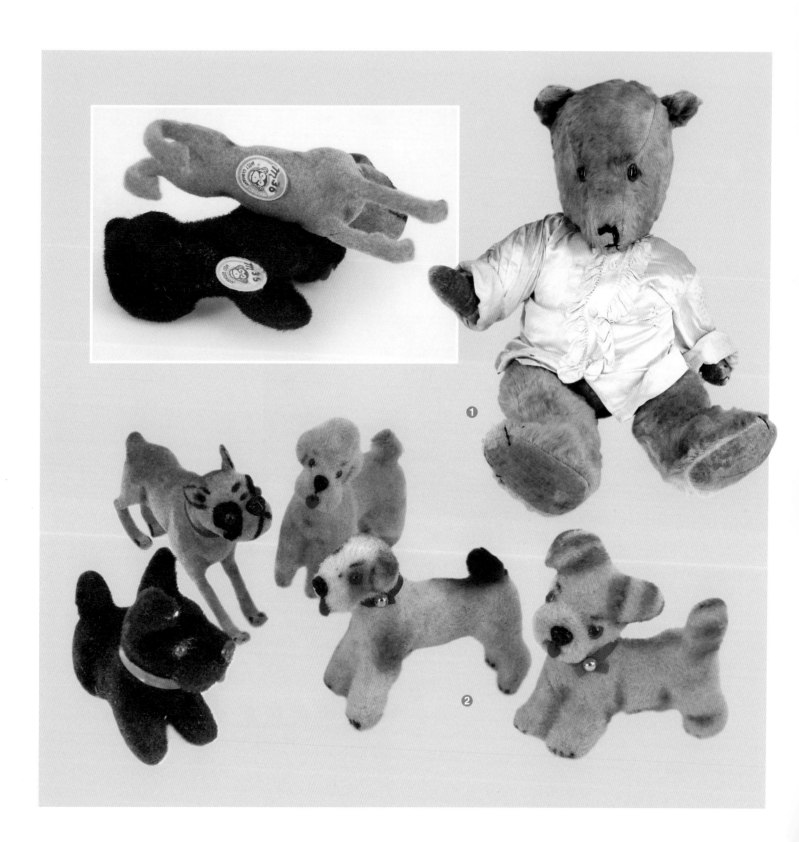

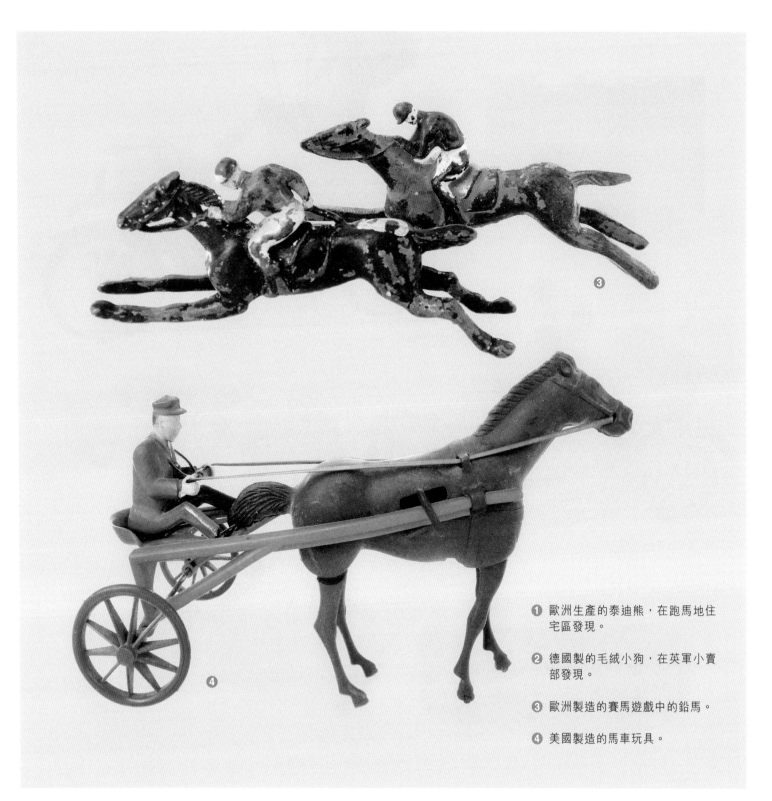

1. 歐洲生產的泰迪熊,在跑馬地住宅區發現。

2. 德國製的毛絨小狗,在英軍小賣部發現。

3. 歐洲製造的賽馬遊戲中的鉛馬。

4. 美國製造的馬車玩具。

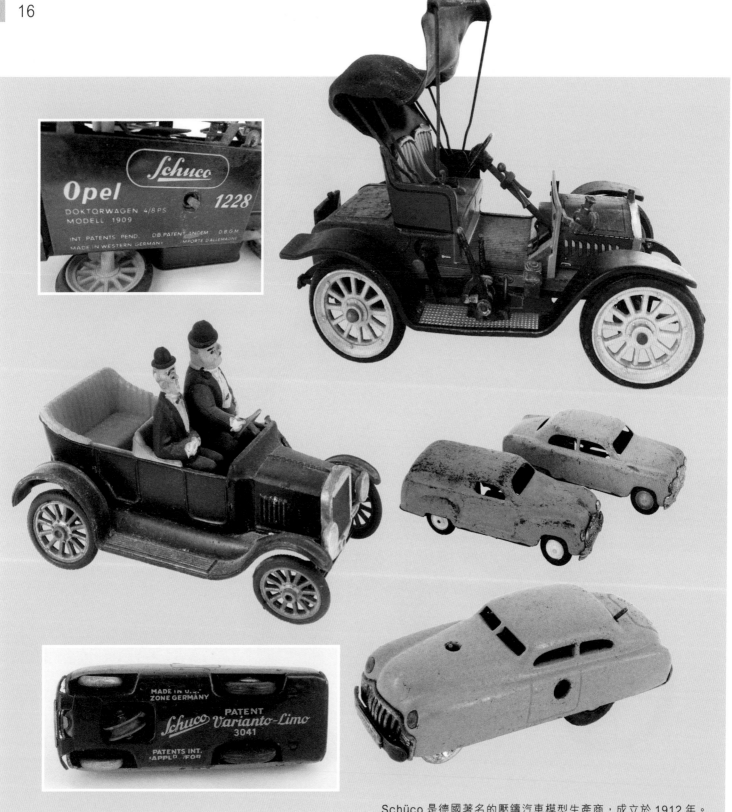

Schüco 是德國著名的壓鑄汽車模型生產商，成立於 1912 年。

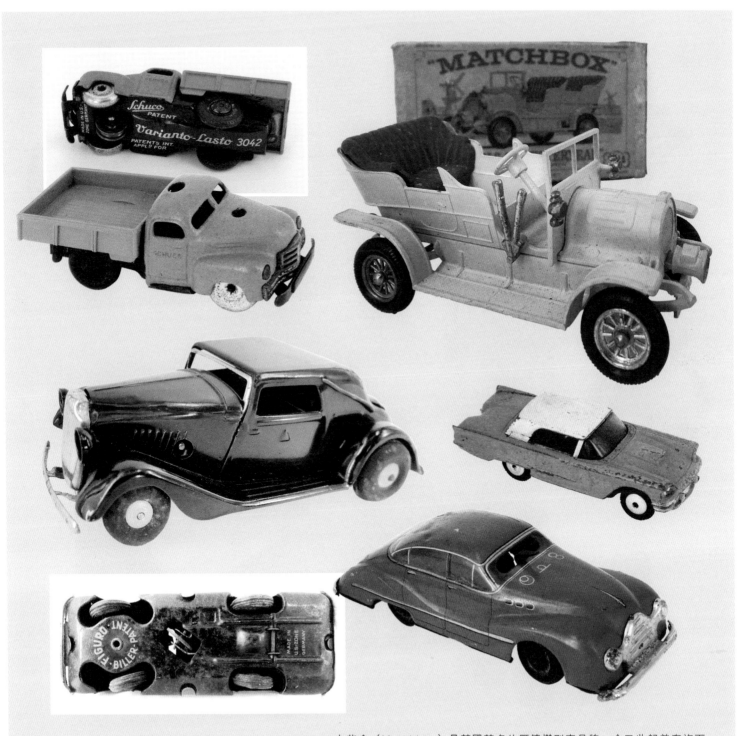

火柴盒（Matchbox）是英國著名的壓鑄模型車品牌，今已收歸美泰旗下。

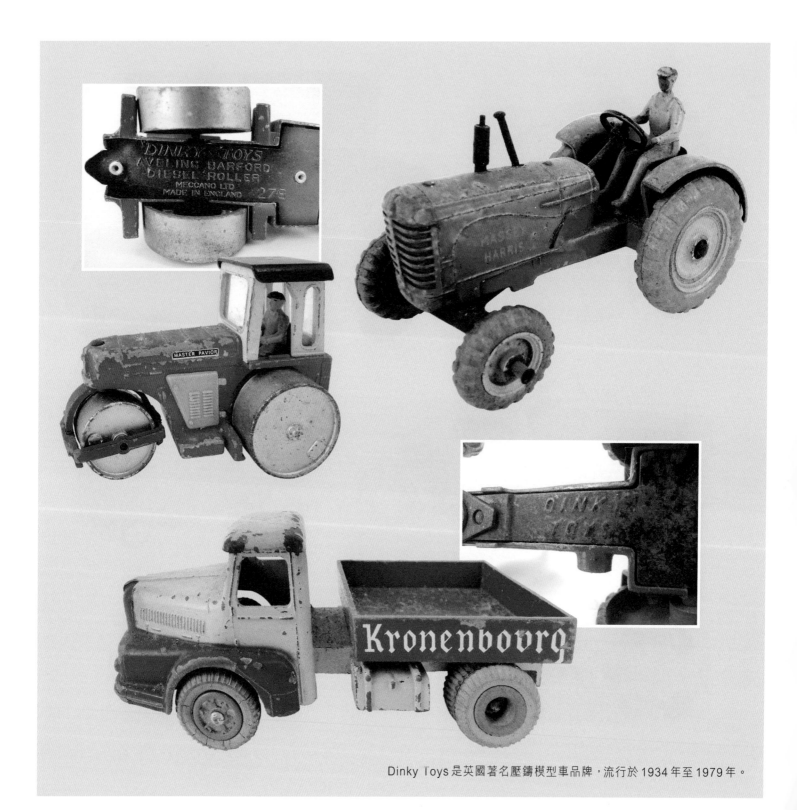

Dinky Toys 是英國著名壓鑄模型車品牌，流行於 1934 年至 1979 年。

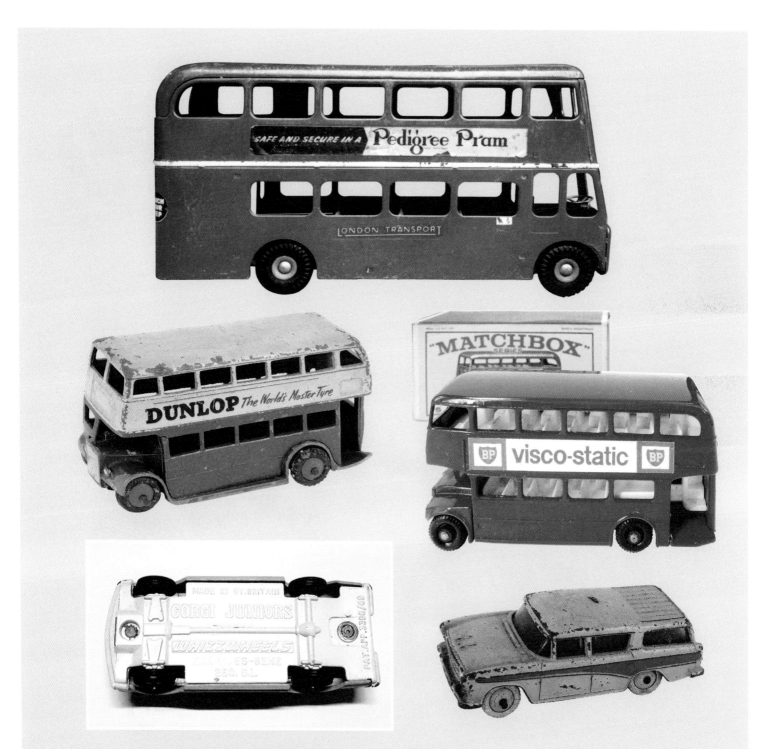

Corgi是三十年代英國著名壓鑄模型車生產商，至今為人樂道的是六十年代一系列以電視及電影作主題的模型車仔。

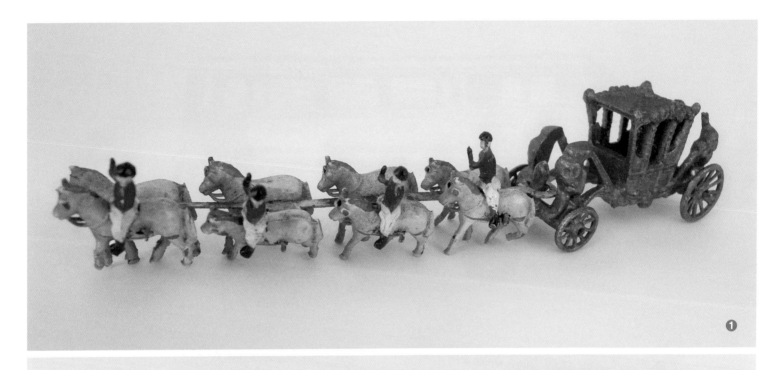

① 1935年英女皇加冕，英國幾家公司都有生產這種紀念錫鑄馬車玩具。

② 壓鑄汽車盛行，原先是為軌道模型火車作為襯托物，其後發展成獨立品種風行一時。

③ 壓鑄模型除了生產汽車，亦生產不少軍事模型。

五十年代以前，著名的洋娃娃均是歐美
產品，擁有者均非富則貴。

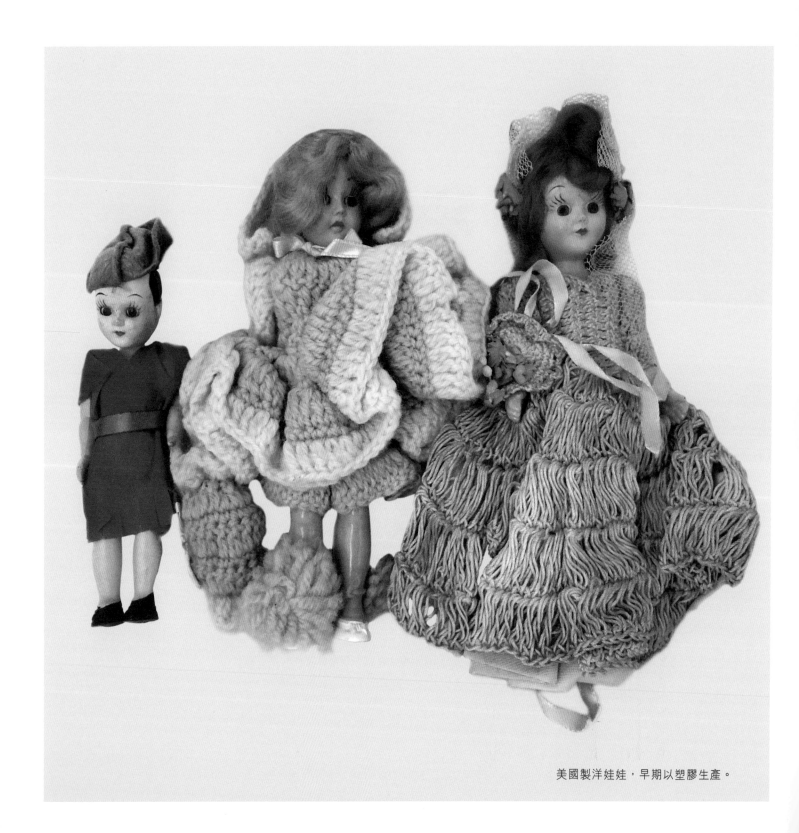

美國製洋娃娃，早期以塑膠生產。

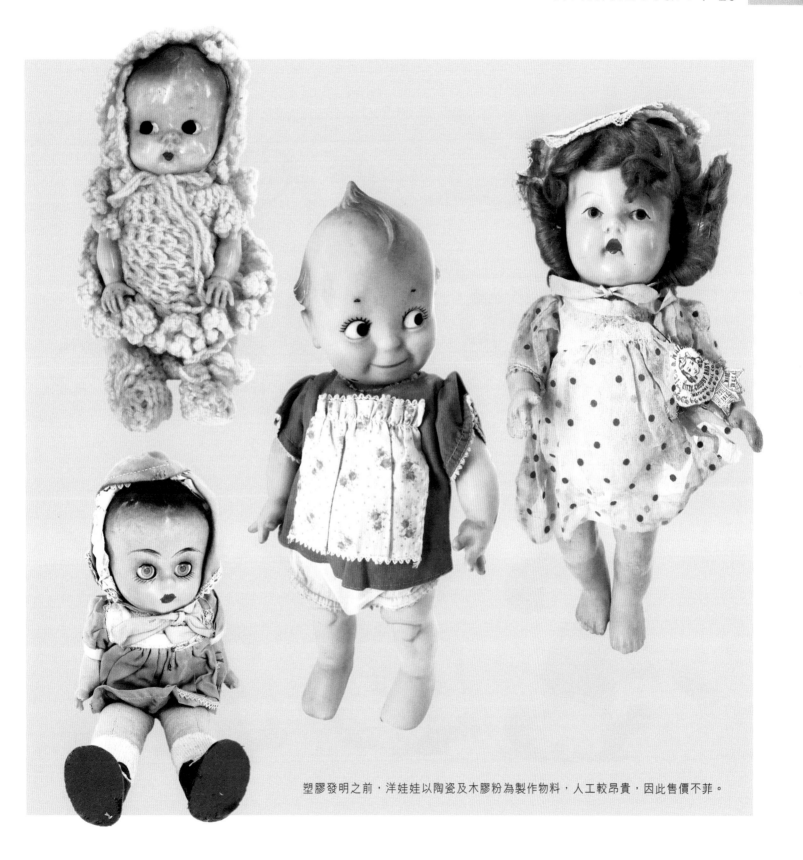

塑膠發明之前，洋娃娃以陶瓷及木膠粉為製作物料，人工較昂貴，因此售價不菲。

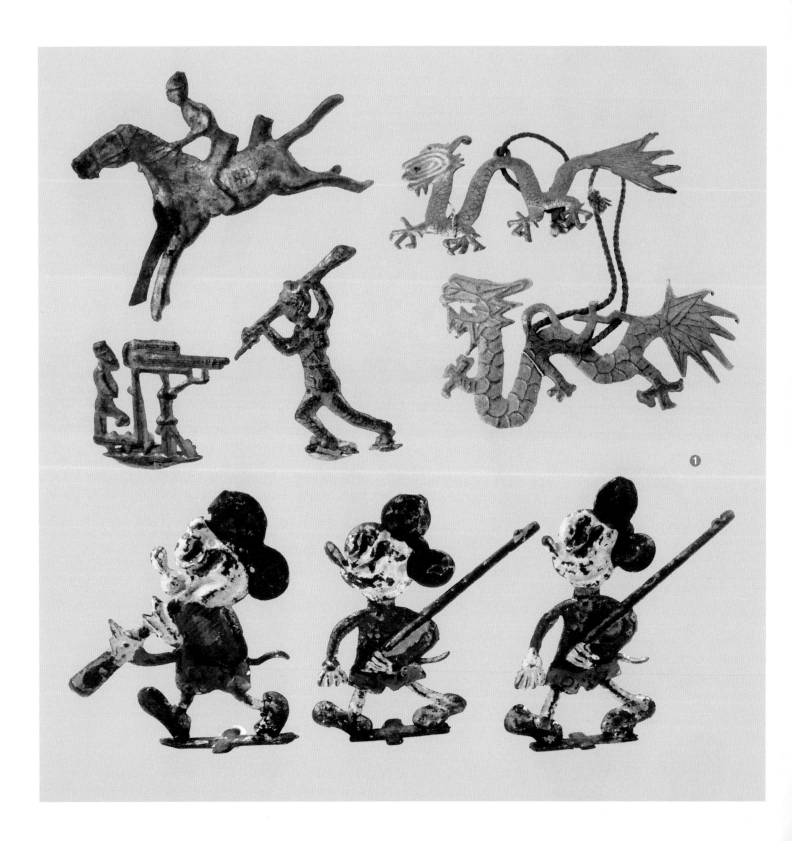

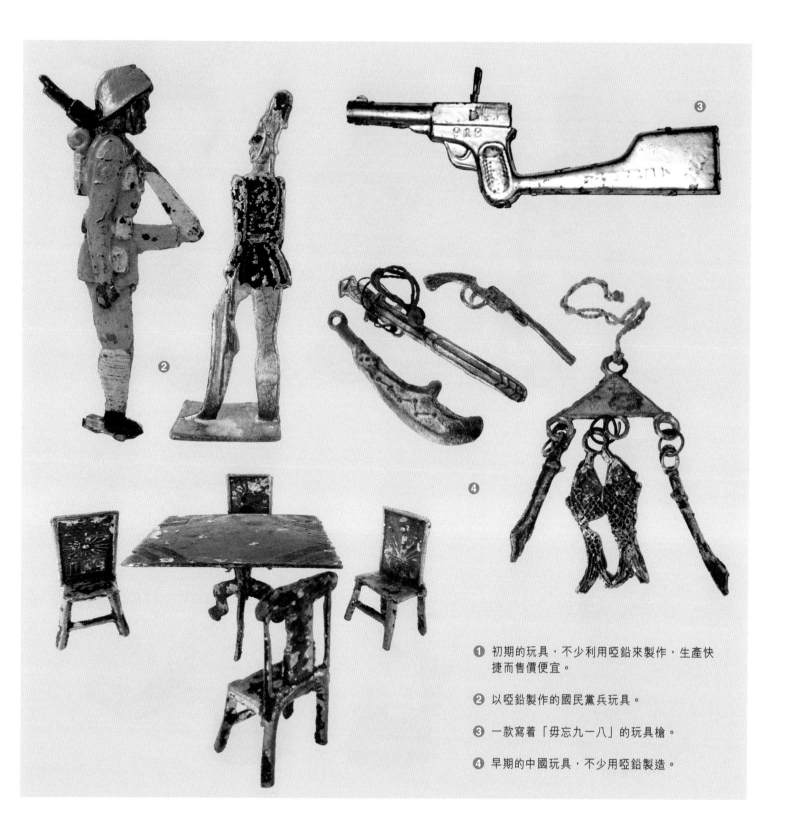

❶ 初期的玩具，不少利用啞鉛來製作，生產快捷而售價便宜。

❷ 以啞鉛製作的國民黨兵玩具。

❸ 一款寫着「毋忘九一八」的玩具槍。

❹ 早期的中國玩具，不少用啞鉛製造。

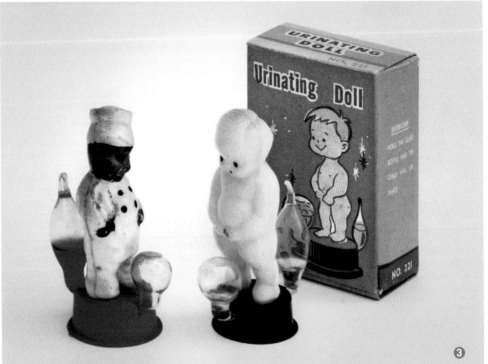

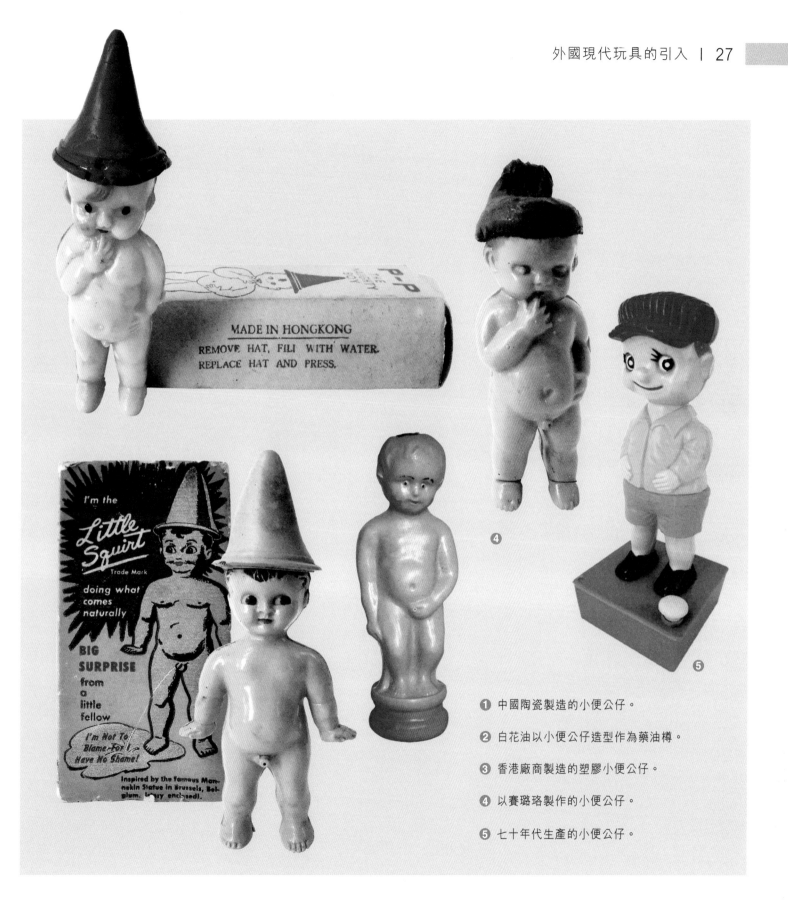

MADE IN HONGKONG
REMOVE HAT, FILL WITH WATER.
REPLACE HAT AND PRESS.

I'm the
Little Squirt
Trade Mark

doing what
comes
naturally

BIG
SURPRISE
from
a
little
fellow

I'm Not To
Blame-For I
Have No Shame!

Inspired by the famous Mannekin Statue in Brussels, Belgium. (story enclosed).

❶ 中國陶瓷製造的小便公仔。

❷ 白花油以小便公仔造型作為藥油樽。

❸ 香港廠商製造的塑膠小便公仔。

❹ 以賽璐珞製作的小便公仔。

❺ 七十年代生產的小便公仔。

紙玩具

紙品玩具所以流行，純為容易生產而又售價廉宜，加上顏色繽紛，很吸引小朋友目光，而且容易收藏。早期的紙品玩意有日本生產的印水紙、早期的熨畫、着衫公仔紙、香煙畫片、明星畫片、紙手工、各式棋類、看圖識字畫片、紙皮面具、動畫書等。上世紀七十年代後開始流行各種形式貼紙、閃卡等，紙品玩具層出不窮，歷久不衰。

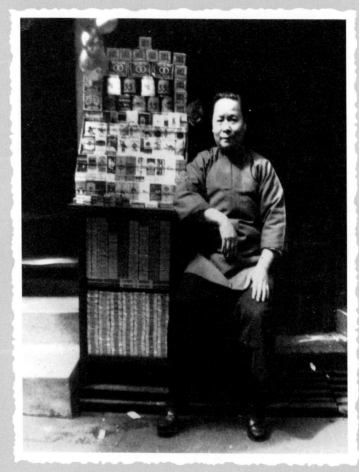

三十年代售賣香煙的攤檔。

公仔紙前身——香煙公仔紙

曾有某機構於 2013 年訪問六十至八十年代在香港出生、育有至少一名 12 歲或以下子女的家長，請他們選出十大最愛懷舊玩具，結果排首位的是「公仔紙」。「公仔紙」在七十年代初已不再流行，相隔 40 載仍被人緬懷可見其普及性。「公仔紙」的前身是「香煙公仔紙」，又稱為「煙畫」、「洋畫」、「香煙牌子」或「香煙畫片」等，而「香煙公仔紙」是省港澳地區的統稱。「煙畫」起源於 1875 年之前的美國，「阿倫—金特」（Allen & Ginter）公司把紙煙分成五枝、十枝包裝，為了解決包裝鬆弛的問題，把一張印有彩色圖畫的硬卡紙片放入煙包內，使其挺硬，方便攜帶。到了 1881 年，詹姆斯·杜克（James Duke）開創了機製捲煙大規模生產的新時代，「煙畫」得到推廣，成了爭奪煙草市場的利器，及後於 1884 年間傳入中國，旋即在整個中華大地紅火起來。

「煙畫」的內容多為外國美女、名演員、風景、奇珍異獸等，傳入中國後為了適應中國國情，改為清末名妓、中國民俗風情、古典小說及戲曲人物等，發展至二、三十年代前後，中國式「煙畫」已自成體系，洋洋大觀，並掀起一場收藏熱潮。

其後「香煙公仔紙」進入巔峰期，煙草商以集齊一整套可換領名貴汽車作招徠，或集齊若干號碼可換領各式生活物品以至金飾，導致全民瘋狂，最終出現不能兌現等種種問題，全國各地有不少炒賣「煙畫」的商販。據學者研究，「煙畫」的衰落乃由於第二次世界大戰，印刷設施及紙張被徵用為戰時用品，而停止了「煙畫」的生產，而戰後經濟萎縮更令「煙畫」難以恢復。國內自 1946 年出版《抗日戰爭勝利紀念》和《抗戰八年勝利畫史》後，便不再發行新的「煙畫」了。

　　「廣東南洋煙草公司」於 1905 年由廣東南海人簡照南和簡玉階兄弟在香港創立，不久被英美煙草公司打擊，最終倒閉。後於 1909 年復業，更名「廣東南洋兄弟煙草公司」，1916 年在上海設廠，並於 1918 年改名為「中國南洋兄弟煙草股份有限公司」，總部改設上海。「廣東南洋兄弟煙草公司」於民國初年聘請潘達微為廣告部主任，邀請畫家黃般若為南洋煙草公司製作宣傳品，並繪製了《紅樓夢》等公仔紙促銷。描寫民初女性新生活的《百美圖》，相信是較早期在香港製作的香煙公仔紙，當中描繪了民國初年女性流行的衣飾打扮及日常活動。

　　由於國內於 1946 年之後不再隨香煙附送「香煙公仔紙」，一些書店及小型印刷廠馬上推出一種新興兒童玩物——「洋畫」，並發明了「拍洋畫」、「扇洋畫」等遊戲玩法，題材大致仿效「香煙公仔紙」，但更靈活多變，很快便風行全國。香港初期也有引進國內的公仔紙，大約到五十年代中期便自行印製本地的公仔紙，初期規格並不統一，影響了流行程度，不久便把紙度劃一，一般是直度 5 格乘以橫度 12 格，合共 60 小格。售價每一大張零售一毫，半張 30 格五仙。小朋友會買一大張回來自行剪裁成 30 小張，但不能把圍邊剪破，否則作廢。一些士多會代客把公仔紙剪好，用橡筋分成一小疊出售，但會「抽水」（扣起）若干張，變成五仙只得 25 張。小朋友可依自己的興趣挑選喜愛的題材，花五仙便擁有 30 張本錢。

　　拍公仔紙的玩法並不複雜，分成「拍烏蠅」、「擺銀錢」、「落雨」、「焗飯」及「拍大王」多種玩法。最普遍的玩法是「拍烏蠅」，兩小孩各持一張公仔紙對拍，掉到地上圖畫朝天者為勝。「焗飯」各以手把公仔紙貼向牆，讓公仔紙自行飄落地面，面朝天者為勝。「拍大王」由三、四個小朋友各拿出若干張公

仔紙疊在一起，挑選一張「王」藏於底下，輪流拍向這堆公仔紙，散出的可取走，最後看誰翻出「王」來，就可以贏掉全數公仔紙。拍公仔紙時年紀較大的小朋友自然較着數，大掌一扇可扇出十張八張散落的公仔紙。也有鬼靈精的小朋友以手穿着拖鞋來一招「鬼王撥扇」，甚至來一招「飛天遁地」連扇兩下，年紀小的便只能眼巴巴看着大哥哥「落雨收柴」的贏去本錢。公仔紙的全盛期應為五、六十年代，內容早期有風行出版社的《齊天大聖》、《福爾摩斯智鬥亞羅蘋》、《華倫王子》、《泰山歷險記》、《俠盜羅賓漢》；楊明記出品的《貓頭鷹大戰蝙蝠黨》、《飛賊大戰黑貓》、《生濟公》、《衛星襲地球》、《黃飛鴻大鬧香港》；上海圖書公司出品的《唐僧出世》等，內容多以中外電影及流行小說改編，頗能反映該時代兒童的喜好，像一部活生生的流行文化檔案。可惜數量這麼龐大的兒童玩物，能保存下來的只是九牛一毛。

此時期的公仔紙沒有「香煙公仔紙」般講究印刷質量，大多是電版套色印在單面卡紙上。由於大量印製，版面經常會出現套版不準的情況，到了六十年代末期，一種由日本引入的新型公仔紙出現，以照片柯式印刷，採用光面卡紙印製，並附有針形切線，方便撕開，題材是當年炙手可熱的《007占士邦》電影及《玉面金剛》電影片集、《泰山》等，此等公仔紙印刷精美，每張售兩毫，可惜這等公仔紙中看不中用，較重身的卡紙不方便對拍，光面卡更易損毀摺皺，可玩性大大減低，加上坊間出版公仔紙的印刷機相對落後，印刷柯式圖片往往弄巧反拙。再者此時新穎的貼紙剛剛推出，小孩轉向改拍貼紙，公仔紙的地位只得讓予新興的貼紙。

不同類別的紙品玩具通過畫面把每個時代孩子的喜好記錄下來，讓人很容易感受各年代小朋友所受到的圖像薰陶，對了解兒童成長環境很有幫助。

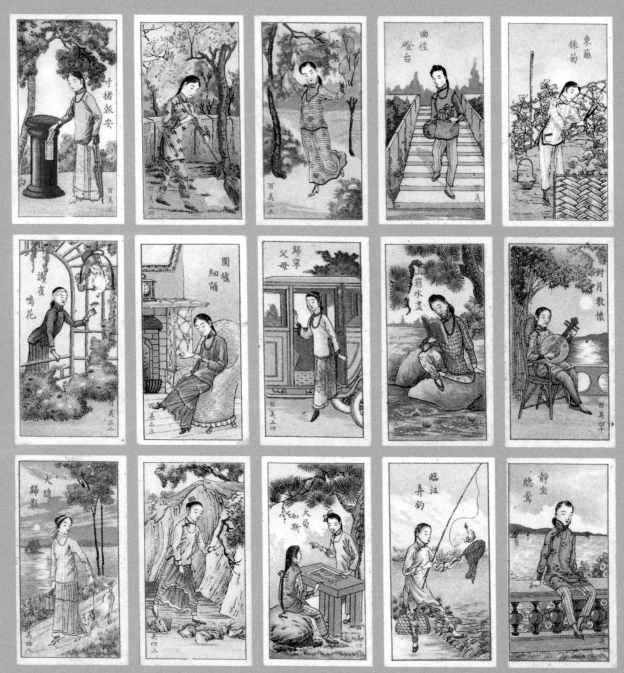

描寫民初女性新生活的《百美圖》，是較早期香港製作的香煙公仔紙，當中描繪了民初女性流行的衣飾打扮及日常活動。

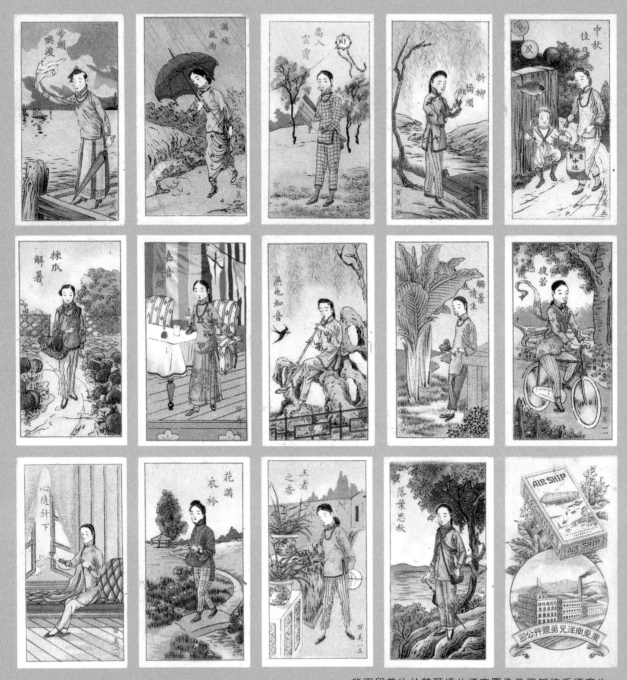

背面印着位於鵝頸橋的煙廠圖像及飛艇牌香煙廣告。

華成煙公司的美麗牌《呂美玉》劇照。

以京劇圖畫為題材的一組香煙公仔紙。

中國南洋兄弟煙草公司以拓版印刷的《三國誌》。

小呆仙走入那黑暗的睡房，彷彿看見雪姑的手一動，他誤會看見了鬼，很驚慌地連手持那枝洋燭也拋離，急速地走了出來。

雪姑七友圖說（廿三）

中國南洋兄弟煙草股份有限公司

《雪姑七友傳》是世界第一部卡通長片，1938 年在港上影。

《小人國》是第二部卡通長片，被改編成香煙公仔紙。

方世亞打擂台
版權所
翻印必究

次日天明各帶幾條人赴擂台小環一見世亞就想把他各了方凌殺之恨世玉也攔開拳勢并不打話便即大戰殺來納而百合不分勝負小環即以飛蟠龍卿脚着世玉前心鏡來把世亞瑠眼快即將中興釘打入胸下尊扎工群立直流映扑右

香港兄弟煙草股份有限公司

方世亞打擂台
版權所
翻印必究

李巳山嘗咐小環躲中帮助後即邀五枚工樓比武五枚見他與女兒附耳談話該必有詐於是吩咐氏母子堤防小環暗算後小環飛身工樓兩人戰到百合忙拿出雙鞭對五枚急欲有似不济五枚見父親有似雙眼快即舉鐵尺打去世亞立即大戰起架住二人立即

香港兄弟煙草股份有限公司

和平後流行的香煙公仔紙《方世玉打擂台》。

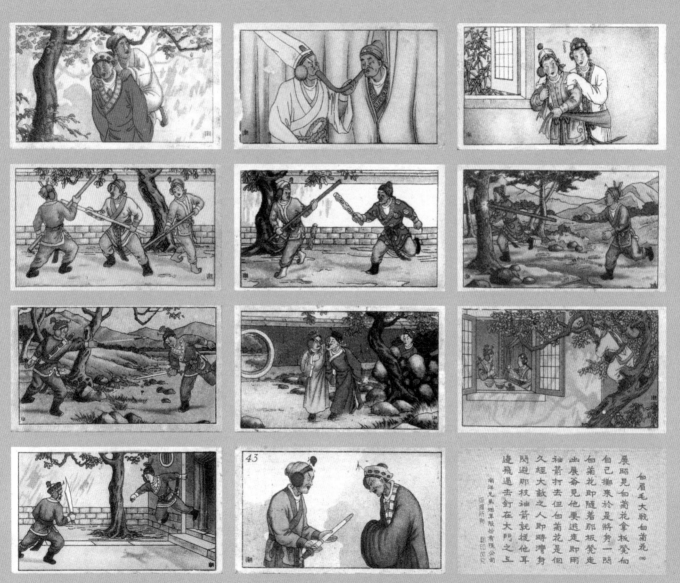

《白眉毛大戰白菊花》是流行於四十年代的香煙公仔紙。

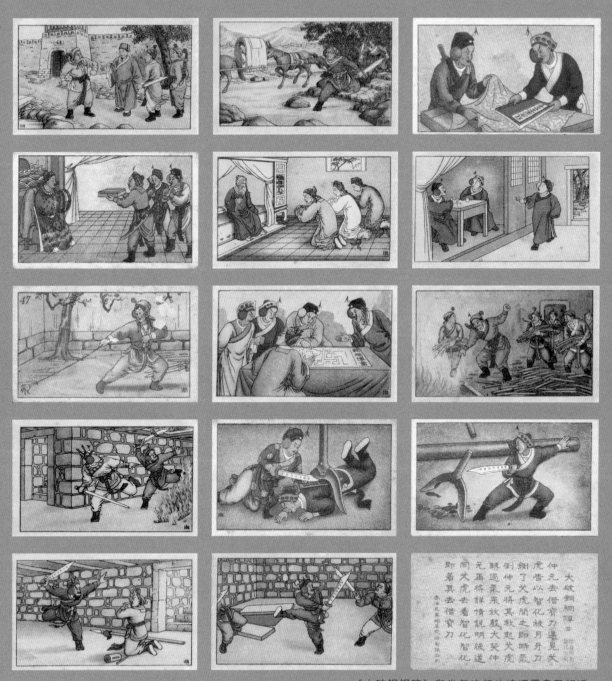

《大破銅鋼陣》與當年流行的連環圖畫風相近。

英美煙草香港有限公司的《西遊記》，應是香港最後發行的一套煙畫。

上海圖書公司於五十年代印行的公仔紙。

楊明記是五十年代另一家出版公仔紙的出品商。

48

《黃飛鴻》隨着小說及電影流行於五十年代。

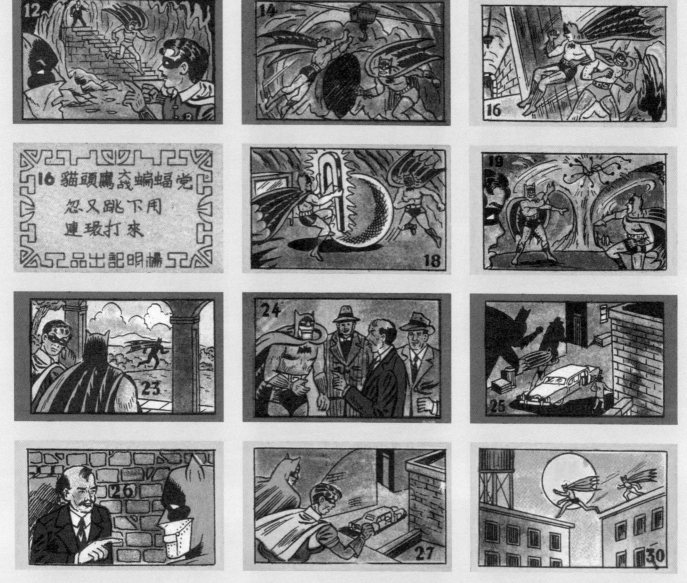

受美國漫畫《蝙蝠俠》影響的公仔紙，五十年代楊明記出品。

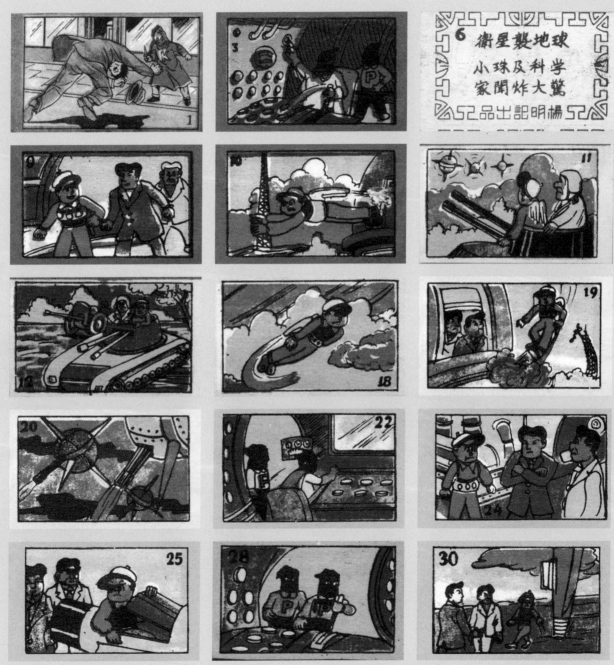

受日本科幻漫畫影響的公仔紙，五十年代楊明記出品。

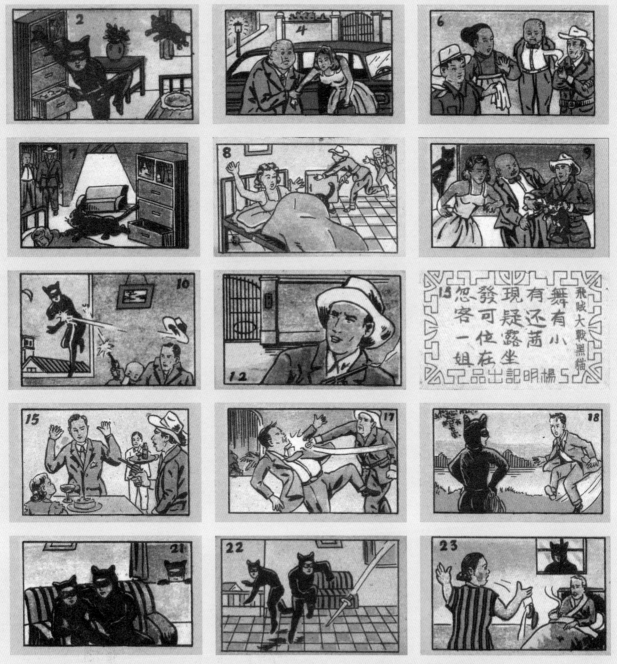

《飛賊大戰黑貓》是流行於五十年代的小說題材。

另一家紙玩出版社風行的出品《福爾摩斯智鬥亞羅蘋》，流行於五十年代。

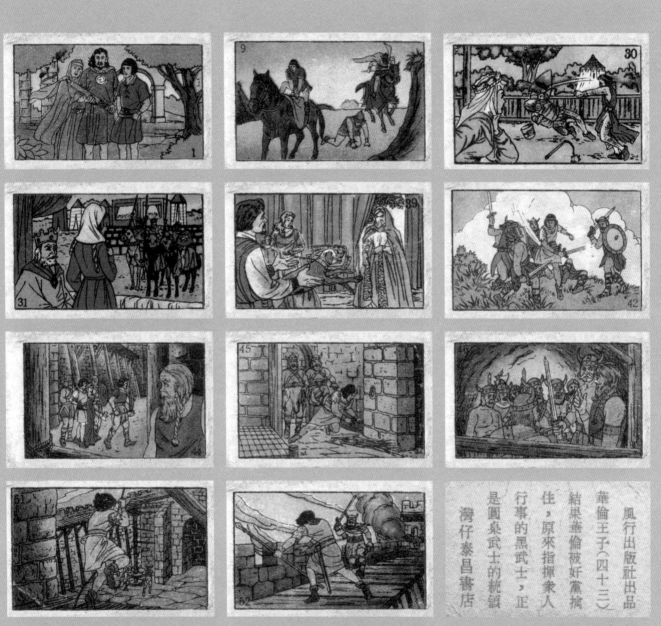

風行出版社出品
華倫王子（四十三）
結果華倫被好黨擒
住，原來指揮象人
行事的黑武士，正
是圓桌武士的統領
灣仔泰昌書店

《華倫王子》是美國漫畫，曾拍成電影，五十年代泰昌出品。

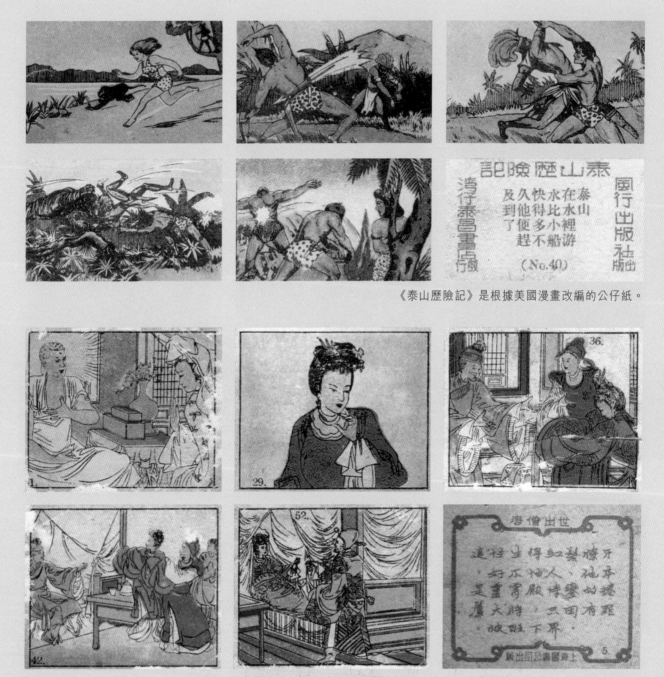

《泰山歷險記》是根據美國漫畫改編的公仔紙。

上海圖書是另一家出版連環圖及紙玩的公司，《唐僧出世》是五十年代的產品。

六十年代公仔紙更為普及，題材受當時流行的神怪連環圖影響。

一張典型的六十年代初出品的公仔紙，上面的卡通都是當時流行的中外漫畫人物。

記錄了六十年代流行粵語片明星漫畫肖像的公仔紙。



58

以《老夫子》漫畫為題材的公仔紙，是六十年代中後期的出品。

於六十年代後期出現的新式公仔紙，印刷及紙質較講究，每張售二角錢。

七十年代李小龍風行時，公仔紙已不再流行，小朋友已開始轉玩拍貼紙。

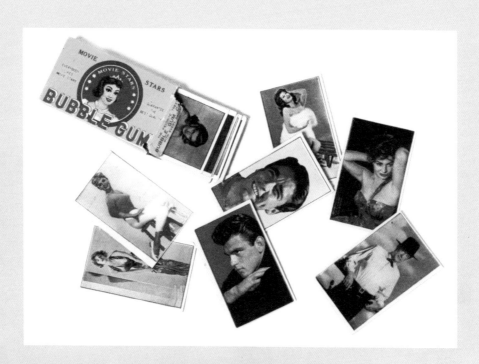

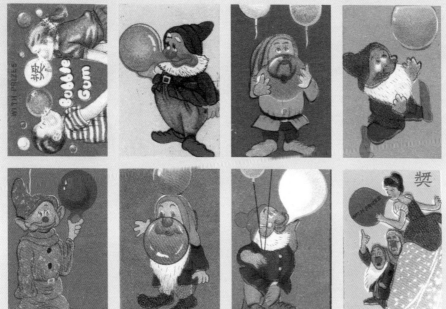

在公仔紙流行的年代,許多糖果均附送各種公仔紙,供兒童收集及換取贈品。此為「白雪公主」明星泡泡糖(上)及「雪姑七友」吹波糖(下)之小畫片。

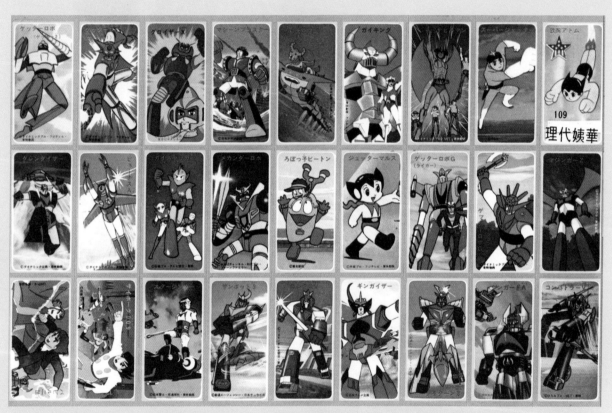

到了七十年代初，貼紙以更新鮮靈活的形象出現，受到小朋友垂青，這種華姨代理的七彩螢光貼紙是當年的名牌。

七十年代日本電視卡通片集盛行，是貼紙最普遍的題材。

貼膠彩七光螢
每張三角

黃玉郎的漫畫盛行，除官方隨書報附送的貼紙外，坊間亦有不少出品。

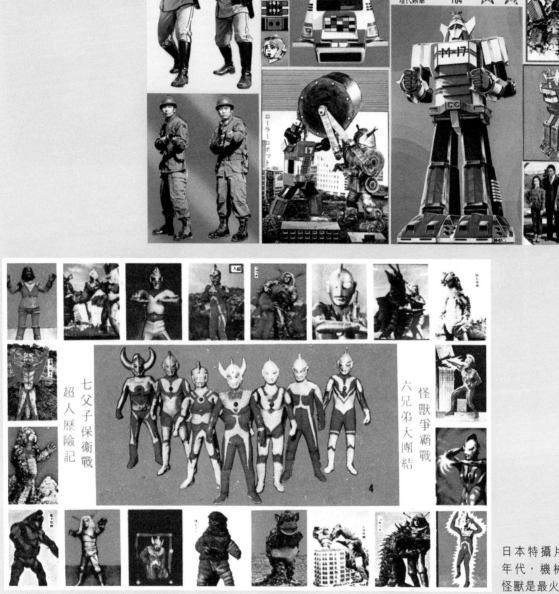

日本特攝片集流行的
年代，機械人及超人
怪獸是最火紅的題材。

任劍輝、鄧碧雲及紫羅蓮都曾是女孩子的明星偶像。

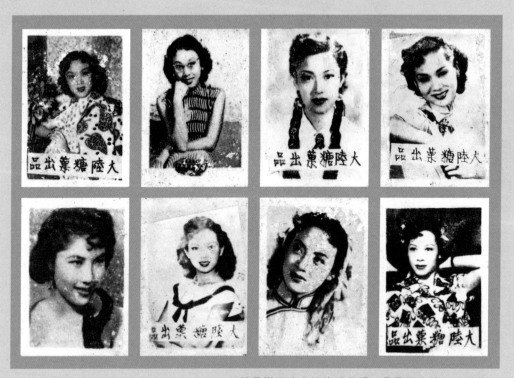

隨糖果附送的粵語片明星照，是早期女孩子的玩物。

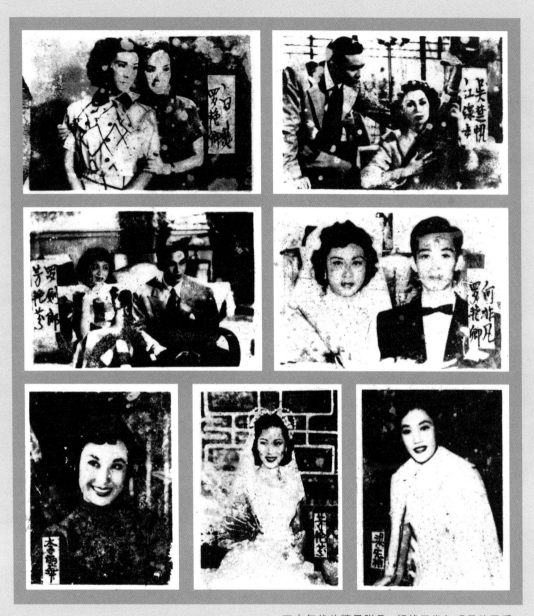

五十年代的糖果贈品，記錄了當年明星的風采。

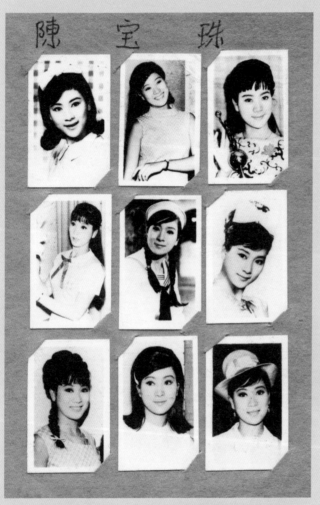

陳寶珠

六十年代紅極一時的士多抽獎獎品，非陳寶珠迷你照片莫屬。

* 趙雅芝 *

* 劉德華 *

* 梁朝偉 *

到八十年代，貼紙已換成本地電視藝員彩照。

風華正茂的歌星在貼紙上留下光輝一刻。

＊苗僑偉＊

＊翁美玲＊

電視藝員貼紙不但在香港流行，連當時剛開放不久的中國廣州也充斥着這玩意。

五十年代以前的印水紙都是從外國進口，因當時尚未有此製作科技。

日本製造的印水紙，早期只有單色圖案。

到了六十年代，流行的印水紙已披上彩色，內容已有披頭四及 007 占士邦題材，仍是日本出品。

武俠片盛行時，終於有香港題材的印水紙出現。

六十年代流行的日本卡通片集《小武士》，被採用在當年新發明的「移印紙」上，但一般人還是習慣稱之為印水紙。

七十年代機械人卡通片興起，「三一萬能俠」及「巨靈神」都在移印紙上出現。

78

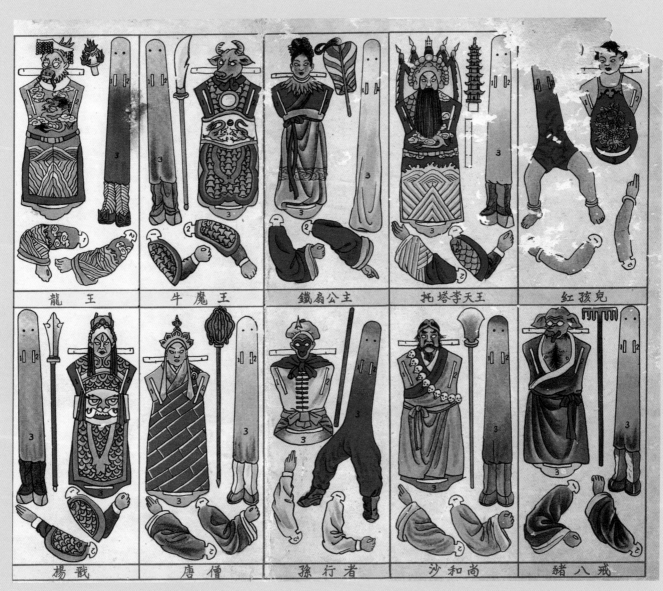

龍王　　牛魔王　　鐵扇公主　　托塔李天王　　紅孩兒

楊戩　　唐僧　　孫行者　　沙和尚　　豬八戒

紙手工是物資缺乏時較容易生產的廉價玩物，在戰後初期的四十年代十分流行。

NO. C5 海底六萬里 小 模 型 紙 風行出版社出版 泰昌書店發行

NO. C4 戰爭與和平 小 模 型 紙 風行出版社出版 泰昌書店發行

泰昌書店在五、六十年代出版很多紙玩意，這系列紙手工以當年流行的美國電影為題材。

除了公仔紙、着衫公仔紙、紙勞作，還有填色簿、摺紙等，這是當年保留下來的一些摺紙作品。

楊明記出品的着衫公仔紙，以軍人換軍服吸引男孩子。

七十年代仍然流行的風雷戰鬥機械紙玩具，雖然印製粗糙，但題材卻貼近本地兒童喜好。

NO.546 穿 衣 小 模 型 紙 風行出版社出版 泰昌書店發行

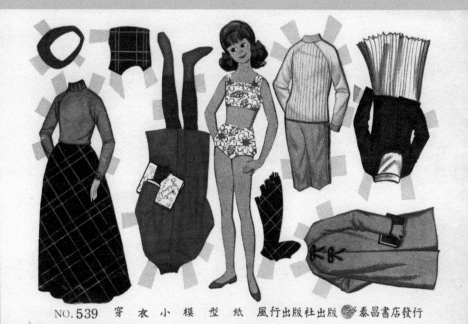

NO.539 穿 衣 小 模 型 紙 風行出版社出版 泰昌書店發行

着衫公仔紙相信是最廉價的平面版芭比公仔。

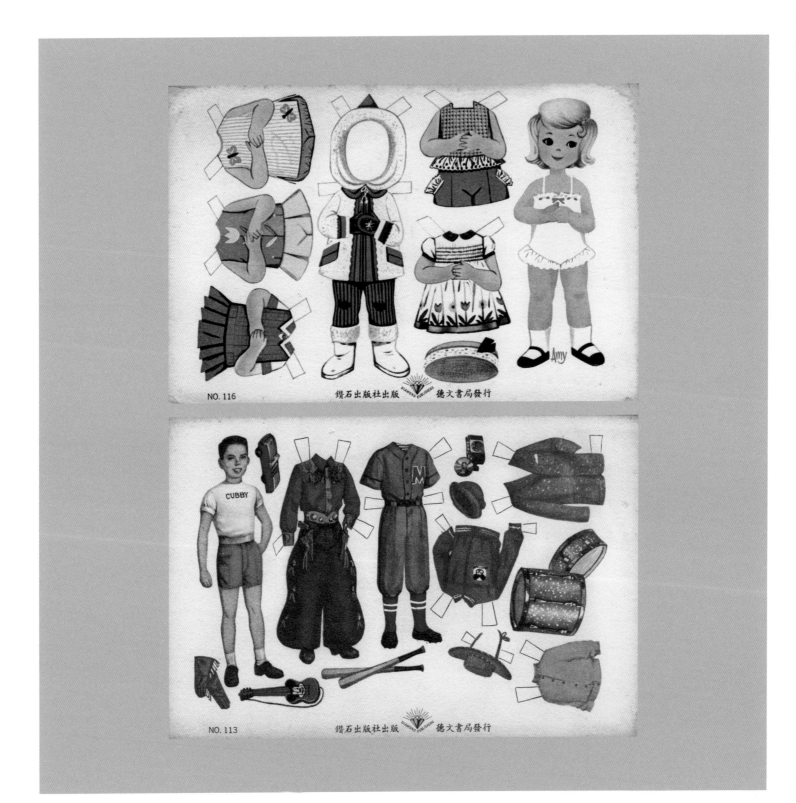

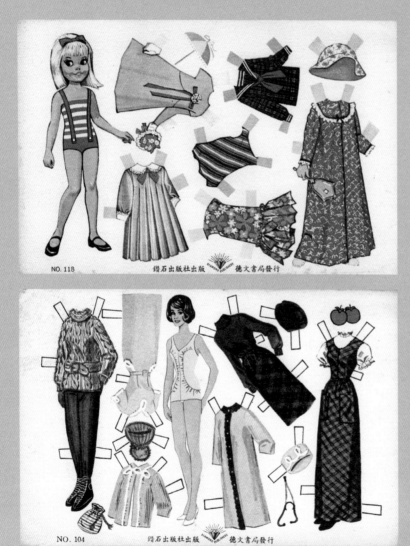

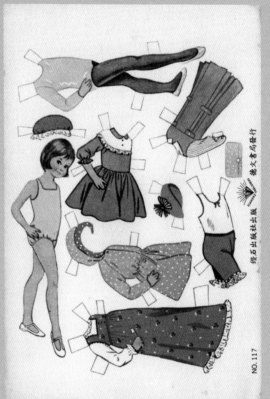

着衫公仔紙是紙玩具的主要品種。其種
類繁多，有直接翻印外國的，也有不少
屬自行創作，頗能反映當年風貌。

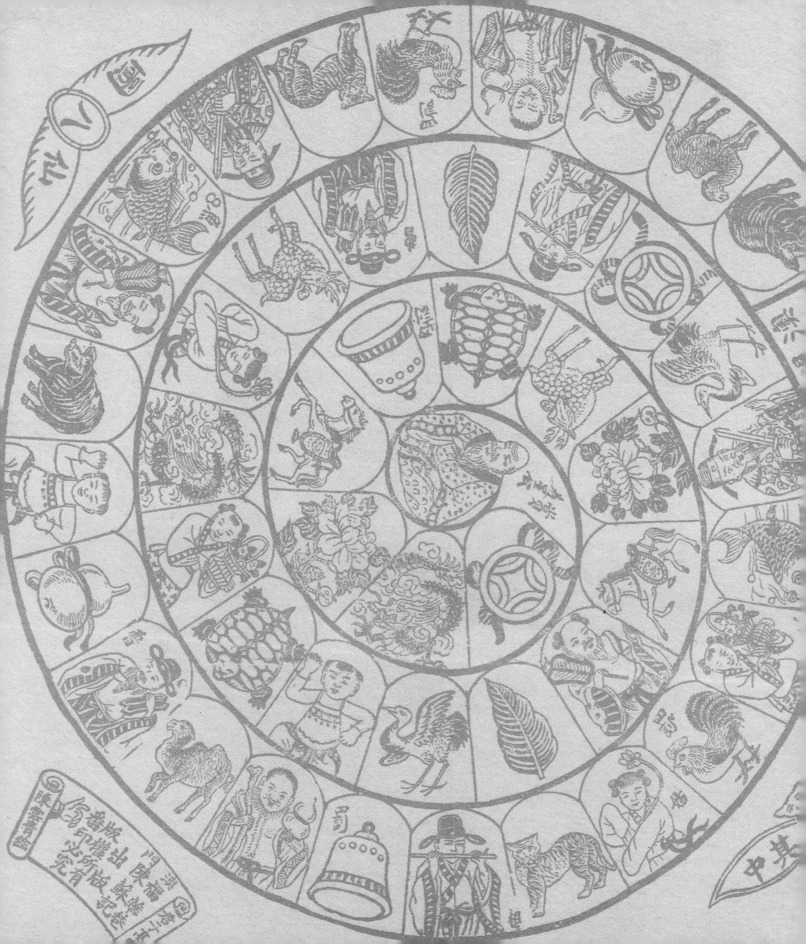

香港玩具

香港的玩具製造業在八十年代北上中國大陸之前曾創下出口量世界之冠的紀錄。一般小孩子玩玩具大多不會注意何地生產,但本港生產的塑膠玩具卻與香港人生活關係密切。

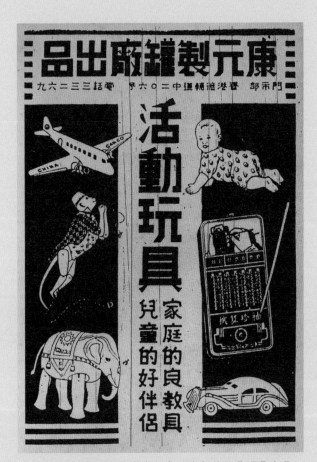

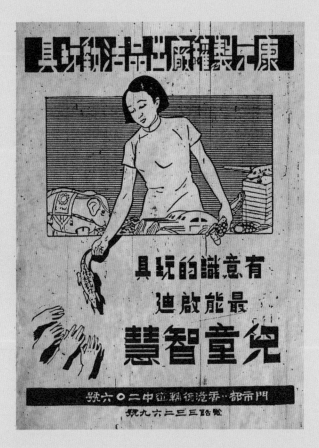

1939年康元玩具廣告，畫了當年的經典玩具出品。

香港玩具製造簡史

　　六、七十年代的塑料業蓬勃之時，曾是養活不少人的行業，不少生產過程會外發到家庭加工，也有不少學生進過工廠當暑期工，其時不少山寨廠開設於街頭巷尾，居民都會接觸過部分生產過程。成品雖然大部分輸出外國售賣，但還是有好一部分生產多了的或是次貨流落到街邊檔售賣，而好些小型廠的貨式根本是針對本地平價市場生產，兒童接觸到的機會很多，對這類產品很有感覺。當時普遍香港人都有崇洋心理，認為「來路」貨品質高級很多，歐美行頭、日本貨次之，「本地薑唔辣」，因此在大百貨公司買到的貨式，如發現打上 Made in Hong Kong，心理上會打了折扣，因日常接觸的本港產品多是價廉質劣者居多。香港的優質產品多是出口國外而不願本銷的另一原因是，當時抄襲成風，一件新產品面世不久即會被模仿生產，版權得不到保障。

　　根據《香港工業手冊》1985 年版資料，康元製罐廠股份有限公司——康元製罐廠是香港製罐業的首創者。康元廠原設上海，1932 年來港設分廠，是香港最先採用機器製罐的工廠。該廠廠址位於筲箕灣西大街，全廠面積數十萬平方呎，廠內設備除萬能工作母機外，還有近百部啤牀，另外更有製罐機、製筒機、剪鐵機、夾骨機、洗罐機多種。因為該廠大量製造印花鐵罐，故還附設有美術設計、分色、影相、造版、印刷等部門。該廠出品繁多，除各種印花鐵罐外，白鐵罐中有漆油罐、火水罐、茶葉罐、味精罐、食油罐、藥物罐、殺蟲水罐等。此外該廠還生產多種金屬兒童玩具，如輪船、飛機、青蛙、猴子、汽車、電單車等。這些產品除在本港大量發售外，還外銷到東南亞、印度支那及澳洲等地區。康元的產品，在港仍保留一部分樣本，可大致感受到其質量。

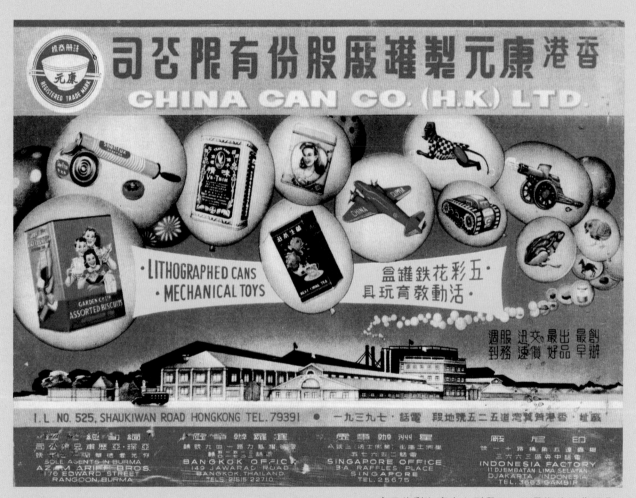

康元的彩色廣告上刊印了一些早期的經典玩具。

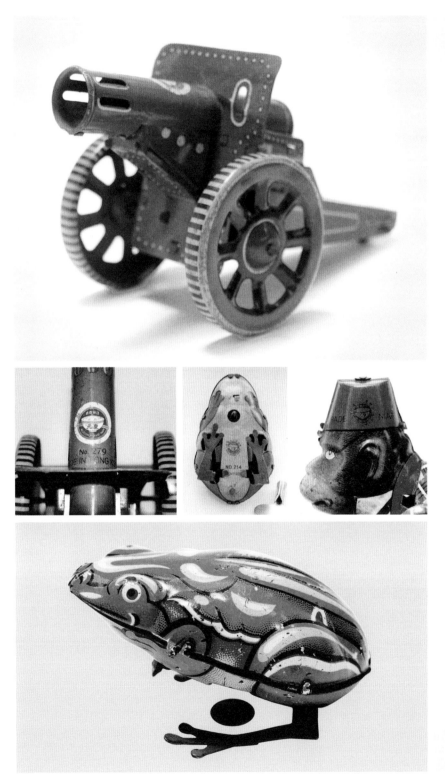

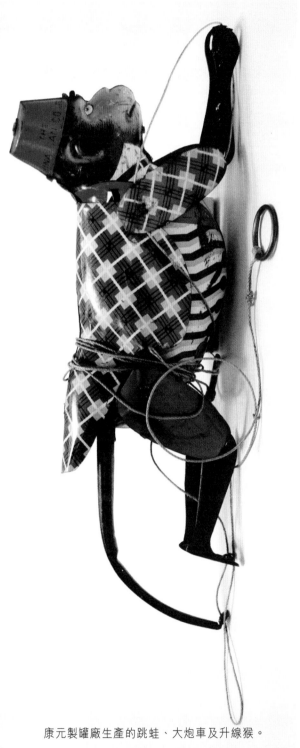

康元製罐廠生產的跳蛙、大炮車及升線猴。

　　另一家南華玩具廠創辦於 1939 年，初期設廠於香港上環摩羅街，後遷到九龍青山道 250 號至 254 號，廠址面積約 4,000 平方呎，有職工六十餘人。南華玩具廠出品是以金屬玩具為主。當年產品有廚具、餐具、船、飛機、汽車、火車、陀螺、鈴、喇叭、哨子、手風琴等各種玩具六十餘種。金屬玩具製作程序頗繁複，就是一個簡單的陀螺，從鐵皮到成品都要經過幾十個程序，而小小一套餐具，其製作程序，有時比製造真的日常用餐具還複雜。南華廠內分四個部分：機械部、衝壓部、製配部和噴油部。該廠裝置有各種鑽牀、鉋牀、車牀、機動衝牀、小型手力衝壓機、新式安全自動電焊機、空氣壓力噴油機等，此外還增添單軸自動車牀。該廠產品以運銷英國及東南亞各地為多，本銷的佔總產量的一成左右。南華玩具廠留下來的產品相對比康元少，我們只能從廣告上的圖樣略知大概。

　　戰後的塑膠玩具業，大概始自四十年代，當時有幸福塑膠製品廠及中元塑膠廠，主要生產生活物品，旁及玩具，也有大量塑膠廠生產人造膠花。印象較深的是開達生產的 OK 嘜塑膠玩具，從五十年代一個廣告中看到的產品，大都曾在本港市面上流通，因而比較容易搜尋，當中尤其是大量的洋娃娃製品，當年也有在工展會內展示。

　　六十年代開達也曾開發自己的品牌洋娃娃「木蘭」，樣子跟英國 Sindy 娃娃近似。開達也生產較高級的路軌火車，本地兒童可能較少接觸，但另一款走 8 字路軌的競賽跑車，相信不少兒童曾玩過。開達另一款為人熟知的產品，是八十年代的椰菜娃娃，也因此讓開達展開國內外擴展廠房業務。

另外，印象深刻的是 Marx 玩具廠的產品，由美國玩具大王路易・馬克斯（Louis Marx）在五十年代末於香港開設的塑膠玩具廠生產，之前在美國及日本是生產鐵皮玩具，之所以令人深印象是它擁有美國很多卡通品牌的專利，六十年代大多迪士尼卡通公仔都是出自馬克斯廠，它還衍生出手辦大師馬樂山先生。記得馬樂山曾把馬克斯的形象造成不同角色的塑膠公仔，有中國將軍、米奇老鼠等，十分獨特新奇。當年還玩過一輛銀灰色的占士邦車，車內的公仔能彈出車廂外，有防彈板及可轉換車牌。另外馬克斯亦生產一系列六吋高的大型士兵，有牛仔、羅馬兵、日軍及美軍等，讓人難忘。除了這兩家外，還有香港實業、寶法德、紅盒、藍盒、環球、彩星、永和實業、Lincoln、美泰、孩之寶、美高等都來港生產玩具。值得一提就是 Hasbro，六十年代在香港生產 G. I. Joe Action Figure，當年屬於創新設計，每個關節都可活動，種類以軍事公仔為主，反應熱烈，瘋魔全球，香港多家山寨玩具廠皆有模仿的公仔，一樣熱賣，甚至乎有廠商在包裝上印着 Hasbro 公仔，希望可以分一杯羹。隨着越戰結束，軍事熱潮慢慢減退，Hasbro 開始發展多元化的種類，如棒球明星、太空人、消防員、探索歷險等，整個熱潮持續了十多年，現在每當與一班志同道合的玩具友談起仍然眉飛色舞。香港廠商的勤勞，不但為香港工業及經濟帶來豐碩的成果，也給世界不少朋友帶來幸福難忘的童年。

相關香港玩具業廠商的奮鬥業績，可參閱由香港玩具廠商會出版、Sarah Monk 撰寫的訪談錄《香港玩具》。

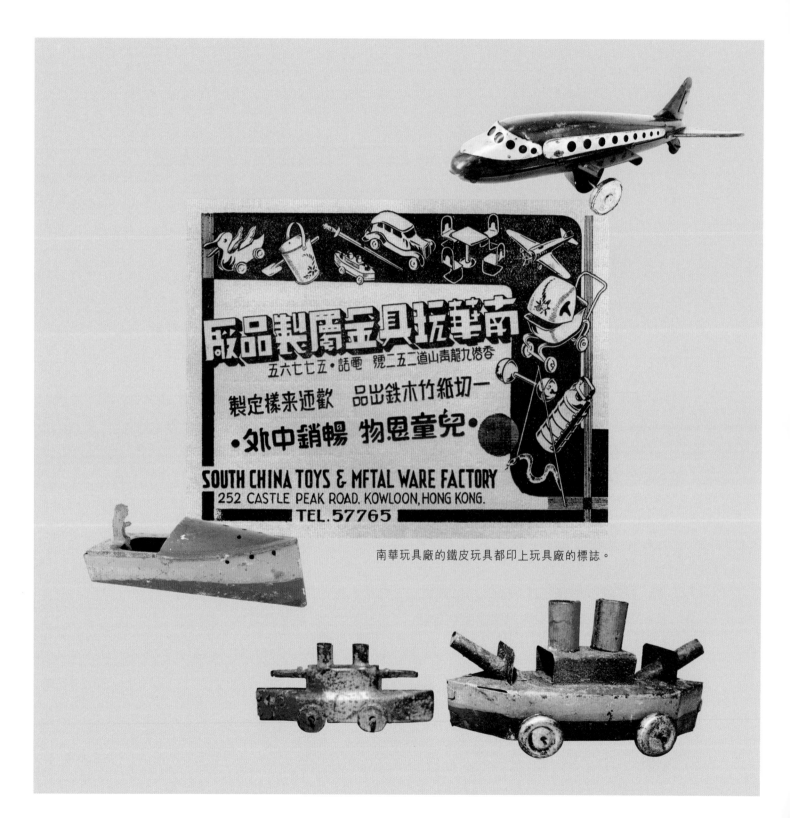

南華玩具廠的鐵皮玩具都印上玩具廠的標誌。

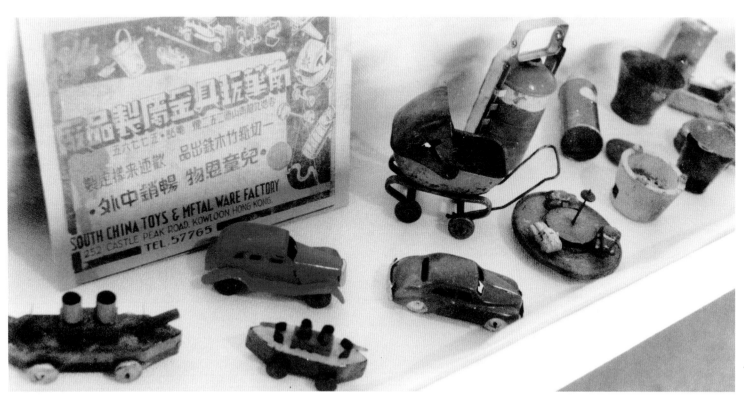

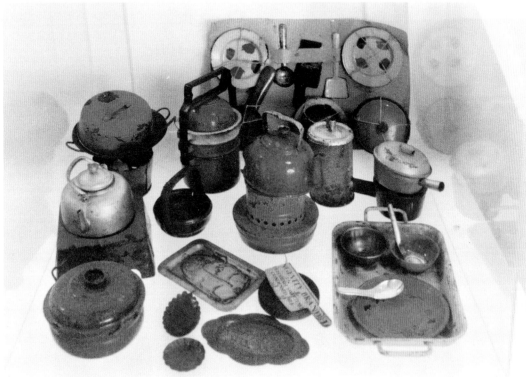

三十年代至五十年代本港
生產的鐵皮玩具樣式。

96

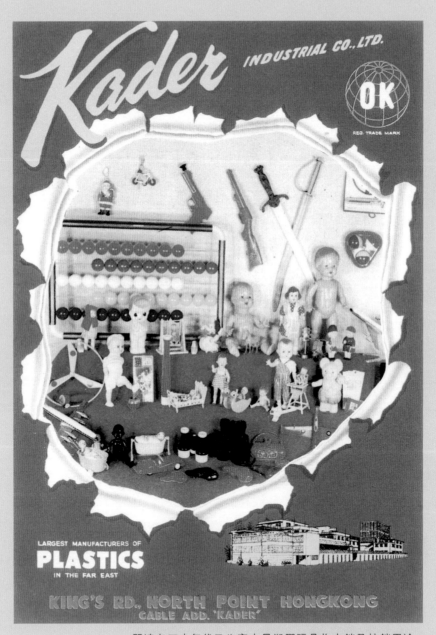

開達在五十年代已生產大量塑膠玩具作本銷及外銷用途。

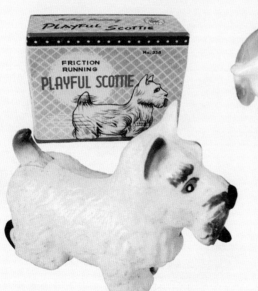

開達的產品都附上OK嘜標誌。

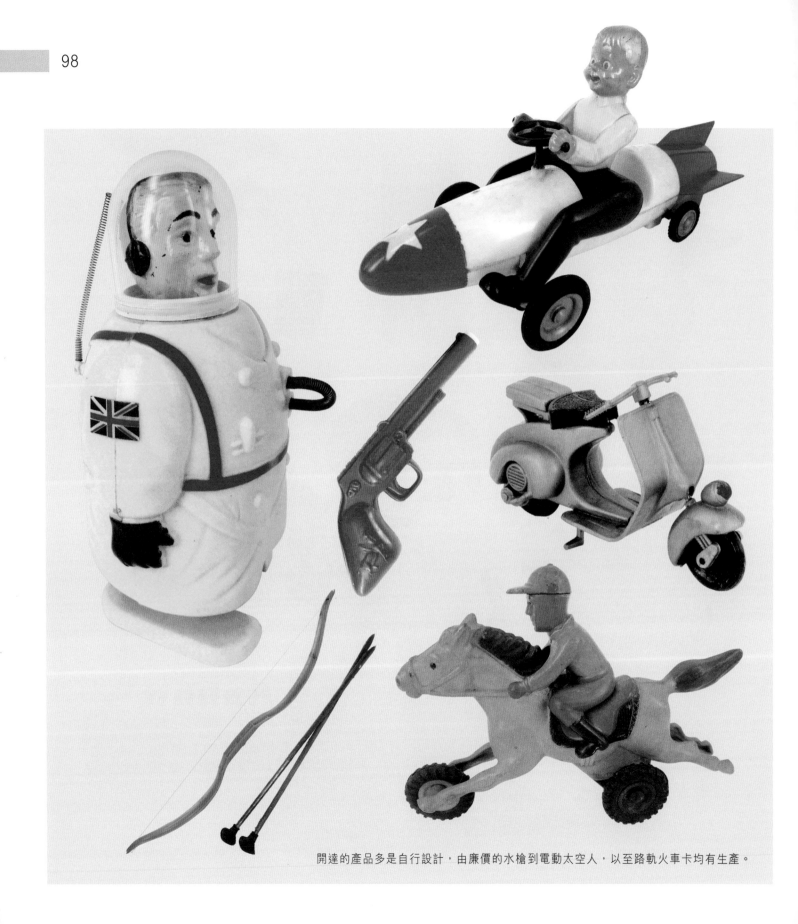

開達的產品多是自行設計，由廉價的水槍到電動太空人，以至路軌火車卡均有生產。

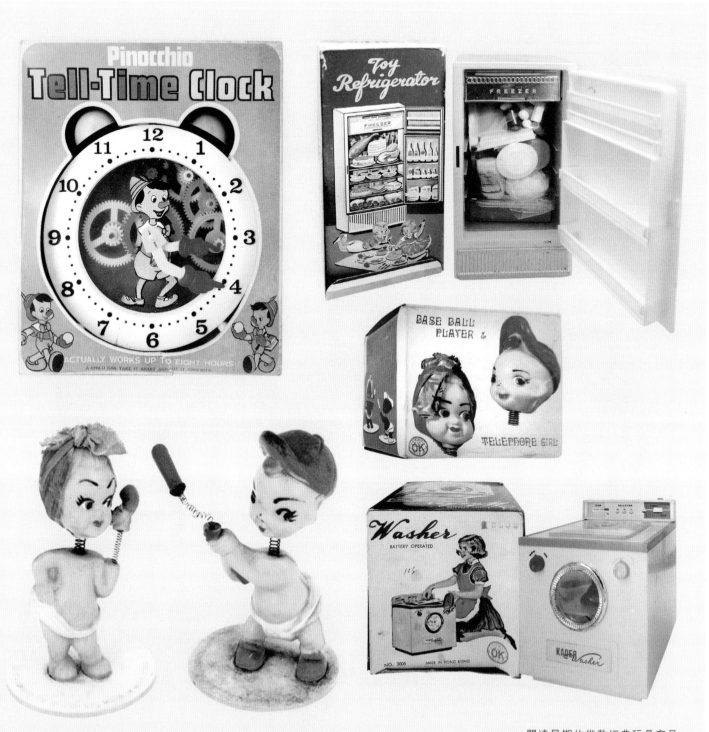

開達早期的幾款經典玩具產品。

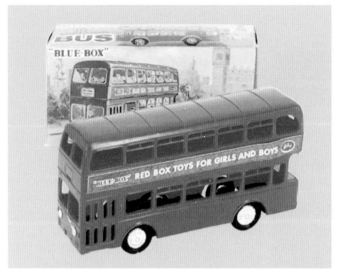

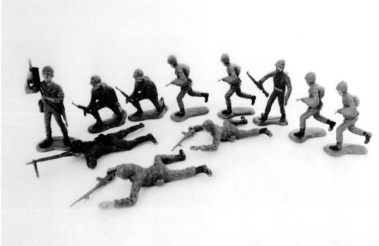

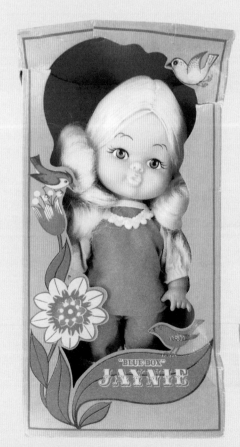

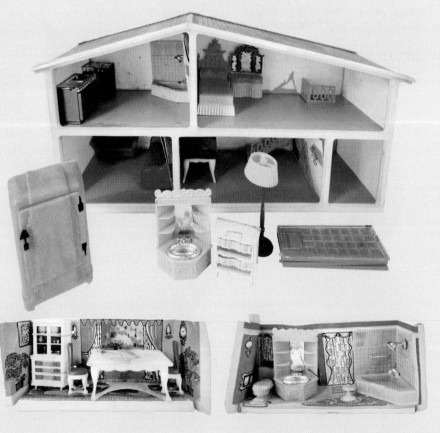

藍盒的典型玩具：洋娃娃、雙層巴士、綠膠兵、房屋家具等。

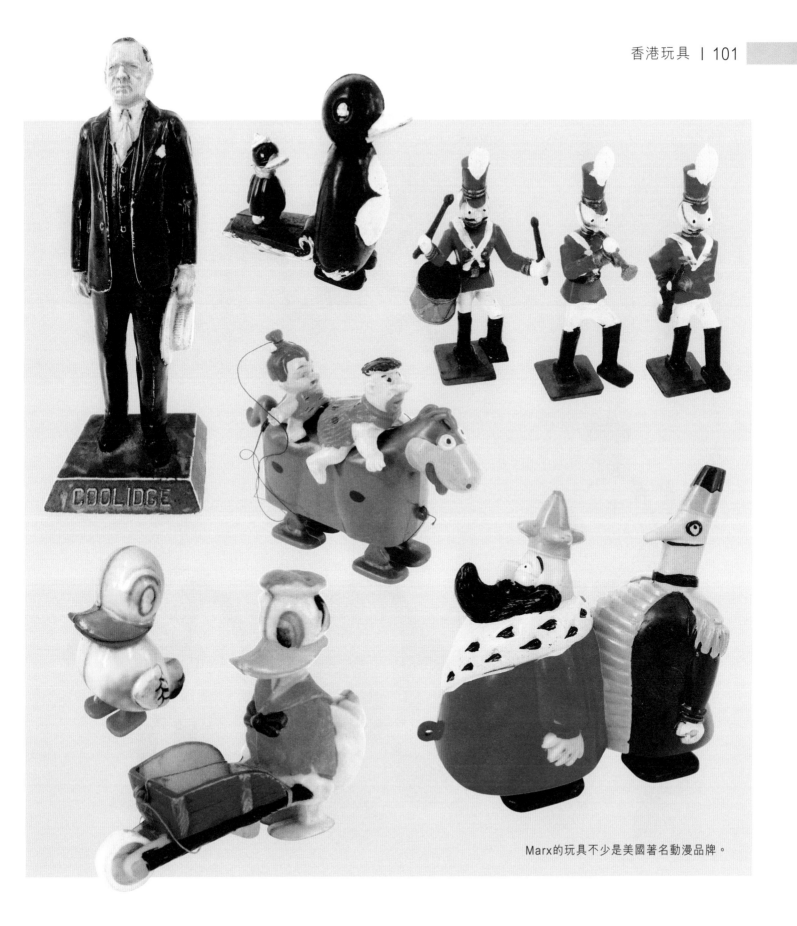

Marx的玩具不少是美國著名動漫品牌。

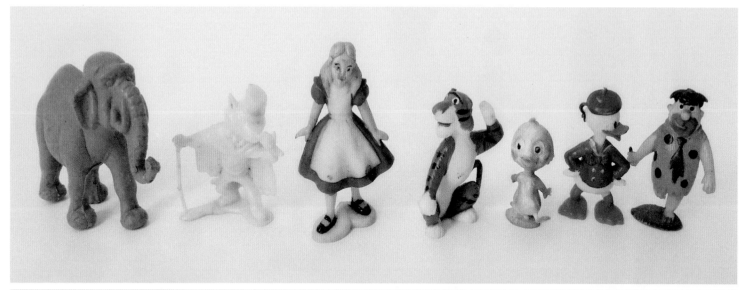

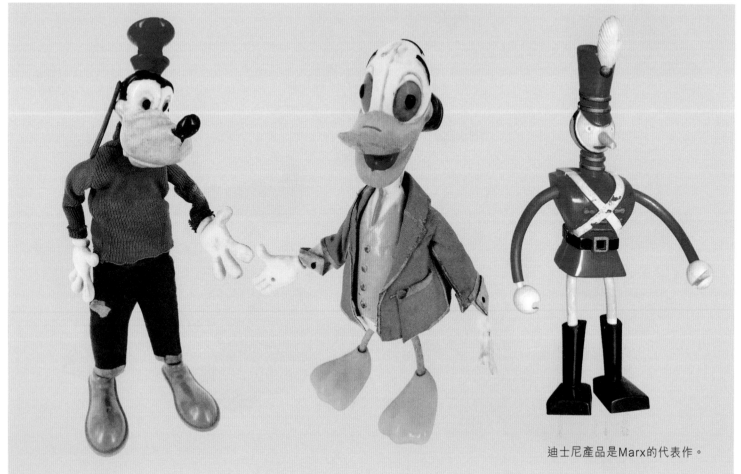

迪士尼產品是Marx的代表作。

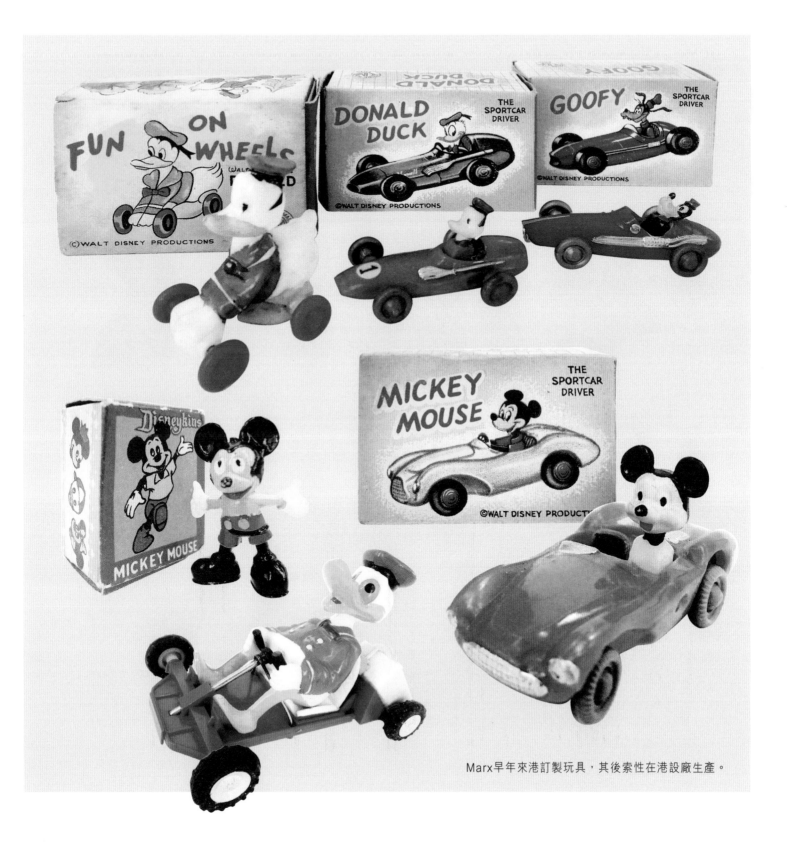

Marx早年來港訂製玩具，其後索性在港設廠生產。

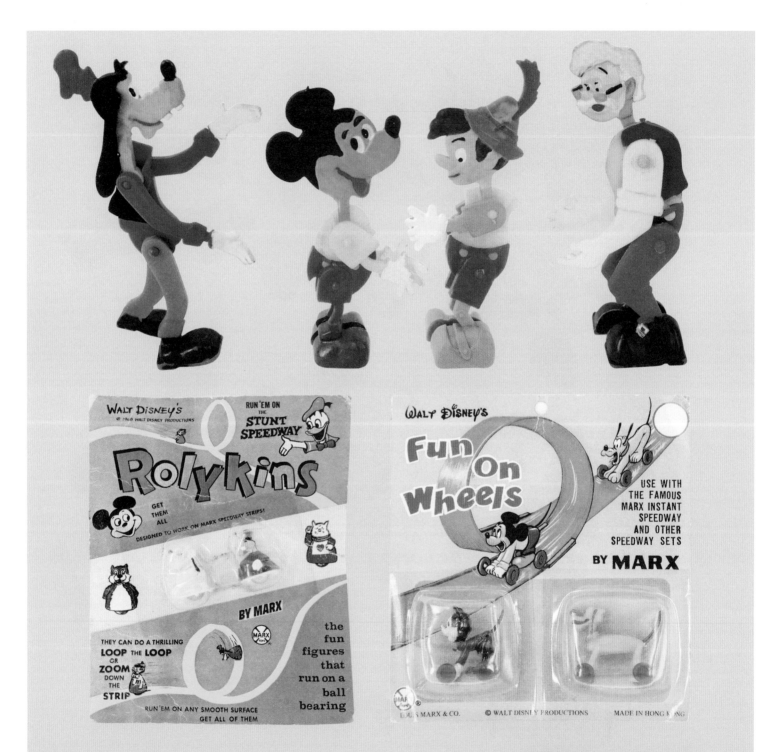

Marx不少簡單小玩意經包裝後可售高價。

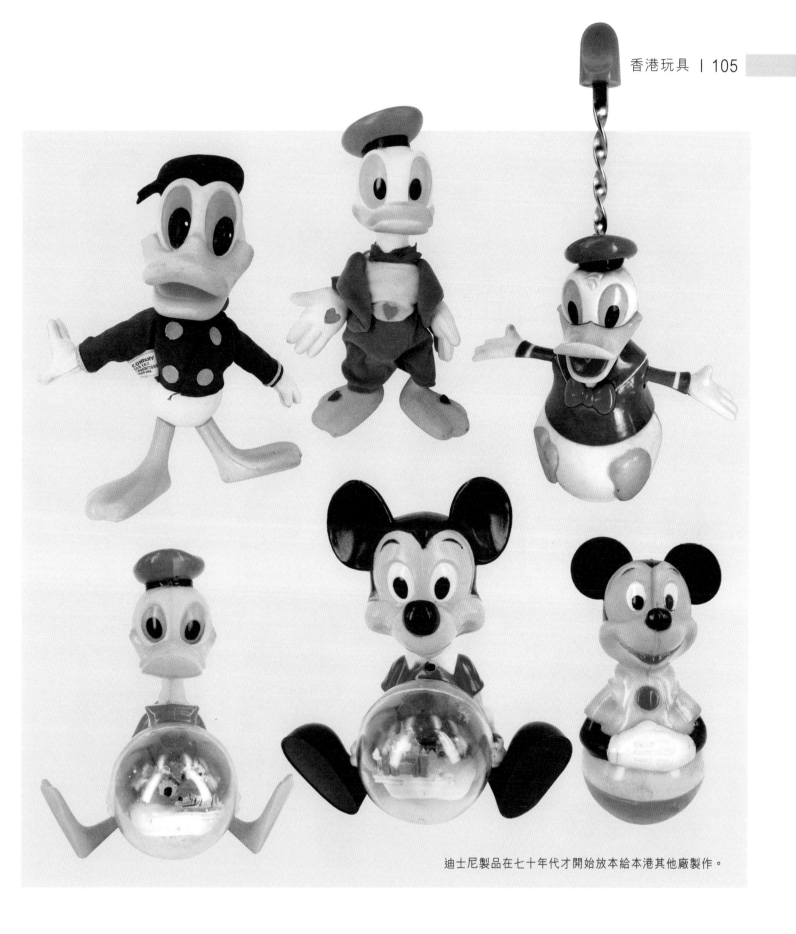

迪士尼製品在七十年代才開始放本給本港其他廠製作。

各種不同時期的港產玩具。

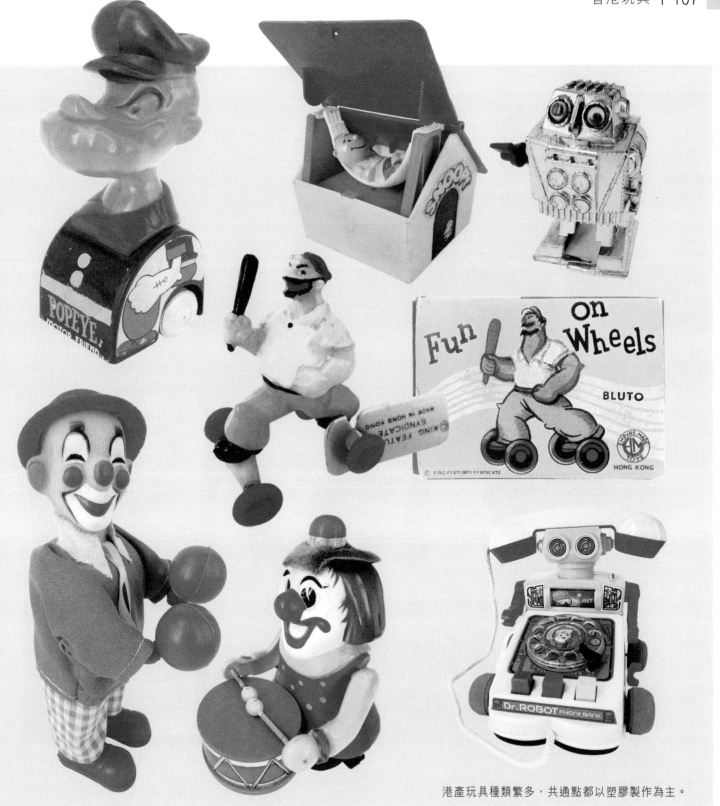

港產玩具種類繁多，共通點都以塑膠製作為主。

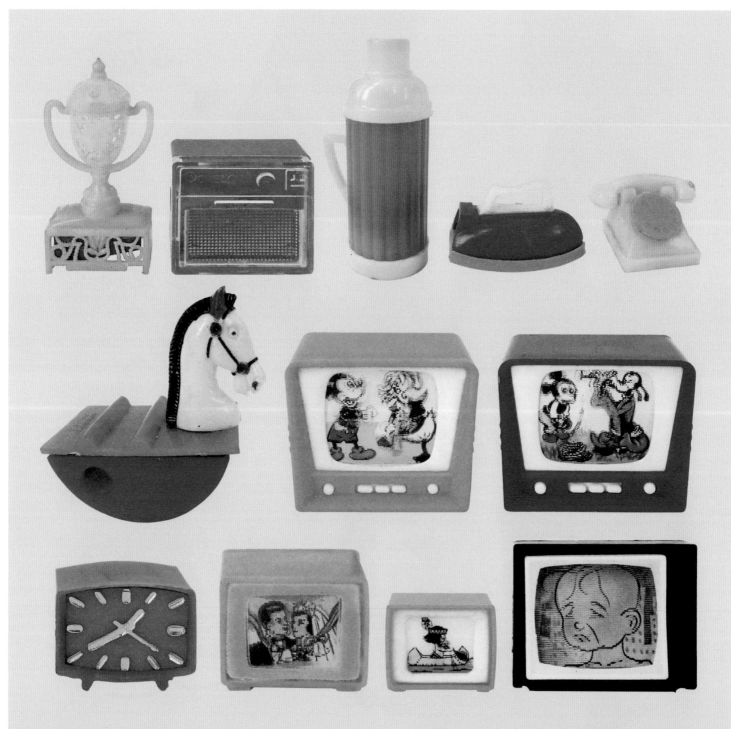

各種曾經流行的塑膠玩具鉛筆刨。

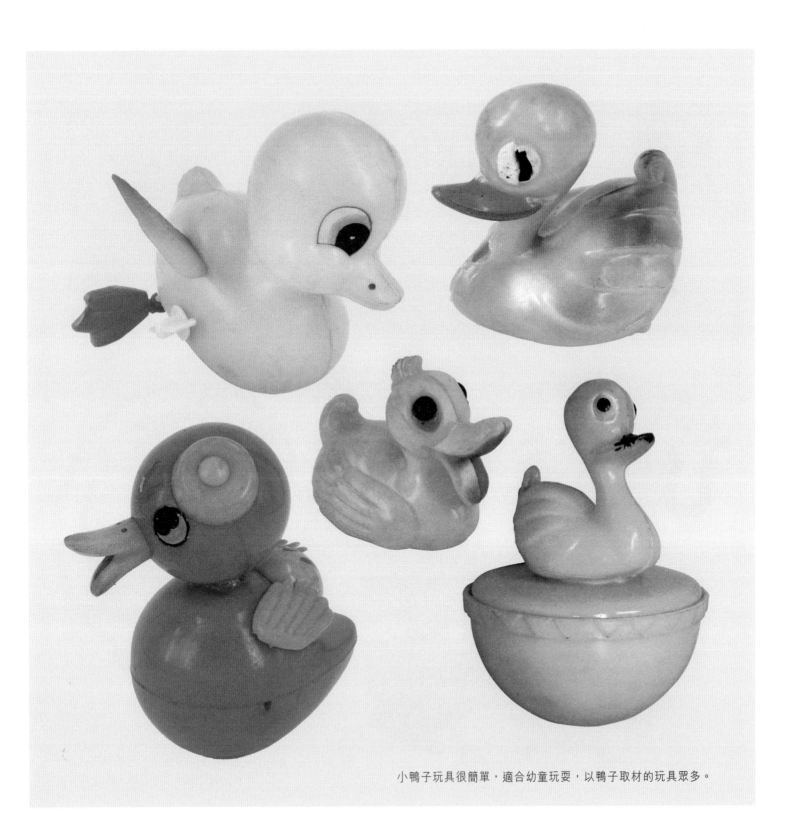

小鴨子玩具很簡單,適合幼童玩耍,以鴨子取材的玩具眾多。

幾款早期流行的玩具包裝。出口的玩具都附
上包裝盒，註明製造地方及產品註冊編號。

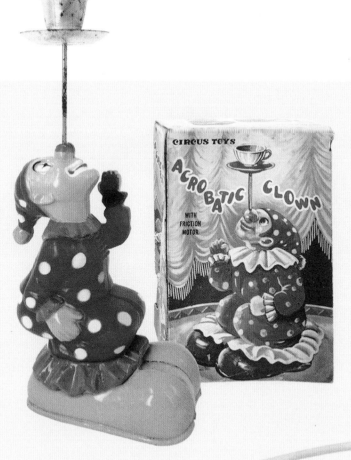

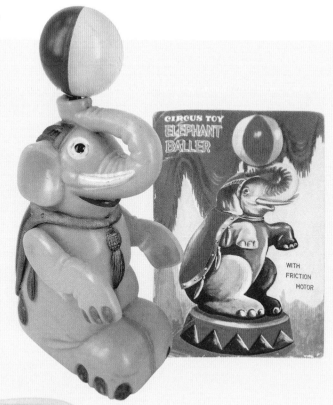

幾件以馬戲團為主題的港產玩具及包裝盒。

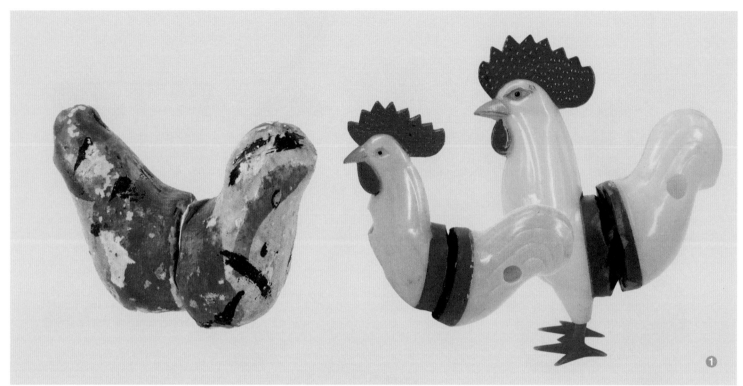

❶ 從民間泥雞蛻變出來的塑料公雞。

❷ 從傳統玩具啟發出來的吹水鳥。

❸ 另一款從民間玩具蛻變出來的響蟬。

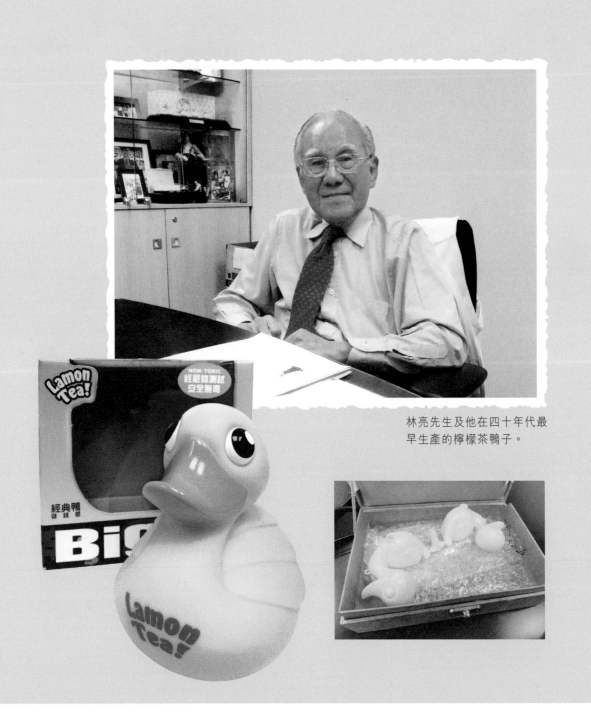

林亮先生及他在四十年代最
早生產的檸檬茶鴨子。

香港玩具工業的見證
——工業家林亮訪談錄

　　香港塑膠玩具工業的發展，由上世紀四十年代中開始，至今已逾大半個世紀。要了解這段發展史，工業家林亮是最佳的見證人。他 1924 年出生，是中國最早利用塑膠製造玩具的人，永和實業創辦人兼主席、香港玩具廠商會名譽會長、「中國變形金剛」之父。

　　香港塑膠玩具製造是如何開始的呢？

　　「我 1947 年初入行，一年後認識了來自上海的陸德馨先生，他代表開達當年的大老闆丁熊照先生在北角丹拿山買了一幅地起廠房，做塑膠製品，初期只造些塑膠梳子、碗子等生活用品，後來也開始製造些簡單手腳會活動的塑膠公仔。記得當年在西營盤第三街有位山東人開了家很簡陋的塑膠廠啤製一隻手搖鈴。這位山東人開始時造鈕扣。另一間叫陽光，在駱克道營業，開始時造 3 吋到 5 吋高的公仔。開達也製造同類公仔，但它造的是 5 吋及 8 吋高的。時為 1948 至 1950 年。」林亮交代當年製造塑膠玩具的情況。

　　「1945 年日本戰敗投降後，我在鄉耕田，母親要我婚後回香港謀生。我本來由母校華仁書院介紹到滙豐銀行做出納員，月薪 120 元，但我寧願選擇在德輔道中賣雜誌，薪水只得一半。從外國雜誌上認識到『塑膠』這個詞語，由那裏引發我做塑膠品的意念，又在書上看塑膠機怎樣造，結果轉行賣塑膠原料並說服老闆開了永新塑膠廠從而認識一位懂機械的朋友，按圖索驥把一部半自動機（俗稱『馬騮機』）製造出來。」林亮的塑膠玩具就由一部自製的半自動機開始。

「我 1954 年開了兩家廠，一家叫福和塑品公司製造玩具及洋娃娃，另於 1957 年開了一家美麗有限公司生產洋娃娃服裝。當年我給太太買了一部勝家衣車，我們就由一部衣車開始做起。到大陸改革開放時有 25 部衣車，美國開始給我們訂單，到了 1987 至 1988 年已經有 2,500 部衣車了！」這是林亮當年的拼搏精神。到了今日，他退休了，卻完全不似退休人士。

「我現在把第一隻於 1948 年生產的鴨仔重新起步，將鴨仔發揚光大，全行都知我第二次創業，憑着雙手，用刀仔鋸大樹。當年我們這班從一無所有開業的叫『三無人物』（無錢、無技術、無從商經驗），每天拿着兩件樣辦去洋行求人家代我們找客路，我懂說英語算是好一點，但都得靠洋行、出口商，因為他們門路多，會寫信到美國、英國以至德國找客路。我們一班『三無人物』，只憑毅力，拿着一些貨辦，求出口商幫手，求人家找生意，推銷自己的出品。甚麼是嘜頭呢？自己的面孔就是嘜頭了。」說到這裏，林亮想起了一首詩：「寥落古行宮，宮花寂寞紅，白頭宮女在，閒坐說玄宗。」淒涼之感反照着他的親身經歷。

「當年好些出口商都有收回佣的習慣，你的貨值一元，他接到訂單你要留 2% 給他，我是最硬頸的，從來不給回佣，就憑自己做生意的宗旨，我們玩具行業是建立在 "Under a lot of hardship（艱苦奮鬥）and prejudice（受人歧視）"。我們這些所謂『三無人物』，書沒多讀幾年，又無錢，難怪遇上好的人就給你介紹客路，遇上不好的人便乘機看你『識唔識撈』了。我親身經歷過，那些猶太人來買玩具，他拿個天秤來給你稱，你給他小鴨子，他稱過後跟你說：有沒有搞錯，你一安士要我那麼多錢？我看不過眼，跟行家說，大家不要跟他做生意，我們去找第二家。我一元賣給你，你回美國賣多少錢，你不說我也知道，你賣十元，賺到騎騎笑，我一安士稍貴點給你，你就來稱我們的。另一個例子是一個廠家答應了一家日本公司的事兌現不了，對方馬上一巴掌摑過來，行家向我訴苦，很淒涼。」玩具業在香港貢獻很大，養活很多人，大都是從無到有，還得受人欺凌，大部分是憑十隻手指捵出來。

「我為行家講説話，我不甘心外國人欺侮我們，我説的事情都是我親身經歷才説得出來。我們真的不做的話，那就是益了那位猶太人，後來他自己知道不對，跟我們道歉。你稱我的東西幹甚麼？你回去美國想你能賺多少便好了。這些都是玩具製造行業真正的鹹苦所在！」林亮訴説着行家遇到的凄涼苦況。

「識撈的，多飲兩餐茶打下交情便有單，但有單也有蠱惑，把客戶的訂單『飛單』到另一廠家以更平價生產，一次給我發現了，我找他的老闆講，請你把我的所有樣辦拿回來，我不再做你的生意，老闆問為甚麼？我説因為你『飛我的單』，除非你取消那張訂單，還要拿回那套模具讓我親眼看着掉到大海。結果他真的把訂單還給我。真是很慘的！沒辦法啦，誰叫你樣樣事都不懂呢？不懂便被人欺負，但不是每一間都欺負你，也有些好的客戶，也能從中搵到啖食。」林亮繼續他的閒坐説玄宗。

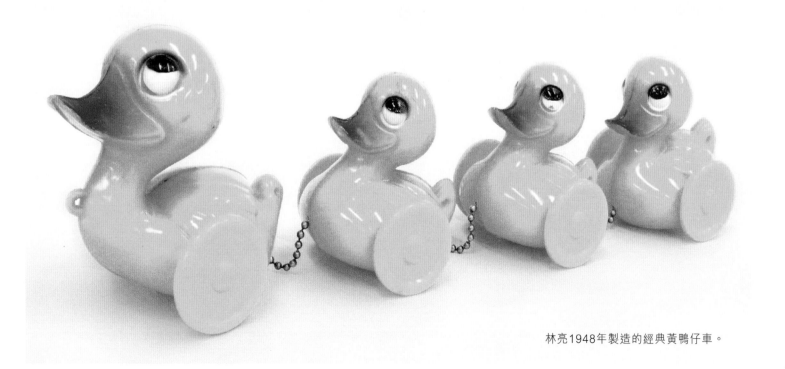

林亮1948年製造的經典黃鴨仔車。

林亮第二次創業的檸檬茶小黃鴨，有布鴨仔、鴨錢罌等新產品，以紀念他於1948年首隻塑膠鴨子的誕生。

「Mego 你聽過吧？Mego 是美國一家很大的玩具進口商，跟我十分要好。後來他請了個外國人做經理。我跟 Mego 當初沒有回佣制度，但此經理一上場便向我們收回佣，我的 Salesman 向我匯報，剛巧 Mego 老闆夫婦在港，便相約在文華酒店飲茶，我對他開口就說：『Mr. A，我做埋你 Outstanding Order 便不再接你的單了。』他很大聲地回答：『你說甚麼？不做我生意？』我說：『當然有理由啦，你新來的經理要收我們回佣，你查一下，我一向跟任何人做生意都不給回佣的。』他說：『我搞番掂佢，明天再來吃午餐。』第二天他說已搞掂，並責罵了那經理一番。我說：『一樣不做。』『你有沒有搞錯，咁你都不做？』『日後我的伙計很難做，會被諸多留難。』最後他說不過我，後來我們一直是朋友。其後 Mego 在美國及香港都先後倒閉。

「玩具大王馬克斯（Louis Marx）跟我有段很動人的故事。1957 年，當時我在公爵行一間辦公室用品商店的櫥窗發現一個很獨特的德國娃娃，名字是碧兒莉莉（Bild Lilli），玩偶身上沒有標示專利號或『專利申請中』等提示，我馬上買了六個 11.5 吋高的娃娃回去複製，首位買家是紐約的山姆‧塞爾茲，把娃娃取名吉娜（Gina），比美泰的芭比娃娃早出了兩年，美泰的芭比要到 1959 年 2 月才在紐約玩具展正式亮相。1959 年末，我跟馬克斯生產模仿火柴盒的塑膠車仔，馬克斯看到福來（林亮擁有的另一家玩具廠）的 Gina 公仔對我說這公仔是他的，我不能做，並給我發了封律師信。1960 年我到英國會見馬克斯，我建議他找家從事專利事務的律師行查一下，結果發現英國及美國的專利權屬於為《畫報》開發碧兒莉莉的德國公司。那該怎麼辦？我說我繼續做我的娃娃，你就跟我照買來賣便是。馬克斯很聰明，馬上飛到德國買下版權去敲詐美泰，結果美泰賠了幾萬元美金給他，後來馬克斯把娃娃改大成 17 吋高，取名 Miss Seventeen，但不好銷。Louis Marx 人很能幹，做鐵皮玩具起家，初來香港時找了馮秉芬先生做代理。可惜後來他的八個子女，沒有一個願意繼承他的事業，他的兄弟也不願意。結果退休後把業務賣給了一家生產家樂氏早餐薄脆的公司 General Food。結果

他簽約賣掉 Louis Marx & Company 時流下男兒淚，這故事沒多少人知道。我跟孩之寶、美泰都很有交情。1962 年，孩之寶帶了 G. I. Joe 的頭來，說想訂購很大數量，好像是天文數字，我說我辦不到，便把他介紹了給香港實業。後來美泰收購了香港實業，孩之寶再來找我，我說我還不夠大，然後他才去找長江實業，結果長江跟孩之寶做生意賺了很多錢。」

「談到玩具安全問題，一般香港的工廠在跟歐美合作時都建立了一套玩具安全法則，彼此合作順利。但在 2007 年，有一批噴了油漆的玩具產品運到美國後被發現含鉛量超標，引致美國對中國的質量控制產生懷疑，進而在 2008 年，美國國會派人到中國調查此事。他們一行 11 人，成員包括國會議員的法律顧問，眾議院、參議院代表，在中國外交部陪同下，一齊在廣東省佛山市開會檢討，我也參與其中。在這次會議中，我說這事很值得大家反省，我所表達的不過是一種分析而已，我一再強調此問題所以發生，除了加工廠外，客戶也需承擔責任；我詳細分析箇中原因，那批美國代表聽了一直點頭，連中國外交部也驚奇的問我太太這人是誰，英文說得那樣有條理。確實，我所說的一切都是為了保護我們的工業，及中國對美國所作出的貢獻。」

結果此事發生後，中國下令嚴查全中國所有玩具加工廠，所有玩具出口前一定要清楚檢驗。海關必須嚴查所有待運玩具才可放行，不能讓同類事情再次發生。結果該公司的幾百個 40 呎長貨櫃的玩具統統延期。後來，美國客戶派了一位副總裁到北京道歉，承認那批玩具不達標的責任應該由他們負責，產品才得以放行。這是玩具製造行業受政治遊戲牽連的一個真實個案。

林亮先生給我們詳細講述了香港塑膠玩具製造業的起步階段、業內人士從無到有所經歷的艱辛、與美國玩具商的真實交往，以及業界北上開拓所遇到的難題等，讓我們初步了解香港玩具廠商刻苦奮鬥的創業精神，及其對香港及中國，以至整個世界的貢獻。以後看每一件玩具時真的要刮目相看了！

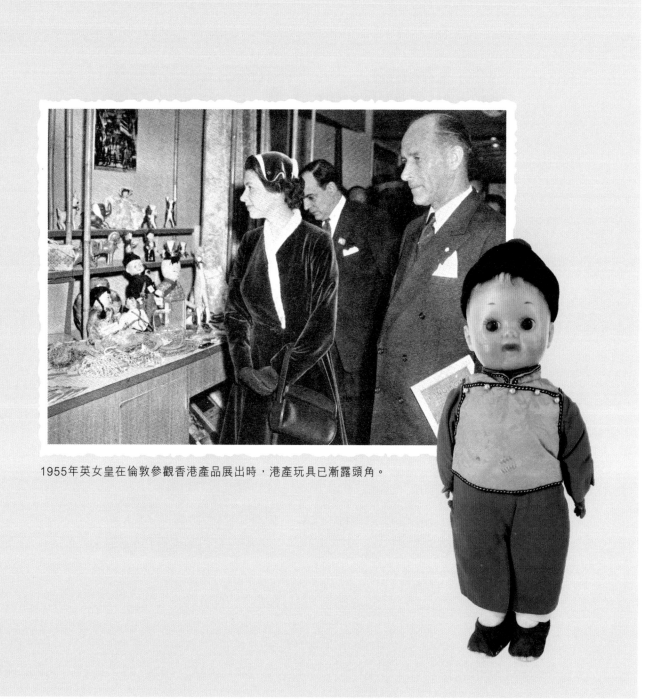

1955年英女皇在倫敦參觀香港產品展出時，港產玩具已漸露頭角。

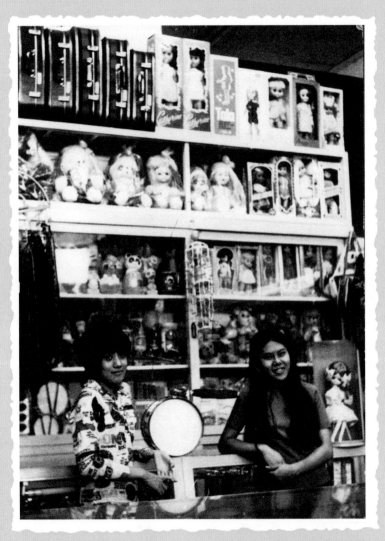

六十年代百貨公司售賣洋娃娃的櫃枱。

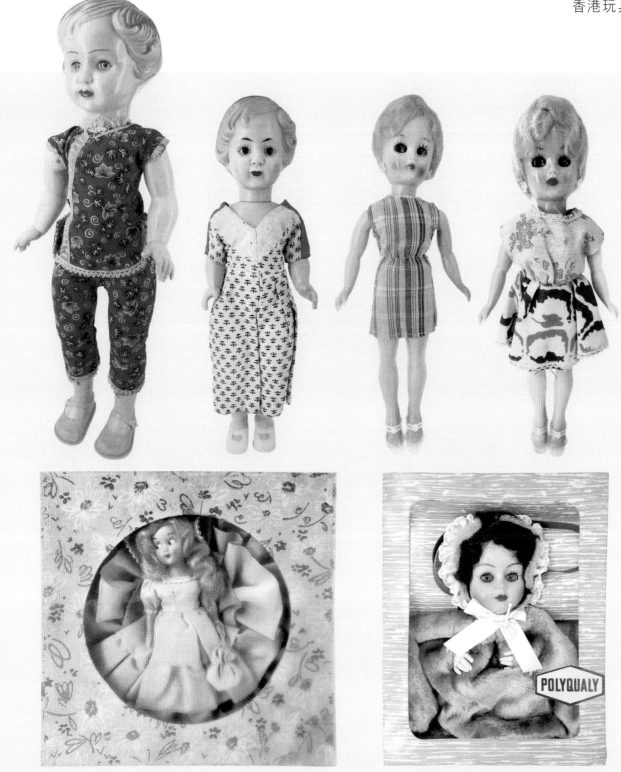

早期香港生產的各種洋娃娃。

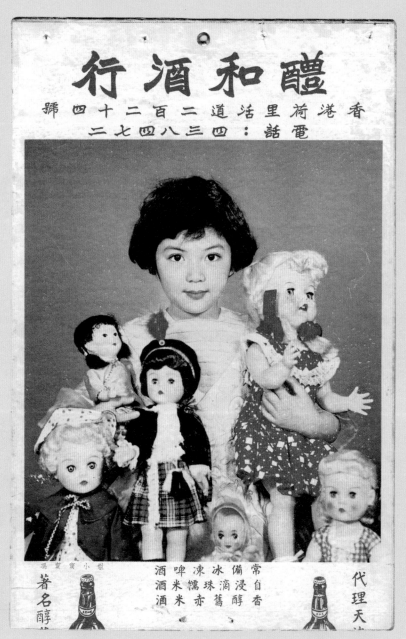

六十年代童星馮寶寶擁有的洋娃娃，當時仍以外國入口的居多。

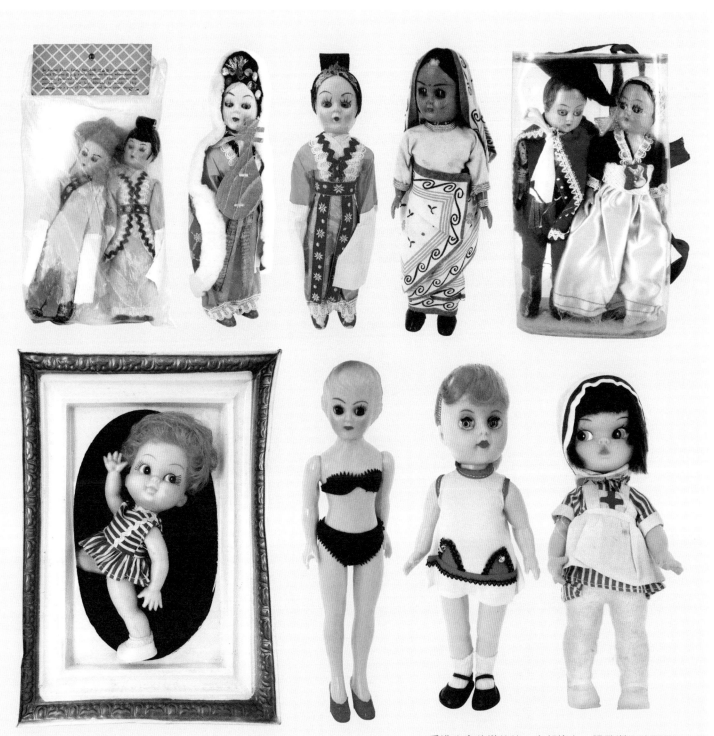

香港生產的洋娃娃，大都擁有一張歐洲人的面孔。

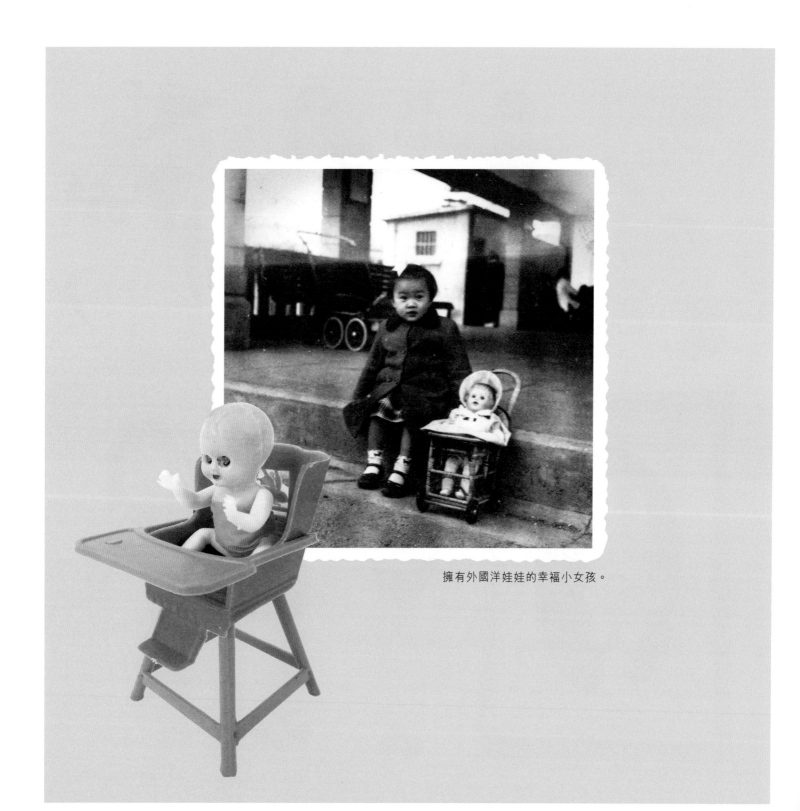

擁有外國洋娃娃的幸福小女孩。

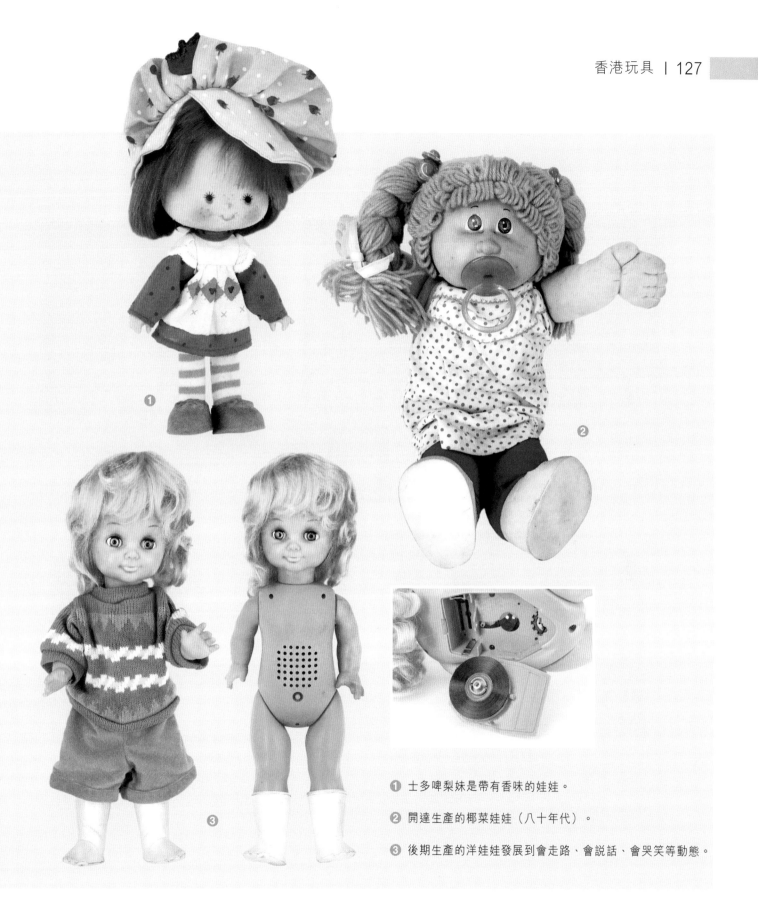

① 士多啤梨妹是帶有香味的娃娃。

② 開達生產的椰菜娃娃（八十年代）。

③ 後期生產的洋娃娃發展到會走路、會說話、會哭笑等動態。

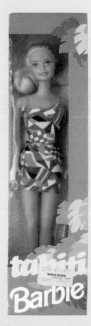

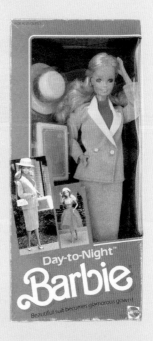

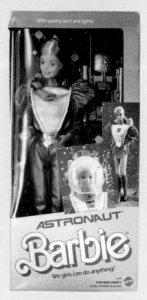

①

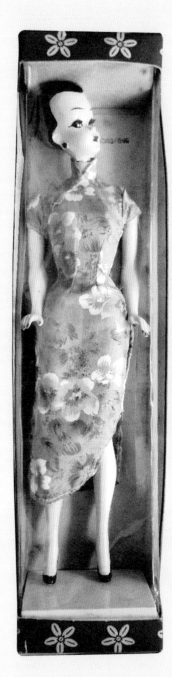
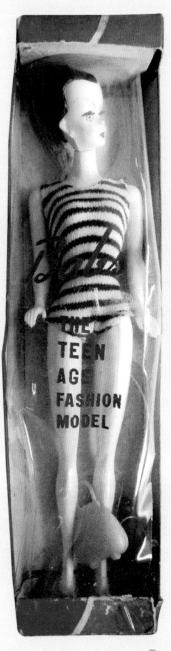
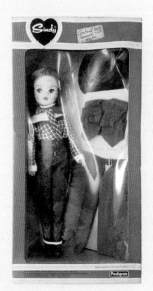
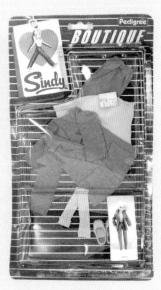
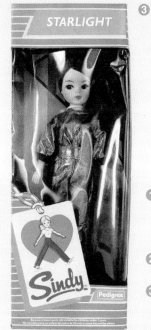

❶ 最早的芭比娃娃在日本生產，後來才在香港、台灣、菲律賓等地生產。

❷ 港產模仿芭比的泳衣公仔。

❸ 英國Pedigree在港生產的Sindy娃娃，曾是Barbie的勁敵。

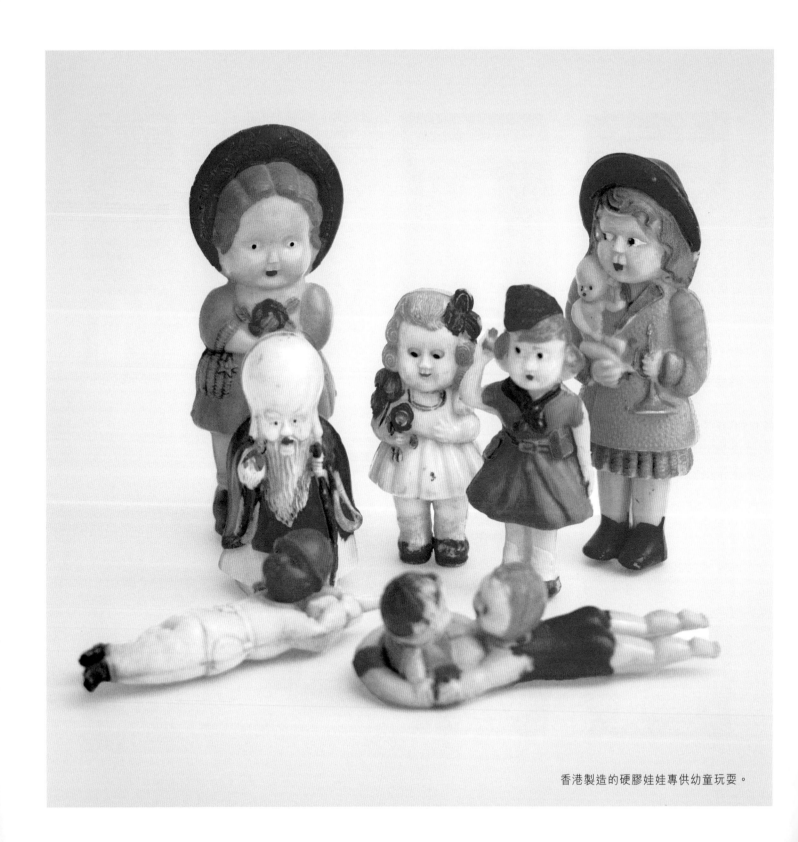

香港製造的硬膠娃娃專供幼童玩耍。

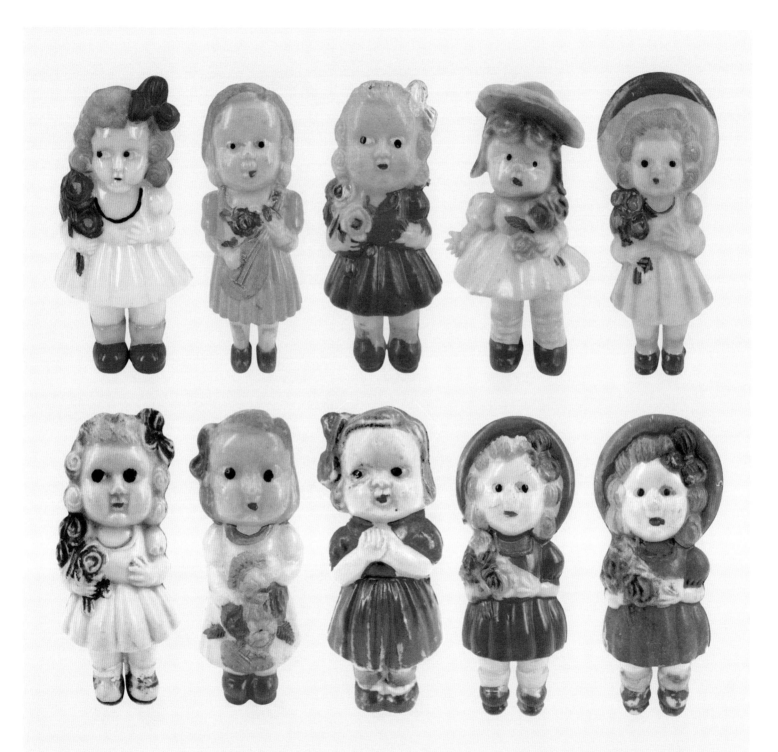

這些攜花姑娘，內藏碎石，可作搖鈴玩。

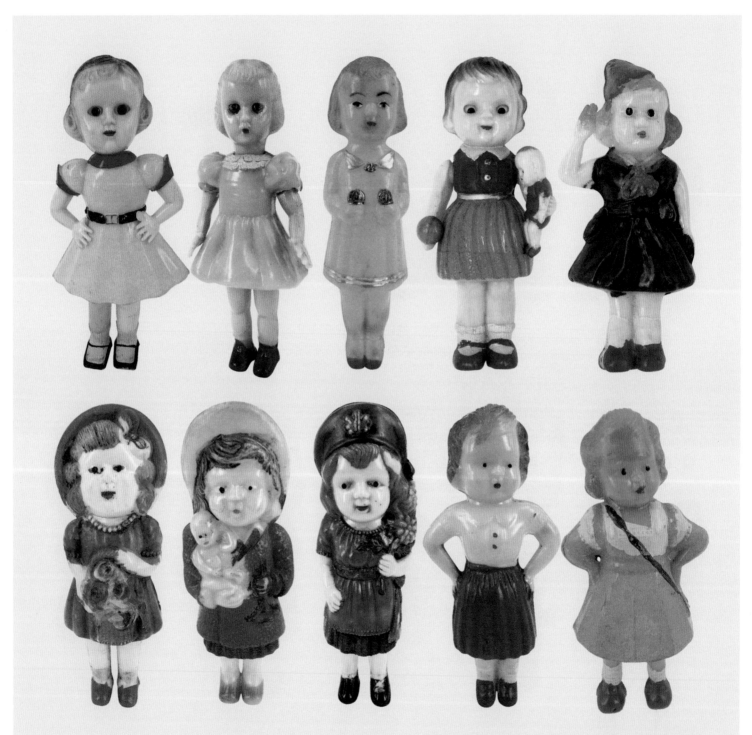

由簡單的直立型娃娃，發展到後來可活動手腳及眼睛。

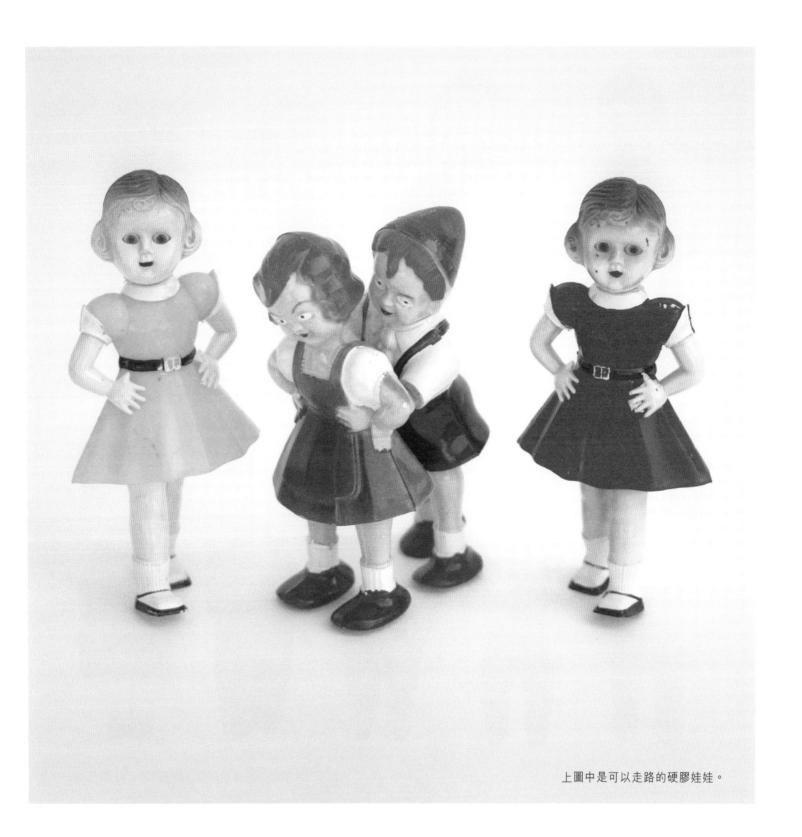

上圖中是可以走路的硬膠娃娃。

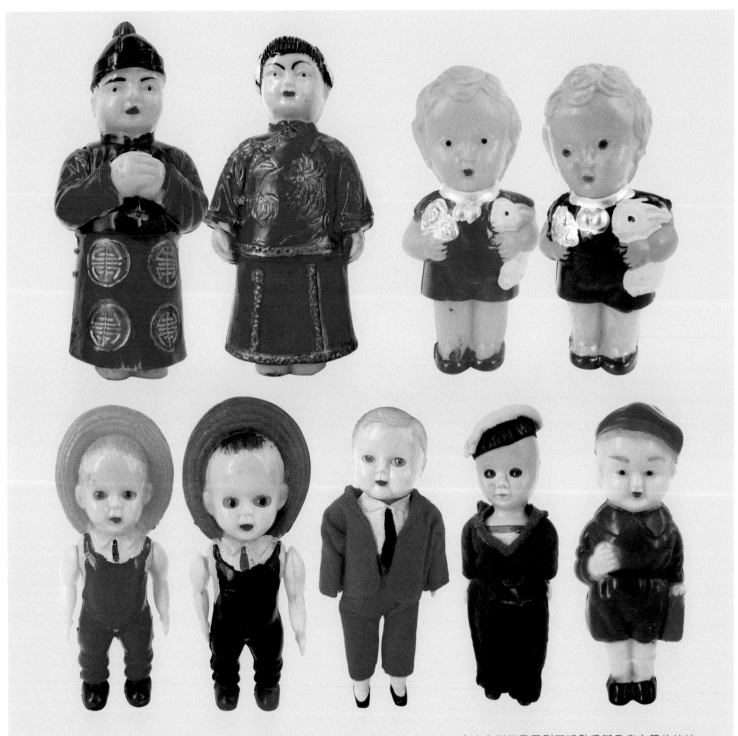

由直立型態發展到可活動手腳及穿衣服的娃娃。

開達在工展會放置的洋娃娃展館。

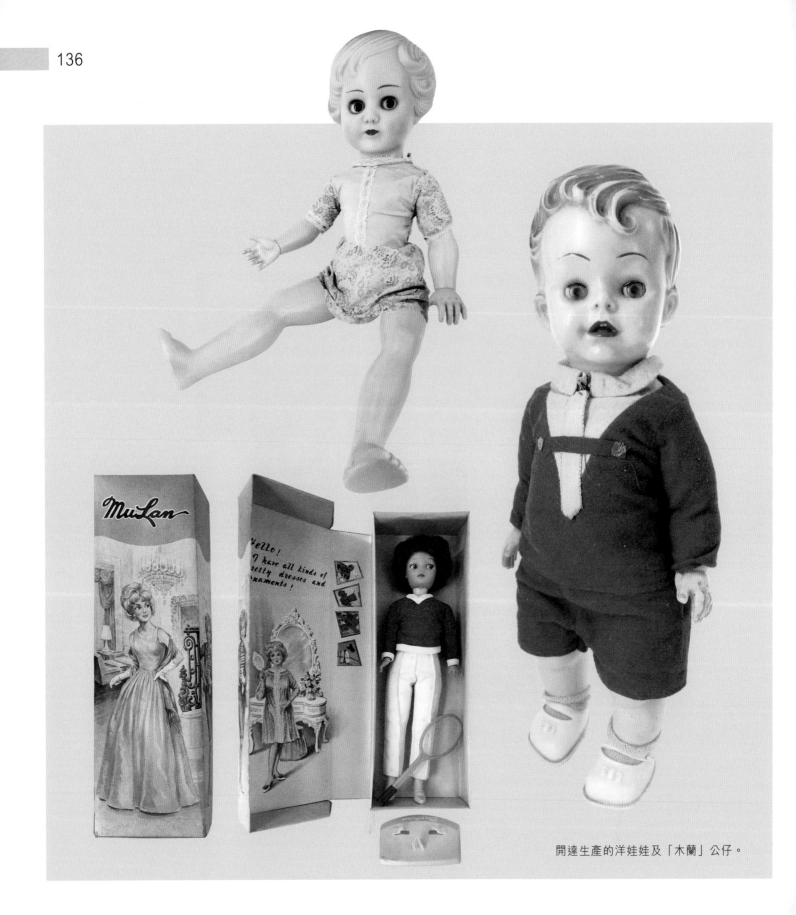

開達生產的洋娃娃及「木蘭」公仔。

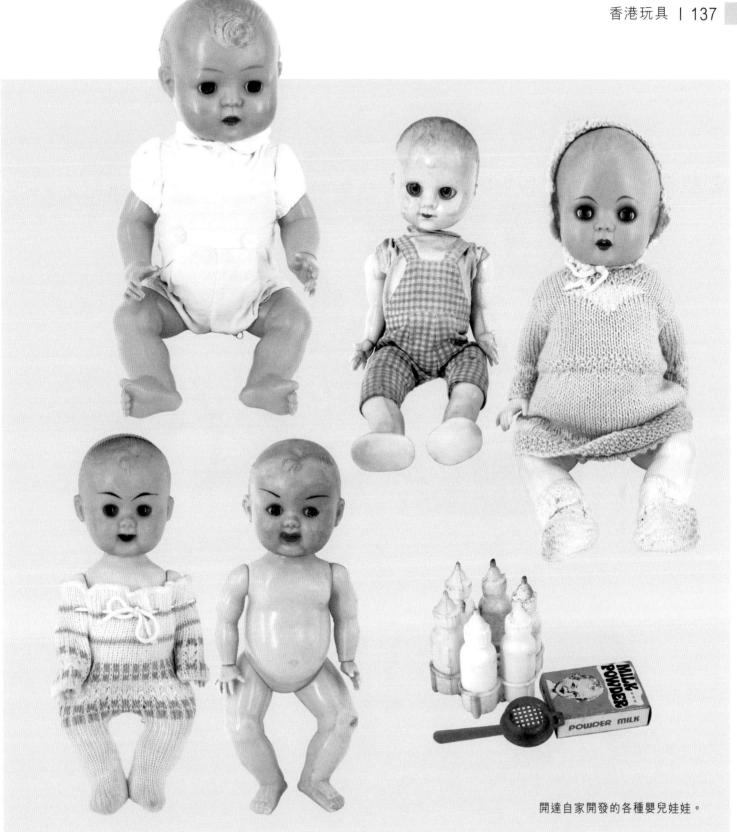

開達自家開發的各種嬰兒娃娃。

往時的女孩要照顧真的娃娃。

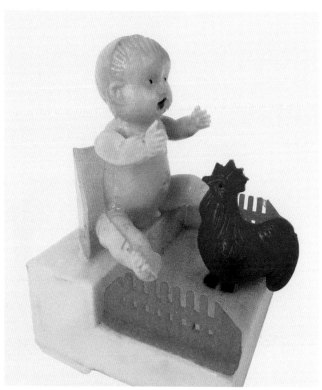

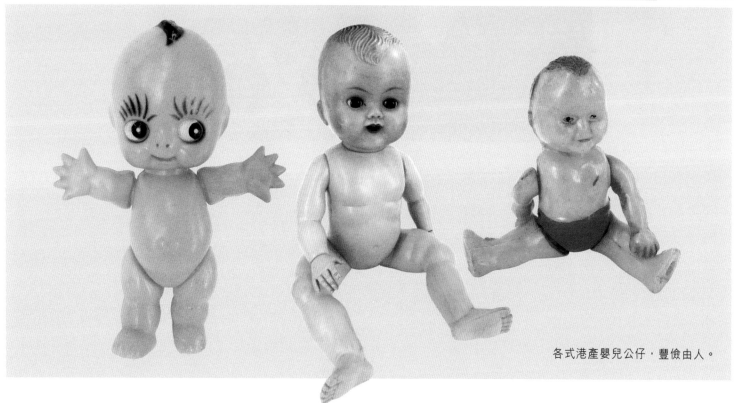

各式港產嬰兒公仔，豐儉由人。

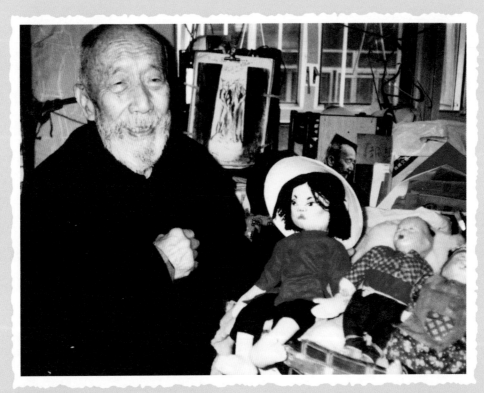

李名煬與他手造的越南難民公仔。

香港布公仔始創人——李名煬

因電影《籠民》及《誘僧》而為觀眾所熟知的李名煬先生，他手造的中國布公仔造型傳神，工藝高超，人稱他「布公仔大王」。

李名煬在生活和藝術的路途上，都可用「峰迴路轉」四字形容。晚年的李名煬居於上海街一幢舊樓宇，住所門外的牆壁，以墨寫上 Michael Lee 的名字，這幢房子也是他的布公仔工場，進去後但見四周都是小小的布公仔，而李名煬則在騎樓臨高處的桌子整理他的賬簿。

「太忙了，連賬目也沒空計算呢。」李名煬從座位側身而出，招呼客人坐在木造的長椅上，後來才知道，這張晚上可用來當牀子的木椅，招待過不少尚待成名的藝術家。李名煬充滿童心，欣賞世界上一切美好的事物，憐惜追尋理想不屈不撓的人，很多四海為家找尋表演機會的藝術工作者都知道，李名煬的善意溫暖過許多飄泊者的心靈。四十年代末來香港的李名煬，也曾深深體會過飄泊、生活不安定之苦，但他生性樂觀，對生命充滿熱忱，在經濟拮据的情況下，反而走上一條藝術之路。他的布公仔生涯，也是這樣開始的。

李名煬原是體育教師，四十年代在中國有名的上海聖約翰大學任教，那是他最難忘的日子。「我的薪金呀，底薪也有六百銀元，當時物價低，一元便足夠媽媽辦年貨了。」回憶前塵，李名煬顯得很開心，「當時三元可以買一擔米。」李名煬喜歡緬懷過去，滔滔不絕述說年輕時的歲月。問及他做布公仔的因緣時，他再三說：「聽聽我年輕時喊過的口號，便知道我走過的路和中國的變遷了。」

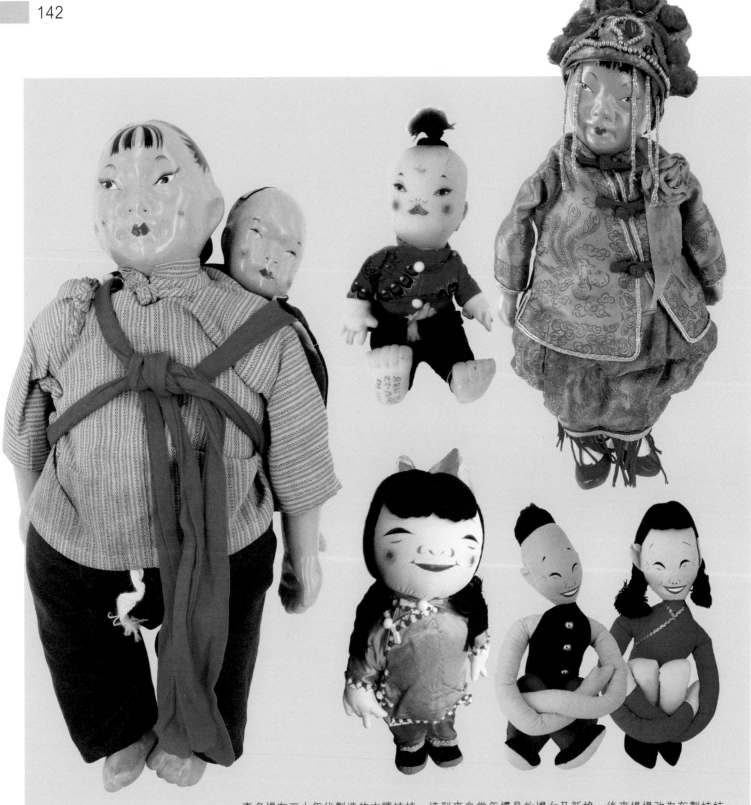

李名煬在五十年代製造的木糠娃娃，造型來自當年慣見的婦女及新娘，後來慢慢改為布製娃娃。

　　李名煬的學生時代適逢發生「五四運動」，是國民最仰慕軍人的時代，當時最流行的口號是：「到黃埔去。」進黃埔軍校是很多年輕人的夢想。四十年代，和很多熱心青年一樣，李名煬希望改變社會制度，拯救窮人，改革的火焰由延安亮起，於是「到延安去」成了響遍四周的口號。之後呢？李名煬笑呵呵說，「大伙都喊：『到美國去』。」李名煬憶述，他是乘「最後一條船」來香港的，時值 1949 年。隔了四十多年，他還清楚記得住過的詩社，在寶靈街一號四樓。初到香港，他有意做回老本行——體育老師，可是一看學校環境，他的心已涼了一截，那時候香港的學校不重視體育，加上經濟條件欠佳，大部分學校都沒有操場，學生要到公眾球場上體育課，沒有任何體育設施或衛生設備，使他這位在美國學校任教多年的專業老師很難受，何況薪金還十分微薄呢。

　　「每個月只有 200 元呀。」但為了生活，他也必須找尋工作。

　　「我甚麼也不會做呀。」於是，他嘗試造布公仔。

　　「我覺得自己沒有天份，不過為了生活，還是鼓起勇氣啦。」李名煬笑咪咪，像漫不經心地述說着一項成就。

　　「童年生活，對一個人影響很大。」這兩句話，對李名煬來說該有另一層意義。

　　李名煬是湖南人，生於江西。他說：「江西的泥土啊，與別不同。」江西以瓷器聞名，當有其原因。由江西說到無錫，李名煬彷彿回到童年，雙目散發出一份莫名的光采。

李名煬的經典流浪小丑造形。

李名煬的各款經典布娃娃，以香港小市民作題材。

「無錫的泥公仔也很好玩，你知道無錫的黑泥嗎？特別有黏性。我小時候便常常造泥公仔、雕塑、畫畫，然後給做好的泥公仔描上五官。」

李名煬的母親是湖南人，擅長湘繡，他童年時常在一旁看母親做女紅、刺繡、剪紙、描花樣。「中國兒童穿的衣服，鞋子大多是母親造的，不簡單呢。」李名煬皺一皺眉，一指雙腳，說：「尤其鞋底，很難做的啊。」耳濡目染之下，奠定了他日後做布公仔的基礎。因為布公仔是手造的，加上造型各有創意，在構思和製作上皆需要時間，故不能大量生產。但是，在布公仔上有他簽名的作品，也成為有心人的珍藏。

五十年代初香港並無公仔生產廠，遊客經香港回國時，都希望購得有中國特色的工藝品作手信，當時李名煬的作品供不應求。可是，當發現中國布娃娃有市場的時候，香港及大陸的商人便爭相開廠製造，以機器大量生產，對李名煬作品的銷路，自有一定的影響。對此，李名煬顯得很豁達，「機器造出來的娃娃，沒有生命。」雖然他一再強調沒錢賣廣告，但欣賞他作品的人，總有辦法找到他。每提起此事，李名煬的臉上便綻放欣慰的笑容。在李名煬放賬簿的桌子旁，是一張墊了「快把」板的枱面，這麼小小的空間便是李名煬的工作間了，四周堆放着的布公仔，有不同造型和表情，包括京劇丑角、越南姑娘。李名煬還展示了他那以棉花包裹、珍藏了幾十年的娃娃，那是初來香港時以木糠混合膠水製造的。

一針一線，歲月於指間溜過。下次見到布娃娃的時候，你可會想起這位時代見證者——香港布公仔始創人嗎？

這個聖誕小矮人像不像李名煬本人？

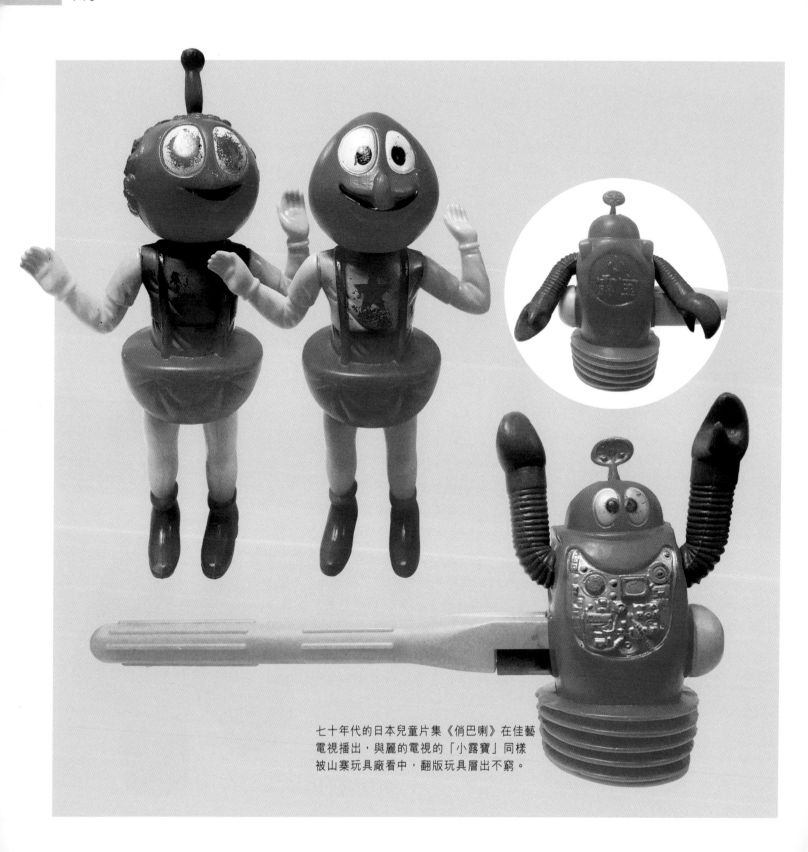

七十年代的日本兒童片集《俏巴喇》在佳藝
電視播出，與麗的電視的「小露寶」同樣
被山寨玩具廠看中，翻版玩具層出不窮。

我 Cheap，但我一樣好玩⋯⋯

　　不同年代有不同的玩具陪伴兒童成長，現今主要以電子、電腦及機動玩具為主，小朋友擁有一部超級任天堂是平常事。而在七十年代中期，雖然本港經濟已開始飛躍，但仍有不少家庭並不富裕，很多主婦的消費觀念依舊很傳統，不願意多「浪費」金錢在兒童玩具上，因此，自製玩具（豆袋、汽水蓋）及廉價玩具（公仔紙、貼紙、膠公仔）仍佔着主流。

　　當時很多精美的日本玩具如超合金、大膠公仔、模型等，已經隨着電視文化的普及而進駐各大公司，但對大多數的兒童來說，這些都不過是「有得睇、冇得使」的陳列品而已。本地一些小型廠看準機會，乘時大量推出各種便宜的仿製品，取材都是以小朋友熟悉的卡通人物如小露寶、超人家族為主，多以空心軟膠為材料，製作頗為粗糙，卻勝在款式多樣化，而價錢十分便宜，由一元數角至十數元一個，確實填補了好一大羣小孩子童年生活的空白。

　　記憶中，這些膠公仔多以紅色為主，配上藍、黃、綠色的頭部及手腳，再在其上塗上銀色或顏色鮮艷的漆油，但這些顏料一般都比較容易脫落。而膠公仔的頭部及四肢大都是設計成可活動的，玩起來也就較多變化，當小孩子拿着公仔和別人玩時，可隨意脫掉飛拳向對方發射，即使打至「甩頭甩髻」，只需重新嵌回手腳，便能再次回復「當年勇」了。由於小孩子玩耍時都加上自己的想像力，因此逼真程度並不比電子機械人遜色。

　　今天，本港已少在生產這類廉價玩具，偶然看到近年在廣東生產的翻版日本玩具，總有似曾相識的感覺，仍能勾起絲絲的童年回憶。

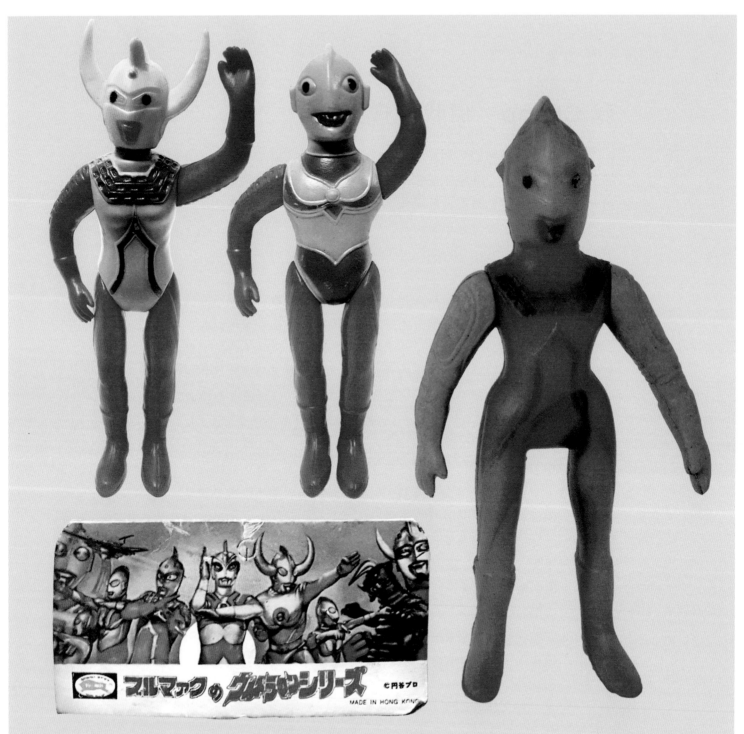

翻版的超人另有一番樸拙趣味，連牛嘜標誌也照翻不誤。

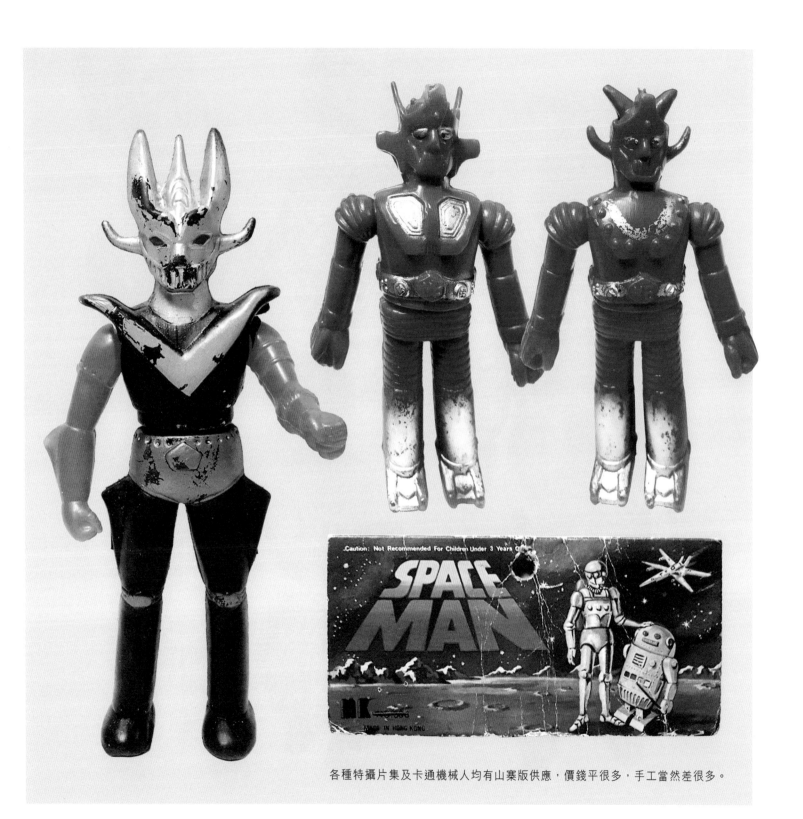

各種特攝片集及卡通機械人均有山寨版供應，價錢平很多，手工當然差很多。

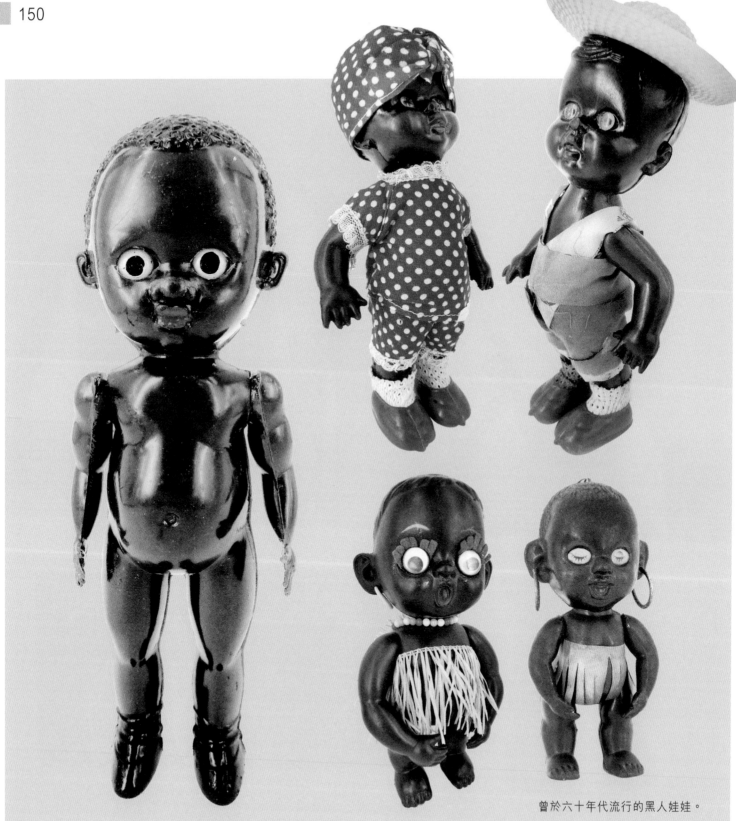

曾於六十年代流行的黑人娃娃。

港產黑妹公仔

　　六十年代，日本的吹氣黑妹賣到大行其道，在日本百貨公司賣到 30 港元一個仍然供不應求。香港的玩具製造商不甘後人，馬上推出同類產品，在 1961 年出版的《香港出入口貿易年鑑》的香港新商品欄內即有「吹氣米奇妹」的介紹：「吹氣米奇黑妹是一種塑膠玩具，又是裝飾品，顏色有黑、紅、黃、粉藍等四色。它的頭圓得像個波，兩隻小眼睛，藉着光線的反射，會一眨一眨的閃動，兩隻小耳朵，頭紮一隻小蝶結，相襯之下顯得頭部特別大而有趣，兩隻長手臂彎起來可以爬牆，也可作掛鈎之用。」

　　這些黑妹除了有大小不同呎碼的吹氣版外，也有造成匙扣及膠公仔，同樣有着閃爍的圓眼睛，耳朵戴着耳環，頸穿珠鏈，穿着草裙，女版的頭多了一朵蝴蝶結，當年不少私家車流行在車頭倒後鏡掛上一隻作裝飾品，成了時髦象微。黑妹吹氣娃娃熱帶動了吹氣卡通動物公仔的熱潮，而黑人公仔亦成為一時熱話。

黑人娃娃熱潮於六十年代初由這個黑妹吹氣公仔帶動。

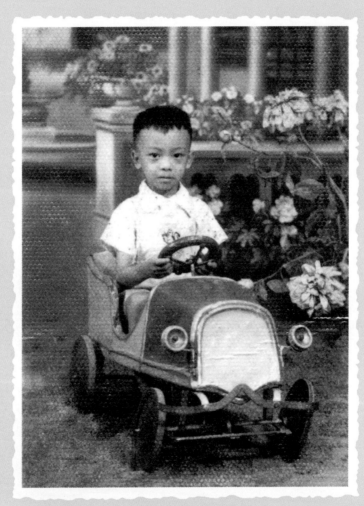

五十年代的玩具車多是進口貨，價錢昂貴，非一般家庭所能負擔，很多影樓都會購置一部玩具車，以滿足大眾的虛榮心。

香港交通工具玩具

　　一直以來，香港都有不少獨特的交通工具，當中最矚目的可說是穿梭於大街小巷的人力車，到七十年代人力車逐漸縮小經營範圍，只服務遊客區，並只跑一段路，後來就只提供作拍照留念，到今天已絕跡。另一款對港島市民有很深感情的是價廉的叮叮電車，給二元多就可由堅尼地城坐到筲箕灣，確是觀賞城市景色的最佳選擇。此外，還有早期只行走九龍區、外貌像倫敦巴士的雙層巴士。

　　而天星小輪、小巴、山頂纜車、的士等都很具本港風情，不過，反映此等交通工具的玩具不算多，主要原因是香港市場太小，專為本地小孩生產並不划算。當中只有倫敦雙層巴士可外銷英國，自然品種偏多。人力車很富東方色彩，很吸引遊客，售賣對象當然以遊客為主，而非本地兒童。香港也曾生產電車、纜車等，對象以遊客為主。為本地兒童生產較多的相信要數小巴、由十四座至後來的十六座都出品過不少，有些還坐着流行的卡通人物，甚至可作為中秋提燈玩耍。直至近二十年才流行製作木製汽車模型，由各種類新舊巴士模型至電車模型，以至警車、渡海小輪、小巴、的士、貨車、雪糕車均有生產，可見今天的小朋友確比從前幸福得多。

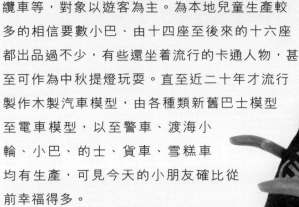
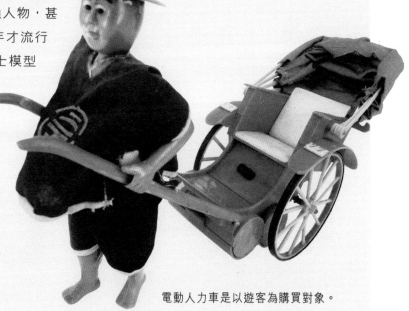

電動人力車是以遊客為購買對象。

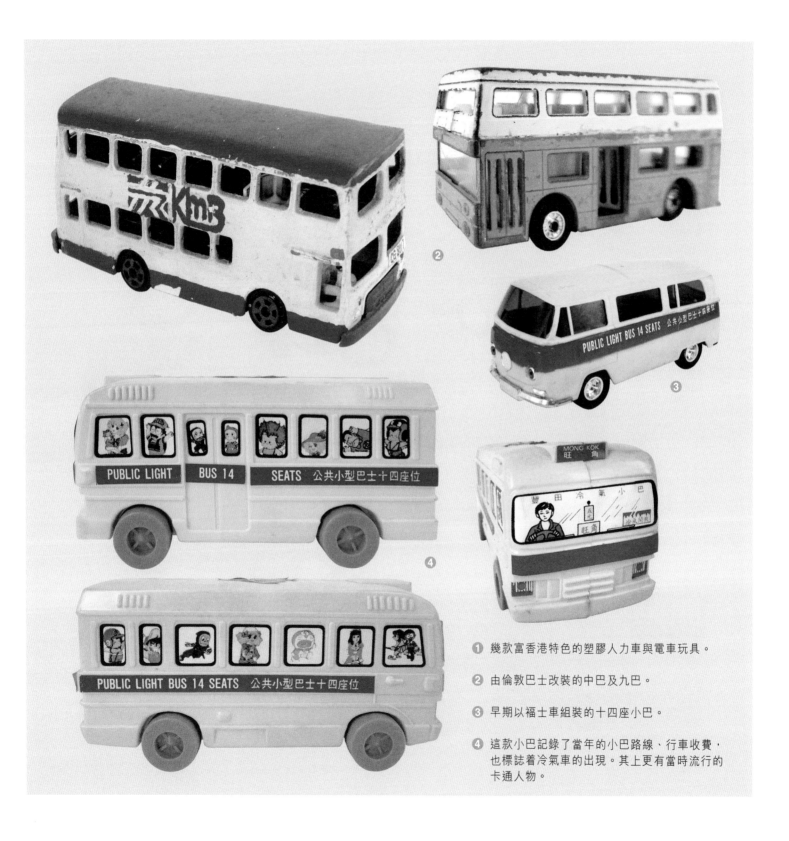

❶ 幾款富香港特色的塑膠人力車與電車玩具。

❷ 由倫敦巴士改裝的中巴及九巴。

❸ 早期以福士車組裝的十四座小巴。

❹ 這款小巴記錄了當年的小巴路線、行車收費，也標誌着冷氣車的出現。其上更有當時流行的卡通人物。

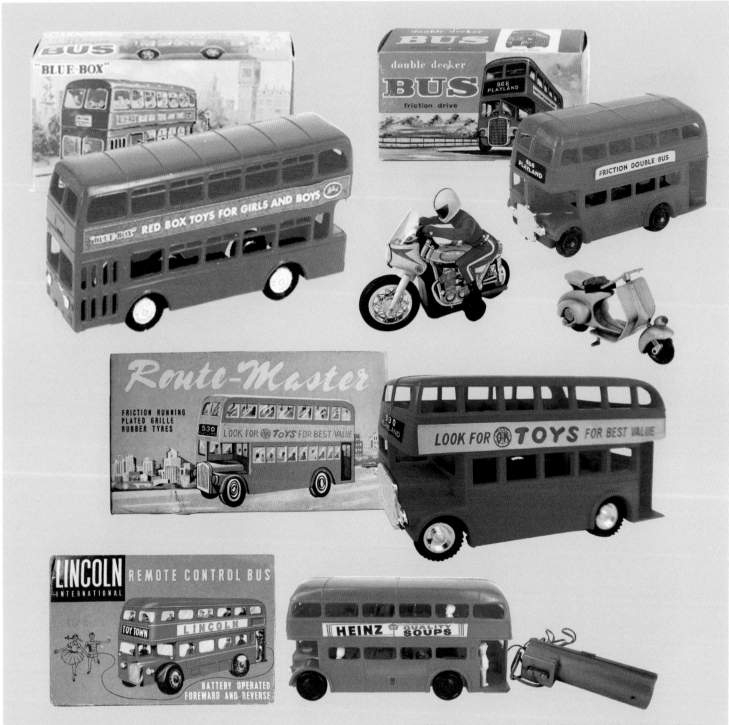

拜倫敦巴士知名度所賜，港產雙層巴士玩具也頻繁地出現。

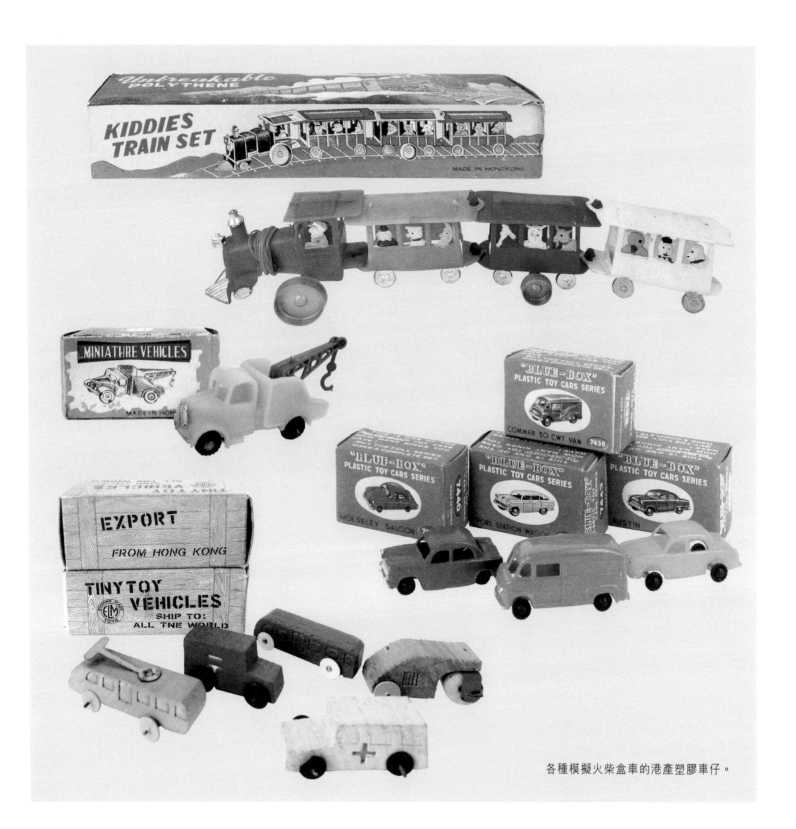

各種模擬火柴盒車的港產塑膠車仔。

維多利亞公園供放船仔的水池。

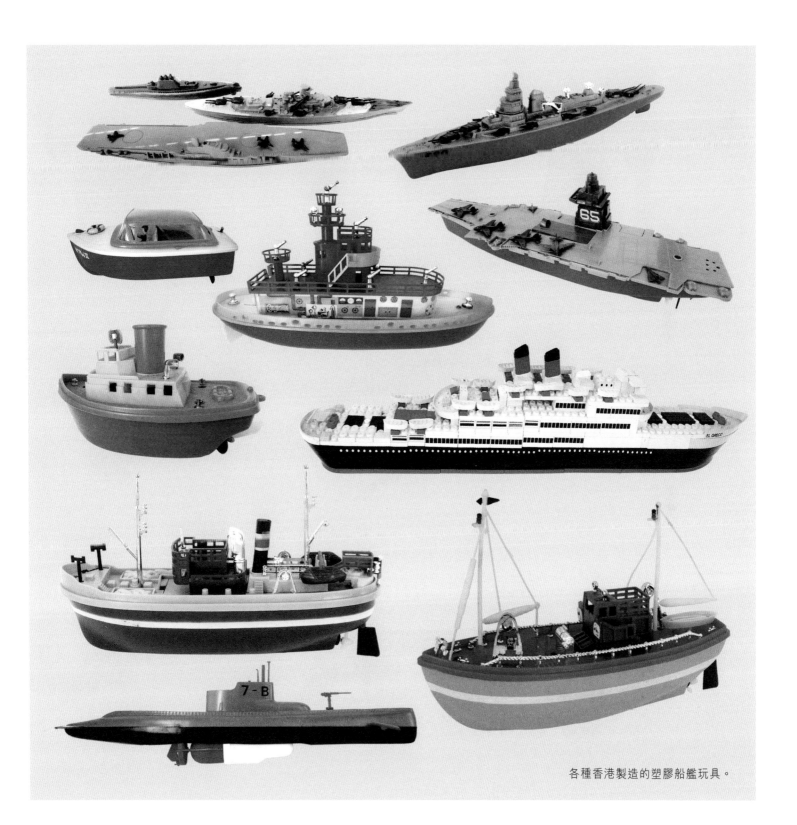

各種香港製造的塑膠船艦玩具。

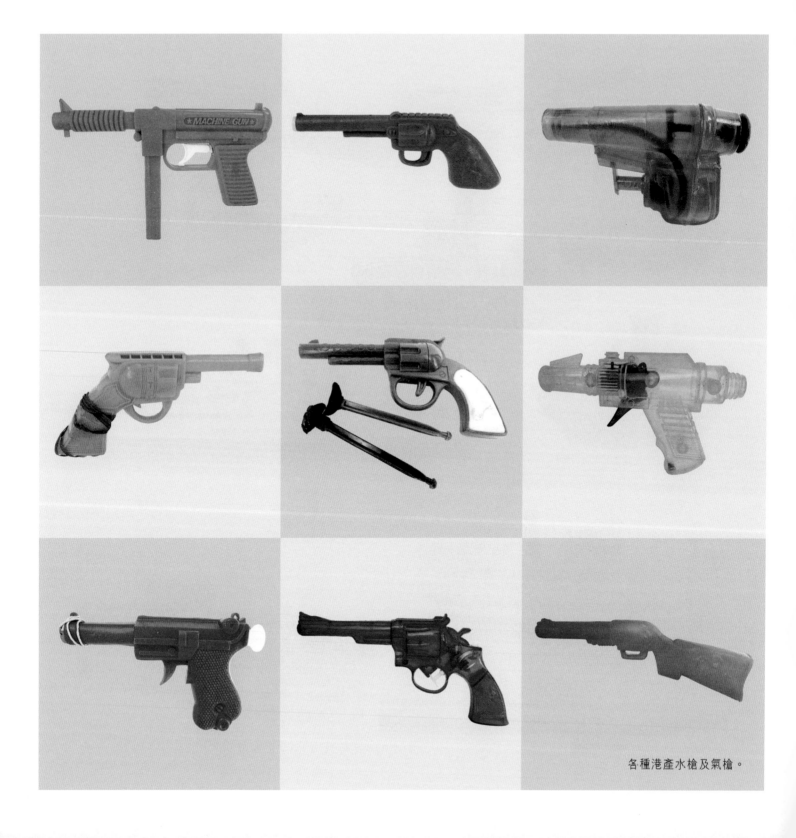

各種港產水槍及氣槍。

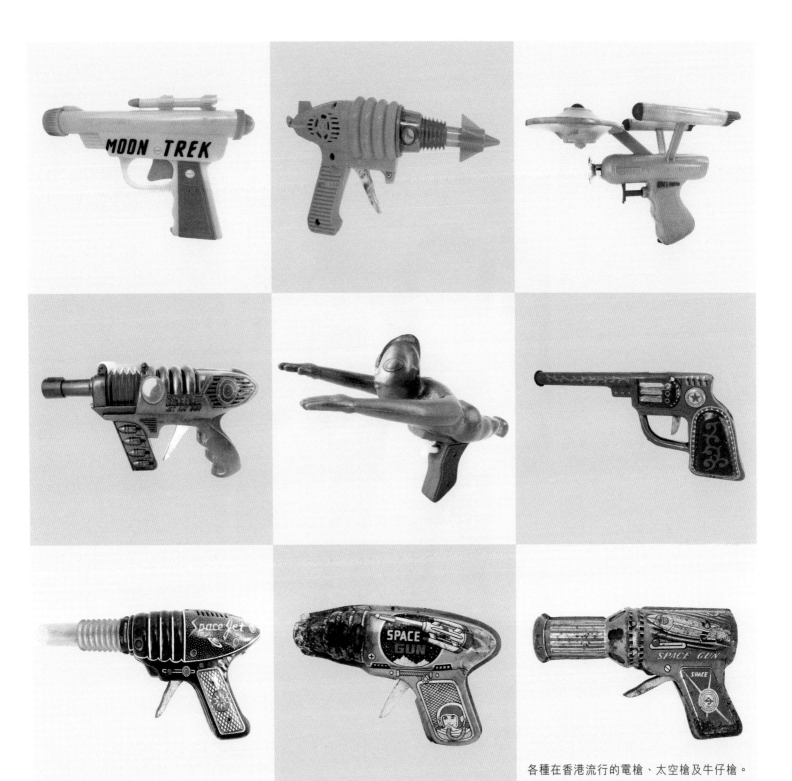

各種在香港流行的電槍、太空槍及牛仔槍。

手槍是男孩的主要玩具之一。

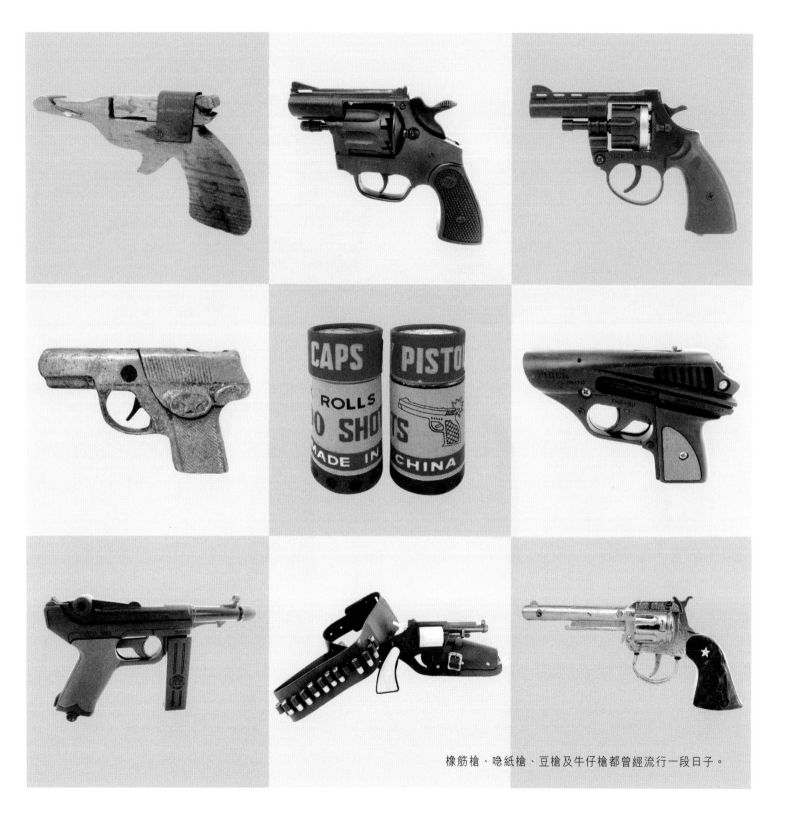

橡筋槍、嗯紙槍、豆槍及牛仔槍都曾經流行一段日子。

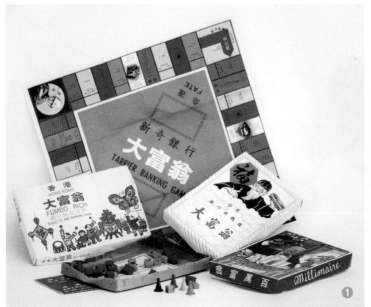

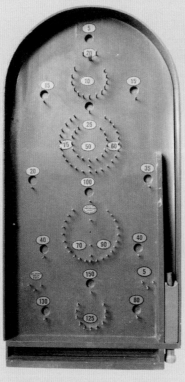

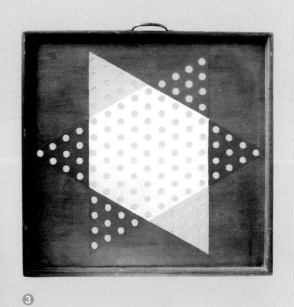

❶ 本港出版的本地版大富翁。

❷ 曾經流行一時的「萍果棋」。

❸ 為團體製作的大型波子機及波子棋。

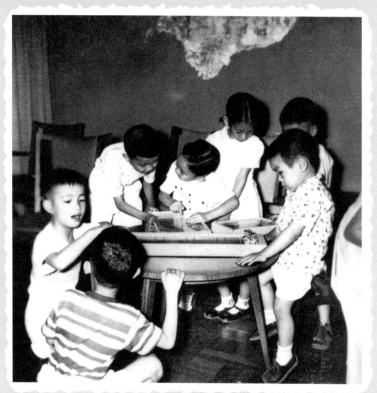

給集體玩的賽馬機。

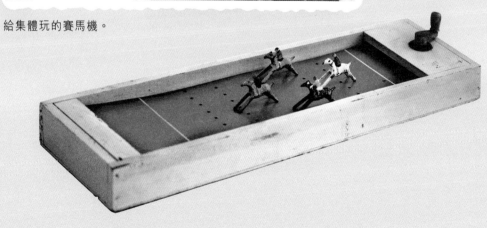

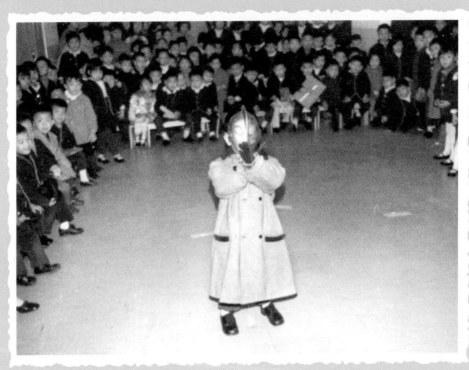

幼稚園的遊藝會上來了位外星朋友！

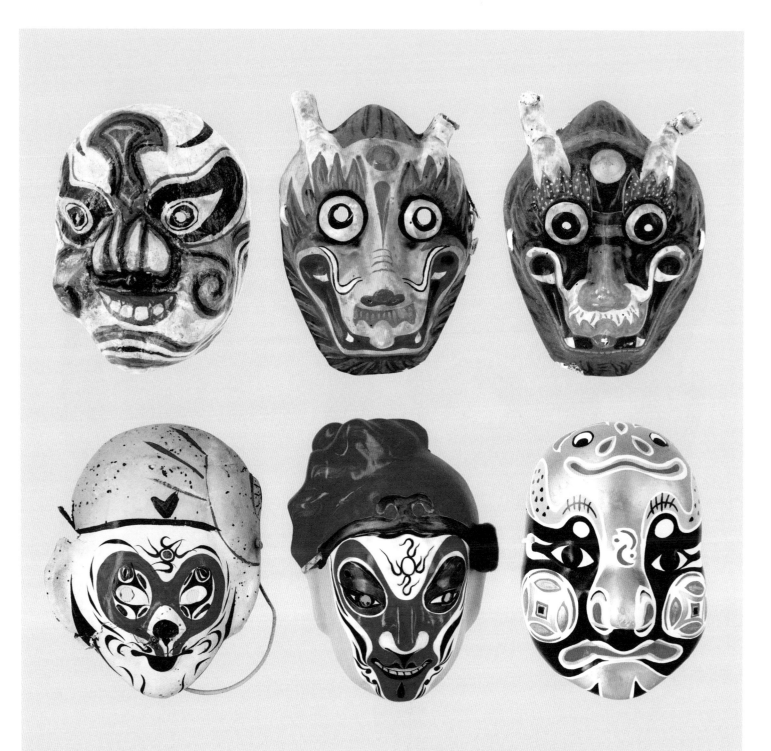

中國傳統的紙樸面具曾是兒童玩具，如今已成為裝飾工藝品。

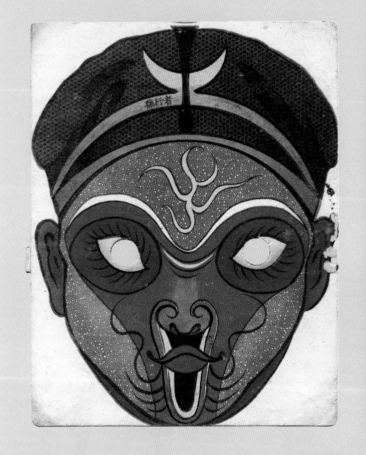

初期的紙皮面具，仍未有切外形，只是一個長方形的面譜。

後來的紙面具仍以中國戲曲造形為主。

六十年代的紙皮面具以粵語片紅伶紅星為主角，亦有當年流行的漫畫人物老夫子、財叔等造形。

到了七十年代，出現了摔角手馬蘭奴的面具，也有台灣電視明星的形象。

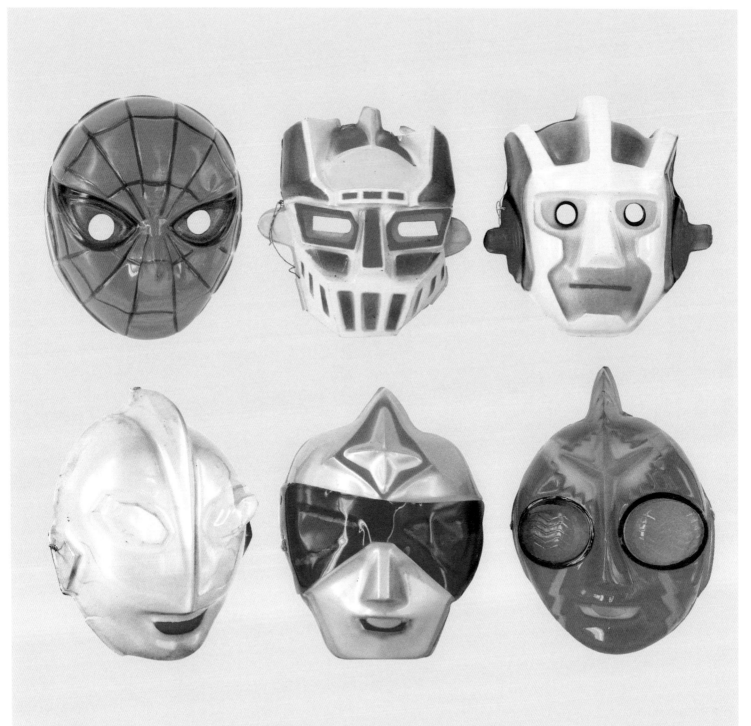

塑膠面具最先於七十年代迪士尼在利舞台演出的紀念品中出現，其後出現不少日本動漫人物面具，今天在中國大陸更為流行。

4

士多玩具

士多，即小商店，也就是最早的便利店，小至一個樓梯口的舖位，大如一家小型辦館。但凡與市民相關的小商品，如香煙、汽水、糖果、餅乾、涼果、玩具、普通文具、麻將租賃皆是其業務範圍。戰後至七十年代，社會經濟尚未起飛，小朋友可花費的零錢不多，士多便是與小孩子消費密切相關的場所，因此產生了不少經典的食玩以及玩具。每天早上，一邊吃麵包一邊喝維他奶，成了不少兒童上課前的一大樂事。

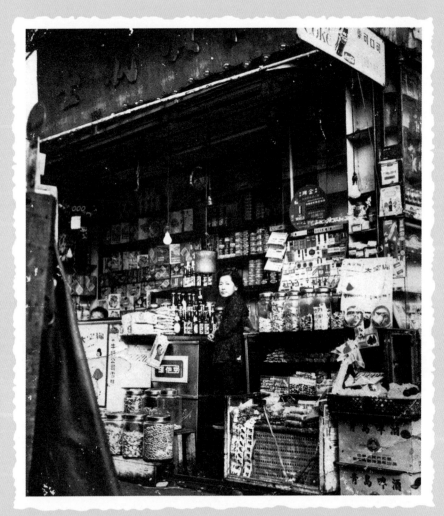

五十年代的街邊士多，汽水、餅乾、香煙、零食是其主要銷售物品。

士多尋樂趣

五十年代，雪條仍是最普及的兒童零食，雪條商便在雪條棍上下工夫，當吃完雪條時發覺雪條棍上烙有「獎」字，便可獲贈多一條雪條。五十至六十年代初，當塑膠還是新穎玩意時，雪條商便利用塑膠雪條棍造出各款新穎玩意吸引小朋友，他們每每為了搜集成套玩具而多吃雪條。這些五顏六色的雪條棍，塑造成荷里活電影的角色及英雄人物，小朋友可把膠柄折斷，把公仔以火燒熔黐在膠柄上作玩偶玩耍。除了外國英雄人物，中國古典小說人物亦成了熱門偶像，劉（備）關（羽）張（飛）、福祿壽、西遊記是小朋友至愛，一些小朋友為搜集得龍王三太子須多吃好幾條雪條。人物以外，也有各式器物、哨子等玩意；當年有小販以麥芽糖回收這些雪條棍作膠料循環再用，因此保留下來的不多。白雪公主泡泡糖也是流行的食玩，初期每包（盒）內附一張公仔紙，後來公仔紙改以荷里活明星俏像為題材，收集滿若干張可換領不同贈品，曾掀起熱潮。另外還有一小塊的小矮人吹波糖，內附一張小矮人畫片，當中有印着「獎」字的可多換一塊吹波糖。

大概五十年代末，可口可樂引入搖搖玩意，當時鐵搖搖每個三毫、木搖搖五毫。此後每隔一段時間，如每逢暑假大型汽水公司都會推出新產品，揭開樽蓋內掩，如有中獎的話，便可換取獎品，但必須知道汽水車何時到來，當年為了換禮物，追汽水車追足幾條街，因只有汽水車才可換領獎品，錯過了可能要等上一星期，所以小朋友都會向士多老闆查詢汽水車到達時間，並按時在士多門外守候，希望抽中特別版搖搖！汽水公司會派幾位花式高手到屋村、徙置區表演及送禮物，順便「過返兩招」讓小朋友回家練習，下次來時跟小朋友一齊比賽，勝出的話便可以從高手中得到一個特別版搖搖。

中國古典小說英雄人物及神話人物，是雪條棍的一大流行題材，當時的小朋友通過連環圖及粵語片對這些人物有一定認識。

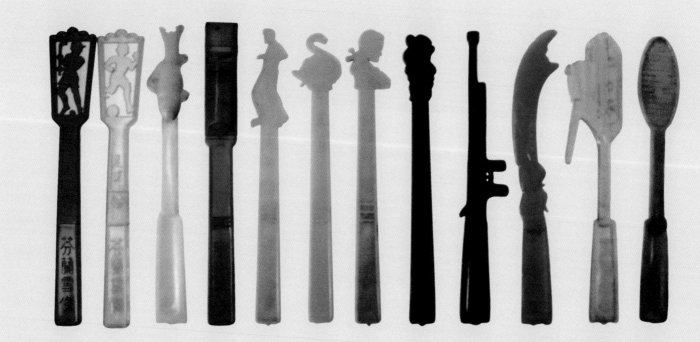

各式小玩意、哨子、體育項目都成了雪條棍的取材。

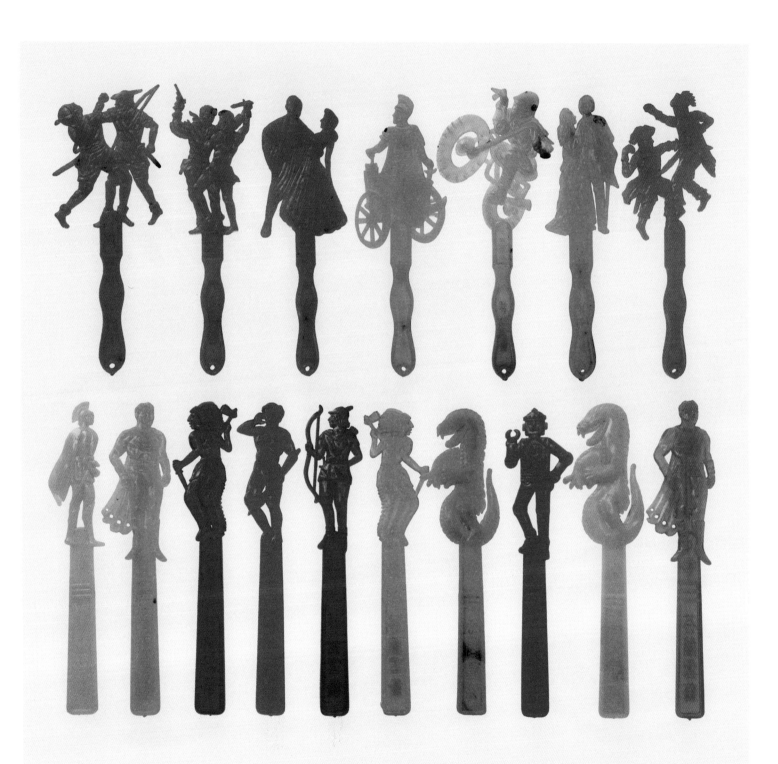

美國荷里活電影角色是年輕人心目中的偶像，這類題材亦佔雪條棍很大的比重。

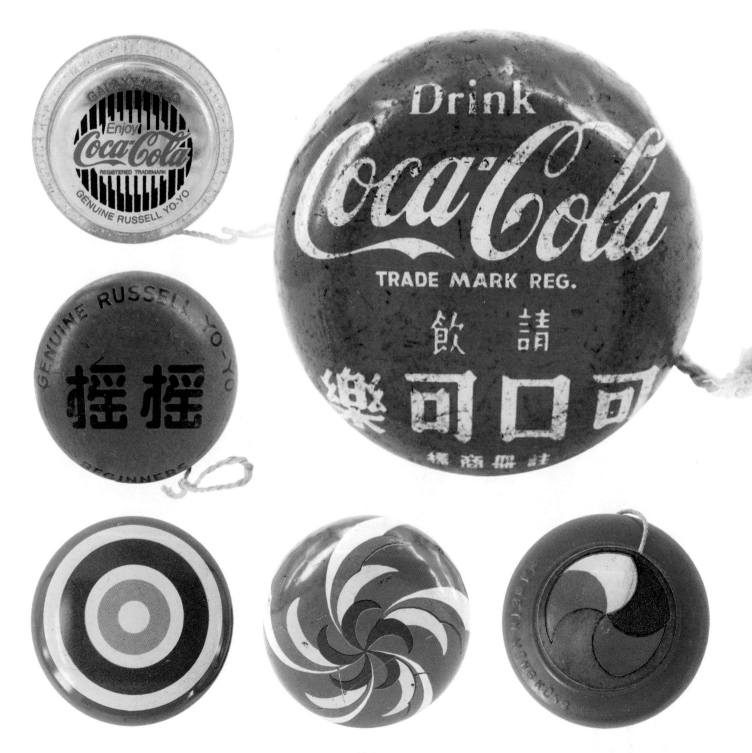

可口可樂鐵皮搖搖附有中文名字，五十年代末售價三毫，是香港最先流行的搖搖款式。

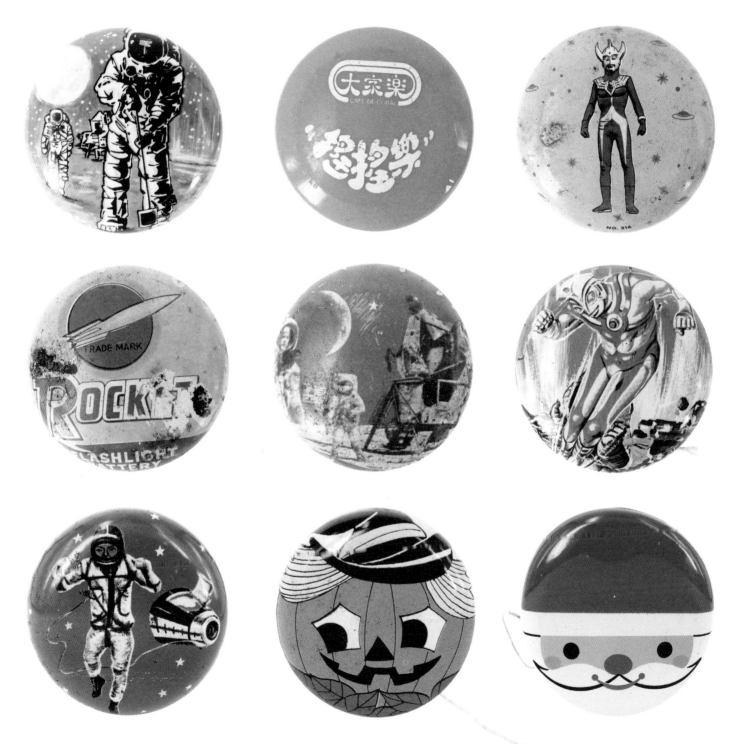

早期流行的搖搖，多以鐵皮及木材製造，後來才以塑膠製作，售價多是一二角錢。不少商戶均利用搖搖作宣傳。

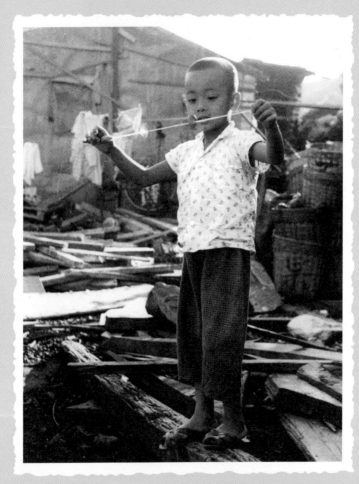

利用荷蘭水（汽水）蓋自製的小玩
意──斜斜，當時每個小孩都會造。

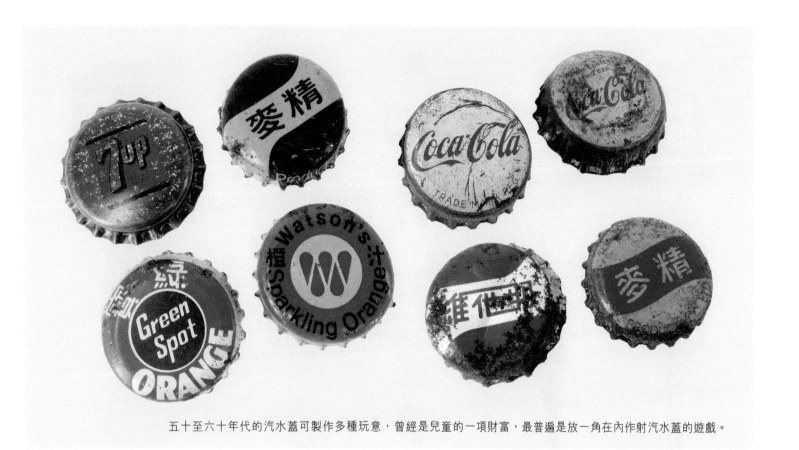

五十至六十年代的汽水蓋可製作多種玩意，曾經是兒童的一項財富，最普遍是放一角在內作射汽水蓋的遊戲。

收集汽水蓋掩曾經是很多代兒童的習慣，汽水蓋掩可以換取贈品，後來更成為一種收藏活動。

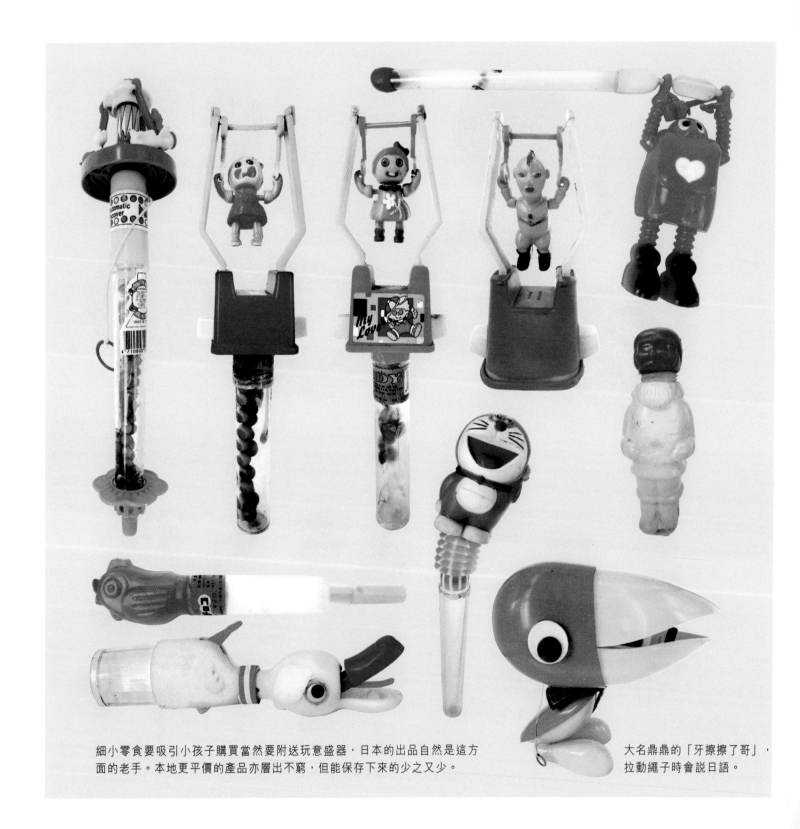

細小零食要吸引小孩子購買當然要附送玩意盛器，日本的出品自然是這方面的老手。本地更平價的產品亦層出不窮，但能保存下來的少之又少。

大名鼎鼎的「牙擦擦了哥」，拉動繩子時會說日語。

六十年代，固力果牛油百力滋初引入香港時，每包內附一張牛油紙獎券，集齊數十張可換領一隻會說話的「牙擦擦了哥」（黃嘴藍身的了哥，拉動繩子會發聲），當年每盒售五毫，真能在換領期內集齊贈券換領的朋友相信不多，大部分小朋友只能在士多「望了哥輕歎」！此外，小朋友特別喜歡的士多食玩多不勝數，以下幾款較多人認識：眼鏡朱古力、鴨嘴糖、牙擦擦吹波糖、皮禮士糖，每一款食玩都是經典。眼鏡朱古力內藏彩色朱古力豆，兩邊末端有兩條橡筋，小朋友吃完朱古力後，可以當作眼鏡佩戴，立即化身「眼鏡超人」，好食又好玩。鴨嘴糖有長長的頸子，背部伸出一個掣，手指輕輕一壓，鴨嘴就會開合，嘴裏會吐出糖果。牙擦擦吹波糖相信好多人也吃過，吃它是為了包裝紙，因為包裝紙內附一個水印圖案，小朋友通常會用口水塗在手臂上，然後貼上印水紙，將圖案印在手臂或額頭上，仿如紋身，雖然效果一般，但已經玩得很開心。皮禮士糖是比較昂貴的一款糖果，用迪士尼卡通公仔如米奇老鼠、唐老鴨、高飛狗等作賣點，其果子味道不太好吃，但勝在新穎，配合廣告宣傳，三數個小朋友將卡通人物的頭部向下一拉，糖果會在卡通人物口中飛出，有如天馬行空，吸引小朋友叫家長購買。但現實會令大家很失望，因糖果完全不會飛出來，只會跌在手掌中，是廣告宣傳技倆吧了，但小朋友當然不會介意，因有得食又有得玩。

除了食玩，很多大眾流行文化玩意都可在士多購得，早年的陀螺、波子、紙鳶、公仔紙、煮飯仔、膠兵、刀劍仔、紅白波、脆膠公仔等，售價大多在五毫以下，流行時間長而且普及，成了香港人經典玩具的重要一環。

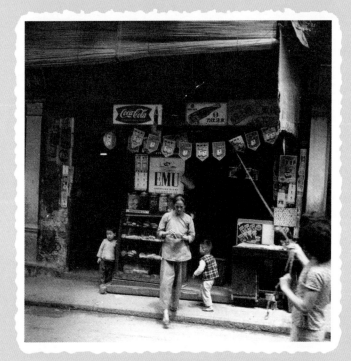

士多舖麻雀雖小，五臟俱全。

手持鴨仔糖拍照，可見零食與小朋友的親密程度。

日本製的鐵皮逼迫蟬售價一毫，是士多出售的流行玩意。

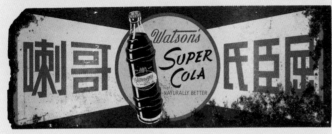

士多的鐵皮廣告牌記錄了曾經流行一時的汽水雪糕式樣。

一些汽水公司的宣傳品，多以樽蓋補錢換領。

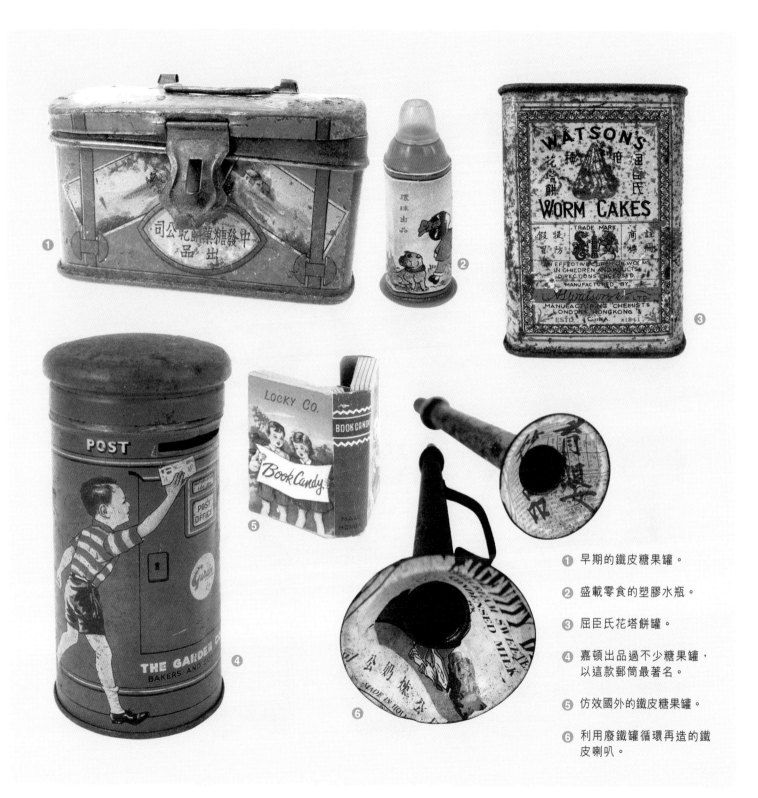

① 早期的鐵皮糖果罐。

② 盛載零食的塑膠水瓶。

③ 屈臣氏花塔餅罐。

④ 嘉頓出品過不少糖果罐，
　以這款郵筒最著名。

⑤ 仿效國外的鐵皮糖果罐。

⑥ 利用廢鐵罐循環再造的鐵
　皮喇叭。

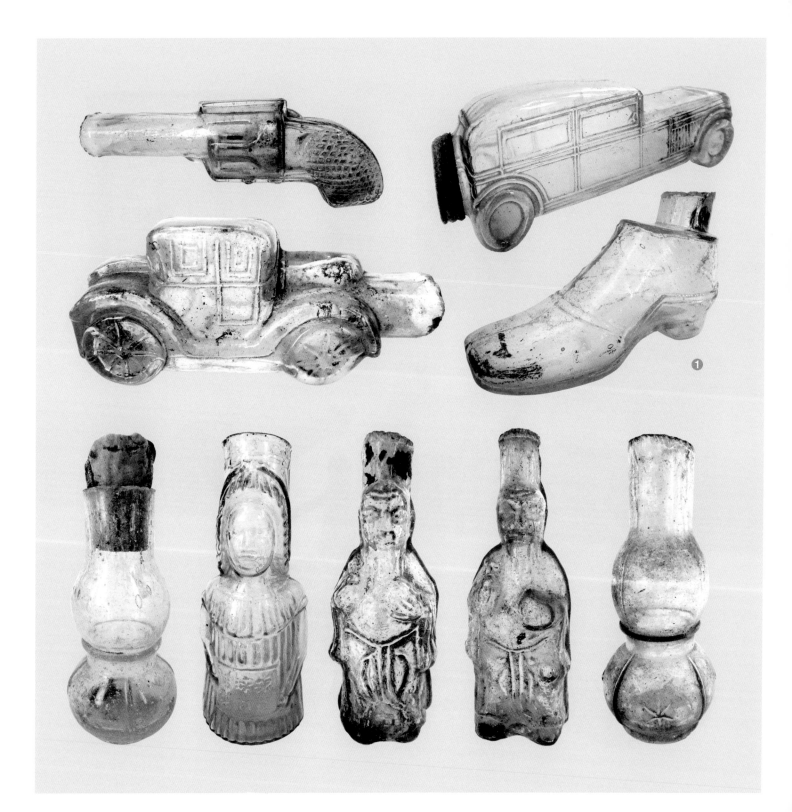

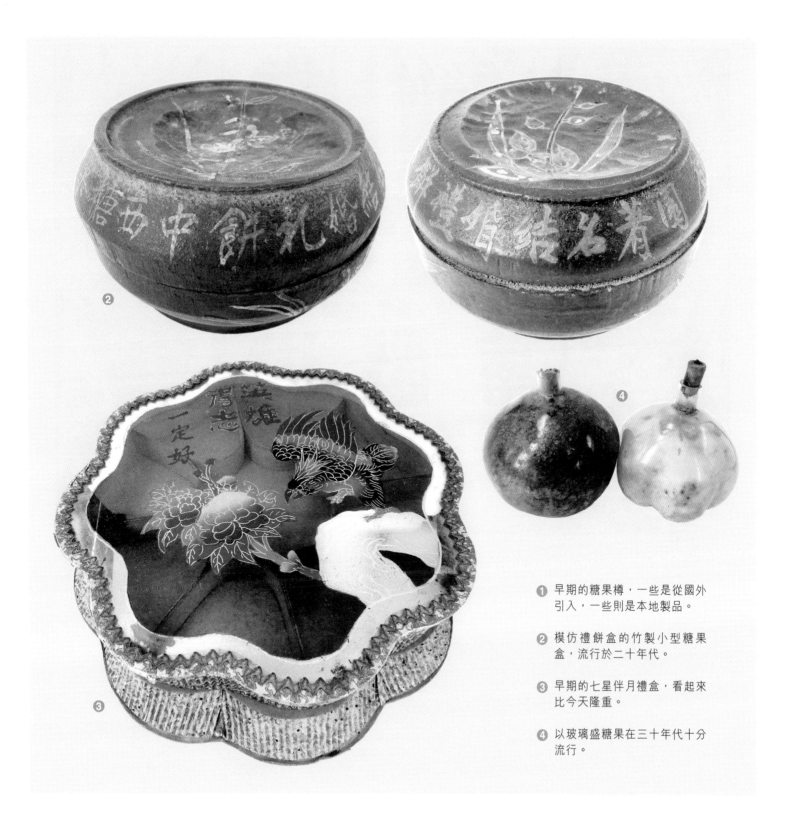

1 早期的糖果樽，一些是從國外
引入，一些則是本地製品。

2 模仿禮餅盒的竹製小型糖果
盒，流行於二十年代。

3 早期的七星伴月禮盒，看起來
比今天隆重。

4 以玻璃盛糖果在三十年代十分
流行。

菓子廠贈送的六國封相遊戲。

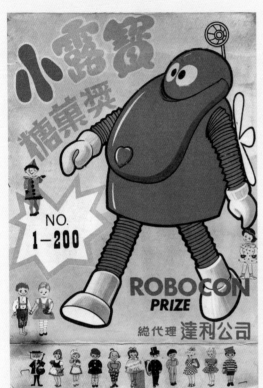

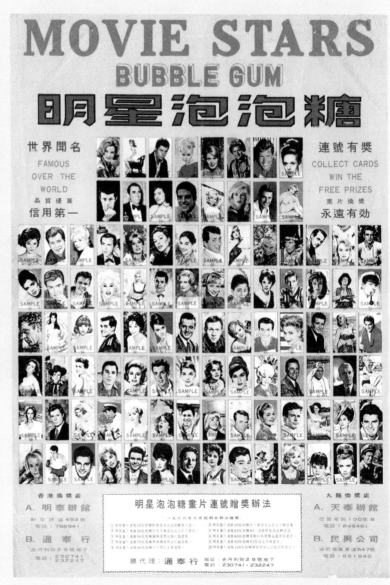

各種招貼於士多的糖果宣傳品。

五十年代以前的涼果盒，不少是
以石版印製。涼果製造業曾經是
本港早期的大行業，高峰期過
後，遺留下不少經典包裝。

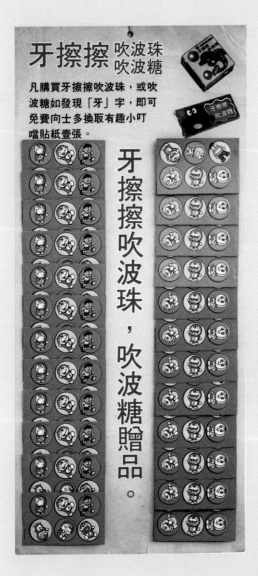

牙擦擦 吹波珠 吹波糖

凡購買牙擦擦吹波珠，或吹波糖如發現「牙」字，即可免費向士多換取有趣小叮噹貼紙壹張。

牙擦擦吹波珠，吹波糖贈品。

潛籌抽獎或小贈品是士多吸引小孩子光顧的手法之一。

日本生產的小玩意，或作零售或用以潛籌方式抽獎。

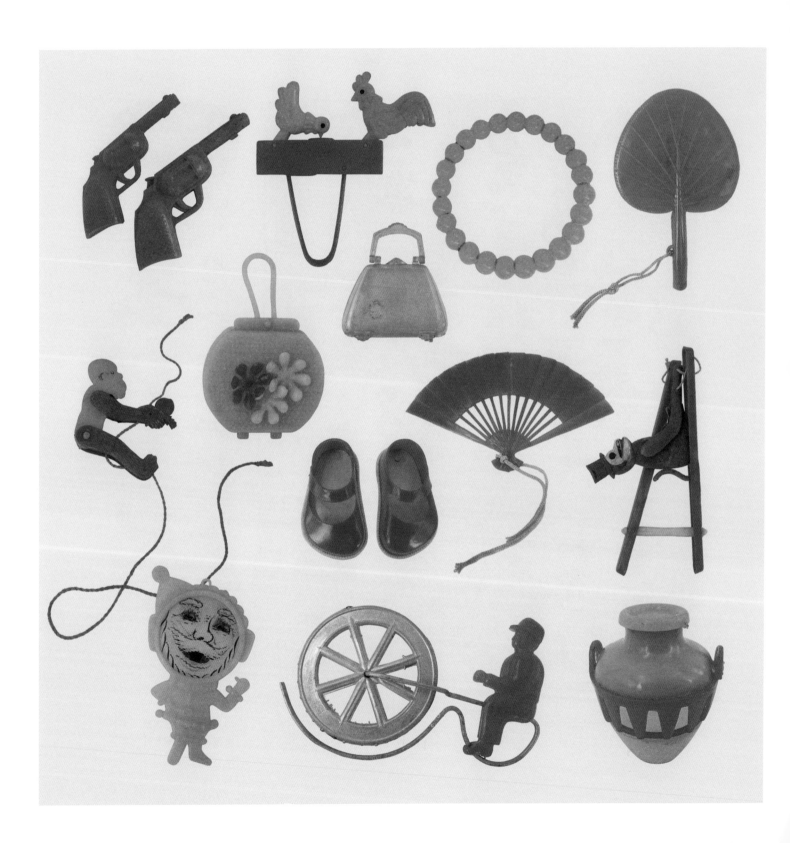

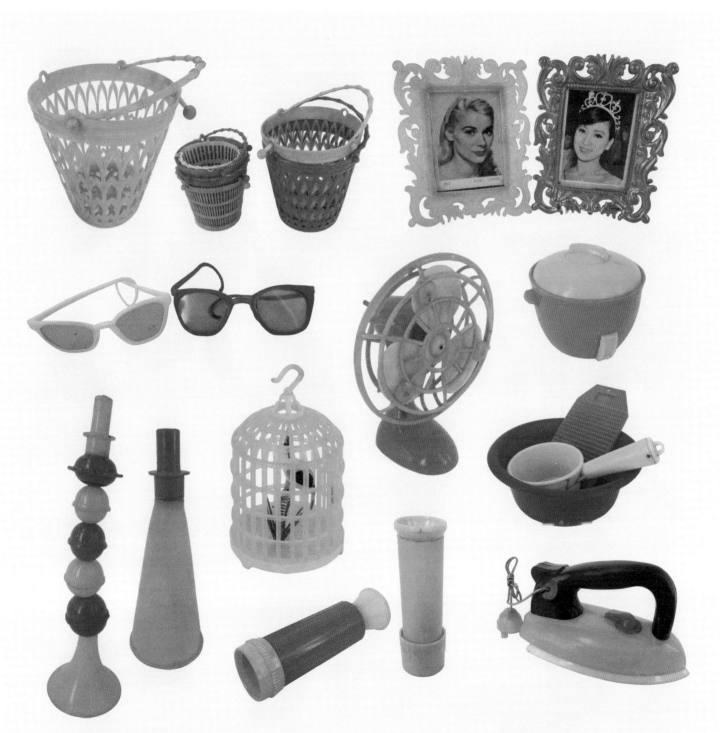

本港早期生產的塑膠玩具用色鮮艷，玩法簡單，在士多可以購得，多售一二角錢，最能吸引小朋友付出袋中的金錢。

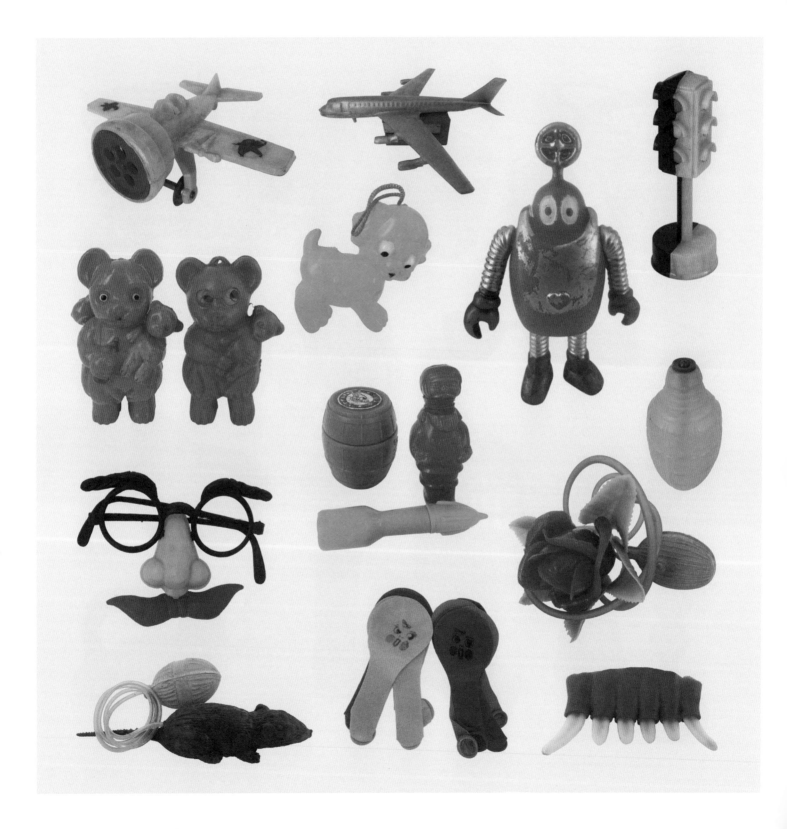

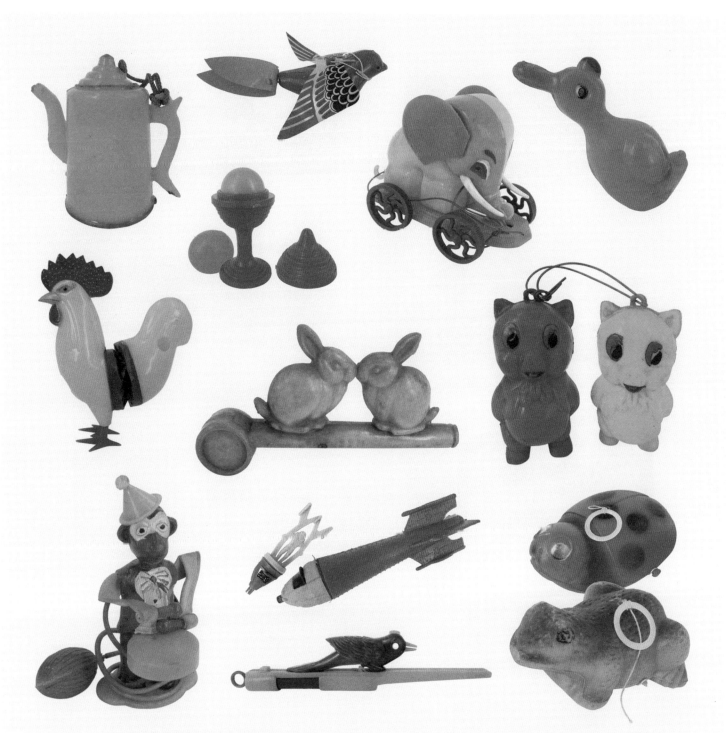

小玩意有懂得飛、有懂得打鼓、有哨子、有懂得叫、有變戲法也有懂得滑行的，玩法充滿想像，兒童樂在其中。

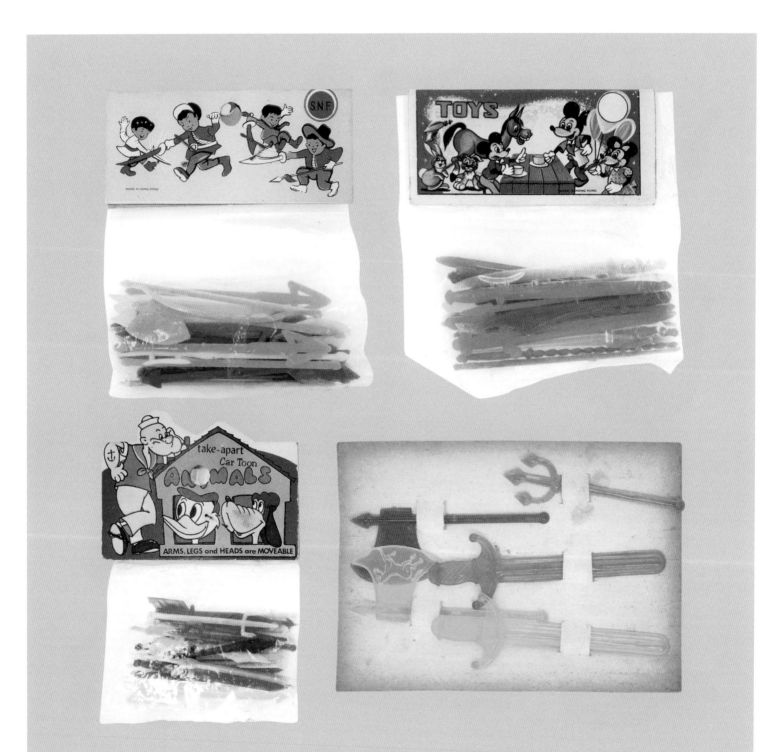

塑膠小型刀劍，由於售價便宜又可與其他小朋友一同遊玩，流行超過三十年，成了香港經典玩意之一。

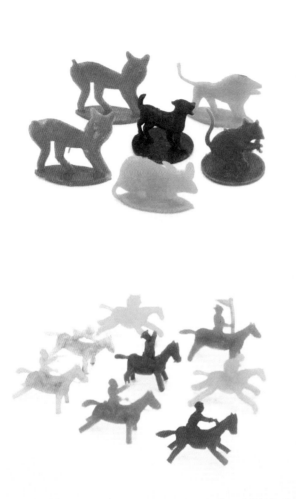

六十年代末至七十年代初引入士多的扭蛋機原是吹波糖機，因香港天氣炎熱導致吹波糖易溶化，商人遂放入塑膠小玩意改為扭蛋機。

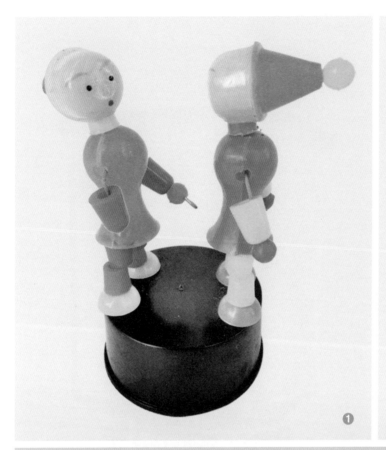

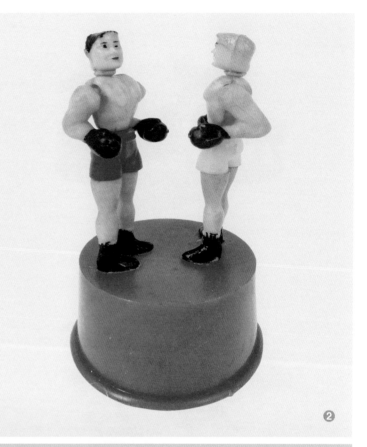

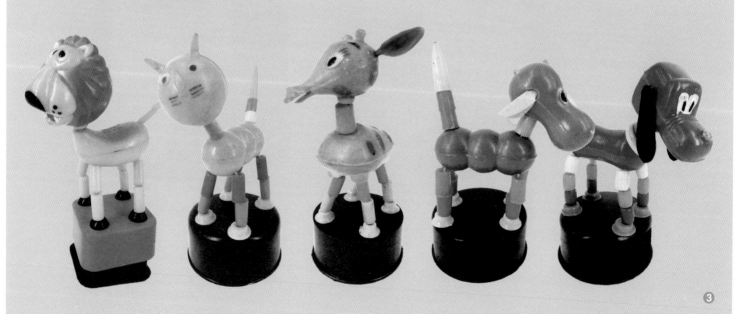

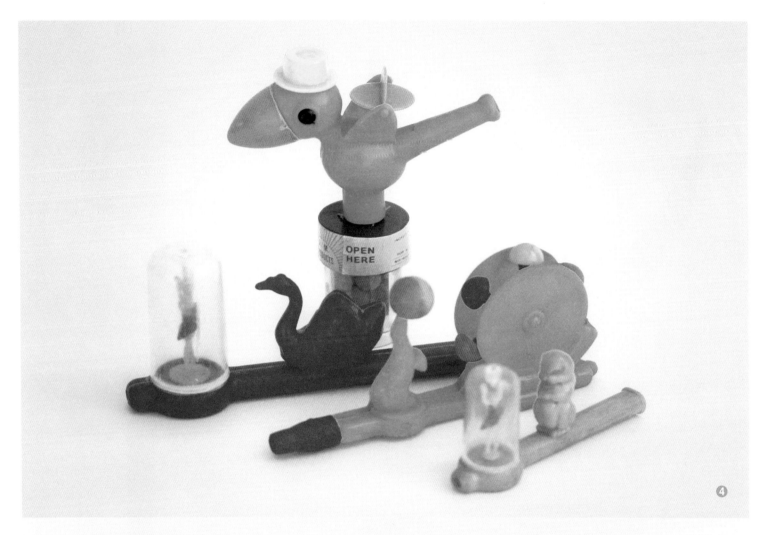

1 國產的塑膠玩具不多，這對相撲小人是其中經典，在六十年代的士多每個賣一毫。

2 由小人對打到拳擊對手都只賣一兩毫。

3 香港的大明公司是生產這類穿線活動動物的廠商。

4 吹動哨子時，小舞者及小風車會轉動，小朋友樂此不疲。

5 給幼兒玩的哨子，吹動時中央的馬兒會轉動。

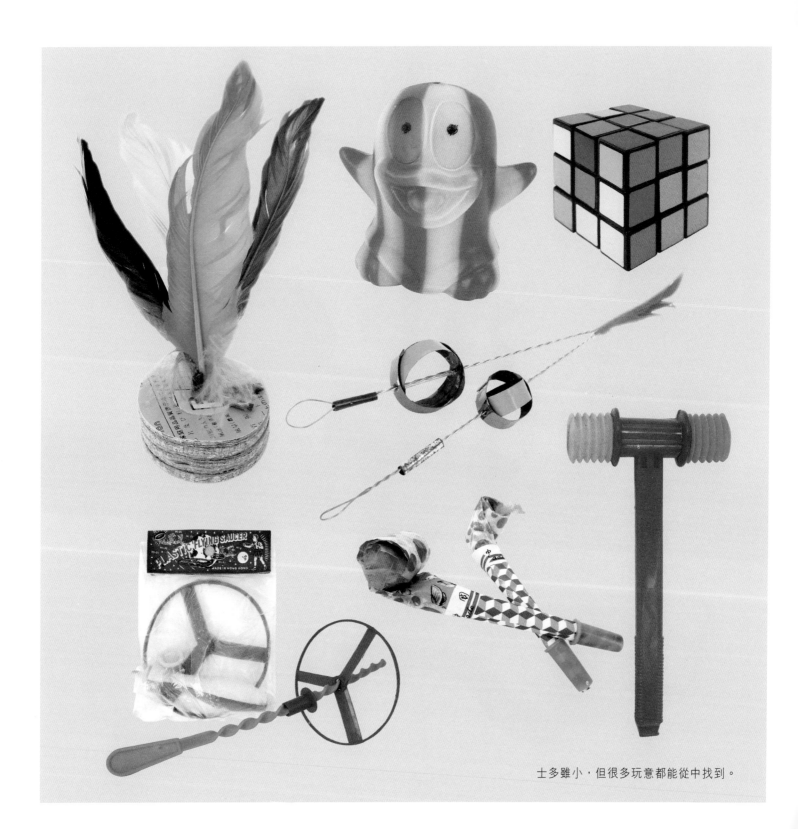

士多雖小,但很多玩意都能從中找到。

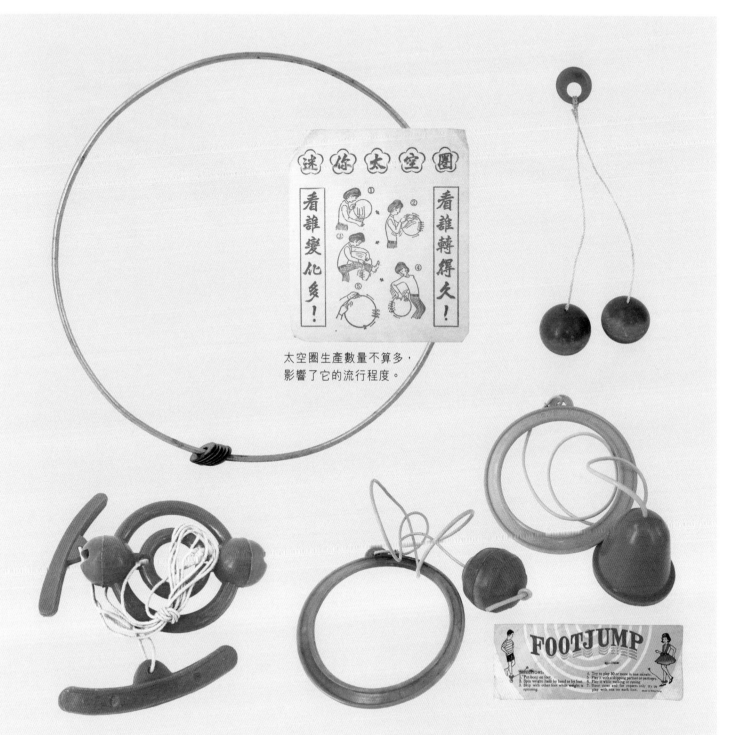

太空圈生產數量不算多，
影響了它的流行程度。

的得球、太空繩以及斜斜都是士多流行的廉價玩意。

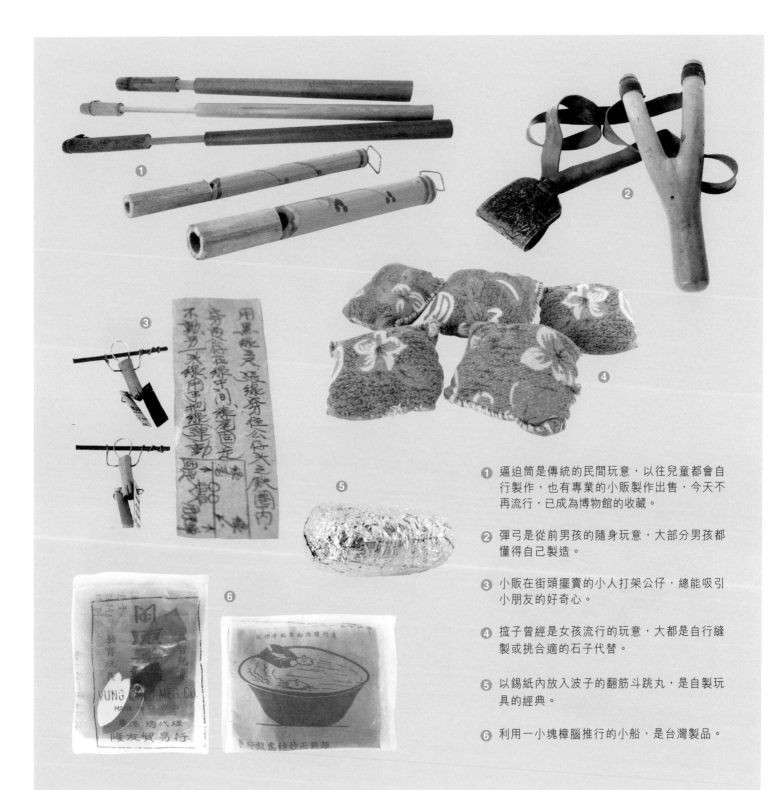

1 逼迫筒是傳統的民間玩意，以往兒童都會自行製作，也有專業的小販製作出售，今天不再流行，已成為博物館的收藏。

2 彈弓是從前男孩的隨身玩意，大部分男孩都懂得自己製造。

3 小販在街頭擺賣的小人打架公仔，總能吸引小朋友的好奇心。

4 撿子曾經是女孩流行的玩意，大都是自行縫製或挑合適的石子代替。

5 以錫紙內放入波子的翻筋斗跳丸，是自製玩具的經典。

6 利用一小塊樟腦推行的小船，是台灣製品。

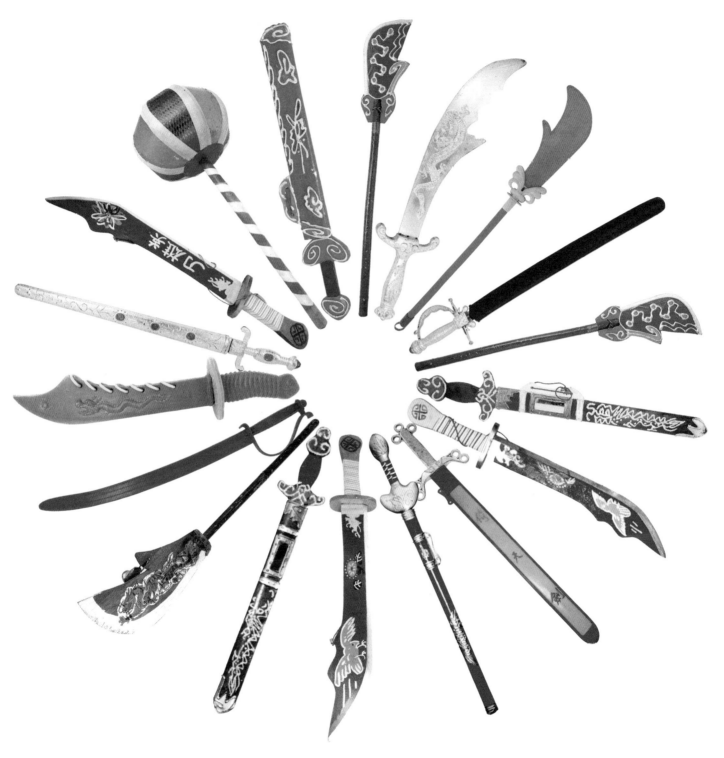

往昔的刀槍劍戟製作精美，與粵劇是流行娛樂不無關係，今天小孩子接觸粵劇的機會幾乎是零，連塑膠製品也買少見少。

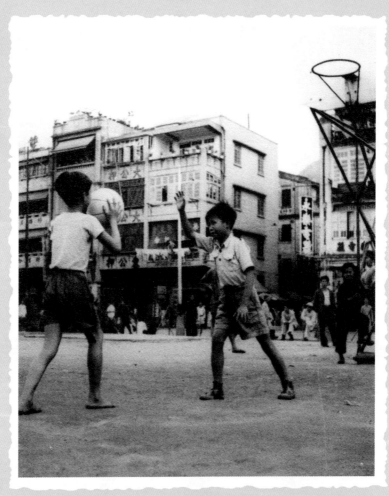

五十年代在修頓球場玩籃球的小孩。

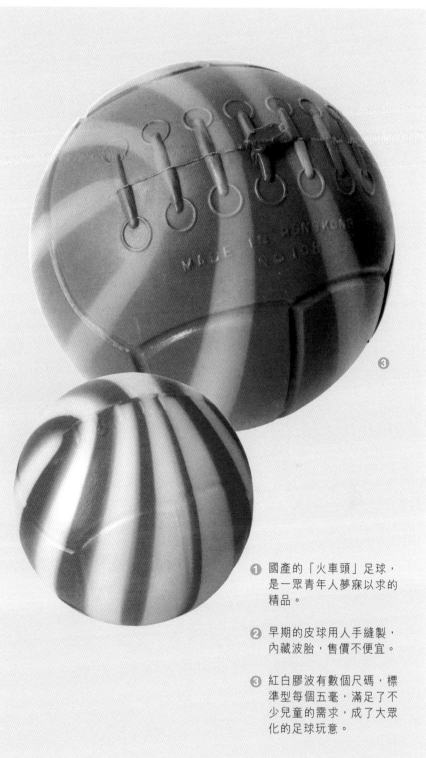

❶ 國產的「火車頭」足球，
是一眾青年人夢寐以求的
精品。

❷ 早期的皮球用人手縫製，
內藏波胎，售價不便宜。

❸ 紅白膠波有數個尺碼，標
準型每個五毫，滿足了不
少兒童的需求，成了大眾
化的足球玩意。

六十年代麗的映聲播放蝙蝠俠片集，讓圖中這款吹氣蝙蝠公仔變得炙手可熱。

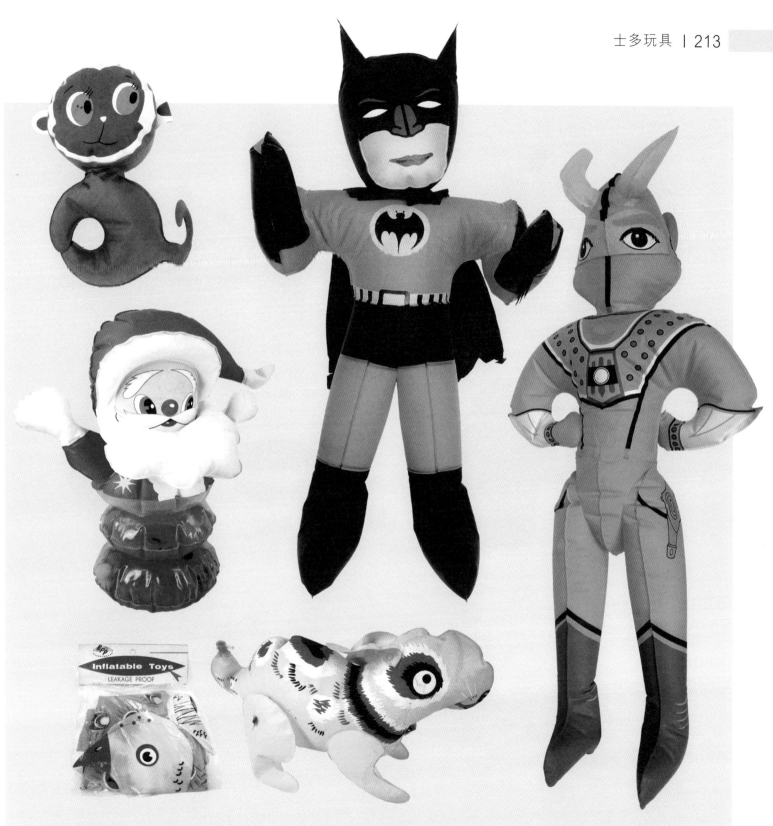

吹氣公仔於六十至七十年代流行，售價大眾化，吹起來體積不小還會發聲，很吸引小孩子。日本、香港及中國大陸都有大量生產。

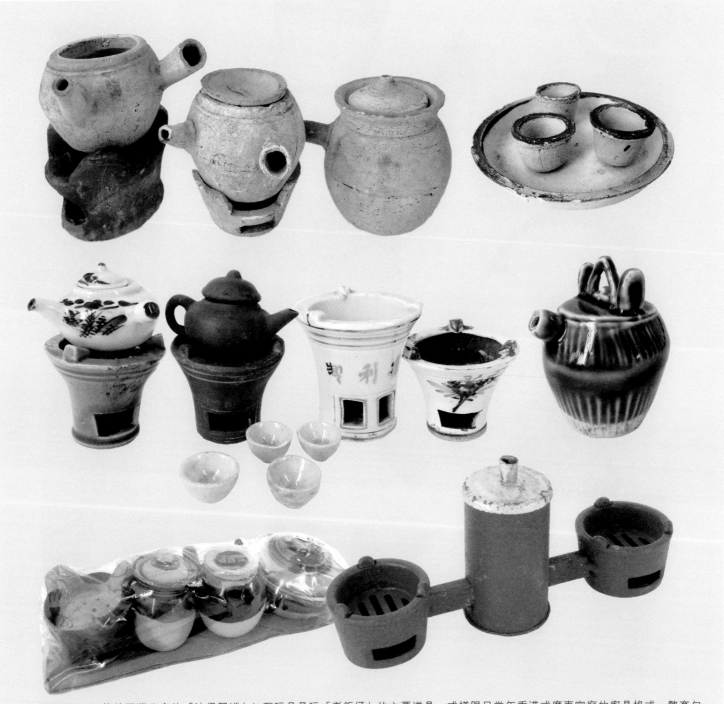

傳統石灣生產的「沙煲罌罉」缸瓦玩具是玩「煮飯仔」的主要道具，式樣跟足當年香港或廣東家庭的廚具格式，整套包括一個風爐、一個飯罉、一個粥／湯煲（牛頭煲），及一個茶煲，用鹹水草綑成一套，玩時真能生火煮飯，十分逼真。

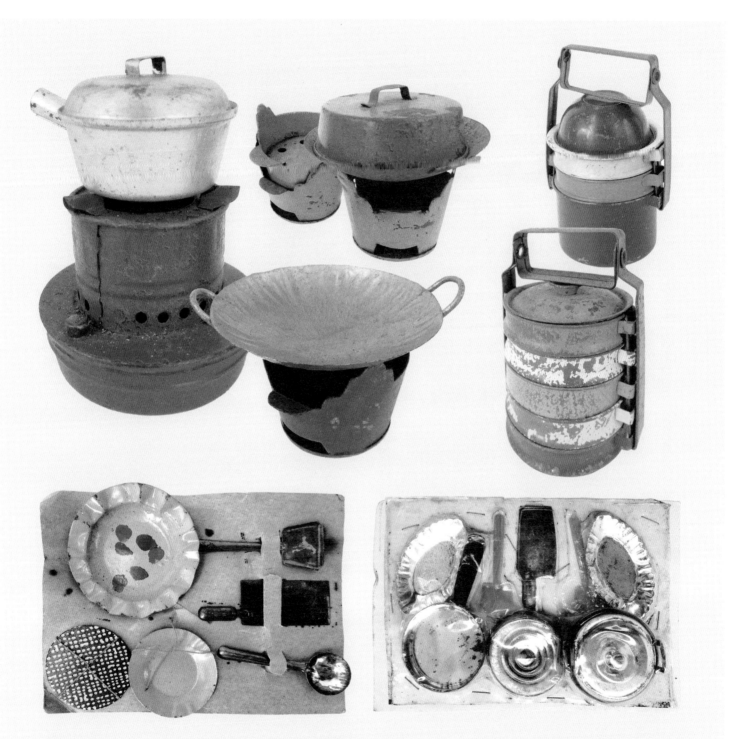

港產「煮飯仔」，五十年代每份售一毫，其內包括一隻鐵鑊、一個風爐、一塊木／水松造砧板，以及菜刀、湯勺及鑊鏟各一把。

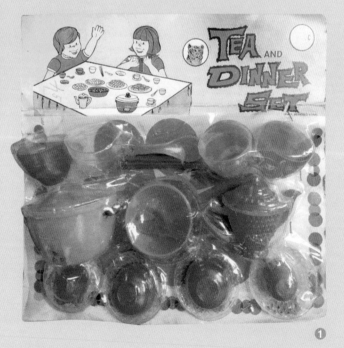

❶

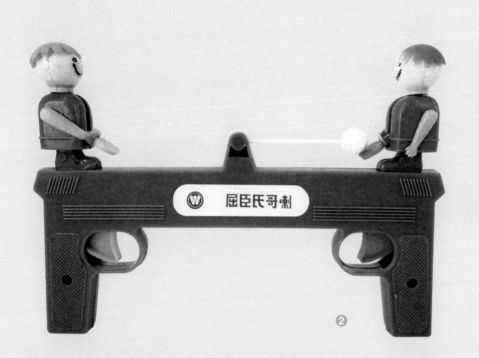

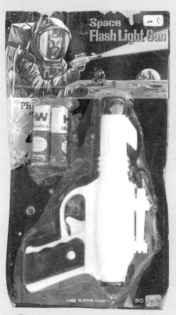

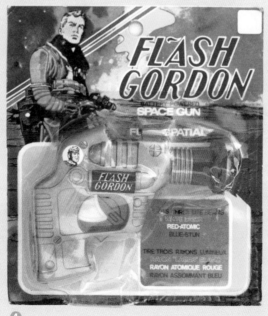

① 港式「煮飯仔」，內容包含多
　款港式流行飲食元素。

② 汽水公司贈送的打乒乓球槍。

③ 七十年代成長的小朋友多有接
　觸的太空電筒槍。

④ 飛俠哥頓太空槍是科幻玩具的
　鼻祖。

⑤ 中國家庭日常應用的秤。

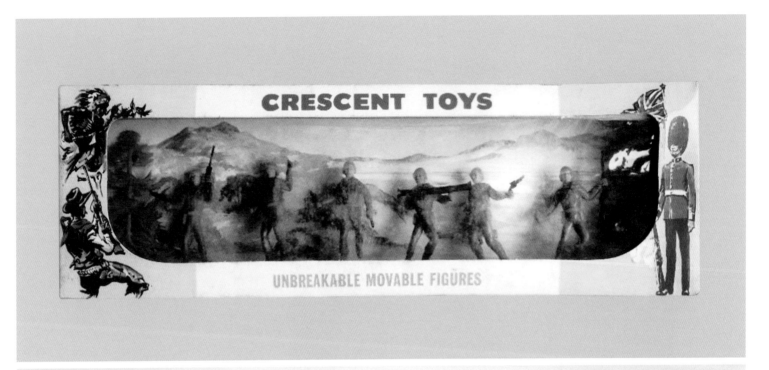

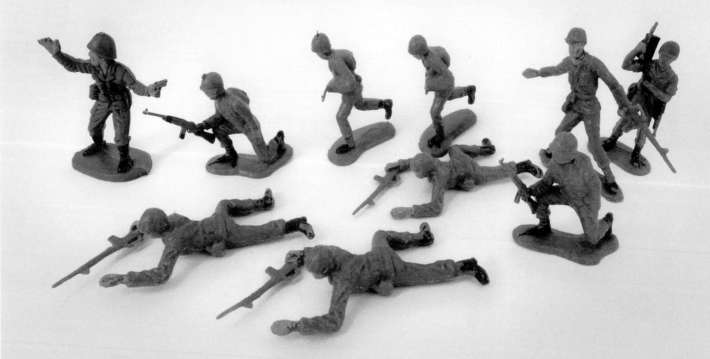

不少外國名牌玩具於六、七十年代在香港找工廠代工，以降低生產成本。綠色膠兵仔是其中一種產量大的玩意。

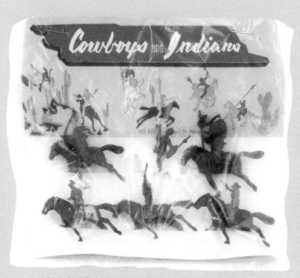

這些紅番牛仔馬匹可排起來，用波子像打保齡球般滾撞，撞跌的可收入自己袋中。

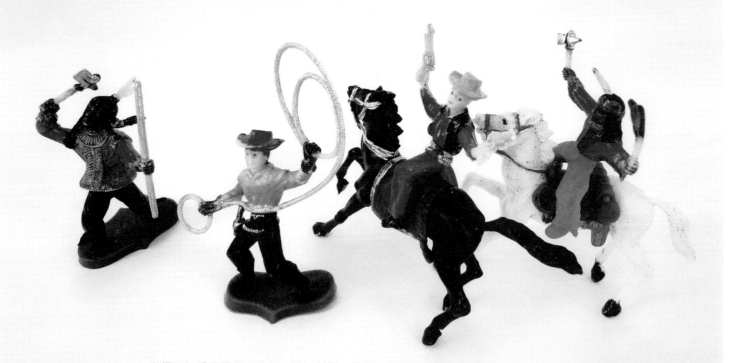

牛仔及紅番馬仔所以流行，跟刀劍仔一樣是可與其他小朋友玩對碰，誰先把對方碰跌便可取走對方的人馬。

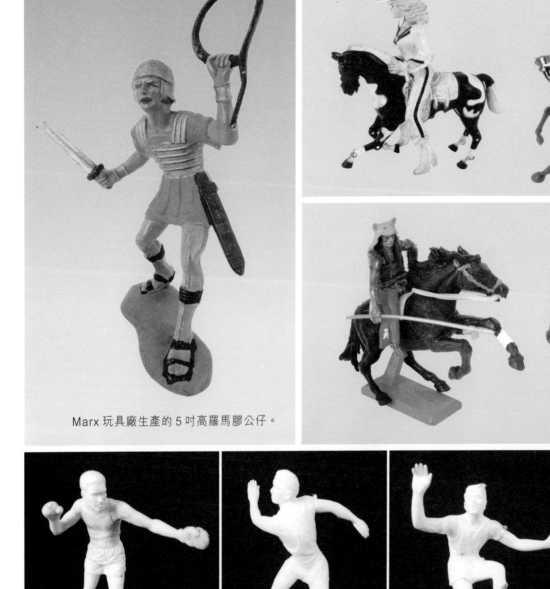

Marx 玩具廠生產的 5 吋高羅馬膠公仔。

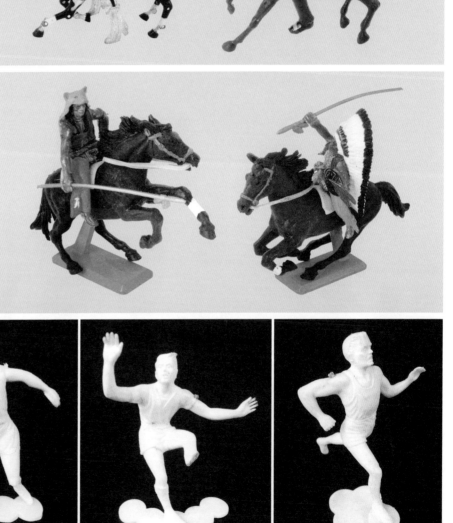

百事可樂廠於 1964 年東京奧運會時推出的十項全能運動公仔，以全白色上場，給人一種高格調的感覺。

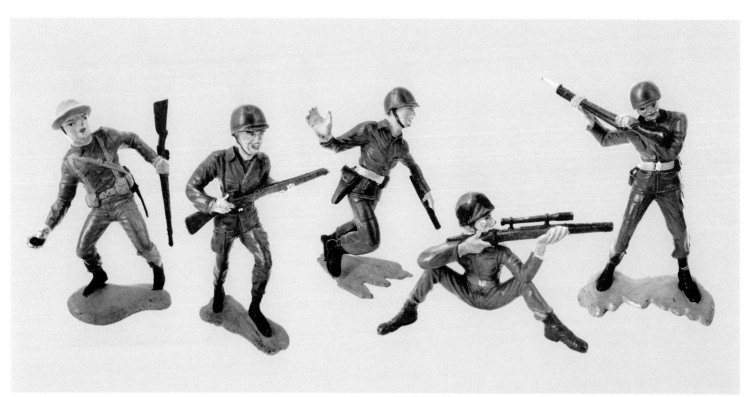

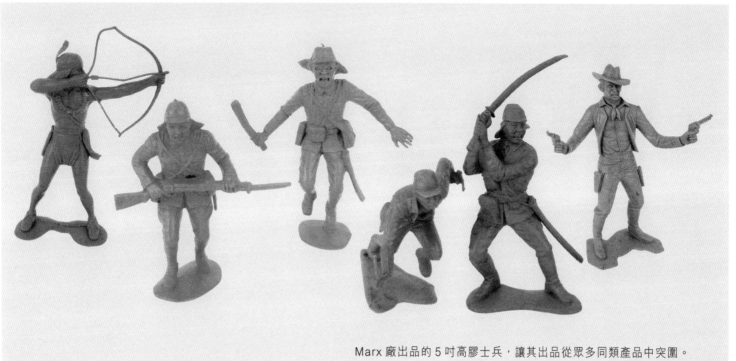

Marx 廠出品的 5 吋高膠士兵，讓其出品從眾多同類產品中突圍。

拉動圖畫製造動態感覺,是日本早年生產的小玩意。

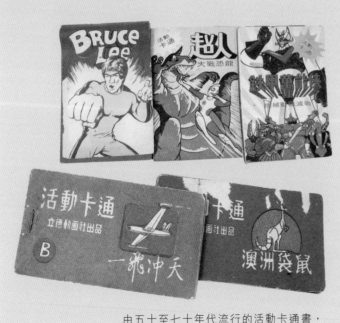

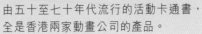

由五十至七十年代流行的活動卡通書,
全是香港兩家動畫公司的產品。

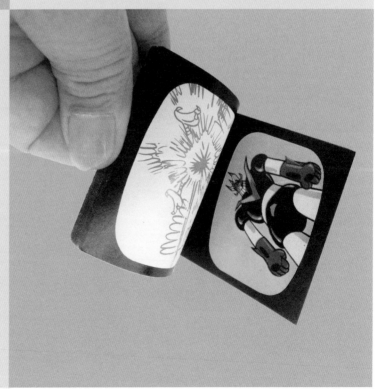

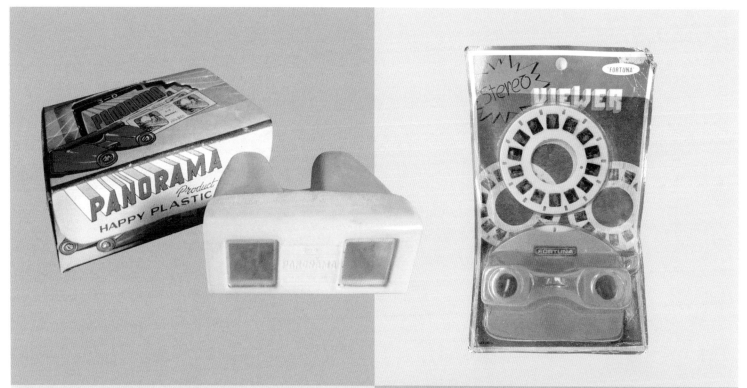

五十至六十年代香港製造的圖片觀賞機，附上外國童話故事圖片。

傳統及節慶玩具

香港雖曾是英國殖民地，但居民大部分以華人
為主，歲時習俗跟內地無異，反而不少風俗免
受政府干擾得以保存下來。各種傳統節日、神
誕及民俗活動均是自然演變居多，伴隨各種民
風習俗出現的玩具亦然。

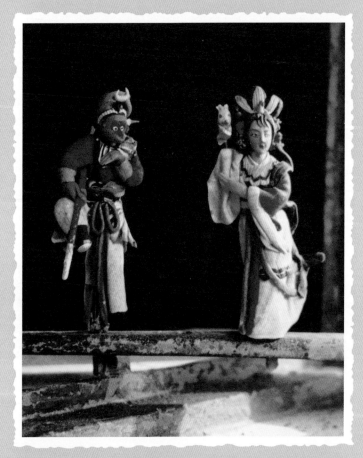

麵粉公仔不容易保存，師傅有地域流派分別，古今面貌也有演變，
如非一直有記錄，很難考究。根據記憶，大抵來自山東及潮州兩
地區的風格較為明顯。

傳統街頭玩意

　　從前中國內地不少賣藝人習慣農閒時由北走南賣藝，才近歲晚再折返鄉下過年。當中有捏麵粉公仔的、吹糖公仔的、畫糖畫的、造九子連環的賣藝人。

　　中國大陸閉關後，不少賣藝人滯留香港，終其一生手藝才消失。其中以捏麵粉公仔較讓人印象深刻，一般最簡單的是捏一隻雄雞、鸚鵡、茶壺、胡蘆，每個最低消費五仙。人物基本一個要一毫，最普通是孫悟空、豬八戒、哪吒、姜太公釣魚、時遷偷雞、關公等，再複雜的如觀音大士、二郎神等則較貴。大多數小朋友其實只是滿足於看着師傅利用簡單的竹蔑、粉團，以梳箆、剪刀及骨簪捏塑各種麵粉公仔人物，一般買到孫悟空已十分開心滿意。吹糖不及麵粉公仔普遍，近年更因衛生問題改由小朋友自行吹造或索性不吹，及捏成簡單造型當麥芽糖吃；也有捏成一枝玫瑰花模樣，多在盂蘭節或太平清醮廟會擺攤，從業者多已上了年紀。

　　六、七十年代經常會碰上織草蜢的攤販，有織草蜢、蜻蜓、蝴蝶、喇叭、水槍、逼迫筒等，後來簡化了只在遊客區織售大小草蜢一款，近來亦不多見了。也有以膠線編織各大小膠龍、熊貓、蝦蟹、螳螂、香包等工藝品，在遊客區成行成市，近年亦不見了蹤影。過往做粵劇，在落幕搭佈景時，右邊幕側都會掛着許多玩具吸引小朋友購買，有馬鞭、關刀、寶劍、斧頭、槍、戟、茅槍、柳葉刀、金瓜搥等，小朋友都會買來模仿舞台上的英雄舞刀弄劍。另有在廟會時擺賣以增添節日色彩的玩具武器，二十年前每逢重陽節都會見一位老伯在山頂擺地攤售賣。今天連國產的北京寶劍也消聲匿跡了。這些能堅持到今天的賣藝人依然受市民喜愛，只是今天偶然碰上的大都技藝不濟，而且受到市政當局趕盡殺絕無處容身，新一代自然更沒有承傳的意慾了。

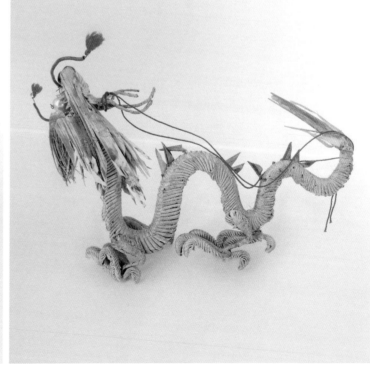

草編曾經流行於中國廣大農村，一般人都會編織一些簡單
的小玩意，今天能否再度流行，就只看它們有否經濟價值了。

來自福建泉州的竹編小玩具籃子。

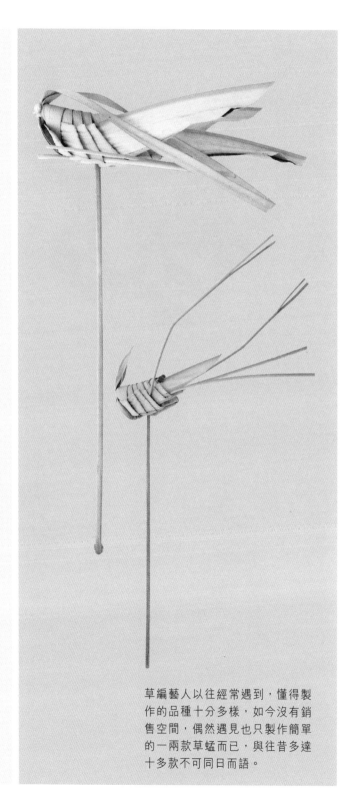

草編藝人以往經常遇到,懂得製作的品種十分多樣,如今沒有銷售空間,偶然遇見也只製作簡單的一兩款草蜢而已,與往昔多達十多款不可同日而語。

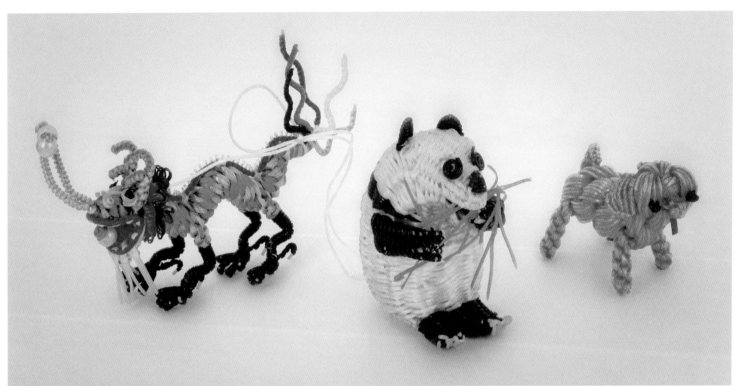

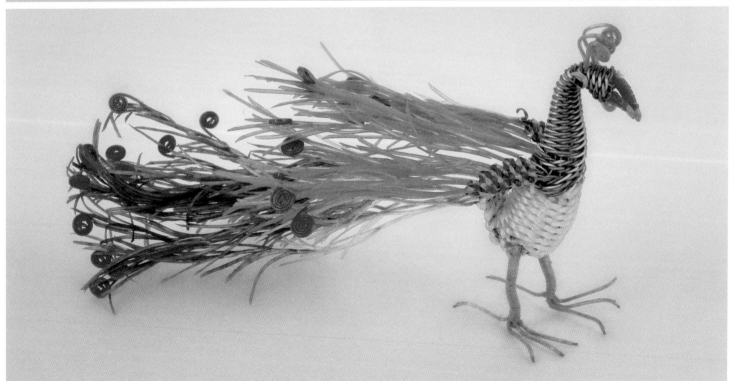

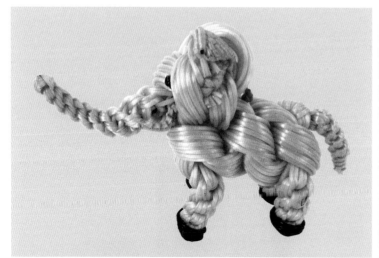

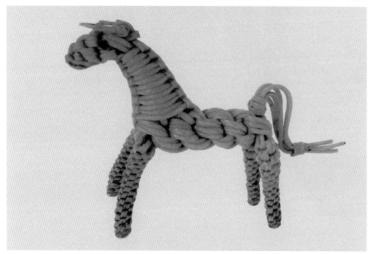

膠線編應是由草編發展而來，由於多了斑爛的色彩，一度成為大行其道的工藝品。七十年代以後，工資上漲，曾有人拿回大陸農村生產再在遊客區銷售，今天連大陸的工資也上漲，這種工藝便只得自然淘汰了。

在藝墟上擺攤的「九子連環」藝人，除傳統的「九子連環」
玩意，還創出英文名字心口針及其他鐵線藝術造形的工藝品。

以往的小孩多自製玩具，這種大
頭刀是生產自製玩具的必需品。

九子連環

「九子連環」多在街頭擺檔，一綑鐵線（近年改為銅線，也有用不銹鋼線的）、一把尖嘴鉗，隨造隨賣，一般兒童買的都是入門版，屈成回字、三角或圓形，玩法最簡單易懂，每個一毫。複雜的依次售價較貴，玩法也不簡單，沒有師傅傳授秘訣不易玩通，近年很少在街上碰見，只在一些商場的攤檔及藝墟偶然遇上。

「九子連環」是各種金屬環折解遊戲的統稱，在明代楊慎的《丹鉛總錄》記載：「九連環之制，玉人之功者為之，兩環互相貫為一，得其關振解之為二，又合而為一。今有此器，謂之九連環，以銅鐵為之，以代玉，閨婦孩童以為玩具。」

「九子連環」流傳於中國民間，由於工具簡單，只需一把尖嘴鉗、一綑鐵（銅）線便能擺檔，因此較少固定攤檔，多在下課時段學生聚腳之點就地擺攤，一般都是出售較簡單的十款八款，依造形定出名堂。每個師傅都會有自己獨門的款式，吸引好此道者追尋。近年亦見有工廠生產的現代「九子連環」，作為益智玩具推出市場。

各種由簡到繁的「九子連環」，名稱大都因其外型賦予名堂，有經典傳統，也有師傅獨家創製的造型。

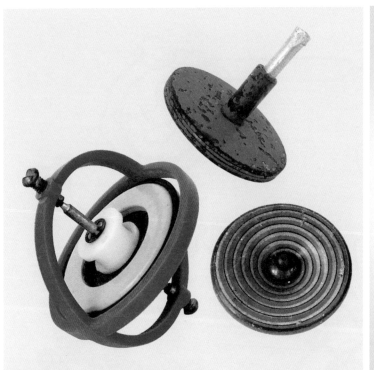

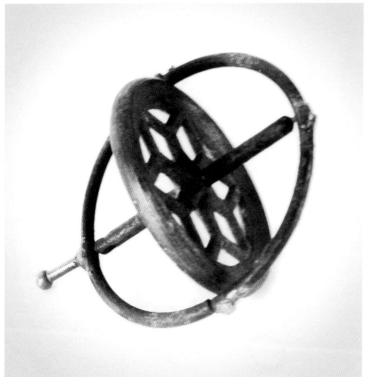

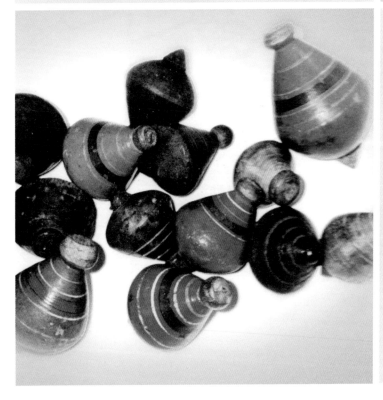

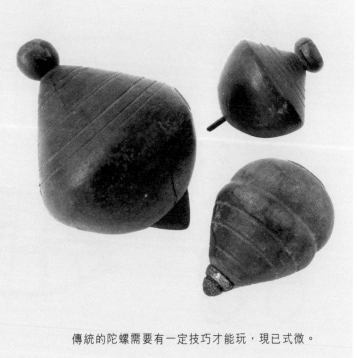

傳統的陀螺需要有一定技巧才能玩，現已式微。

陀螺

　　陀螺是一種很古老的兒童玩具，很早便已傳遍世界各地，發展出許多不同的款式。陀螺別名「擰絡」、「定樂」，在中國，最早在宋朝已尋得它的蹤影。傳統的陀螺大概已絕跡市面數十年，現今都市的兒童已很少懂得這種玩意了。

　　陀螺多為木製的，橢圓形，上闊下尖，腳尖裝上金屬釘子，使與地面的摩擦力減低，以便能在地上長時間旋轉，為了幫助旋轉力加速，多在陀螺身上刻上幾度迴旋紋，有些更在頂上加上小髻以便繞上繩子。發放時，以拇指及食指拿着已繞上繩的陀螺，一拖一擲放出去，熟練的人可以抽、撒、鋤、擲等手法，如意地將正在地上旋轉的另一個陀螺轟開，被轟中的便算輸，而轟不中也算輸，要讓另一位繼續遊戲。在東南亞好些地區，成人們有以陀螺來作博彩，那些陀螺大如柚子，中間鑲着細釘子作軸，被轟中的陀螺，自然難免被「五馬分屍」了。

　　莫小覷陀螺這件小東西，在缺乏機械的年代，兒童需要用手將一塊實木（如龍眼木）削成圓椎形狀，還須顧及它的平衡力，然後再耐心地把它打磨光滑才能使用，當然也有木匠利用碎料作「下欄」，以「車牀」刨製一些較粗陋的陀螺來出售，售價不外是一毫幾分而已。近代的陀螺已改用鐵皮及塑膠製造，噴上七彩圖案，只要將軸頂按下便會自動旋轉，還會發出閃光及音樂，這些經改良的陀螺，就連幼兒也懂得玩，難怪那些外型平實，還需花技巧掌握的老式陀螺要人間蒸發了。

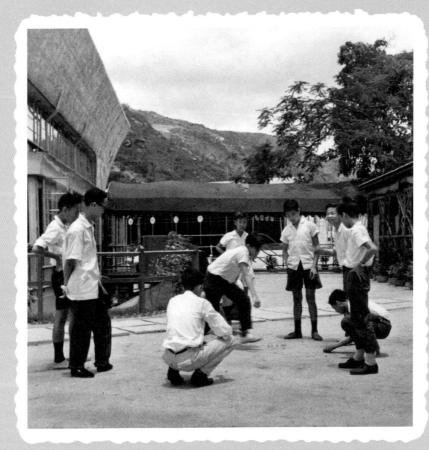

打波子曾經是每個男孩必玩的遊戲，今天已無人問津。

波子

　　波子是一種歷史悠久的玩具，大概本世紀初已傳遍世界各地，成為最普及的兒童玩意。早期大多數波子是用泥及石製的，也有以陶泥、金屬及果核製成，今天仍流行的玻璃彈子，則在 1864 年才面世。

　　「打波子」多在泥沙地進行，因泥沙可阻止彈丸的滑行速度，不易流失。玩的方式有多種，如在地上畫一個八、九吋直徑的圈子，或利用渠蓋的凹凸面作為陣地，參與的兒童先拋擲波子，以遠近定出射擊次序，然後各放一顆波子在圈內邊沿，射手蹲下把手上波子射向圈內，把其他波子擊出便可獲勝，勝出者可繼續彈出餘下的波子，直至落空一方由另一射手發彈。如射擊的波子落在圈內，便得「坐監」，讓其他人射擊。把持波子，大致以食指及中指夾持着，而以大姆指及食指扣着，利用右手中指撥出，以撞擊波子。

　　波子較難確認生產年代及產地，需靠原有包裝記載辨別，有日本、法國、美國、香港及中國大陸製造的，近年雖不再流行，但仍有生產作其他用途，如養魚、種花或波子棋等。「打波子」在六十年代以前曾經是最普遍的玩意，若非現時仍有波子棋，恐怕今天的兒童都沒機會見得到，上了年紀的人也會把這種童年玩意忘記得一乾二淨。

　　今天流行的波子多是玻璃燒製。早期的玻璃彈子，是把彩色的玻璃溶成滴珠狀，再把玻璃珠剪下掉進特製桶中滾成的，每顆波子要求渾圓剔透，不含氣泡，由於全人手製作，所以十分名貴，不是一般人買得起的。便宜的用淨色玻璃製成，直徑約 15 毫米，兒童依其質料及花紋冠以雲雞、石雞、水晶雞、沙雞、珠雞等名稱，三十年代，一個銅板可買十粒。有些名為「金山雞」者，製作精密奪目，每粒注入美麗混合色彩如分散的彩雲，晶瑩可愛。五十年代前每粒已售半角錢，也有昂貴至一角錢的。但兒童還是喜愛滿身傷痕的波子，因為乃是久經戰事的「老將」呢。

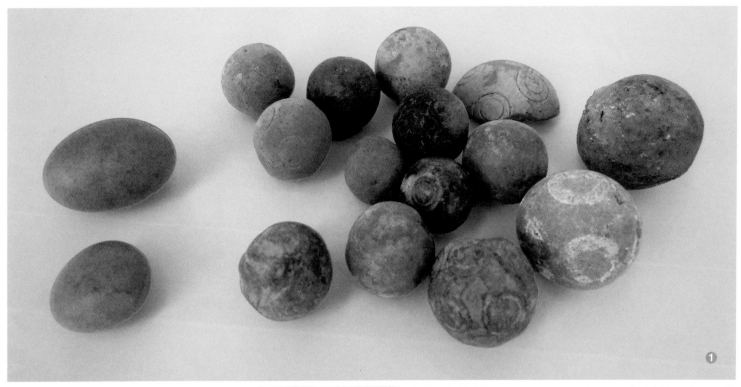

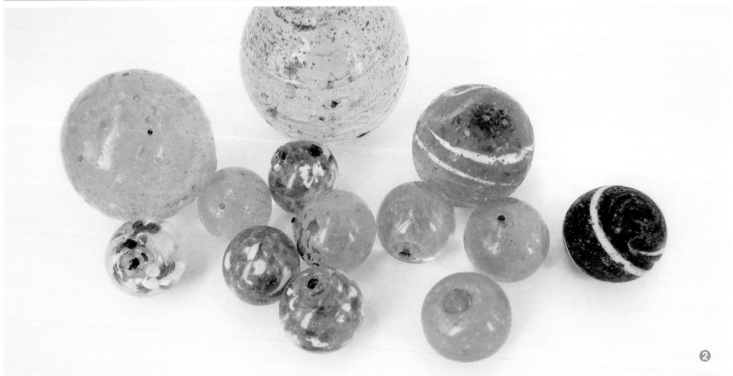

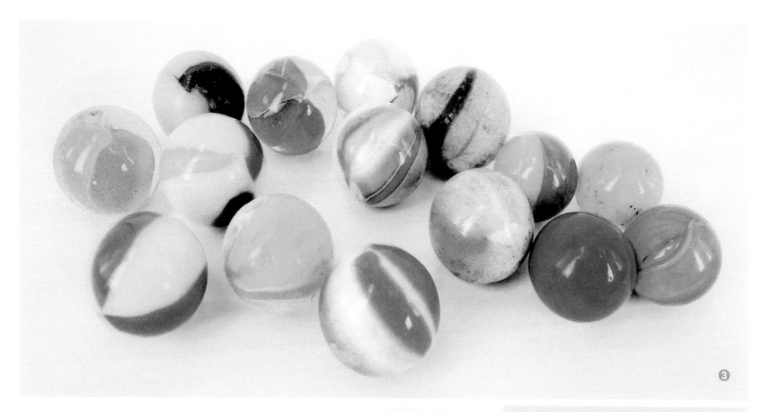

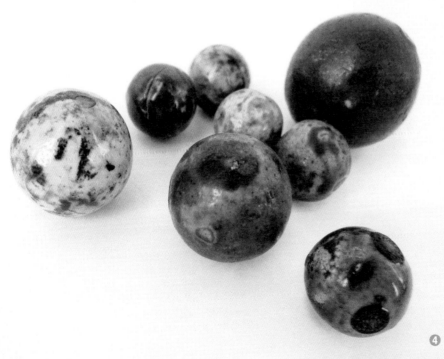

1. 中國早期已有陶製的球形玩意，也有以石卵及果核充當的波子。

2. 清末時傳入的早期波子，每顆都有小銅釘附着。

3. 仿似雲石質感的波子，兒童稱為「雲雞」。

4. 陶製的波子據說是戰時物資短缺下的產物。

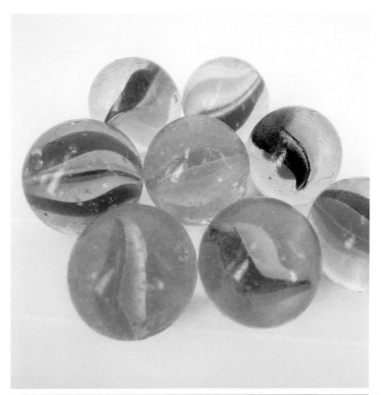

① 當年的兒童習慣以奶粉罐盛載波子。

② 如脫掉包裝盒,實在很難分辨波子的製造出處。

③ 香港製造的波子。

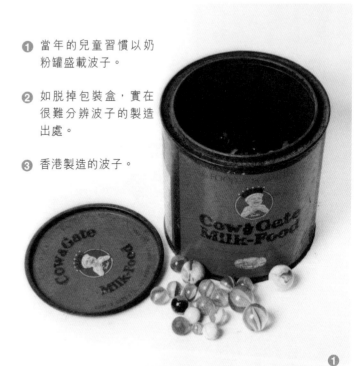

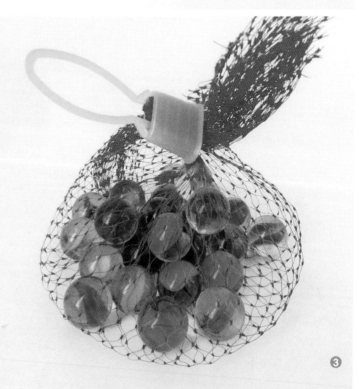

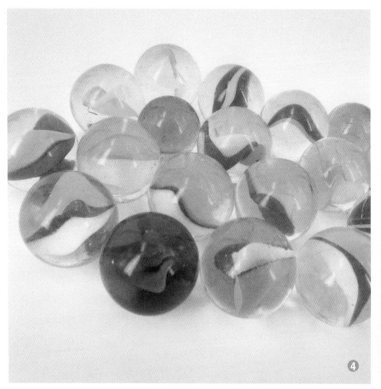

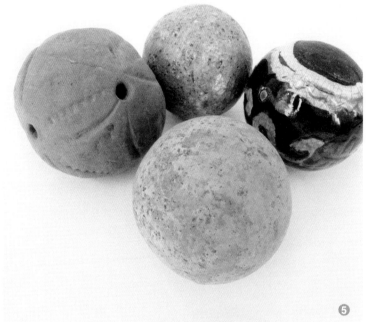

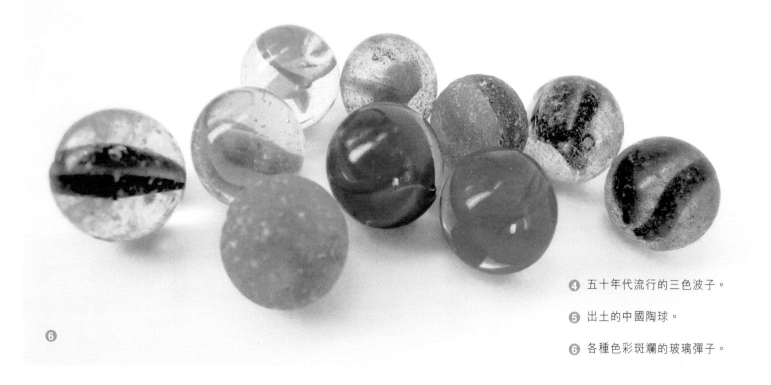

④ 五十年代流行的三色波子。

⑤ 出土的中國陶球。

⑥ 各種色彩斑爛的玻璃彈子。

撥浪鼓

撥浪鼓是吸引幼童的玩具，主要是一面有柄的小皮鼓，鼓的兩側附有兩條小繩，繩末綴有小珠粒，轉動時小珠自然敲擊鼓面發出咚咚聲。江南有些地區稱「搖咕咚」，也有稱作叮咚鼓、搖搖鼓。古稱鼗，本是一種古樂器，多用於「禮樂」中，《書經・益稷》上說：「下管鼗鼓、合止柷敔。」《書經》注釋中又說：「鼗屬堂下之樂」，即在樂曲後半部的演奏。《周禮・春宮・小師》上說：「掌教鼓、鼗、柷、敔、塤、簫、管、弦、歌。」注釋又說：「鼗，如鼓而小，持其柄搖之，旁耳還自擊。」可見鼗即是今之撥浪鼓。撥浪鼓雖是古老的玩具，但近代的玩具製作仍常見其蹤影，還發展出發光及發聲版本。

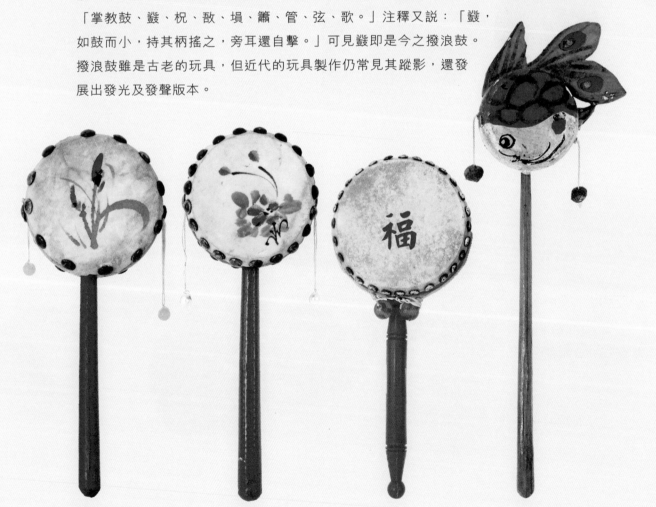

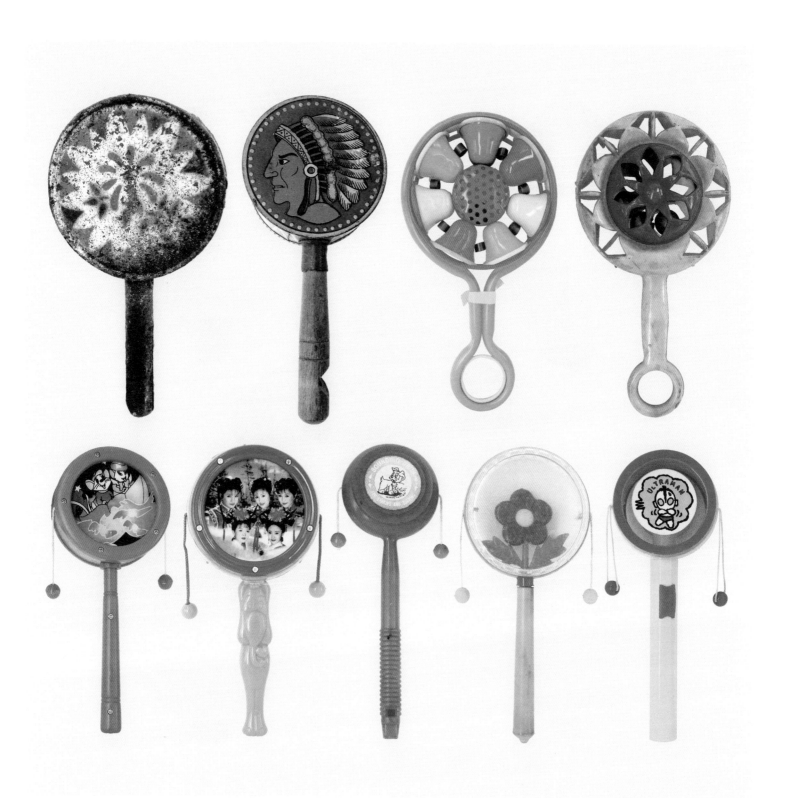

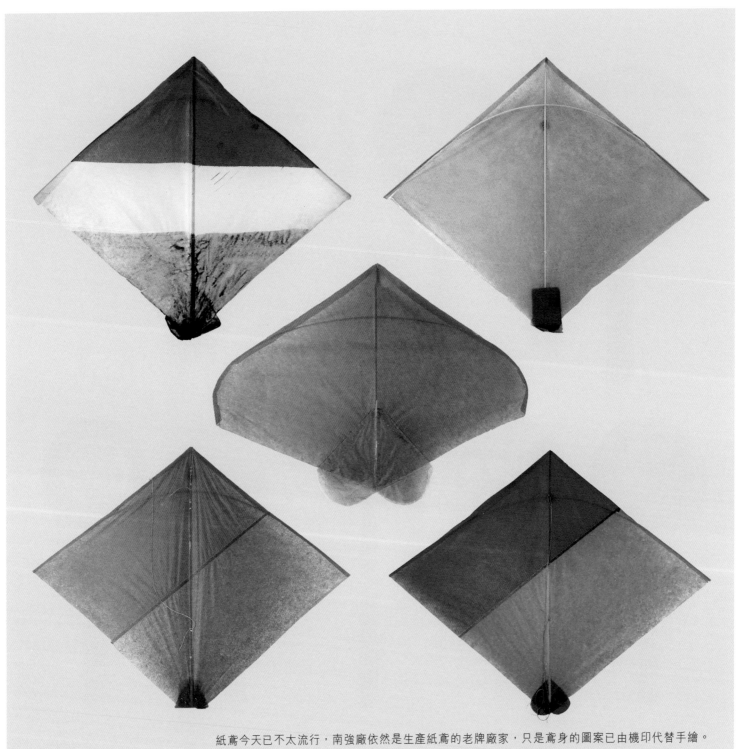

紙鳶今天已不太流行，南強廠依然是生產紙鳶的老牌廠家，只是鳶身的圖案已由機印代替手繪。

鴨寮街四記出品的線轆，以提子木箱板作材料，在轆身釘上竹皮（後來以膠條取代），是香港線轆的經典。小朋友會把波子箝入轆身的圓洞作裝飾。

木刻的八仙圖，是清代遺留的版本。

彩選格

　　彩選格始創於唐代，是中國古代一種擲骰賭勝的遊戲。彩選格有多種形式，紙上所畫的名目眾多，有列出古代官職的「升官圖」，有列出仙籍的「選仙圖」，也見過民國版的「紅樓夢圖」等。香港一直流行的版本是「星君圖」，是因為圖中有八大仙的圖案，八仙又稱八大星君，故名「星君圖」或「八仙圖」。

　　「星君圖」用兩顆骰子進行遊戲，玩時以不同顏色鈕扣作棋子，擲出多少點就依圖的方格走多少步，其中有遊戲口訣：「賀龍罰鐘，賀鯉魚罰雞公」。即行到「龍」或「鯉魚」位置，可獎多擲骰一次，而遇「鐘」或「雞公」則罰停一次，看誰最先到達「壽星公」的位置勝出。「星君圖」的玩法與後來的康樂棋近似，可以說是康樂棋的原始版本。「星君圖」一般由玩具批發商出版，七十年代前在各士多或紙料舖均可輕易買到，六十年代每張約售一毫。

保存在線裝書中的八仙圖，木刻版本。

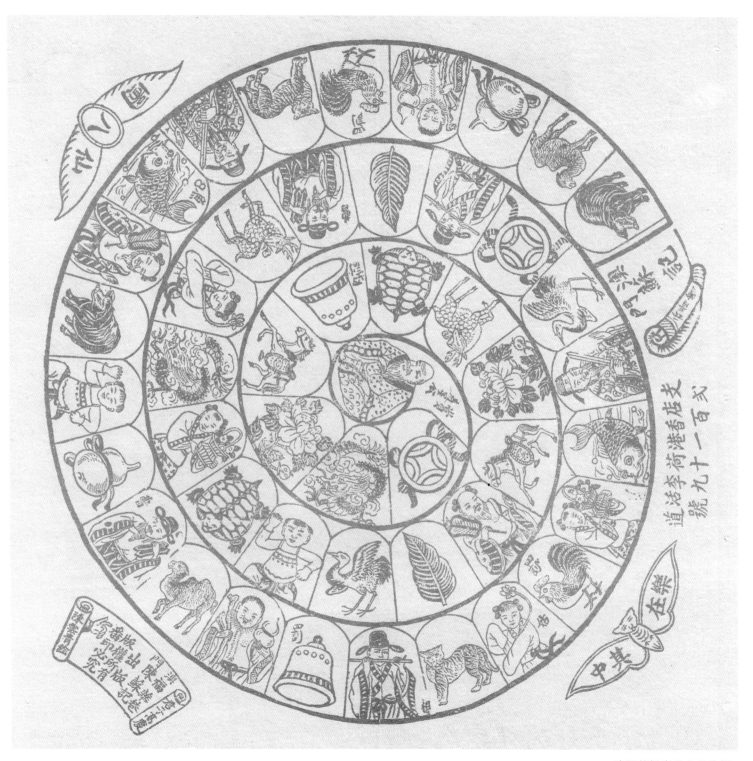

澳門蘇記出品的八仙圖。

四十年代聯興兒童玩具社出品的八仙圖。

五十年代梁寧記兒童玩具批發出品的八仙圖。

六十年代仁興紙莊出品的八仙圖。

六十年代附上銀紙籌碼的八仙圖。

七十年代潤群食品玩具出品的八仙圖。

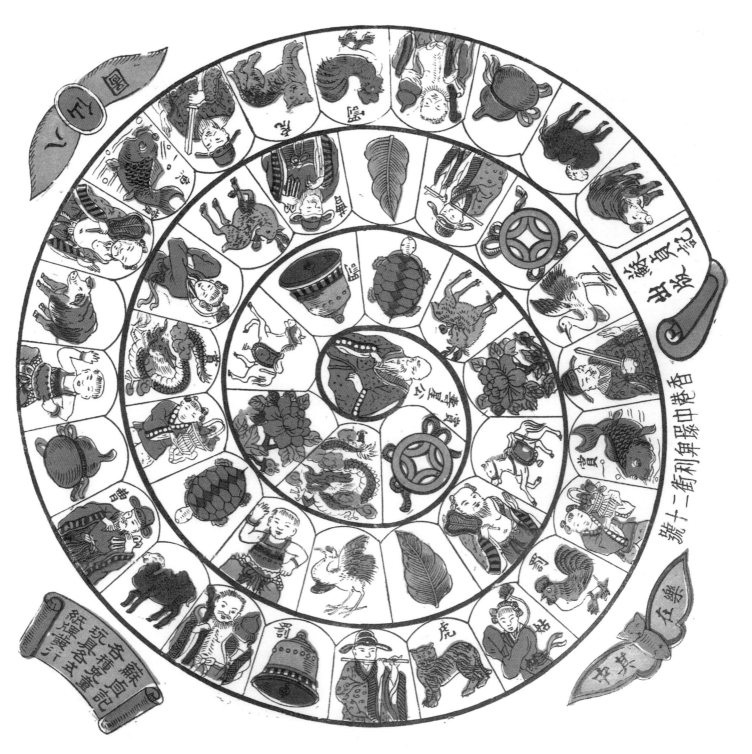

八十年代蘇貞記玩具批發出品的八仙圖。

新春到，齊來轉個大運！
六十年代的小孩過年流行穿西裝拜年。

農曆新年玩具

以往過年家長都會為小朋友買新錢罌把利是錢儲起來，舊的就在年三十晚摔破把錢拿來買新衣，因此新年會買個傳統的瓦鼓錢罌或豬仔錢罌。石灣的瓦豬錢罌在五十年代停止生產，取而代之的是日本卡通豬仔錢罌及各款大紅色的塑膠豬仔錢罌，其中一款由六十年代一直生產至 2014 年才停產，都是新一代的經典集體回憶。渣打銀行的迪士尼錢箱、恒生的銅製錢罌及滙豐銀行的大廈、獅子錢箱都是香港人曾經擁有過的經典錢箱，雖已停產二十多年，但仍為香港人津津樂道，見證了一個鼓勵勤儉節約的年代。

舞獅頭，給兒童玩的是紙撲迷你獅頭，造型概括誇張，配上小型獅鼓、銅鑼及鈸等。大頭佛跟成人用的基本相同，近年造的省卻了竹篾作框架的部分。

六十年代之前，香港每逢過年，燒炮仗是兒童最普遍的玩意，在二十年代有廣萬隆炮仗廠，生產各式電光炮、火箭、煙花等。每逢過年期間，各大小士多都在門前對開擺放兩張板櫈，上放一塊鋪了紅紙的板，擺滿五光十色的炮仗煙花，以吸引小孩花掉身上的利是錢。伴隨炮仗，還有各種打唥紙的牛仔槍、打逼迫紙的鐵皮槍，及各式發彈玩意。後來炮仗被當局禁制，先是發生過一宗西環海旁的炮仗爆炸意外，再來是 1967 年暴動期間，因出現了土製炸彈，於是便實行全面禁止放炮仗。從此香港人要放炮仗，便只能到鄰近的澳門或中國大陸了，但近年國內許多城市亦相繼討論是否要全面禁止在城市燃放炮仗，以讓民眾安度春節。

在離島碰見玩舞師的小孩子。

獅鑼及獅鈸都是新年玩具之一。

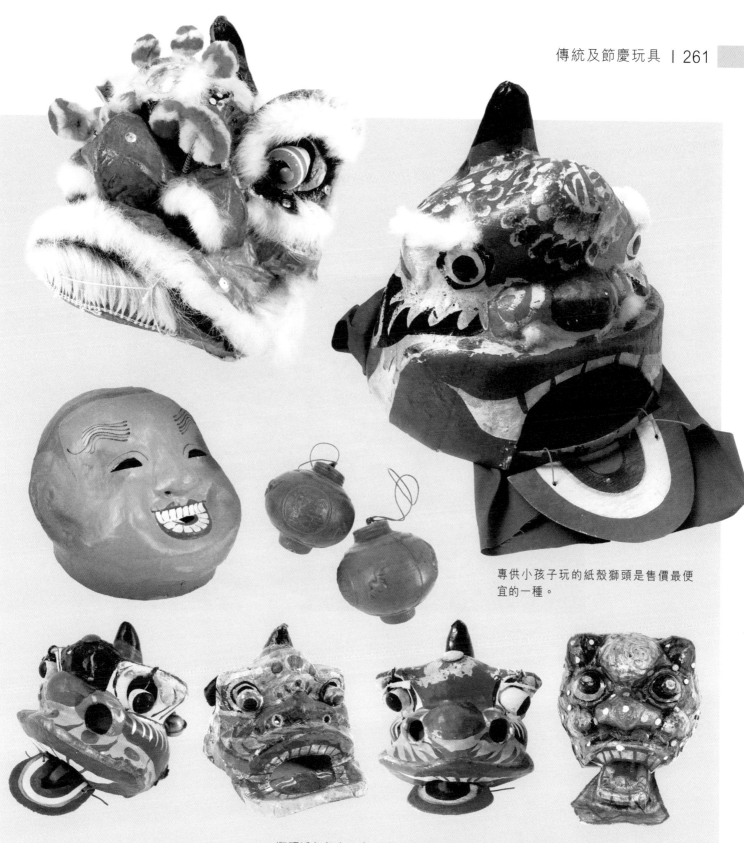

專供小孩子玩的紙殼獅頭是售價最便宜的一種。

獅頭近年仍有生產，作為節日裝飾或玩具，只是裝飾跟以往區別很大，趨向簡約。

每逢新春期間，玩具店都會擺出應節玩具，獅頭、大頭佛及獅鼓是最有代表性的玩意。

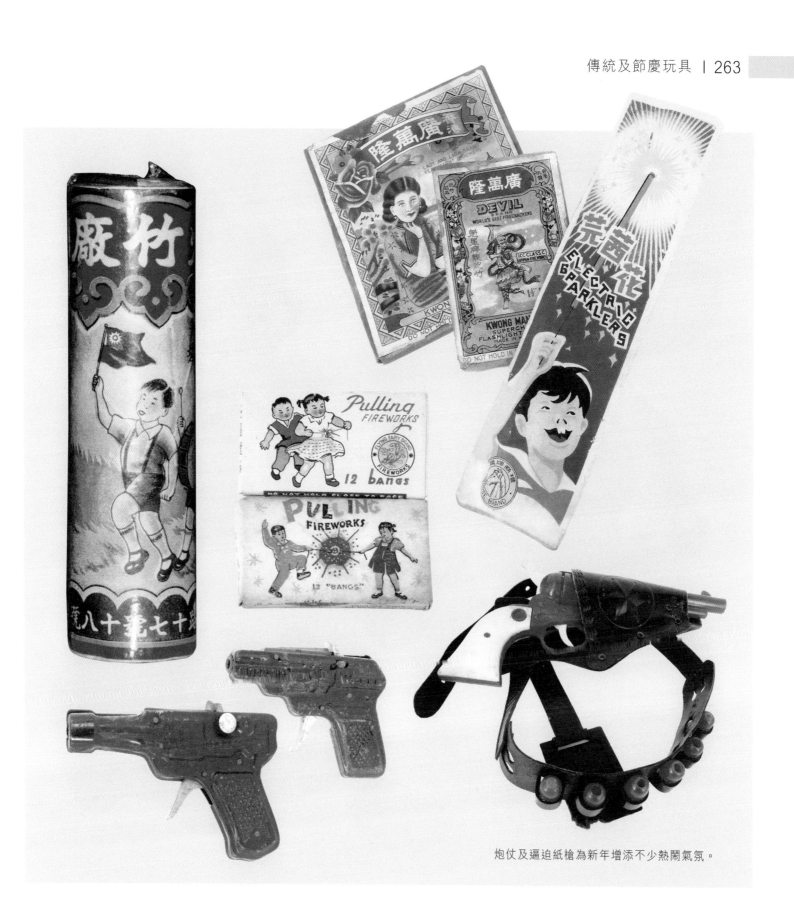

炮仗及逼迫紙槍為新年增添不少熱鬧氣氛。

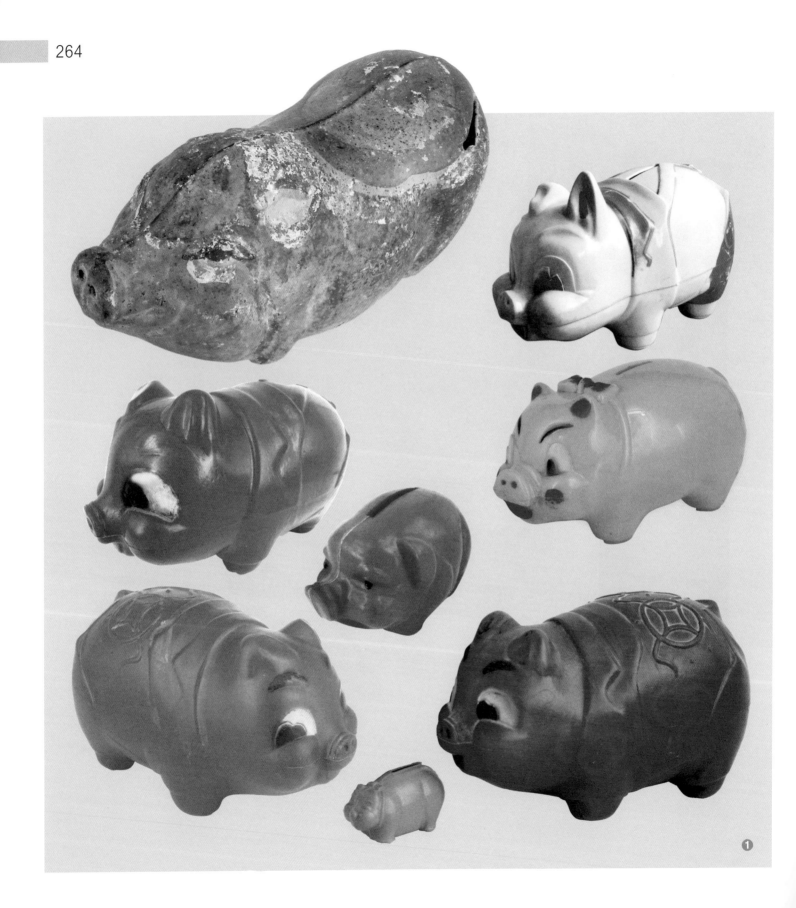

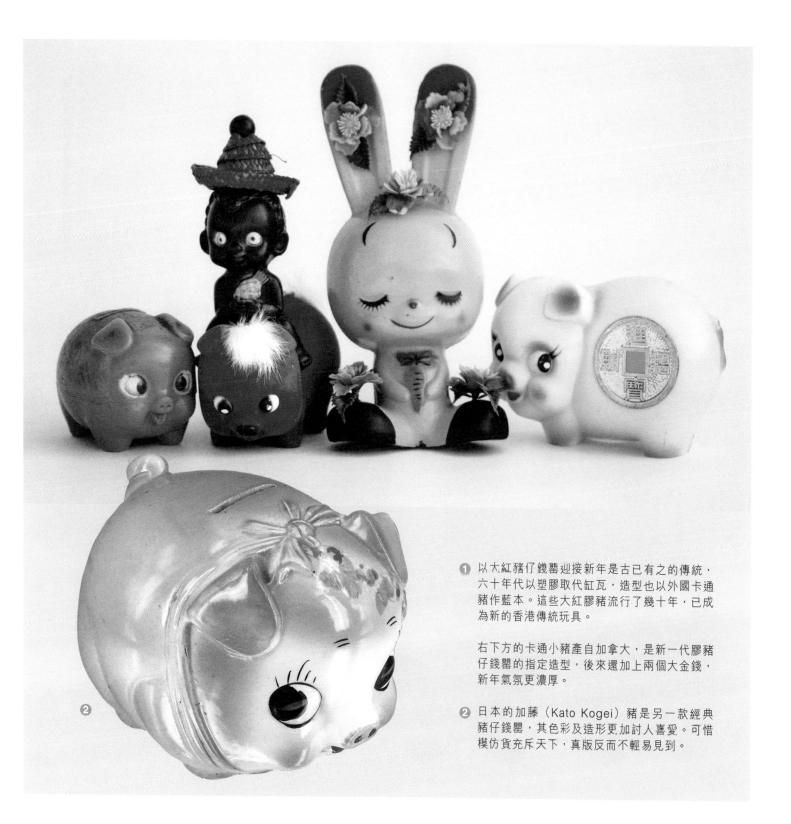

❶ 以大紅豬仔錢罌迎接新年是古已有之的傳統，六十年代以塑膠取代缸瓦，造型也以外國卡通豬作藍本。這些大紅膠豬流行了幾十年，已成為新的香港傳統玩具。

右下方的卡通小豬產自加拿大，是新一代膠豬仔錢罌的指定造型，後來還加上兩個大金錢，新年氣氛更濃厚。

❷ 日本的加藤（Kato Kogei）豬是另一款經典豬仔錢罌，其色彩及造形更加討人喜愛。可惜模仿貨充斥天下，真版反而不輕易見到。

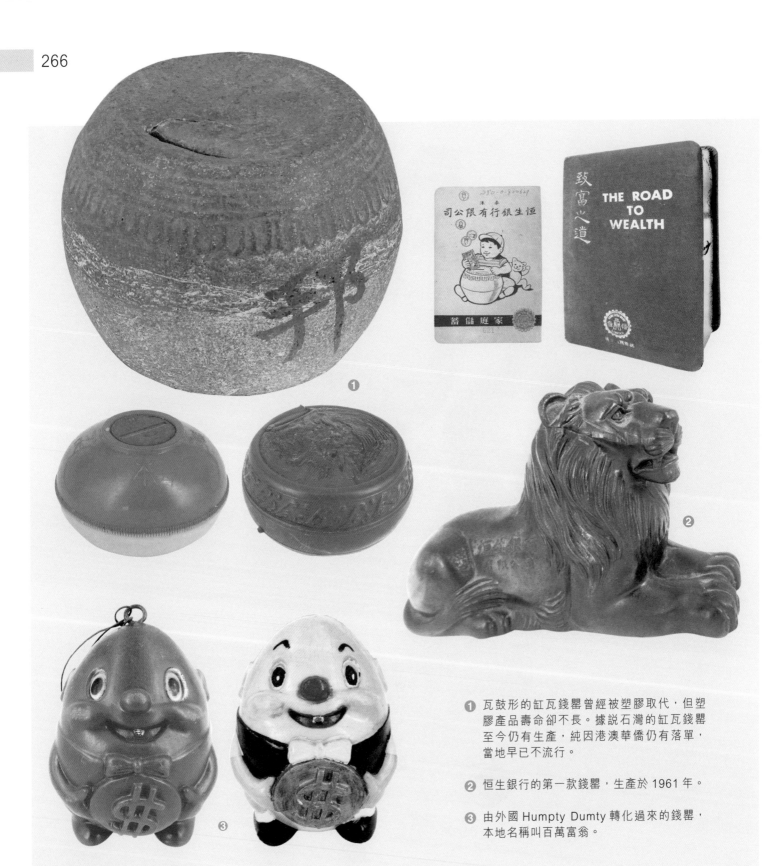

① 瓦鼓形的缸瓦錢罌曾經被塑膠取代，但塑膠產品壽命卻不長。據說石灣的缸瓦錢罌至今仍有生產，純因港澳華僑仍有落單，當地早已不流行。

② 恒生銀行的第一款錢罌，生產於 1961 年。

③ 由外國 Humpty Dumty 轉化過來的錢罌，本地名稱叫百萬富翁。

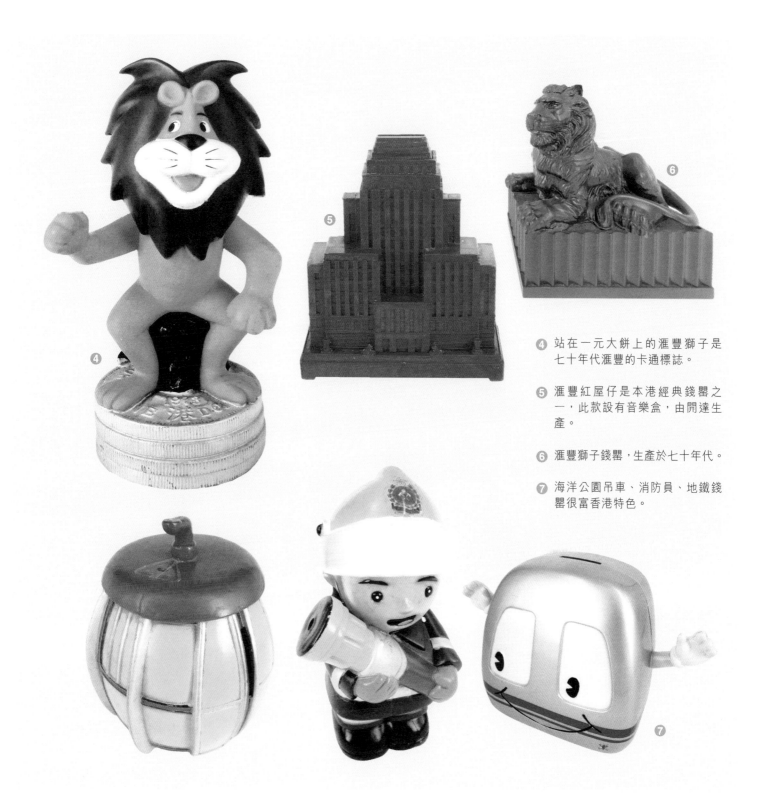

④ 站在一元大餅上的滙豐獅子是七十年代滙豐的卡通標誌。

⑤ 滙豐紅屋仔是本港經典錢罌之一，此款設有音樂盒，由開達生產。

⑥ 滙豐獅子錢罌，生產於七十年代。

⑦ 海洋公園吊車、消防員、地鐵錢罌很富香港特色。

六十年代的典型香港家居，麗的呼聲收音機上
的兩個唐老鴨錢箱，當時也算一種身份象徵。

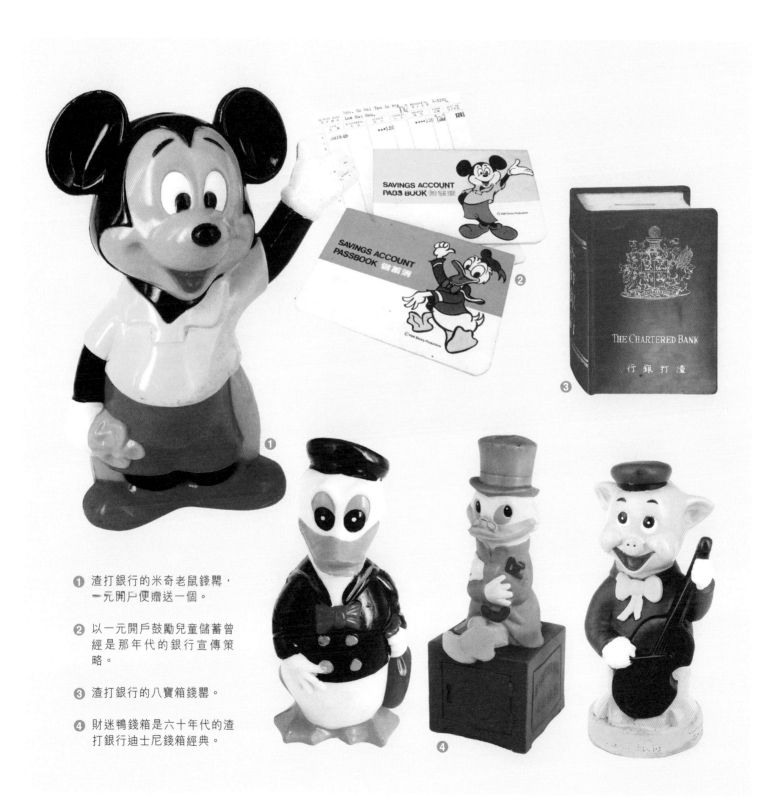

❶ 渣打銀行的米奇老鼠錢罌，
　 一元開戶便贈送一個。

❷ 以一元開戶鼓勵兒童儲蓄曾
　 經是那年代的銀行宣傳策
　 略。

❸ 渣打銀行的八寶箱錢罌。

❹ 財迷鴨錢箱是六十年代的渣
　 打銀行迪士尼錢箱經典。

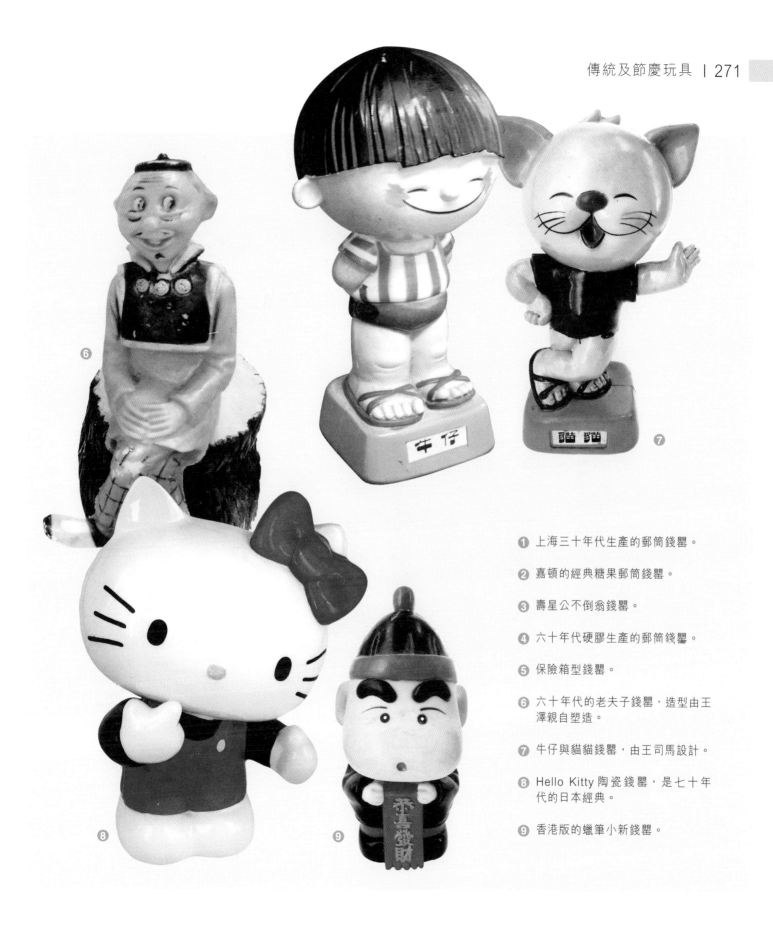

① 上海三十年代生產的郵筒錢罌。

② 嘉頓的經典糖果郵筒錢罌。

③ 壽星公不倒翁錢罌。

④ 六十年代硬膠生產的郵筒錢罌。

⑤ 保險箱型錢罌。

⑥ 六十年代的老夫子錢罌,造型由王澤親自塑造。

⑦ 牛仔與貓貓錢罌,由王司馬設計。

⑧ Hello Kitty 陶瓷錢罌,是七十年代的日本經典。

⑨ 香港版的蠟筆小新錢罌。

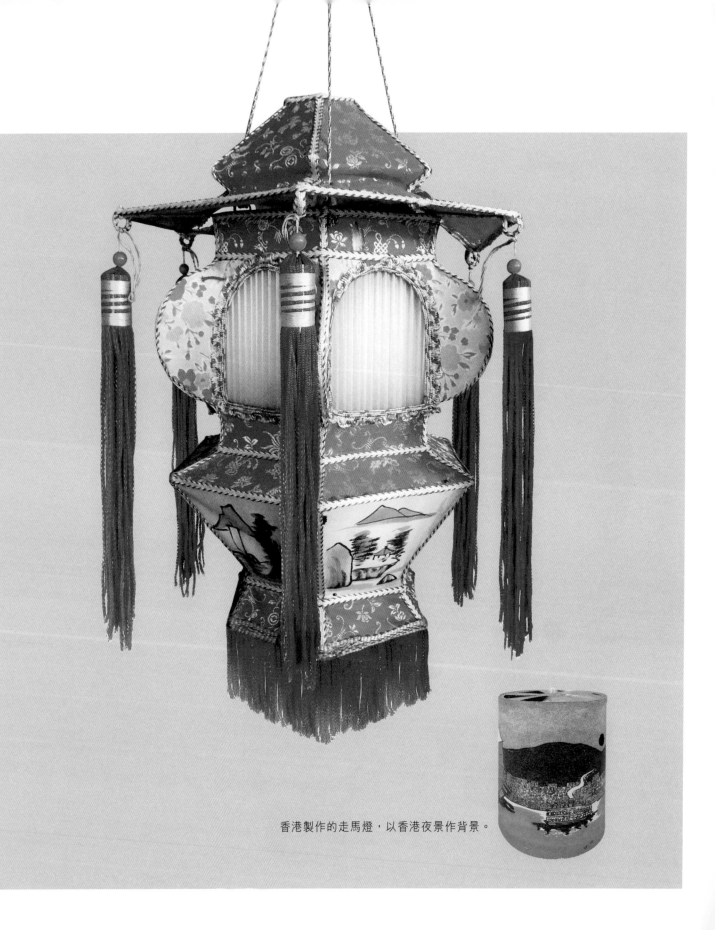

香港製作的走馬燈，以香港夜景作背景。

中秋節玩具

　　花燈是中秋節的特色。六十年代以前的花燈都是以竹篾紮作，用蠟燭或洋燭點燃照明，因此體積不能太小，有些是以竹枝舉起，方便遊行時可看清楚。也有一種滾地燈，推行時帶動上面兩個花球轉動，燈光灑在地上不停轉動，煞是好看，近年已不見有人製作了。六十年代中期，物價開始上升，此類平民玩物卻不能漲價，因此出現了大陸製造的鐵線燈籠，設計成可壓平的兩片玻璃紙圖形，由鐵線屈紮出各種外型，方便運輸，到港後由紙料舖張開成立體懸掛銷售，價錢便宜。此類鐵線燈籠藝術自是打了折扣，但設計得好也有觀賞價值。

　　到了七、八十年代，本地手紮較講究的楊桃燈、金魚燈，價錢已上漲到脫離兒童玩物的範疇，只適合成人買來作家居節日點綴。其時也有塑料吹氣的燈籠出現，但卻未能亮燈，內裏只藏一個響鈴，作為提燈自然大為失色。

　　大概到了七十年代末，才有人利用中國宮燈的小燈飾拆開，配上小燈泡在街頭販賣，權充小型電動中秋花燈，也觸發了一些小型塑膠廠生產一些塑膠電動中秋花燈。初期的款式只有白兔、楊桃、走馬，以透明硬膠製造。因應成本限制，體積只有兩、三吋左右，附着一個裝有小電池的手挈。到了八十年代初，又有北京大紅燈籠、楊桃及鯉魚幾款，下面附着布絮，均由一些山寨廠生產。八十年代中後期，又出現搪膠公仔燈籠，一般多是翻版外國卡通公仔，平常可作錢罌擺設用途，在公仔頭頂開一十字缺口，中秋節期間可插入小燈泡作中秋花燈用，造型有熊貓博士及機械人YY、大力水手、唐老鴨、加菲貓等。

月餅店在中秋節贈送的拜月用品及玩具娃娃。

　　直到九十年代，才有正式授權的日本漫畫造型出現，最先出現的是龍珠卡通的人物角色。自此，每年香港最具人氣的卡通角色都會出現在當年的中秋吹氣花燈上，由於這些燈籠的製作數量是根據當年訂貨量而定，因此都是售完即止，不會添單，亦不會留待明年出售。香港紮作的傳統中秋花燈已買少見少，紮作師傅大多老成凋謝，後繼乏人，剩下來的只當精品賣，售價不菲。近十多年來，幸有一些大紙料舖在國內設廠生產，每年推出一些新設計款式登場，售價公道，回應了傳統中秋花燈市場的需求。

　　除了花燈外，中秋節以往流行做月餅會，都會附贈豬籠餅及花餅給小朋友玩耍。豬籠餅放在竹編的小豬籠內，製作成小豬模樣；也有放在花籃內，外面五顏六色的紙花裝飾。六十年代改以膠製的豬籠替代，一直生產至今，近年一些餅家復古，重新在國內吳川訂製竹編的豬籠，再行生產仿古的豬籠餅。除豬籠餅外，以往還有一種以玻璃盒盛載的公仔餅，餅上以大紅大綠的紙花及蝴蝶裝飾。公仔的題材多樣，有獅子滾球、豬乸餵小豬、壽星公、和合二仙、花籃、鯉魚等，可能因生產成本關係，到七十年代改為塑膠盒盛載，之後更停止生產，改以膠豬籠及其他塑膠玩具代替。

　　以往的傳統玩意，有本地製作，也有中國大陸來貨，兩者有時互為競爭，也有互相補充。如中國大陸受文革影響產品斷市時，香港即填補市場需求；如大陸原材料貴乏時，香港可以更優勝的物料製作。如香港生產成本過高時，即改由內地生產。今天香港的傳統製作業已幾近式微，中國亦處於大變革時代，傳統技藝何去何從，又如何承傳下去，值得我們深思。

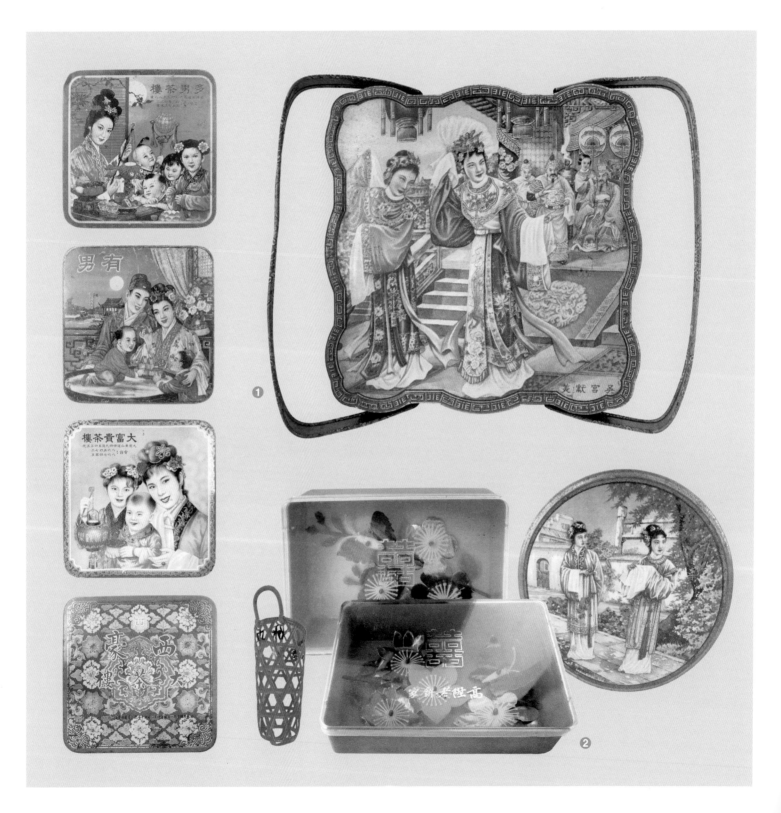

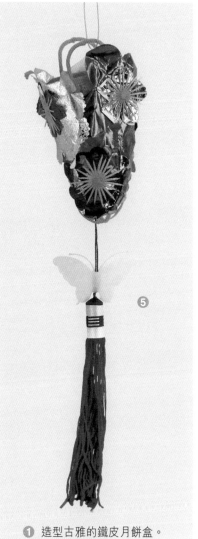

❶ 造型古雅的鐵皮月餅盒。

❷ 這種塑膠造的公仔餅盒，七十年代用以取代原先的玻璃餅盒，只生產了兩年便停產。

❸ 隨月餅會送贈的中秋掛飾玩具。

❹ 各種公仔餅的木餅模。

❺ 六十年代的硬膠豬籠餅。

一代傳一代的牛奶嘜燈籠及玻璃紙鐵線燈籠。

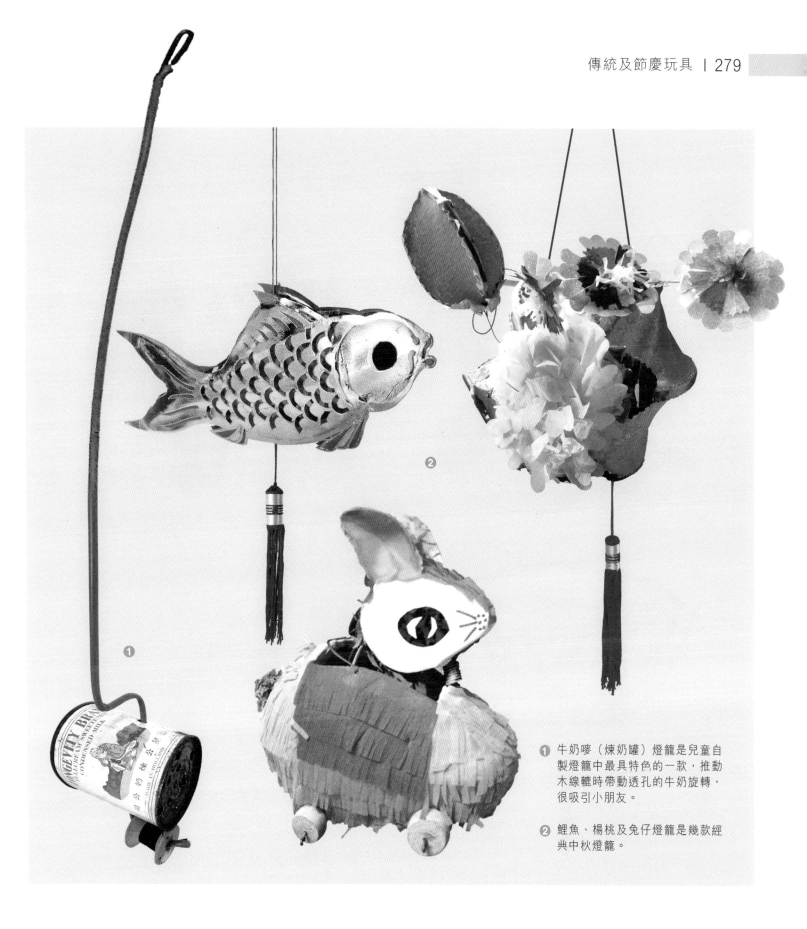

❶ 牛奶嘜（煉奶罐）燈籠是兒童自製燈籠中最具特色的一款，推動木線轆時帶動透孔的牛奶旋轉，很吸引小朋友。

❷ 鯉魚、楊桃及兔仔燈籠是幾款經典中秋燈籠。

燈籠以鐵線製作可摺疊成平面方便運輸及儲藏，款式容易更生，到今天仍有繼續生產。

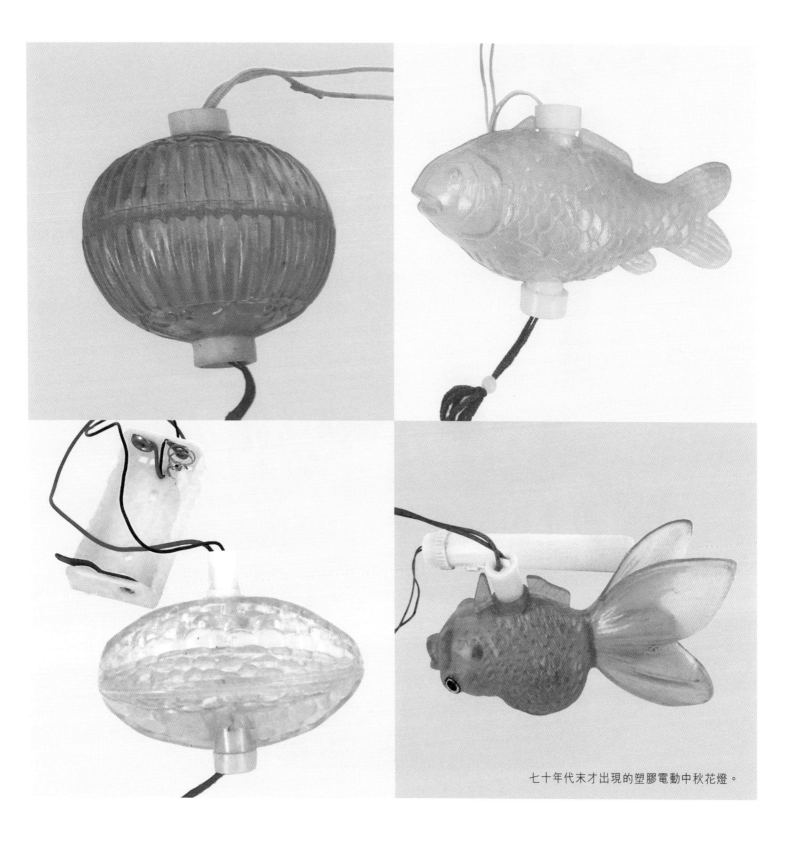

七十年代末才出現的塑膠電動中秋花燈。

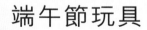

端午節玩具

六十年代，以塑料生產的若干款塑膠龍船及香包，懸掛在室內及兒童胸前。除了用花布縫製的香包外，也有以彩色絲線及膠線纏製成糉子型的香包，近十多年來改以通草代替。六十年代有些新型香包以塑膠造成雞鴨的形象，內藏一棵臭丸給兒童佩戴。

❶ 以絲線及膠線纏紮的糉子型香包。

❷ 內放臭丸給兒童配掛的塑料香包。

❸ 各種供兒童玩耍的龍船掛飾。

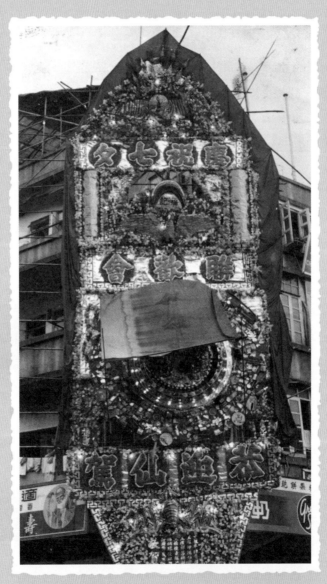

七姐誕時懸掛的大型七姐盆花牌。

七姐誕玩具

在七姐誕期間，小朋友都會以菱角製造一種稱為「菱角車」的玩意，玩時拉動線索有如一個小風車。在六十年代前木屐依然流行之際，屐舖凡訂造新屐都會贈送一雙迷你小木屐以作招徠。木屐是塑膠拖鞋未發明之前，南方市民最普遍的日常便鞋，分成人男屐、女屐、中童男女屐及幼童屐等。男裝屐多是素色黑皮；女裝屐釘顏色膠皮，屐身彩色並繪畫圖案；童屐則畫上金魚以至米奇老鼠等。木屐以實用為主，但小童往往會拿來玩耍，如把雙屐掛在晾衣繩上扮作晒鹹魚，穿在手上用來拍擊逼迫紙，又或把穿滑了的屐用來當雪屐滑行等。六十年代初，日本的人字拖鞋引入香港，大為流行，很快取代了木屐的位置。

1 菱角車，把菱角肉挑通，內藏繩子，扯動繩子可令菱角不停轉動。

2 六十年代香港生產塑膠電風扇即應用了菱角車原理來扯動扇頁。

3 七姐誕期間凡訂造新屐會獲贈一對迷你玩具木屐。

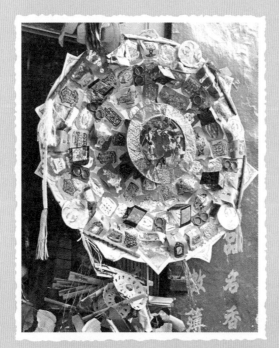

一般家庭用的大型七姐盆。

直至六十年代，慶祝七姐誕依然流行。

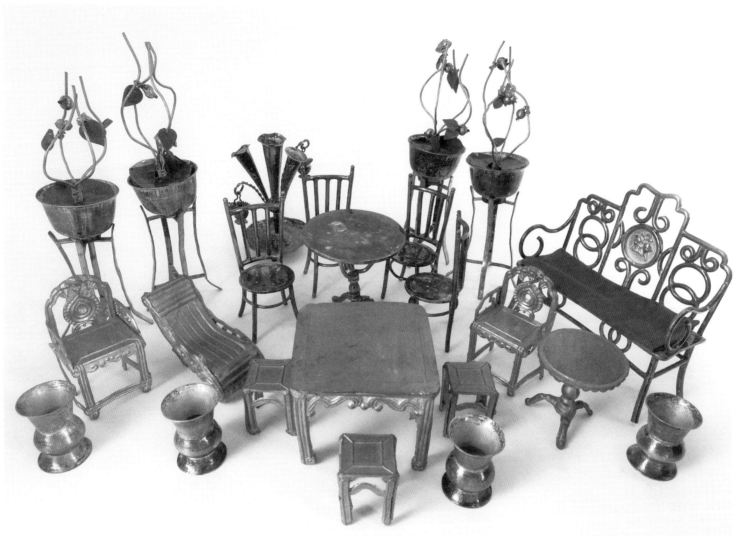

七姐誕供女孩子慕仙的枱椅傢俬。

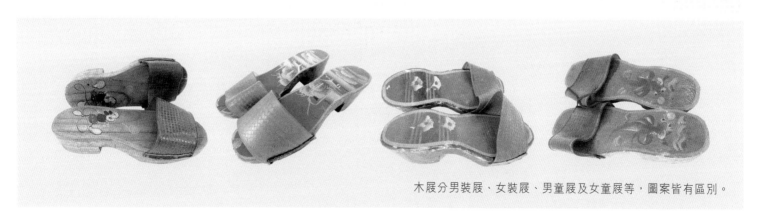

木屐分男裝屐、女裝屐、男童屐及女童屐等，圖案皆有區別。

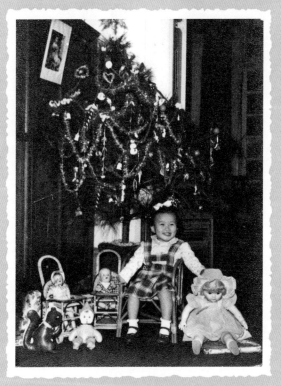

收到玩具作聖誕禮物是孩子美好的童年回憶。

永遠的節日，永遠的歡樂

　　璀璨的聖誕節燈飾，迎來了普天同慶的佳節，也喚回了童年聖誕節的點滴回憶。小孩子過聖誕，主角當然是聖誕老人與聖誕禮物。六十年代的士多辦館，在聖誕來臨前總會掛出各類大小的「聖誕禮襪」。這類用縐紙及尼龍縫製成的聖誕襪，一面是透明的白絲網，讓小孩子可以看到裏面的糖果和玩具，在襪頂則以一個紙製聖誕老人面具封着，這種當年傾倒不少小孩的「聖誕禮襪」今天大概已絕跡。回想起來，裏面填滿的不外是士多店裏的貨頭貨尾吧。例外的倒是日本公司出售的一種，這種表面是紅色絨毛的「聖誕靴」，裏面的玩具和糖果精美得多。還有一種令人懷念的，就是嘉頓出品的聖誕屋型糖果盒，小孩子只需在學校交一元的茶會費，就可在參加完遊藝會時拿到一盒，裏面雖然只有肚臍餅、准鹽餅及果汁糖，卻填補了那年代一部分小孩子聖誕禮物的空白。

　　當年的聖誕卡也很有特色的，卡上黏滿了閃閃的金粉銀粉，聖誕氣氛比今天濃厚。依稀記得一種按下會發出「貓叫」的聖誕卡，這種卡大多裁成小動物形狀，還配上兩顆會滾動的大眼珠，中央部分藏着一個按下去會發聲的啤啤，這種聖誕卡恐怕亦成懷舊文具了。差點忘記那種夾着張超小型紅色透明軟膠唱片的聖誕卡，如果手上還有一張，在今天四處都聽電子音樂的年代，找一個能播放唱片的唱機根本沒有可能！

　　聖誕節最令人難忘的，要算是俄式餐廳，例如「車厘哥夫」及「ABC餐廳」的聖誕大餐——十多道菜式的聖誕大餐，當年又有多少孩子有機會吃到？愛好幻想的我，此刻正幻想着，收到一張花了30年才寄到的聖誕卡，裏面是小學時坐在旁邊的同學的醜陋簽名……

嘉頓的聖誕經典糖果屋，每盒五毫。

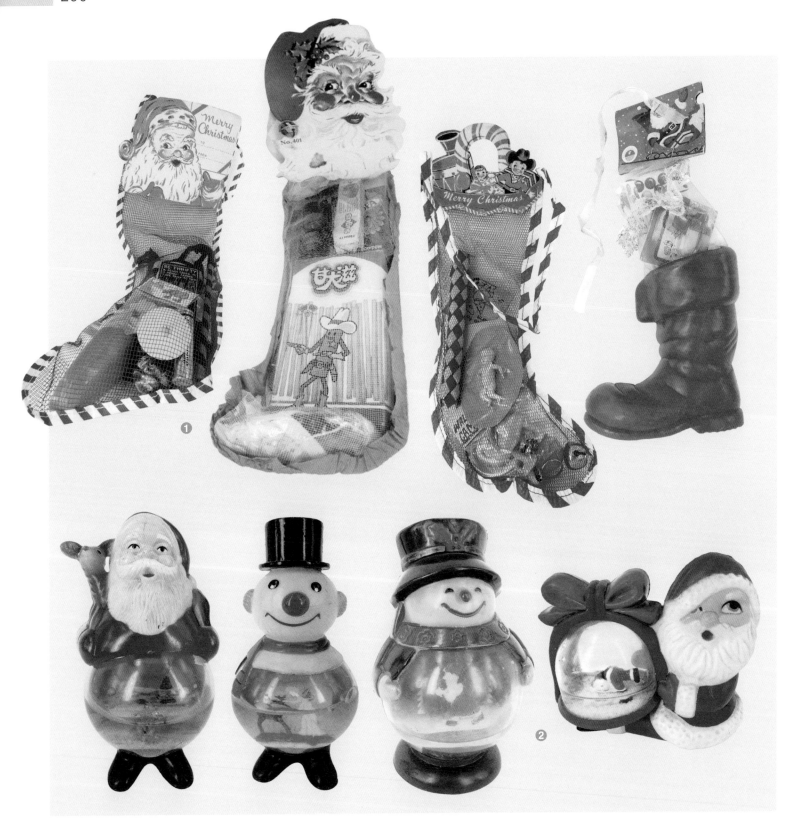

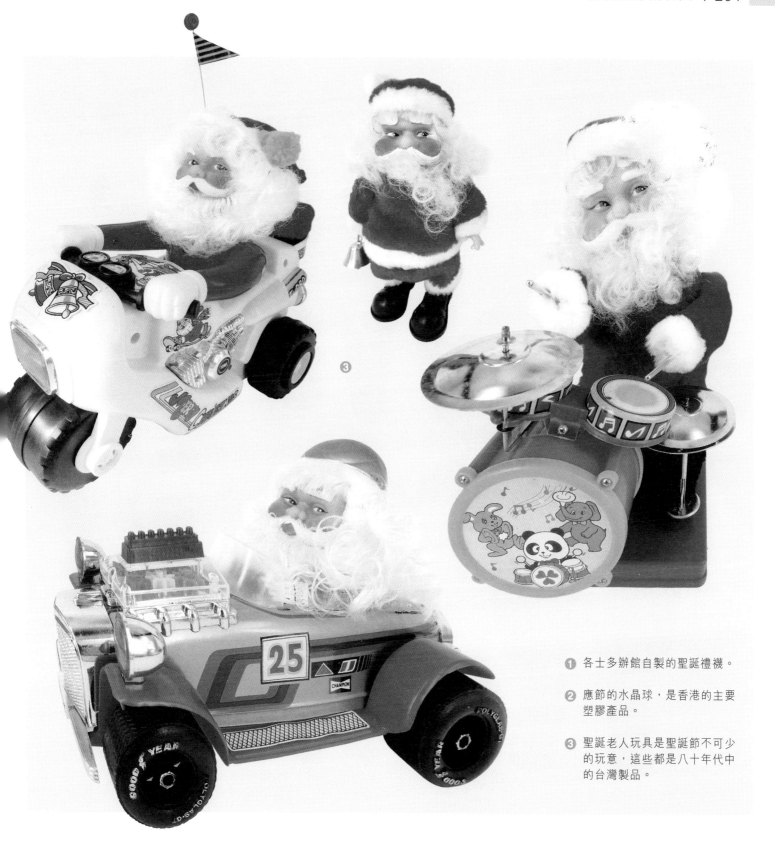

❸

❶ 各士多辦館自製的聖誕禮襪。

❷ 應節的水晶球，是香港的主要
　塑膠產品。

❸ 聖誕老人玩具是聖誕節不可少
　的玩意，這些都是八十年代中
　的台灣製品。

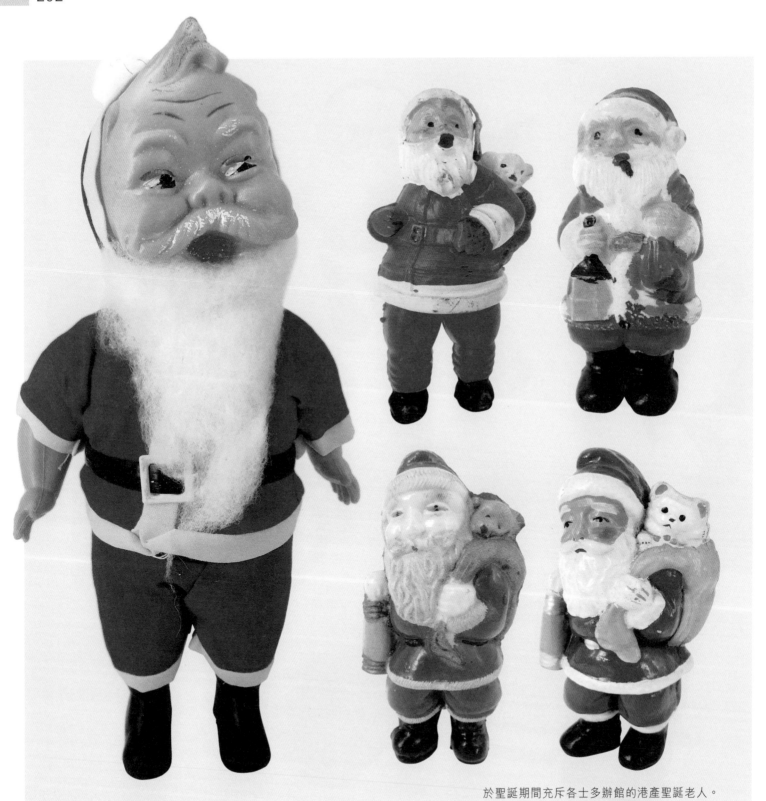

於聖誕期間充斥各士多辦館的港產聖誕老人。

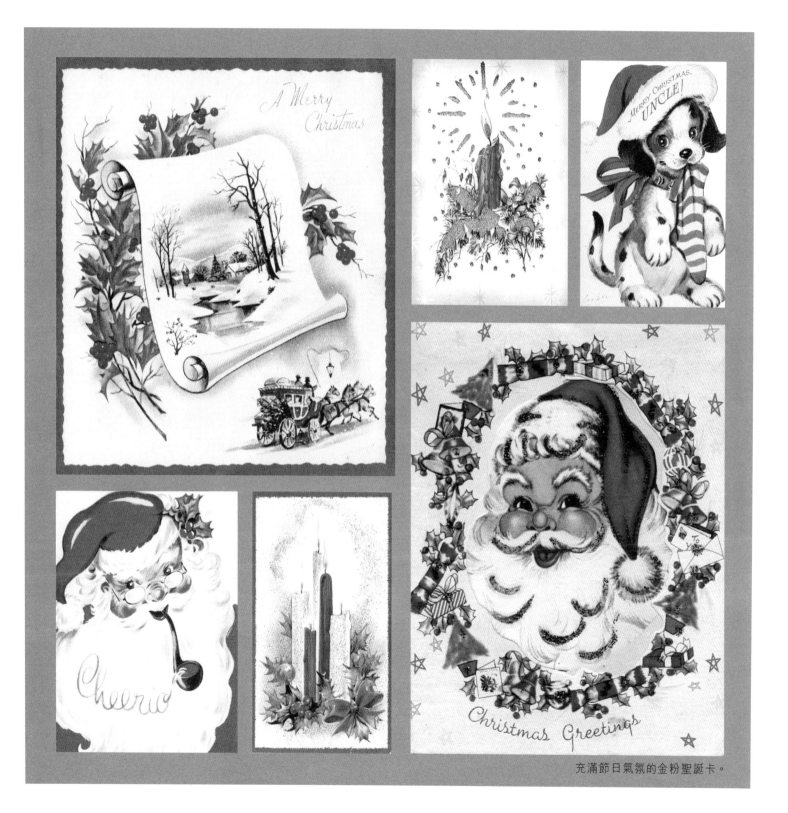

充滿節日氣氛的金粉聖誕卡。

從前的聖誕節，宗教色彩比今天濃厚。

每逢聖誕節，到書店挑選精美聖誕卡饋贈親友是一件隆重的事情。

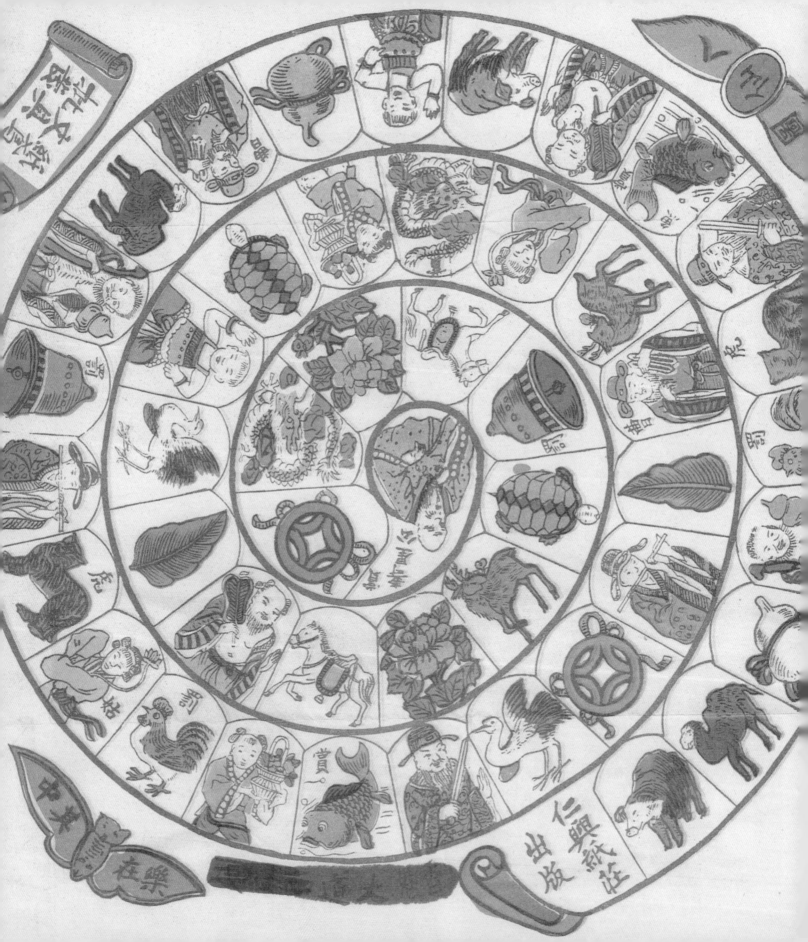

中國玩具

中國玩具泛指各時期在中國生產的玩具。由於
自上世紀八十年代以後，中國漸成了世界玩具
生產基地，這裏指的國產玩具主要是指新中國
成立以後至開放改革前由國營玩具廠規劃生產
的玩具。

FILLE A CHEVAL
GIRL RIDER
妹妹騎馬

转伞三轮车

WHIRLING
UMBRELLA
TRICYCLE

❶ 小妹打琴、小弟打銅鼓是經典的發條玩具。

❷ 妹妹騎馬，是中國版的賽璐珞（Celluloid）製娃娃。

❸ 響鈴三輪車，由五十年代生產至九十年代，跨越幾代兒童。

具民族色彩的國產玩具

新中國成立以後，為了配合國家的經濟及教育宣傳政策，政府把從前散落各地的玩具廠重新編排組織，根據國家需要設計製作各種玩具，其中上海製罐廠在解放前已累積一定名氣和經驗，因此上海生產的玩具成了新中國的代表。

中國玩具主要分為鐵皮玩具、塑料玩具、木製玩具及充氣玩具幾大類型，並以 ME（鐵皮電動）、MF（鐵皮慣性）、MS（鐵皮發條）、WB（木製玩具）和 PV（塑料玩具）作為編號，看編號次序大概能推測其生產年份。

國產玩具初期主要模仿德國及日本的鐵皮玩具，但添加了較強的民族色彩，今天看起來別具特色，加上文革時期政治色彩濃厚，成了該時期的文物見證。收集國產玩具成了收藏界的新寵，價格一直高企不下。

國產玩具把洋娃娃改成了中國人面孔，玩具上的兒童形象都是黑頭髮、黑眼睛，娃娃都穿着中國民族服飾，讓人產生親切感。玩具題材也充分反映國內生活，如東風汽車、紅色郵遞員、小妹打琴。其中不乏反映農村生活的玩具，是其他國家較少見的，如牧童騎牛、雞生蛋、騎鵝娃娃等。

另外，也有反映政治題材的玩具，如快艇小民兵、小孩打槍、非洲戰鼓、紅燈記及乒乓對打玩具等。部分題材更具中國色彩，如舞大頭佛、聲控舞獅、翻滾獅子等。

對香港小朋友來說，接觸國產玩具較多的原因，主要還是它們的售價相對外國貨便宜，港產平價玩具主要是廉價簡單的士多排裝貨，國產玩具則以鐵皮玩具為主，相較同期日本的鐵皮玩具，雖然時代感及造型稍遜，但售價則是絕對優勝。在小朋友心目中，最經典的中國玩具相信非小孩三輪車、雞吃米、跳蛙莫屬，由五十年代至九十年代仍繼續生產。此外，雞生蛋、小妹打琴、打單槓、雙人電單車、電動機關槍、消防車等都是香港小朋友熟知的國產玩具。

除了正式的玩具，國產玩具還包括了經改良的民間玩具，如由惠山泥人改進的石膏擺設，造成石膏捲筆刀（鉛筆刨），造型富民族特色，上色豐富細膩，小巧精緻。亦有各地的泥人、面譜，價錢相宜，是聯繫兒童認識中國文化的上好教材。

國產玩具滯後主要是受到文革十年的影響，到八十年代當國外玩具已步入電子化的年代，國貨公司的玩具部仍以那十來款鐵皮玩具主打，令人懷疑走進了懷舊玩具店。到 1986 年當玩具安全法推出後，大部分鐵皮玩具都下了架。與此同時，香港廠商及台灣廠商則陸續北上，中國漸漸成了世界玩具工廠，Made in China 展開了另一頁國產玩具的篇章。

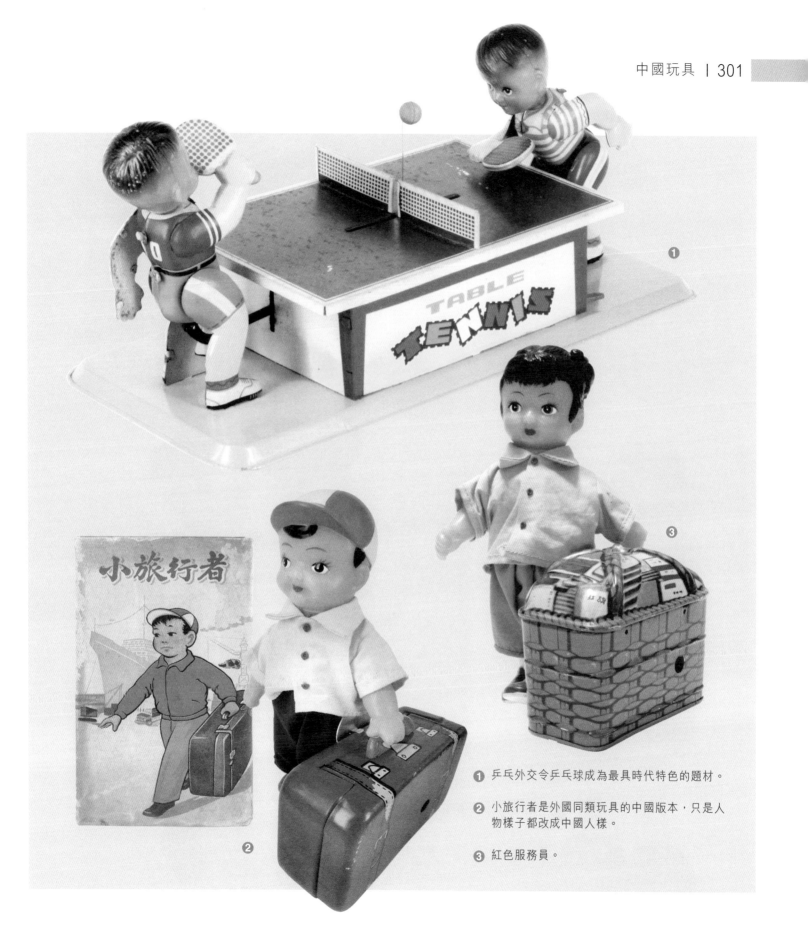

小旅行者

❶ 乒乓外交令乒乓球成為最具時代特色的題材。

❷ 小旅行者是外國同類玩具的中國版本，只是人物樣子都改成中國人樣。

❸ 紅色服務員。

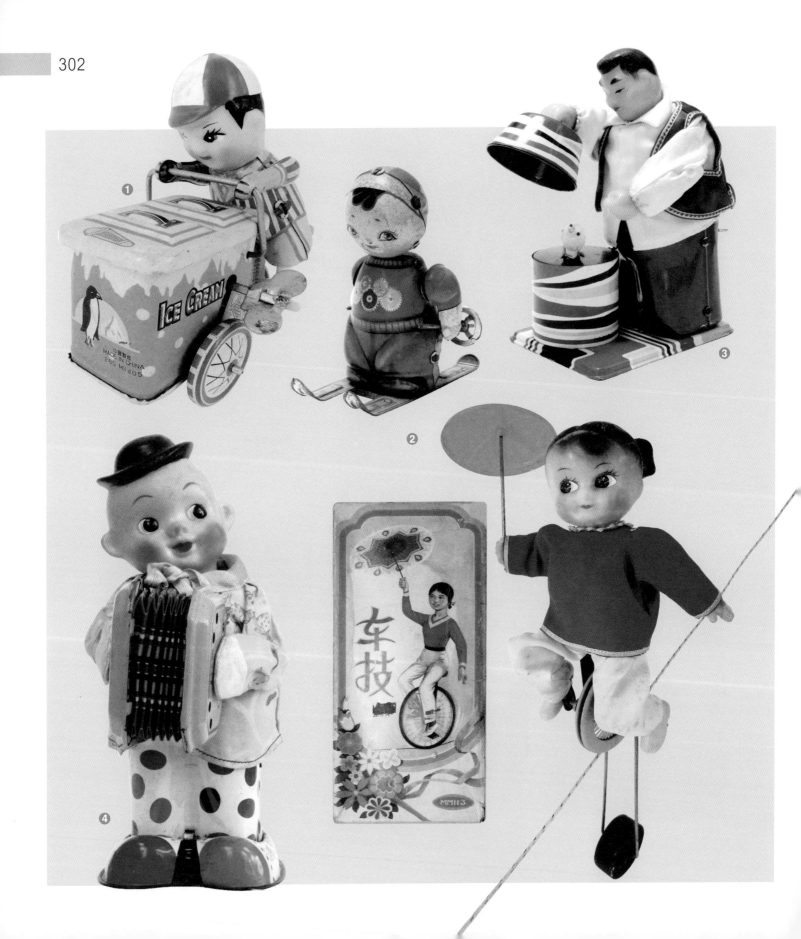

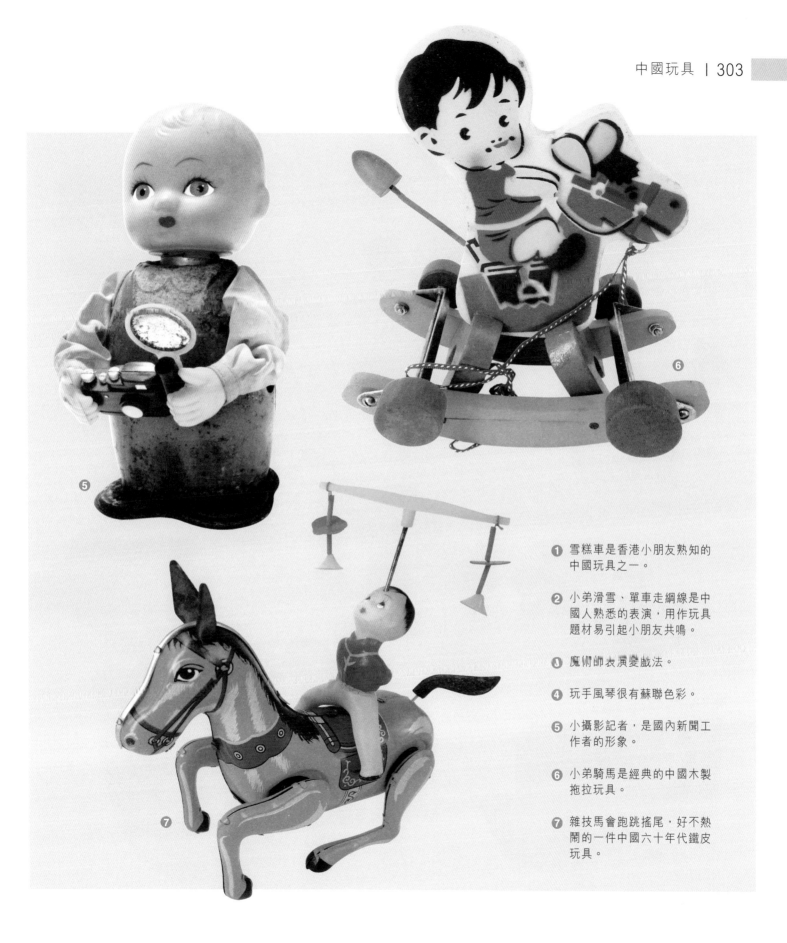

❶ 雪糕車是香港小朋友熟知的
中國玩具之一。

❷ 小弟滑雪、單車走綱線是中
國人熟悉的表演，用作玩具
題材易引起小朋友共鳴。

❸ 魔術師表演變戲法。

❹ 玩手風琴很有蘇聯色彩。

❺ 小攝影記者，是國內新聞工
作者的形象。

❻ 小弟騎馬是經典的中國木製
拖拉玩具。

❼ 雜技馬會跑跳搖尾，好不熱
鬧的一件中國六十年代鐵皮
玩具。

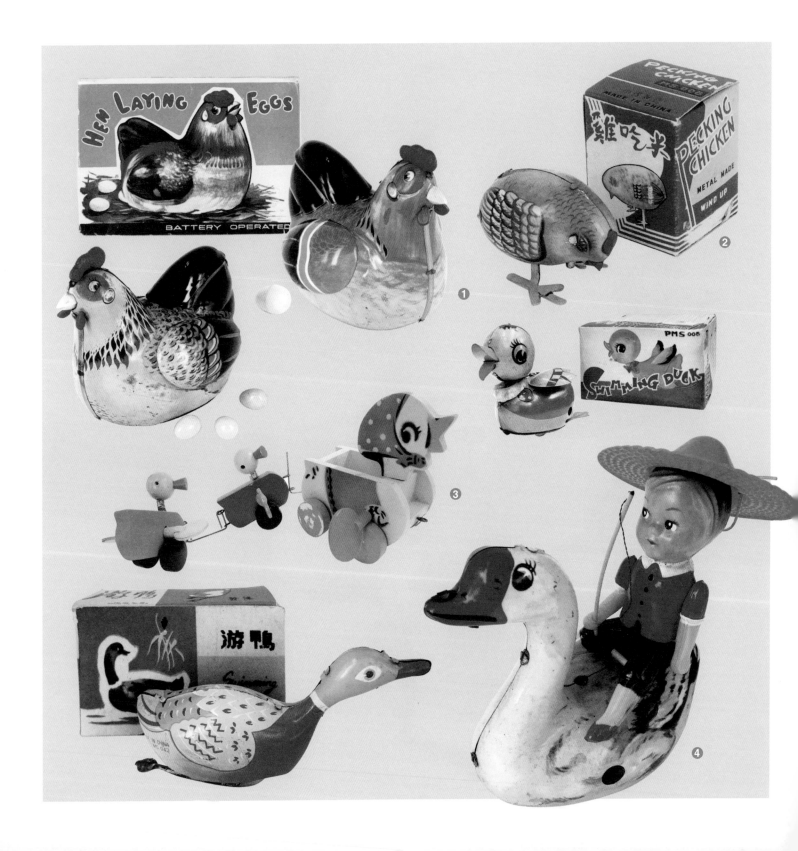

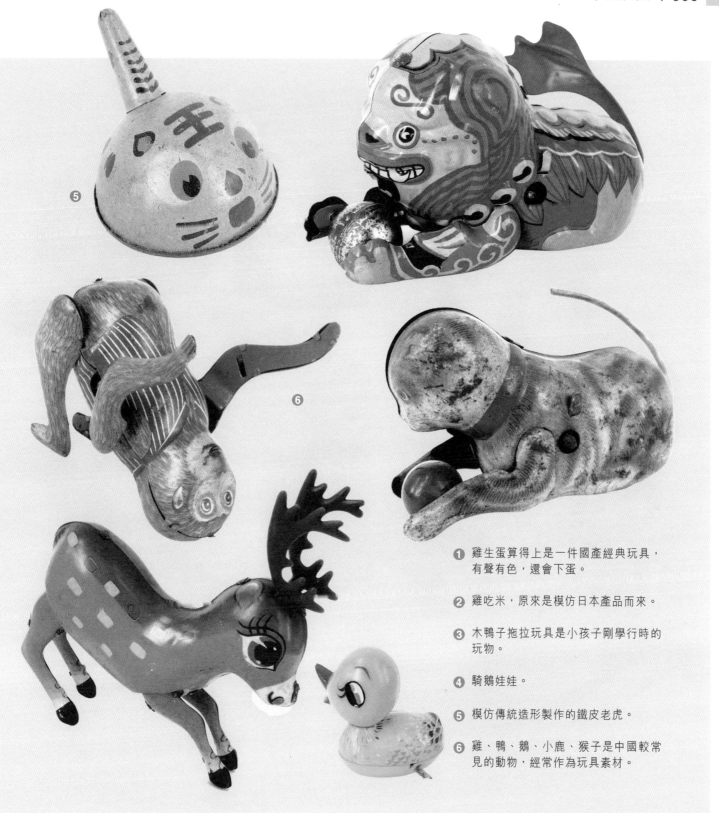

⑤

⑥

① 雞生蛋算得上是一件國產經典玩具，有聲有色，還會下蛋。

② 雞吃米，原來是模仿日本產品而來。

③ 木鴨子拖拉玩具是小孩子剛學行時的玩物。

④ 騎鵝娃娃。

⑤ 模仿傳統造形製作的鐵皮老虎。

⑥ 雞、鴨、鵝、小鹿、猴子是中國較常見的動物，經常作為玩具素材。

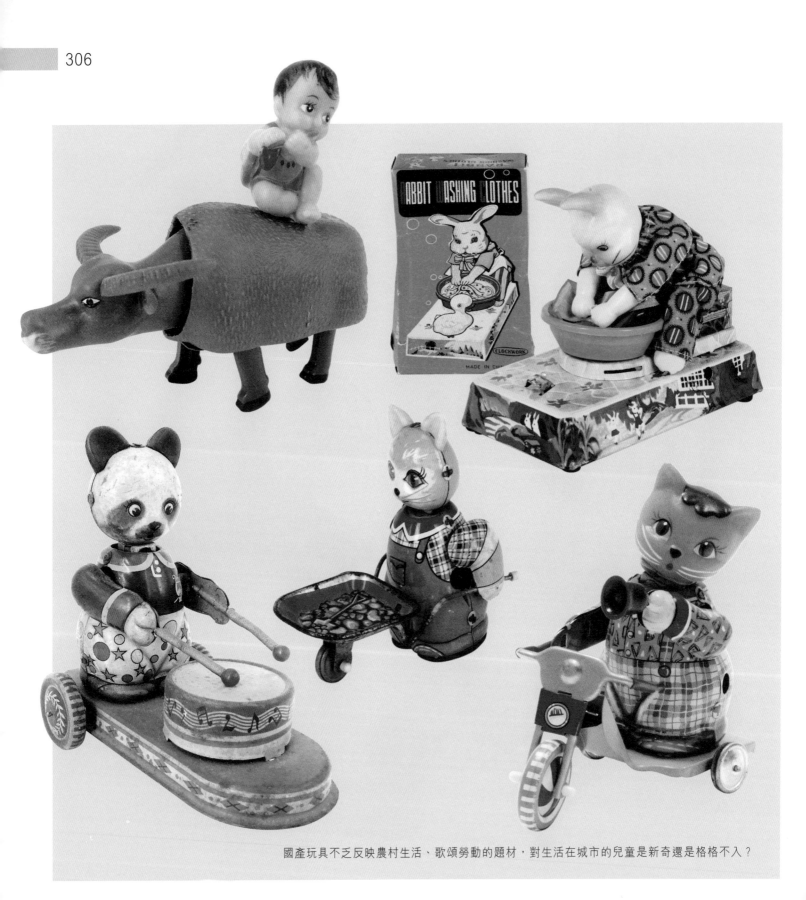

國產玩具不乏反映農村生活、歌頌勞動的題材，對生活在城市的兒童是新奇還是格格不入？

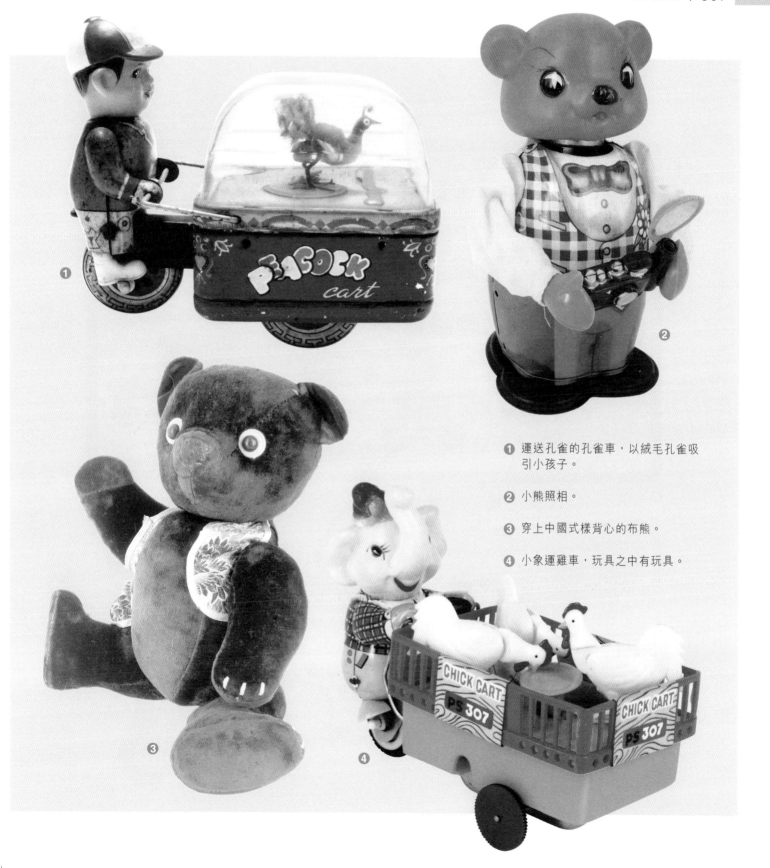

❶ 運送孔雀的孔雀車，以絨毛孔雀吸
引小孩子。

❷ 小熊照相。

❸ 穿上中國式樣背心的布熊。

❹ 小象運雞車，玩具之中有玩具。

1958年的中國玩具廣告，仍打着上海康元玩具的招牌，其中小孩響鈴三輪車已面世。

1965年推廣中國玩具的宣傳活動。

1968年的中國玩具廣告，正好反映文革時期的玩具式樣。

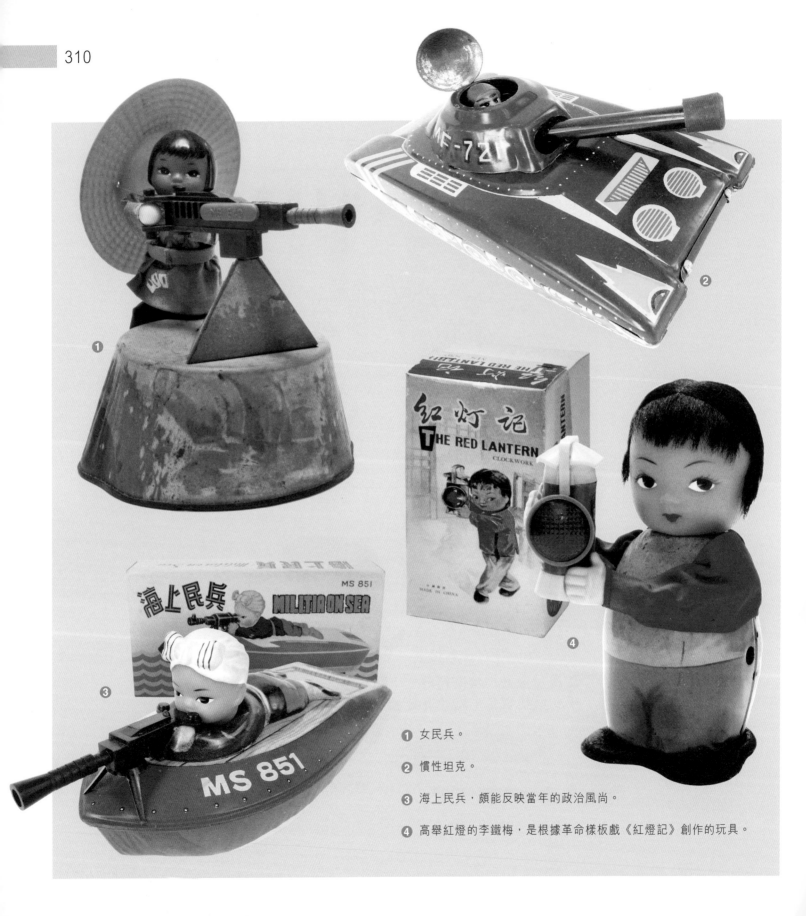

1 女民兵。

2 慣性坦克。

3 海上民兵,頗能反映當年的政治風尚。

4 高舉紅燈的李鐵梅,是根據革命樣板戲《紅燈記》創作的玩具。

以下是 1968 年 1 月 20 日《新晚報》一段有關國產玩具的報導，可幫助讀者了解當年的情況：

國產兒童玩具充滿革命氣息

擺脫庸俗性　樹立新風格

春節快到了，同胞們舉家到國貨公司辦年貨，最引起孩子們興趣的就是那些樹立工農兵英雄形象、充滿革命氣息的兒童玩具了。

兒童玩具是兒童的益智教材，通過玩具的造型設計和玩耍，對他們的小心靈起着啟發和教育作用，促進他們身心的健康。現在，經過無產階級大革命，我國兒童玩具擺脫了資產階級的庸俗性，製作者深入工農兵羣眾進行創作，處處念念不忘突出政治、歌頌戰無不勝的毛澤東思想。在抓革命、促生產的推動下，更多的新品種、新風格的益智玩具創造出來了。

為孩子着想　安全又保險

現在在各國貨公司擺設的兒童玩具，款式繁多，價錢公道，又安全保險，處處為孩子安全着想。這些玩具大多數是按實物模仿，含有高度教育意義。例如工農兵英雄形象、《紅燈記》中接過紅燈的革命後代李鐵梅、練槍民兵等；更有宣傳社會主義祖國偉大成就的，如萬噸水壓機、豐收拖拉機。其他還有多種電動、慣性、發條的鐵質玩具；塑料的各種民族造型娃娃；吹氣玩具玲瓏精緻，如公雞、長頸鹿、飛機等；長毛絨類包括有長織毛的、布的、燈心絨的、人造纖維的綿羊、熊貓、哈巴狗兒、馬兒等；其他木拖拉玩具、積木和樂器類，真是琳瑯滿目，豐富多彩。

民兵神槍手　鐵梅接紅燈

學好軍事，保衛國防，一具電動的「民兵練槍」玩具，促進孩子愛國心。這個民兵只要一開動，便會伏地前進，然後週期停止，塑膠的公仔頭左右搖動後舉槍，瞄準射擊，槍桿內立即閃閃生光，這個玩具，放置時又方便，把塑料腳除去，便可安裝在長方形盒裏去。李鐵梅接過革命紅燈，誓造革命接班人。這具鐵製發條玩具，邊行邊高舉閃亮紅燈，把李鐵梅的英雄形象表現了出來。這玩具在港發售，使李鐵梅更深入羣眾，到各家串門訪問演出！

豐收車鴨車　火車更巧妙

滿載瓜果蔬菜的豐收車，在卡車四週塗滿大躍進萬歲、總路線萬歲、人民公社萬歲字樣，突出抓革命、促生產；一輛電動的運鴨車，木欄中載有絲絨鴨、鵝，邊行邊呷呷叫。孩子們看到這些玩具車，將教育他們聯想起每日食飯中所吃的蔬菜鮮果、三鳥肉類，都是祖國關心、照顧港九同胞的。祖國的電動玩具「鐵軌火車」現在越來越巧妙，縫摺的鐵軌牢固安全，一連串的煤卡，在軌道上行走自如，為祖國建設而奔馳。

塑料紅衛兵　會啤啤作響

除電動、發條玩具外，更有塑料娃娃。一個穿着紡織工人服裝的娃娃，形象生動，表現出紡織工人的氣概。此外還有軟質料的紅衛小兵，按着時會啤啤作響，最適合年紀較小的孩子；而且，更能突出紅小兵宣傳、捍衛、執行和學習毛澤東思想的形象，孩子們深受感染。還有為保衛公社羊隻的英雄姊姊；每天揹着籮的新貨郎等。此外，一種別緻的吹氣玩具是裝有鐵輪的飛機和裏面有兩隻小雞的吹氣雞籠，形象生動。

除上述各式各樣玩具外，更有小巧的兵乓球儲蓄錢箱，波板上則是時鐘，可教育孩子認時間，背後則是儲蓄箱，可幫助孩子養成節約儲蓄好習慣。

童車類的三輪車、學行車；積木類；長毛絨類玩具等，要把它們逐一介紹，真是千言萬語也說不盡的，乘着春節快到的機會，到國貨公司走走，陸續運到的國產玩具定能給孩子們歡樂的滿足。

紅葉

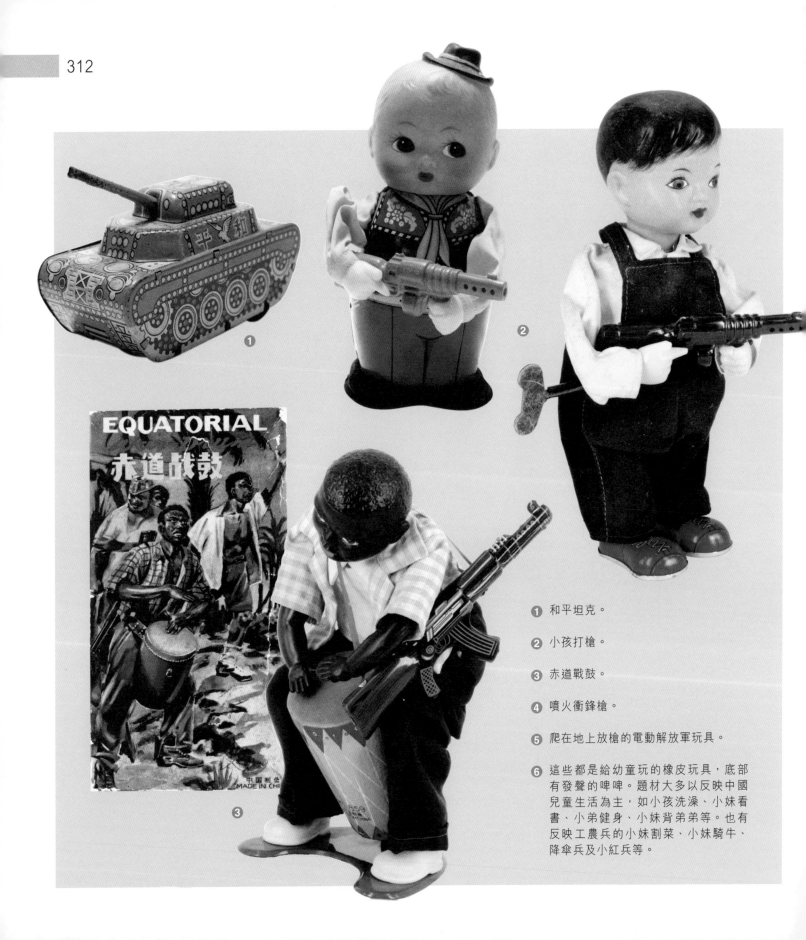

① 和平坦克。

② 小孩打槍。

③ 赤道戰鼓。

④ 噴火衝鋒槍。

⑤ 爬在地上放槍的電動解放軍玩具。

⑥ 這些都是給幼童玩的橡皮玩具，底部有發聲的啤啤。題材大多以反映中國兒童生活為主，如小孩洗澡、小妹看書、小弟健身、小妹背弟弟等。也有反映工農兵的小妹割菜、小妹騎牛、降傘兵及小紅兵等。

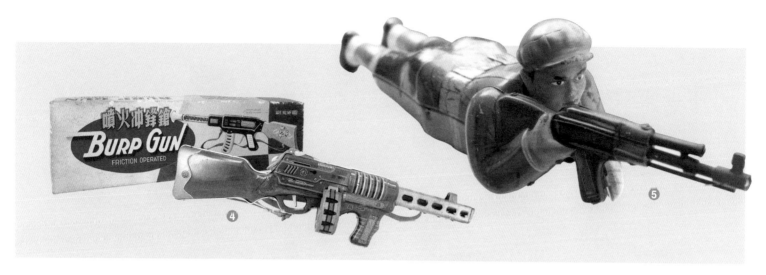

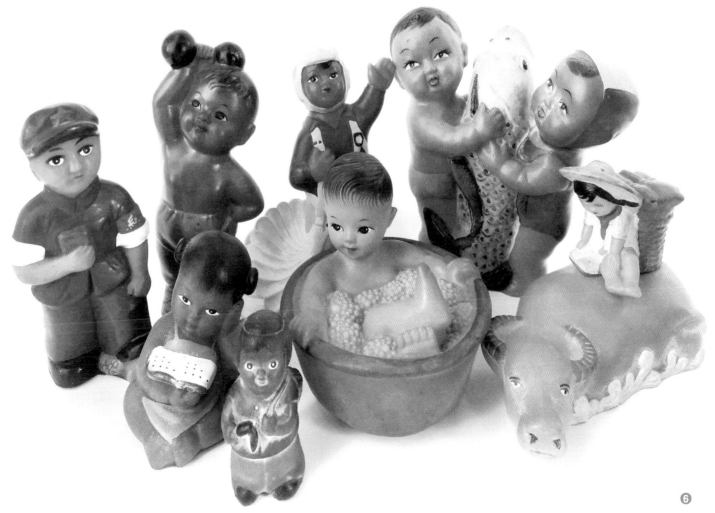

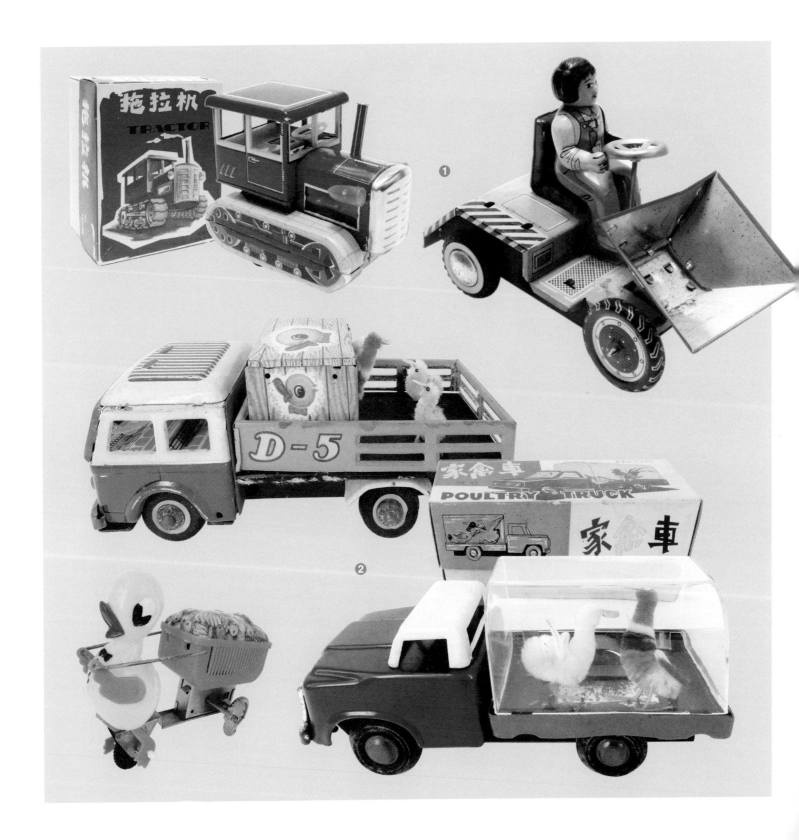

① ②

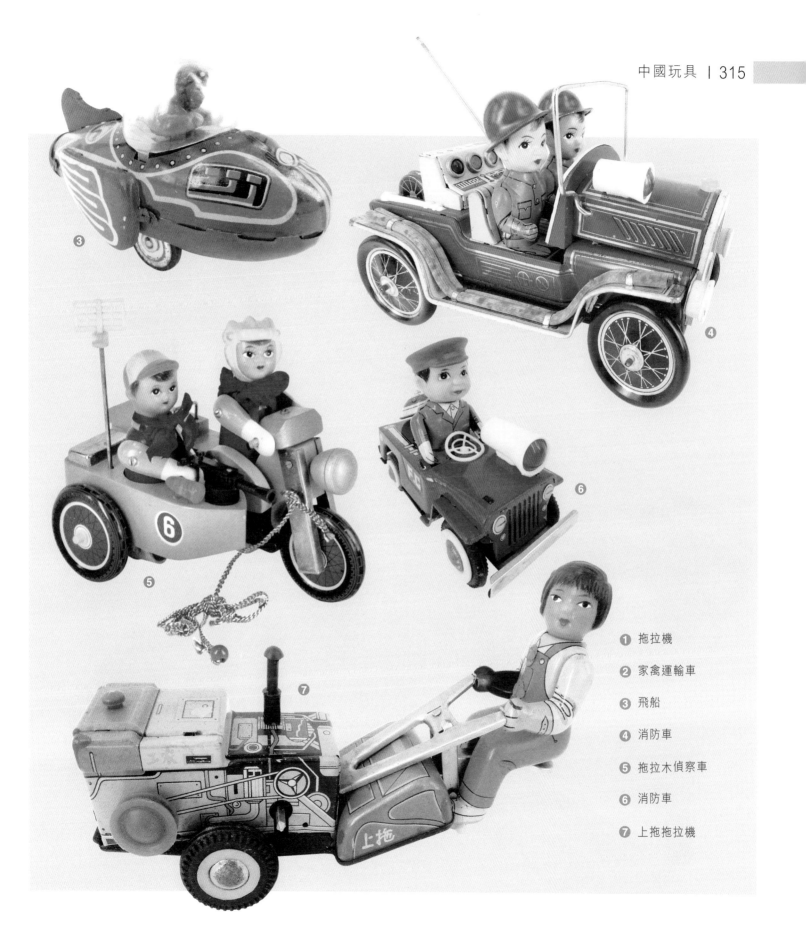

① 拖拉機

② 家禽運輸車

③ 飛船

④ 消防車

⑤ 拖拉木偵察車

⑥ 消防車

⑦ 上拖拖拉機

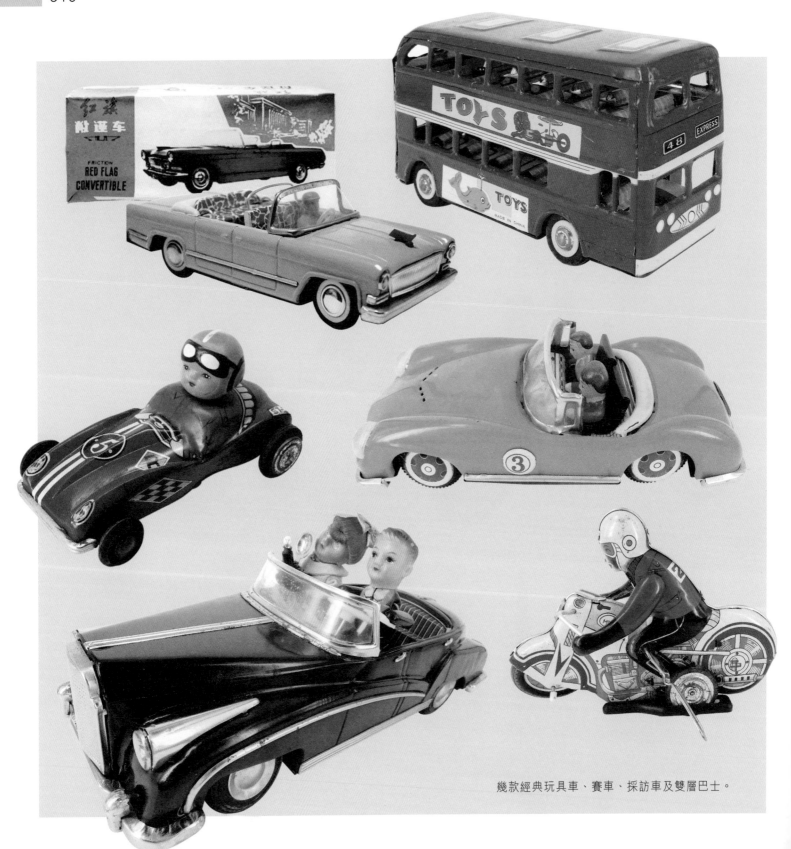

幾款經典玩具車、賽車、採訪車及雙層巴士。

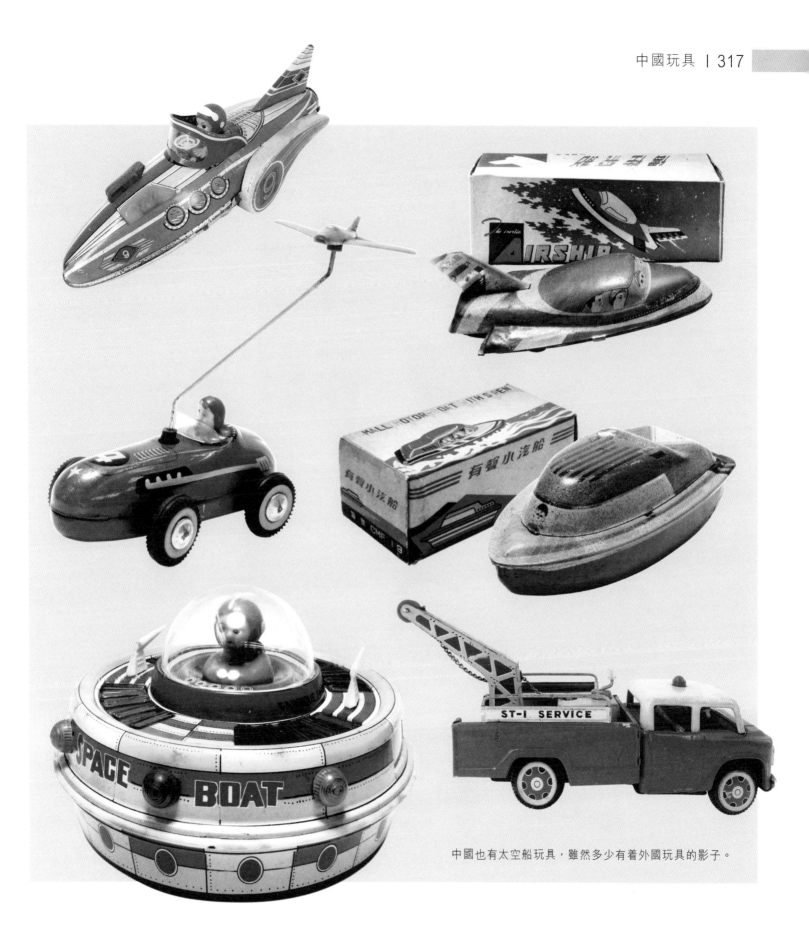

中國也有太空船玩具，雖然多少有着外國玩具的影子。

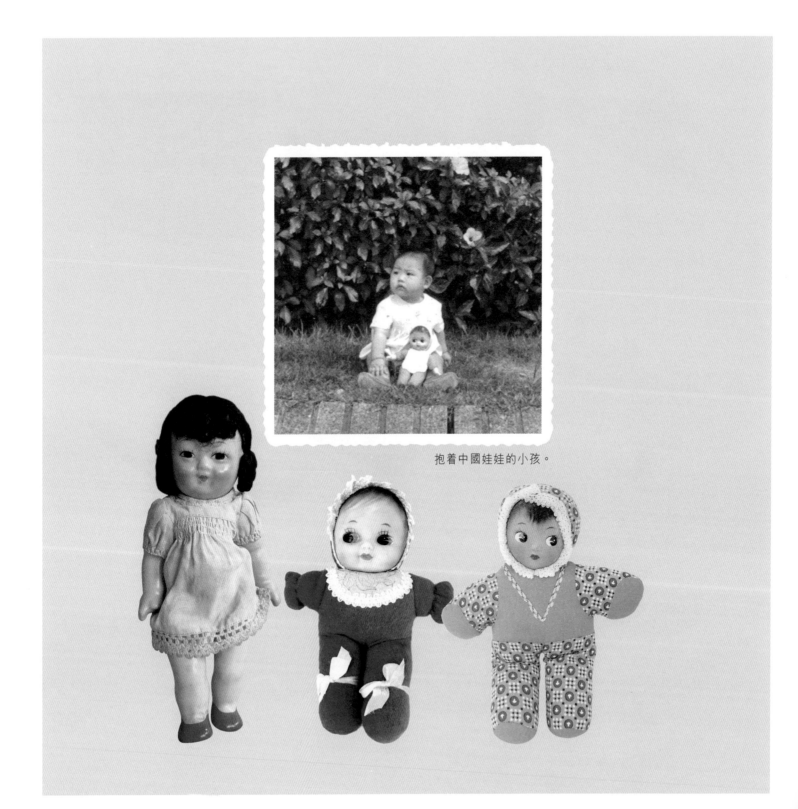

抱着中國娃娃的小孩。

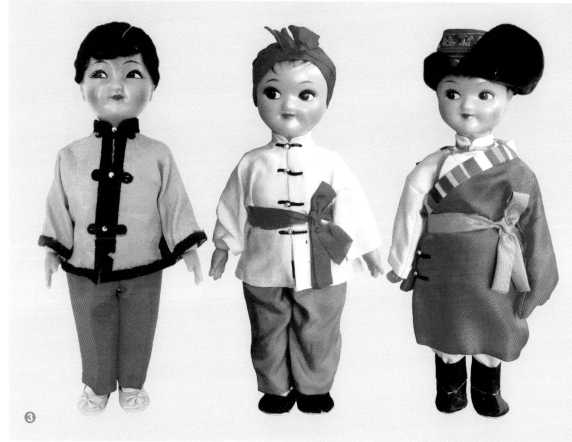

❶ 北京絹人是五十年代
　參考日本絹人研製的
　新品種娃娃。

❷ 反映少數民族風情的
　駱駝玩具。

❸ 中國娃娃把洋娃娃改
　成東方人面孔，其
　中不乏穿上中國各民
　族服裝的民族娃娃。
　從此不用再叫洋娃娃
　了。

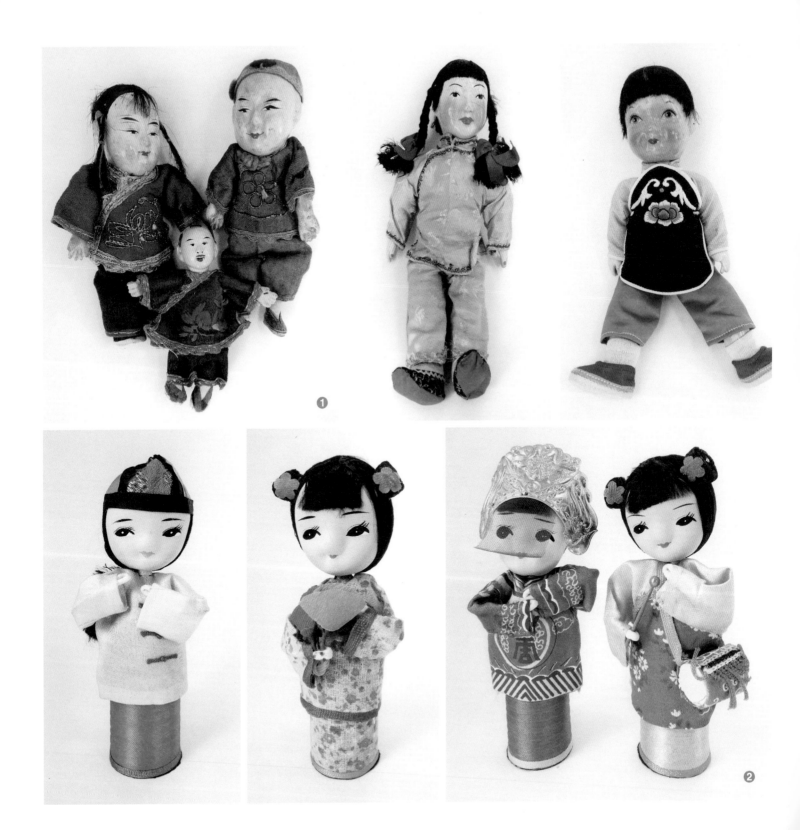

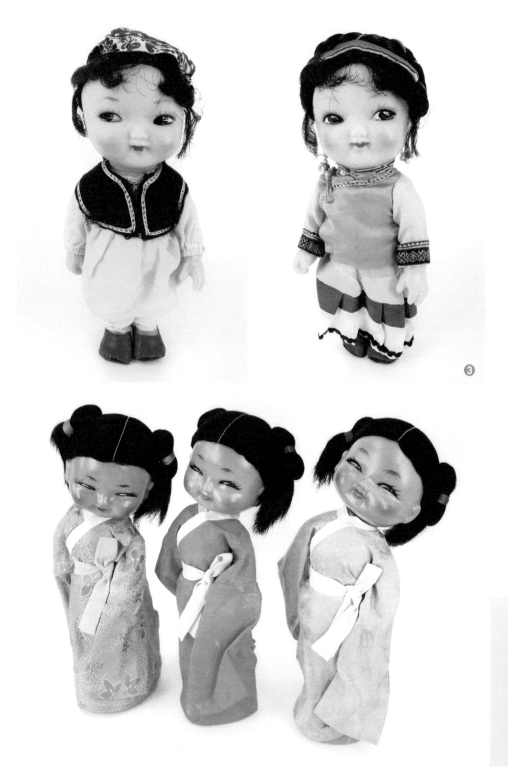

❸

❶ 民國時候出口到外國的娃娃，手工來自傳統人偶基礎。

❷ 台灣於八十年代製作的工藝娃娃，日本娃娃的影子依然濃厚。

❸ 解放後的民族娃娃。

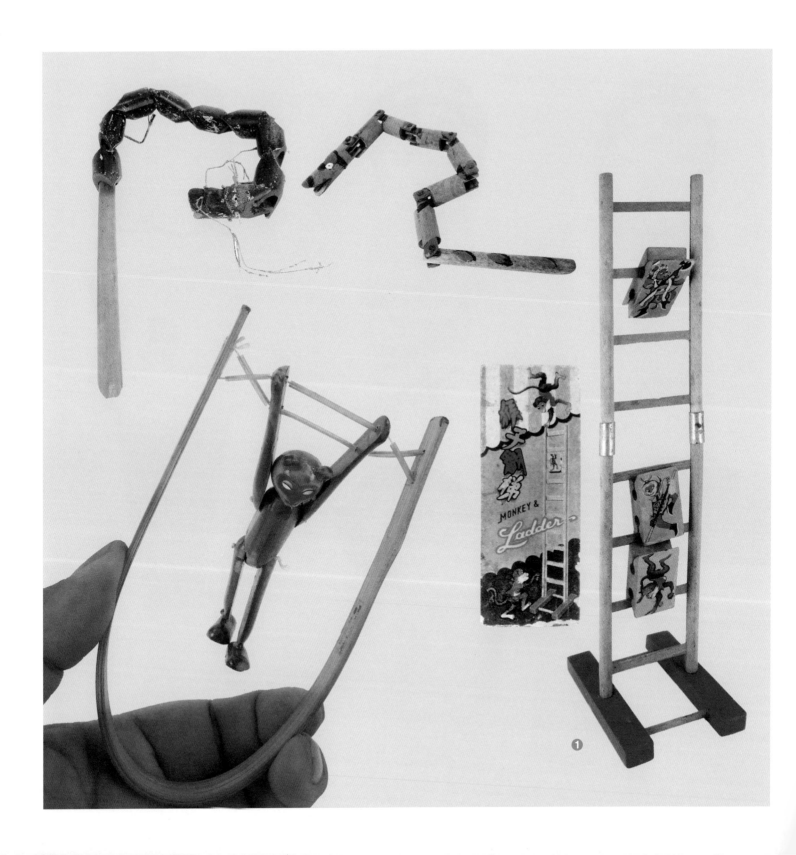

① MONKEY & *Ladder*

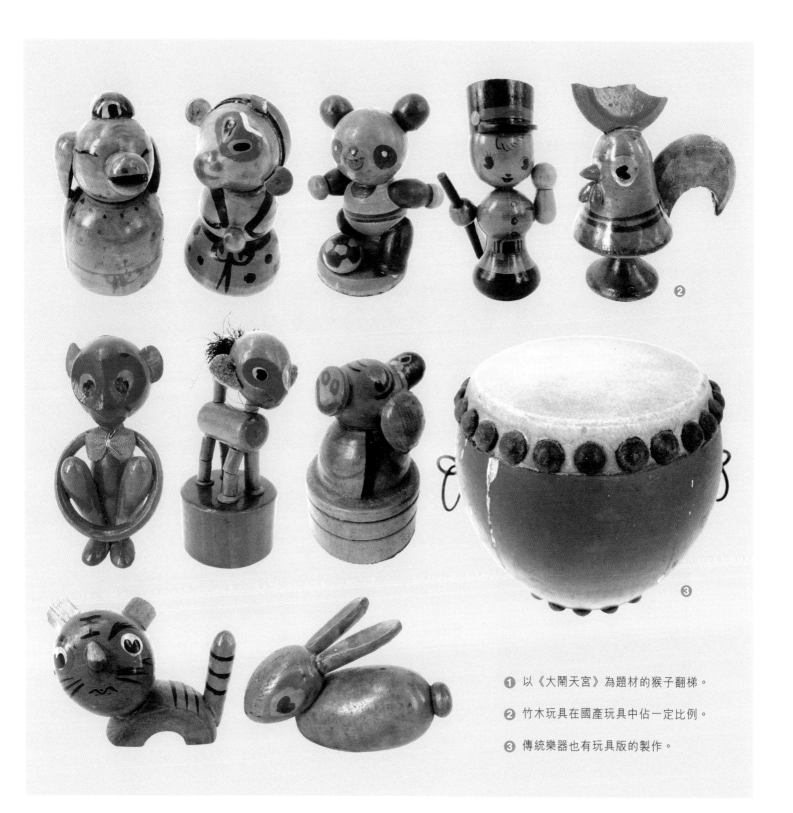

❶ 以《大鬧天宮》為題材的猴子翻梯。

❷ 竹木玩具在國產玩具中佔一定比例。

❸ 傳統樂器也有玩具版的製作。

中國生產的棋類遊戲，幾乎壟斷了棋子類市場，價廉物美。

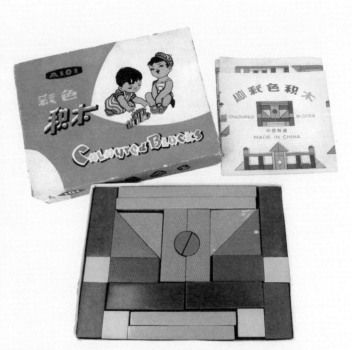
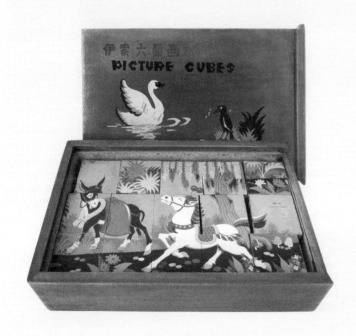
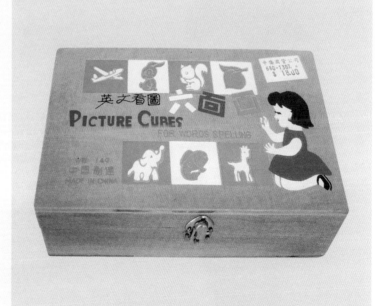

積木類及六面畫是中國玩具的拿手好戲，不少香港人在成長期都曾接觸。

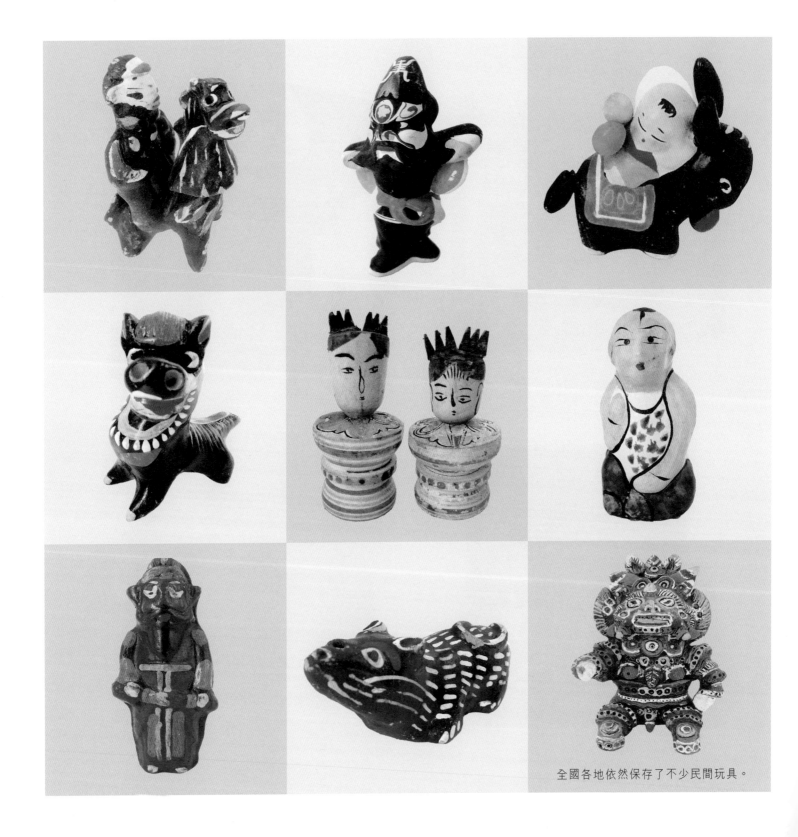

全國各地依然保存了不少民間玩具。

中國民間傳統玩具

　　民間玩具是指以往在中國各地流行、以手工藝製作的玩具，它們以泥、布、紙、竹等廉價料製作，帶有強烈地方風格及色彩，如廣東佛山、潮州大吳村、無錫惠山、天津泥人張等地的泥人。新中國成立後，曾在各地組織著名藝人，培養一批新藝人，從事創作新題材，再交由作坊式生產。以往在國貨公司購買得到的泥人多屬此類。這些可以説是經改良的民間玩具。

　　民間玩具可追溯至近千年的承傳，還有不同的地域風格。有些是保存在偏遠地區的民間玩具，給民間術藝愛好者搜羅後帶到城市，售賣給同好此道者。此類民間玩具大都較質樸，帶有濃厚文化沉澱，不像經改良的民間玩具般甜美討好。改革開放後，有些著名的工藝師被熱捧成藝術大師，其作品亦一登龍門，聲價百倍，由工藝品成為被熱炒的藝術品，這亦是國內近年民間工藝一個普遍的現象。

　　這些民間玩具多以泥塑成形，配以彩繪，當中有經改良的新品種，也有老祖宗承傳下來的老式樣，有民間藝術各家手製的原作，也有窮鄉僻壤給村童玩耍的廉價貨，更有被認為是活化石的原始信仰遺傳物，如你能分辨出來，便是民間藝術的行家裏手了。

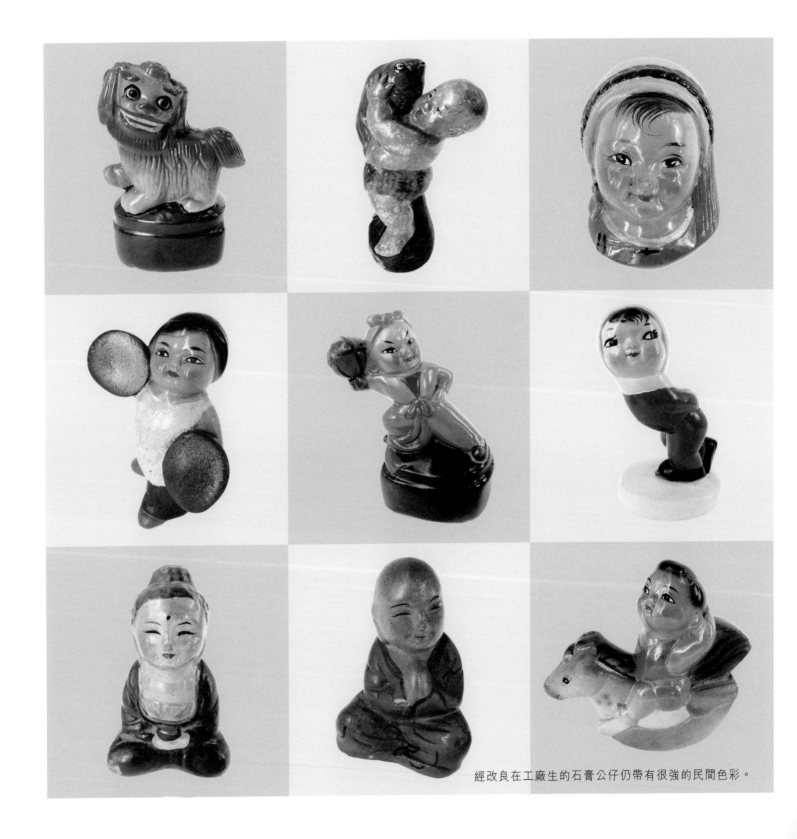

經改良在工廠生的石膏公仔仍帶有很強的民間色彩。

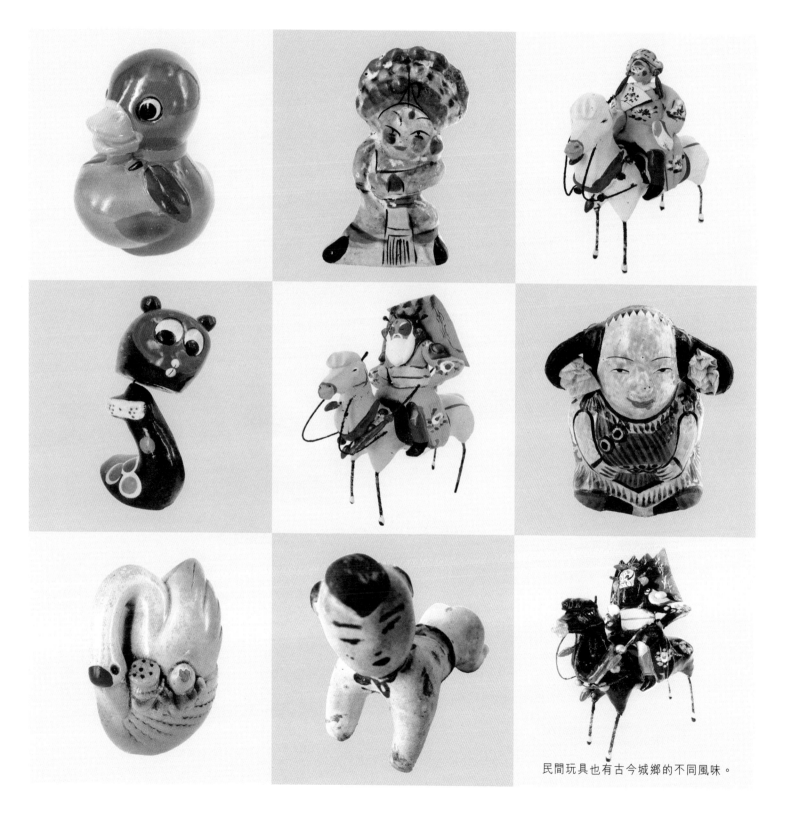

民間玩具也有古今城鄉的不同風味。

近代玩具仍可找到與鳩車近似的玩具，日本就有更多變種的鳩車玩具保存下來。

漢代鳩車

這是根據漢朝出土物仿製還原的木鳩鳥式樣，現時各地博物館收藏的鳩車多是青銅製作，應該不是普遍兒童的玩物。現根據仿木鳩鳥加上中軸及輪子還原，玩時嘴繫繩子拖拉，木鳩車前後搖擺。古書有以下解釋：

《錦繡萬花谷》卷十六引晉張華《博物志》：「小兒五歲曰鳩車之戲，七歲曰竹馬之戲。」

宋玉黼等《博古圖》卷二七：「漢鳩車、六朝鳩車，二器狀鶬鳩形，置兩輪間，輪行則鳩從之……為兒童戲。」

明唐寅《歲朝》詩：「鳩車竹馬兒童市，椒酒辛盤姊妹筵。」

清孫枝蔚《憶昔篇寄示燕穀儀三子》詩：「憶昔為童子，神清嗜好寡，亦未戲鳩車，亦未乘竹馬。」

可見鳩車在中國是很長時期作為幼兒（五歲）鍛練走路的遊戲。在漢朝河南陽漢畫館所藏訢阿瞿墓志銘畫像石上對此有細緻的刻劃，可了解漢代兒童玩鳩車的情景。

7

日本玩具

日本學習西方模式生產現代玩具在明治時代已開始，在民國初年已有紙品玩具、賽璐珞玩具及鐵皮玩具輸入中國。第一次世界大戰以後，美國為了抵制德國經濟，把玩具生產從德國轉移至日本，令日本玩具製造業得到很大的發展，三十年代不少經典美國鐵皮玩具，均是由日本製造。

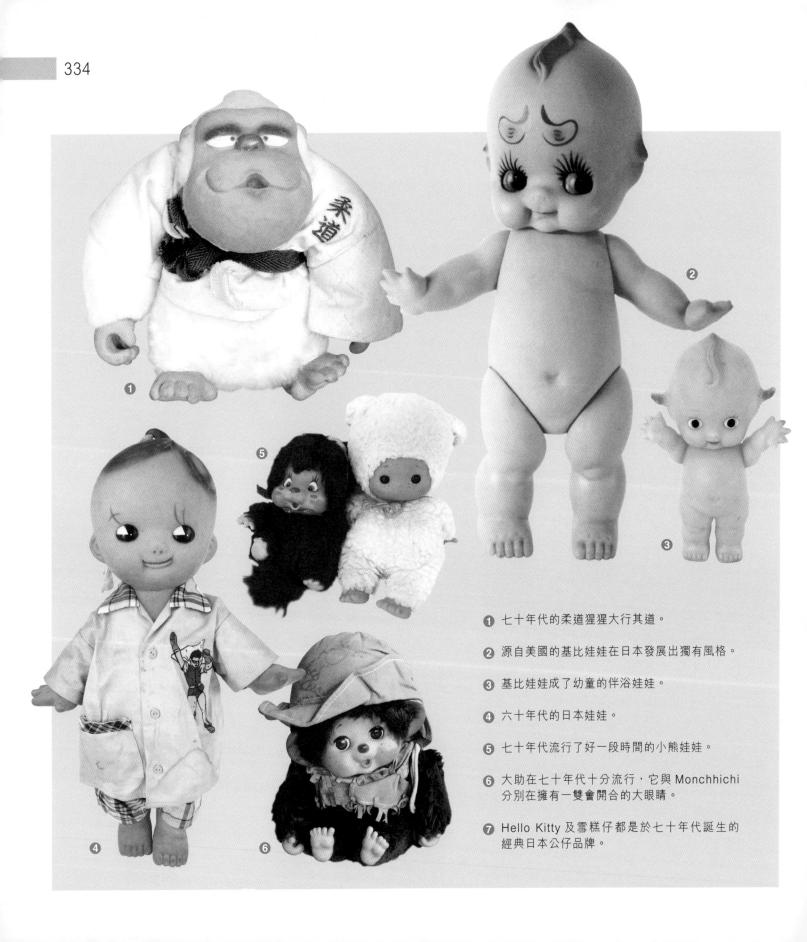

① 七十年代的柔道猩猩大行其道。

② 源自美國的基比娃娃在日本發展出獨有風格。

③ 基比娃娃成了幼童的伴浴娃娃。

④ 六十年代的日本娃娃。

⑤ 七十年代流行了好一段時間的小熊娃娃。

⑥ 大助在七十年代十分流行，它與 Monchhichi 分別在擁有一雙會開合的大眼睛。

⑦ Hello Kitty 及雪糕仔都是於七十年代誕生的經典日本公仔品牌。

日本玩具的發展

在民國時期的教科書上，可以發現不少日本製造的印水紙，在早期的玩具批發店存倉也可發現不少日本製的小玩意，可見戰前日本的平價玩具已充斥香港市場，如日本製的賽璐珞娃娃、鐵皮車、紙製玩具等。日本玩具一直充當着比香港市場新穎，比外國貨便宜的角色，進佔着香港市場一席位。1960 年香港玩具出口總值 1 億 1,500 萬元，但進口玩具也不少，達 800 餘萬元，其中以日本下價玩具居多。

當年香港人稱日本生產的賽璐珞公仔為「化學公仔」，對日本貨的印象亦以「化學」來戲謔，即款式漂亮卻不實用，那是以歐美貨作比較得出的評語。六十年代，日本工資上漲，美國商人把大部分的玩具生產轉移香港。日本玩具轉向高質素並開發本國品牌。配合日本漫畫及電視片集的蓬勃發展，日本玩具到了七十年代已蛻變出強烈的本土風格，特別是合體機械人的出現，令機械人文化完全脫離美式科幻的範疇而變得完全日本動畫化，包括超合金玩具、機動戰士模型以至與美國合作開發的變型金剛等，在超人與怪獸方面，亦有自成體系的日本動漫膠公仔。玩具品牌亦有 Hello Kitty 系列、大助或 Monchhichi、雪糕仔、珍妮娃娃等，成為膾炙人口的偶像玩具。

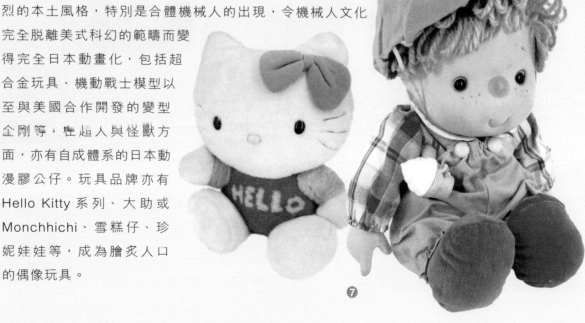

❼

提到日本動漫角色，自然離不開小飛俠及多啦A夢。

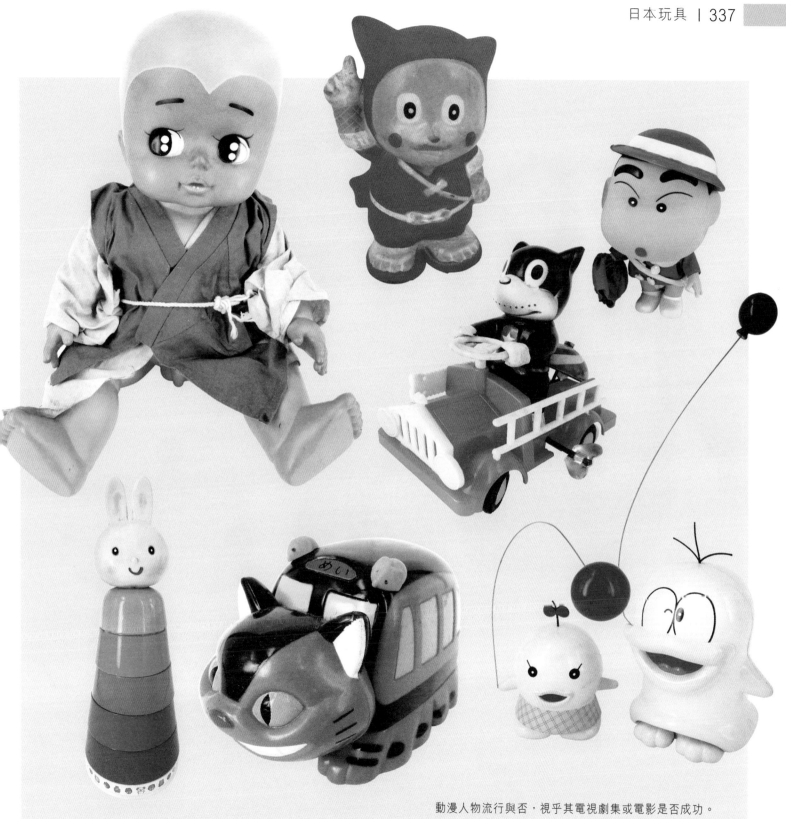

動漫人物流行與否，視乎其電視劇集或電影是否成功。

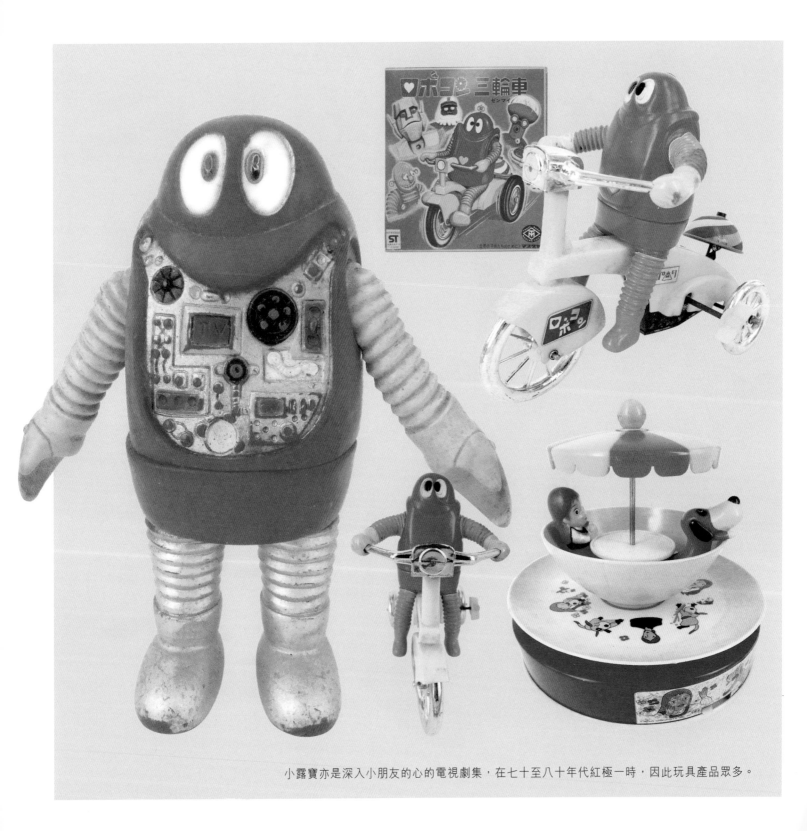

小露寶亦是深入小朋友的心的電視劇集，在七十至八十年代紅極一時，因此玩具產品眾多。

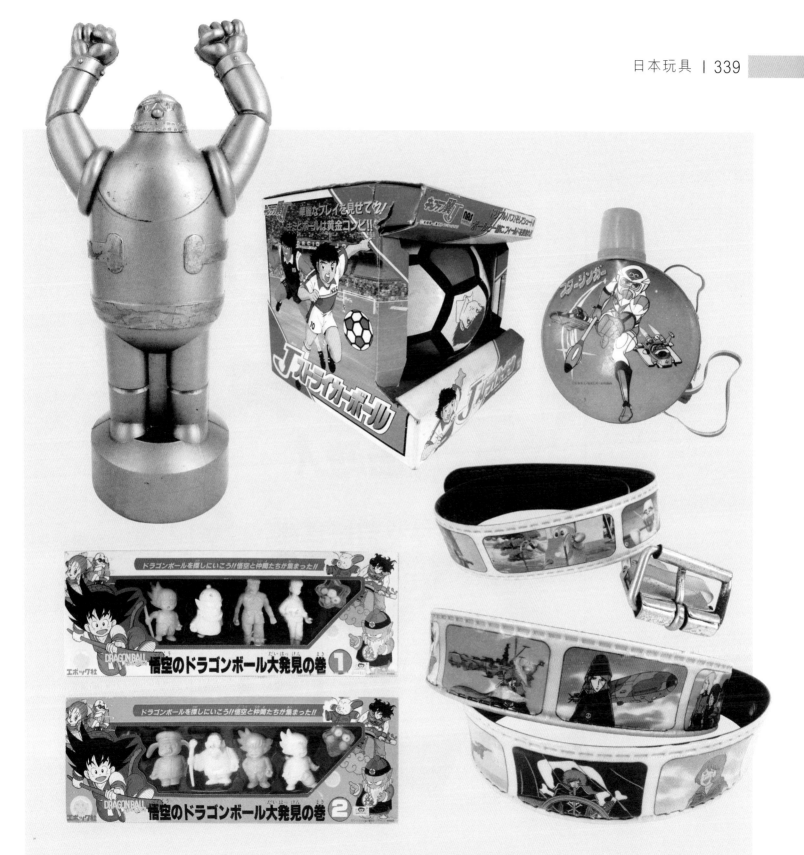

電影及電視動漫真正賺錢之源是週邊的副產品，由生活用品至玩具無所不備。

七十年代大百貨公司替特攝片集刊登的玩具廣告。

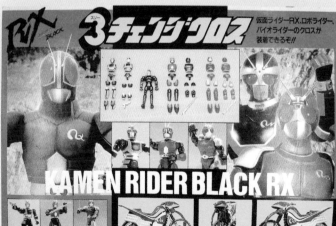

❶ 蒙面超人的各式玩具產品。

❷ 義犬報恩玩偶。

❸ 小甜甜顏色筆。

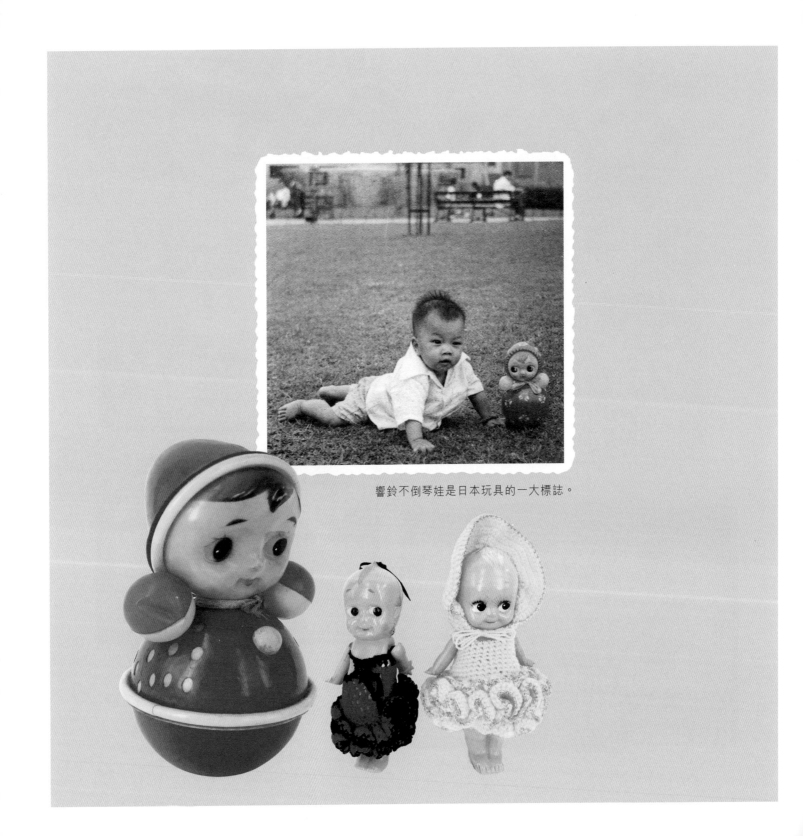

響鈴不倒琴娃是日本玩具的一大標誌。

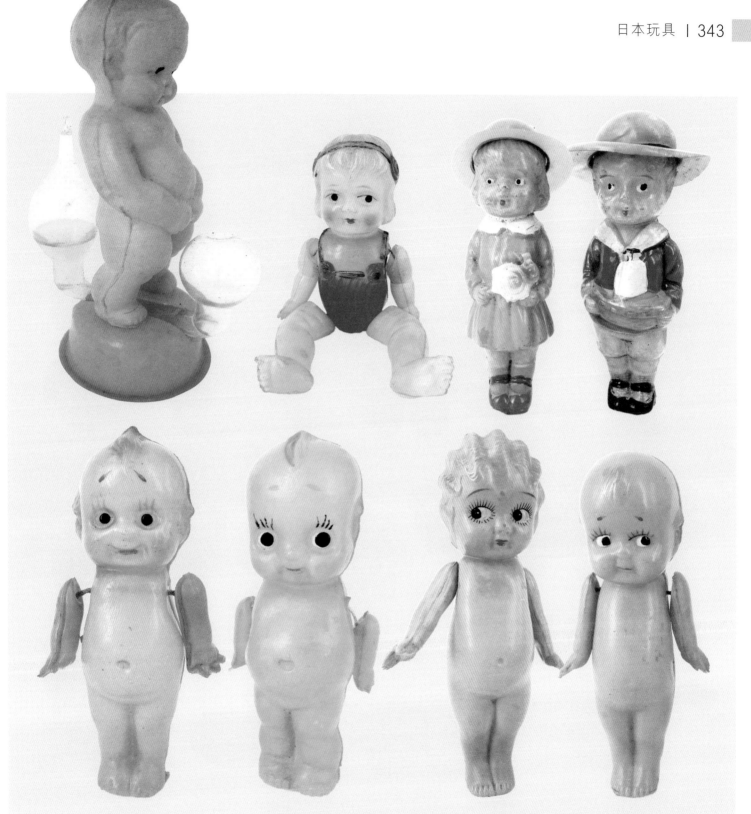

賽璐珞是一種在塑膠發明以前的廉價塑料，由賽璐珞製造的玩具也可說是日本玩具天下。

賽璐珞心口針是女孩子的心頭好，上色細緻漂亮。

　　除了動漫，日本與玩具亦結下不解緣，日本的玩具生產歷史相當悠久，其中出名的 Modern Toy-Masudaya（株）增田屋斉藤貿易便於 1724 年在東京成立。其後亦不斷有玩具品牌誕生，初期日本生產的玩具多是人手製造，物料主要是木、紙、賽璐珞（Celluloid）或鐵皮（Tin）等，鐵皮是用鐵罐循環再生，所以在早期的鐵皮玩具上會發現內部或底部印有其他不相關的圖案。玩具結構亦相對簡單及價廉，早期的日本亦如所有的新發展國家，玩具款式及造型主要是參考及模仿其他國家的玩具，尤其是德國。

　　二次世界大戰後，雖然日本戰敗，但由於得到美國協助，反令日本取代德國成為世界第一玩具大國。美國亦成為日本玩具最大的輸出國，當然亦有輸往其他國家及地區，香港亦是其中之一。很多出名的玩具品牌如 Bandai（株）バンダイ、Asahi（株）アサヒ玩具、Y-Yonezawa 米沢玩具（株）等紛紛成立，日本玩具由初期的模仿慢慢變成建立自己特色，設計生動及畫功精美，造型越趨完美，玩具結構亦越來越複雜。除發條、慣性外，更利用由電磁產生動力注入玩具中，五十年代後期更發展到搖控及聲控，而世界上第一個電動搖控玩具就是由 Modern Toy-Masudaya（株）增田屋斉藤貿易於 1955 年生產的搖控巴士。

　　萬千的玩具題材亦是日本玩具的特色，除人物、動物、車、電單車、火車、船、飛機等外，每個題材再細分至不同主題，單是車類已分成多種主題，有消防車、警車、救護車、真實車廠生產型號車種、私家車、貨車、工程車等，種類繁多。及後因美國阿波羅太空計劃的關係，太空類及機械人玩具題材更把日本玩具推上巔峰。到了今天，當年日本生產的玩具亦成為玩具收藏家的目標及收藏題材之一。

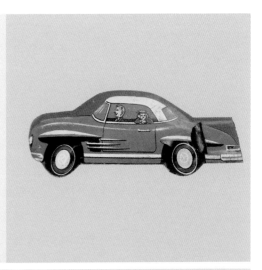

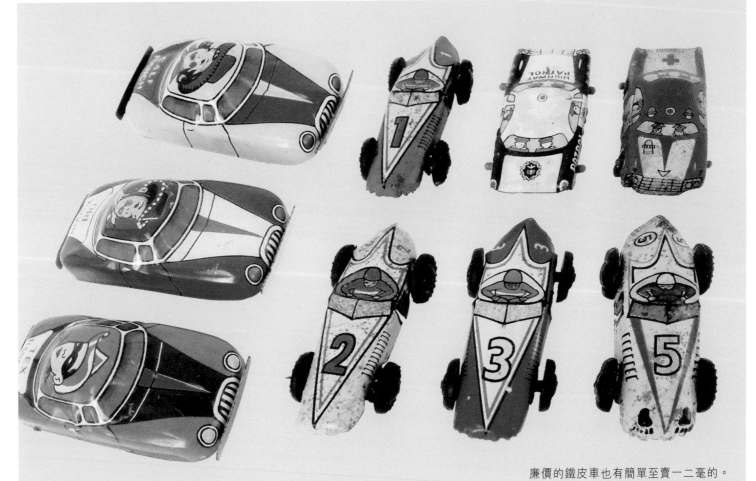

廉價的鐵皮車也有簡單至賣一二毫的。

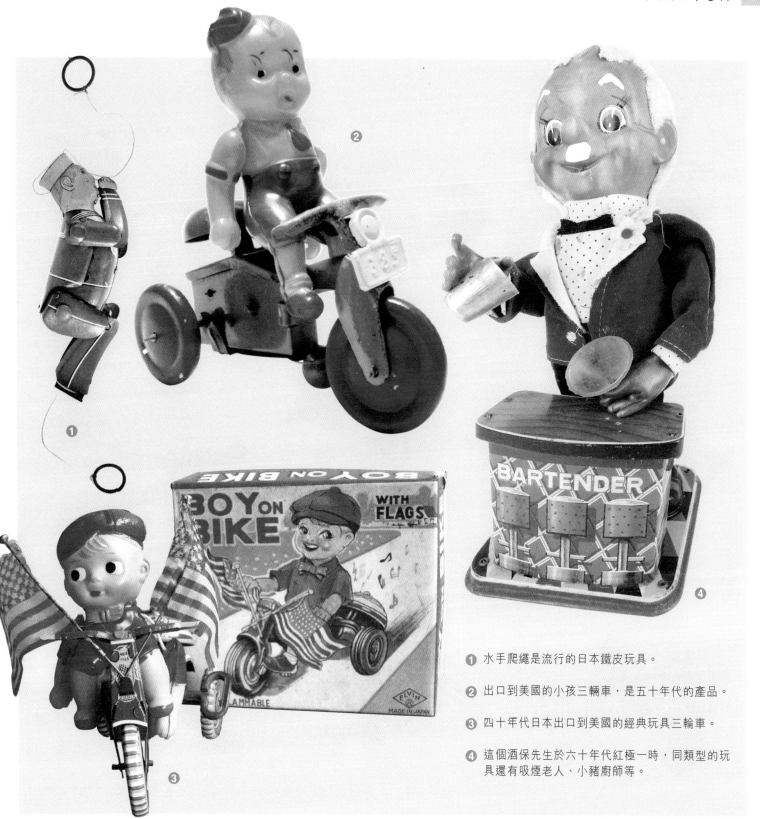

① 水手爬繩是流行的日本鐵皮玩具。

② 出口到美國的小孩三輛車，是五十年代的產品。

③ 四十年代日本出口到美國的經典玩具三輪車。

④ 這個酒保先生於六十年代紅極一時，同類型的玩具還有吸煙老人、小豬廚師等。

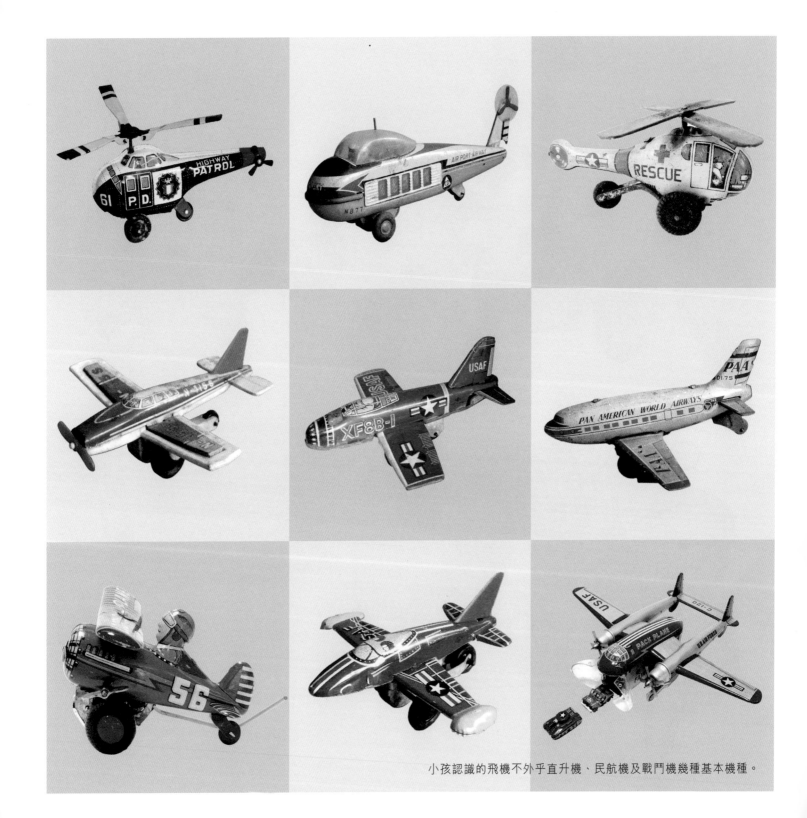

小孩認識的飛機不外乎直升機、民航機及戰鬥機幾種基本機種。

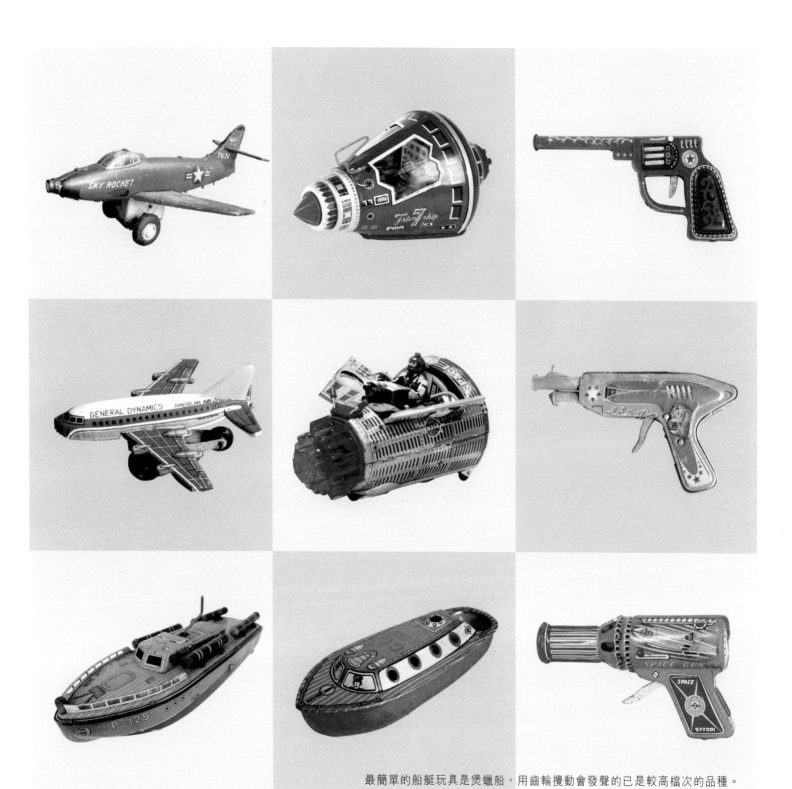

最簡單的船艇玩具是煲蠟船，用齒輪攪動會發聲的已是較高檔次的品種。

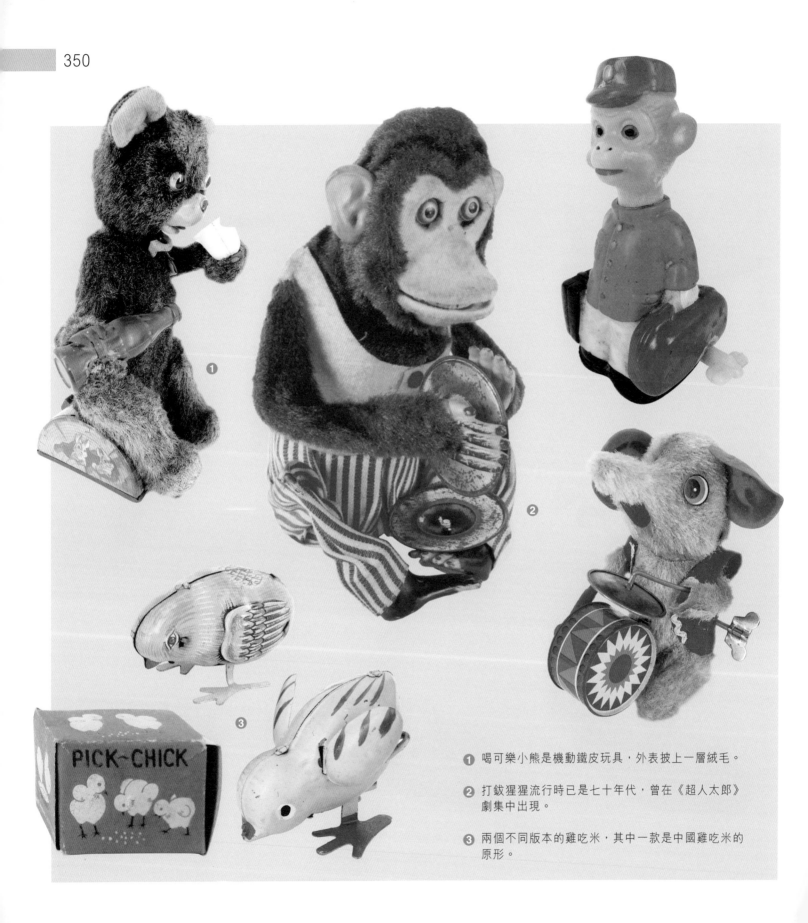

PICK~CHICK

❶ 喝可樂小熊是機動鐵皮玩具，外表披上一層絨毛。

❷ 打鈸猩猩流行時已是七十年代，曾在《超人太郎》劇集中出現。

❸ 兩個不同版本的雞吃米，其中一款是中國雞吃米的原形。

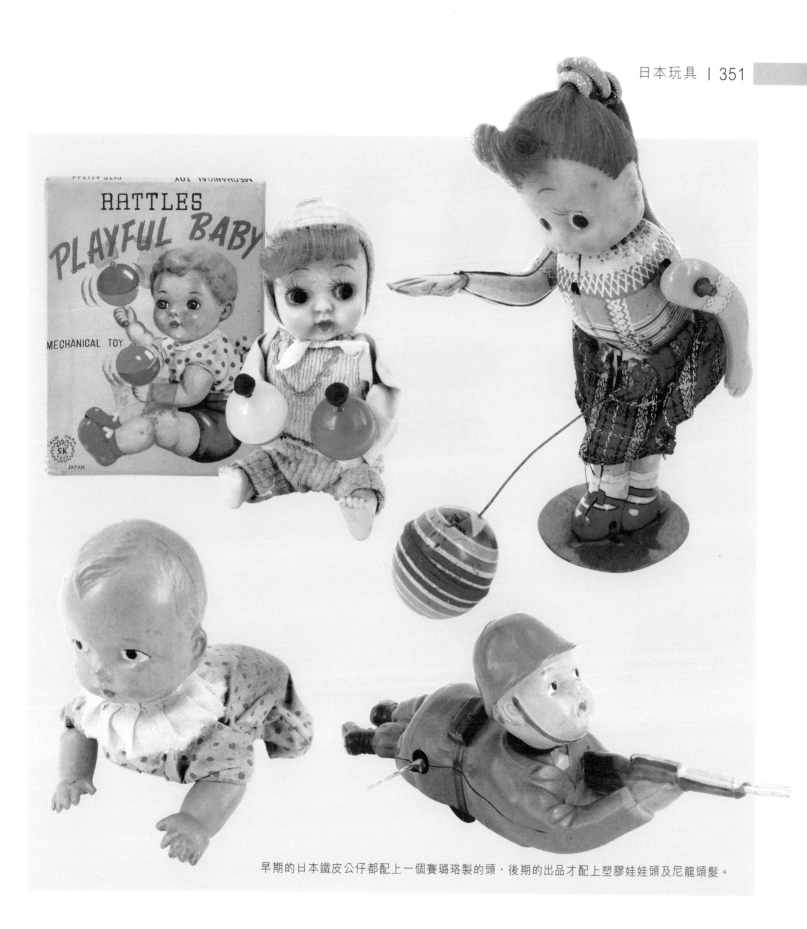

早期的日本鐵皮公仔都配上一個賽璐珞製的頭，後期的出品才配上塑膠娃娃頭及尼龍頭髮。

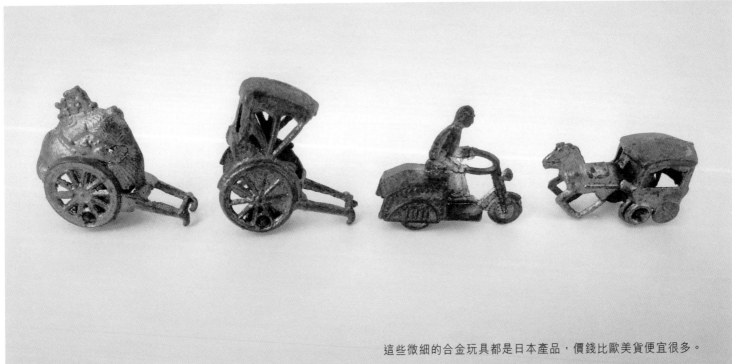

這些微細的合金玩具都是日本產品，價錢比歐美貨便宜很多。

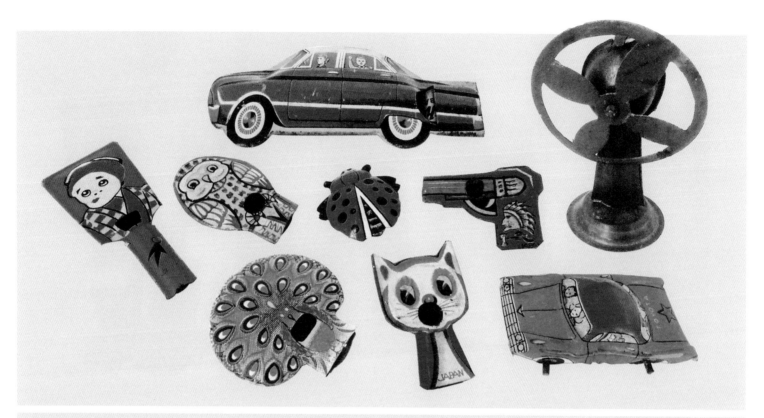

早期士多充斥不少日本鐵皮小玩意，不少是如哨子等簡單東西。

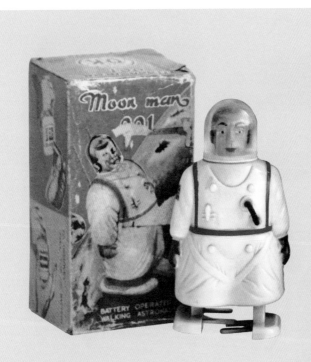
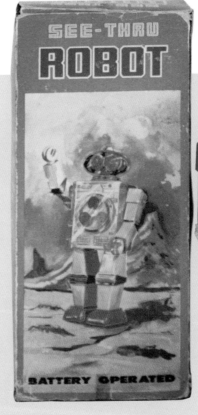
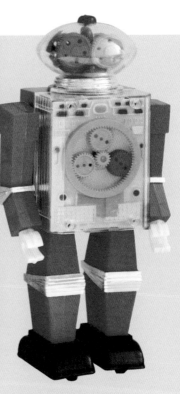
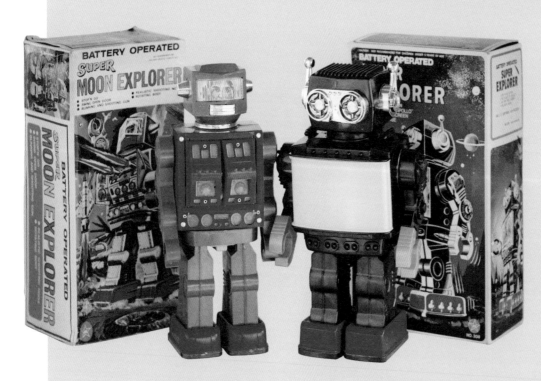
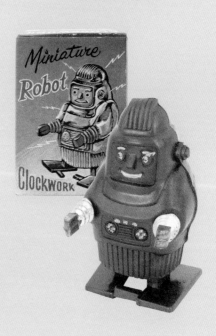

六、七十年代香港生產的塑膠太空人。

　　太空玩具一直都是成人和小朋友的恩物，科幻神秘集於一身，無論玩具火箭、太空船，還是機械人，都有一定捧場客。機械人是當中最受歡迎的品種，世界上第一隻機械人玩具，是根據美國科幻電影的機械人於四十年代末由日本塑造生產的。

　　五十年代初期，日本大量生產各種機械人，主要以鐵皮為材料，出品有發條、電動、線控以至聲控都有。鐵皮機械人多數設計為方腦，雙眼有閃燈，頭頂有雷達及無線電裝置，一般可以向前行走，身體上有設計成電視畫面，或各式機械活動裝置，也有設計胸口開合，放下一排機槍，發射時作 360 度旋轉的，十分火爆熱鬧。更有設計成太空人模樣，在機械人頭部放置太空人頭像，十分奇特。這些機械人都有自己的名字，如「火星大王」等，不下數百款之多。六十年代中期，香港也有生產模仿日本的機械人玩具，主要以塑膠為材料，約有十多款，其中幾款廉價的產品更是小朋友心目中的經典。

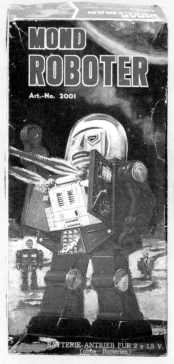
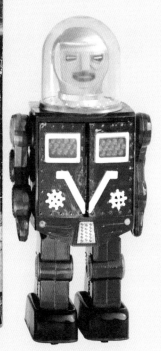

　　到了七十年代，隨着日本科幻漫畫及卡通片流行，日本的機械人玩具出現了大突破，由擬人性的小飛俠到巨大機械人巨無霸（鐵人 28 號）到鐵甲萬能俠以至合體的三一萬能俠及後來的機動戰士高達、變型金剛等，發展出一系列完全日本化的機械人系列。玩具從模型、大塑膠公仔以至超合金，設計生產了大批膾炙人口的科幻玩具，日本玩具走上高峰。

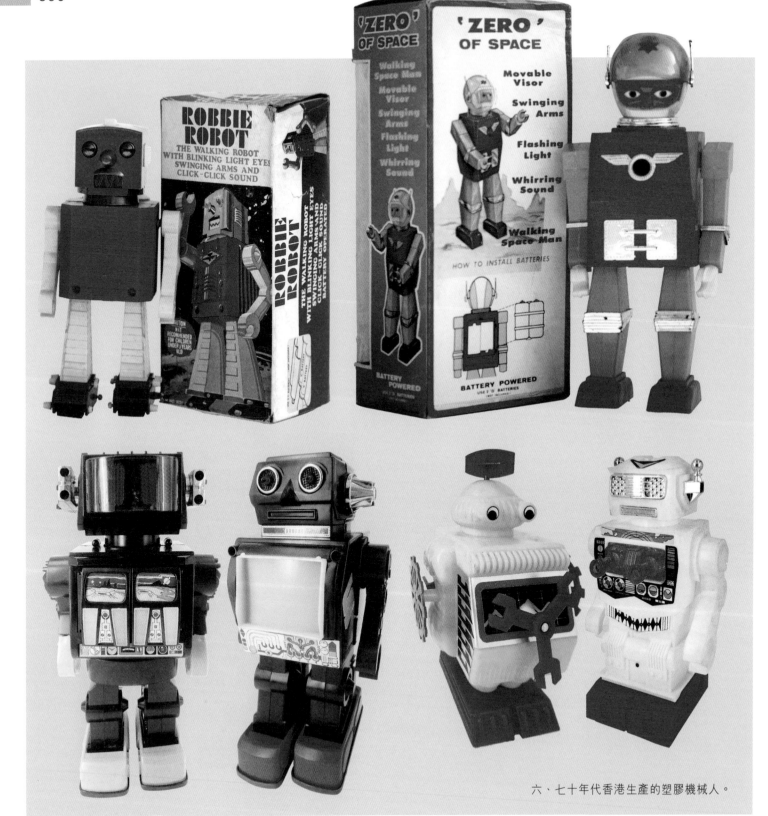

六、七十年代香港生產的塑膠機械人。

　　七十年代香港經濟剛起飛，貧困家庭仍多，當時不少香港廉價玩具，設計簡陋，亦欠缺安全性，純粹是抄襲生產各式各樣的山寨版。香港產品以塑膠為主，玩具公仔的手腳及活動部分很容易脫落；生產以經濟為原則，一個身軀經常配搭不同的頭部及手腳，製造出多款不同造型的玩具，例如，用怪獸頭配搭超人身軀。此外，在電影中出現的角色也有機會成為目標，例如《星球大戰》中出現的白兵，也變成香港山寨廠的作品。這是在日本玩具廠永遠不會出現的情況，原因是日本生產有高品質的要求，不會胡亂改動生產設計。聰明的小朋友一望即知兩者的分別，當然還有售價的差異，一般家庭根本無法負擔一件日本玩具，所以只能選擇售價便宜一半的港產玩具。其實對小朋友來說，港產玩具與日產玩具在玩法上差不多，只是日本玩具玩起來多一兩款動作，但兩者分別不大。

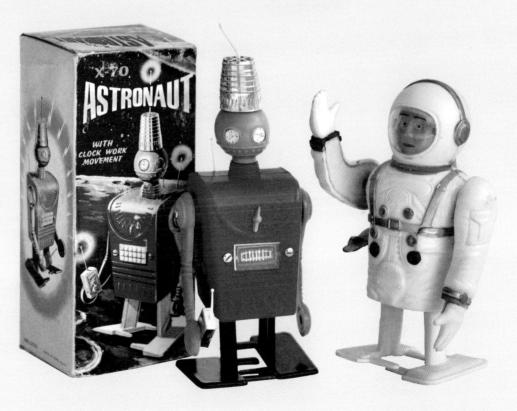

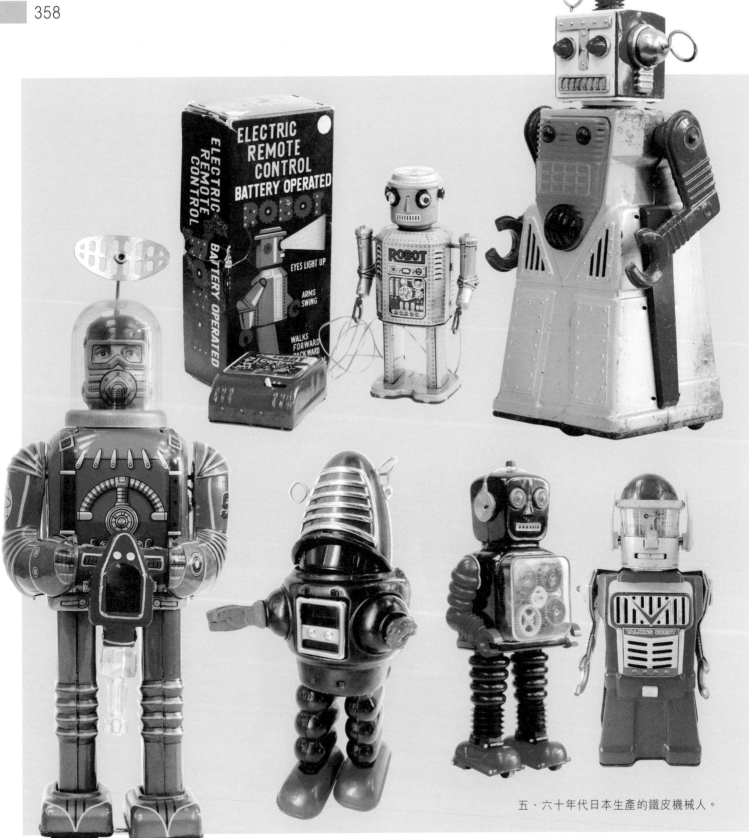

五、六十年代日本生產的鐵皮機械人。

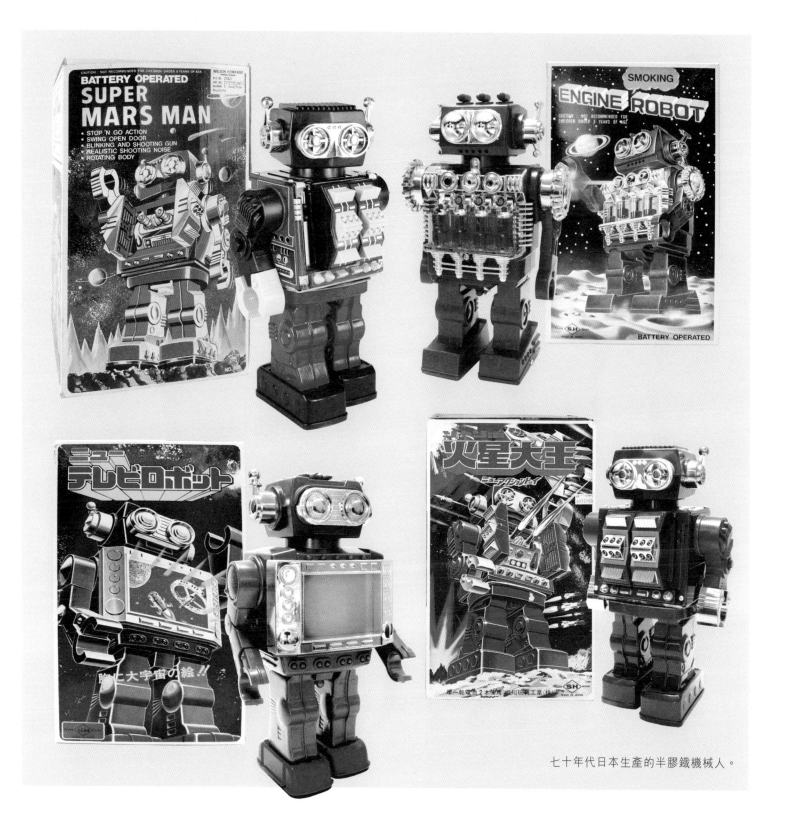

七十年代日本生產的半膠鐵機械人。

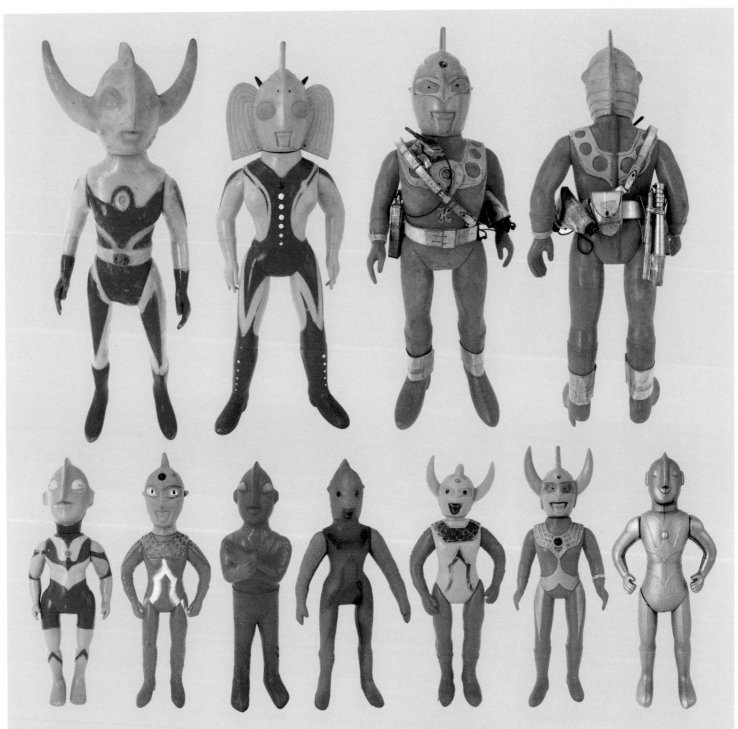

小朋友在日產的七星俠身上添上香港警察的裝備，令七星俠變得地道起來。

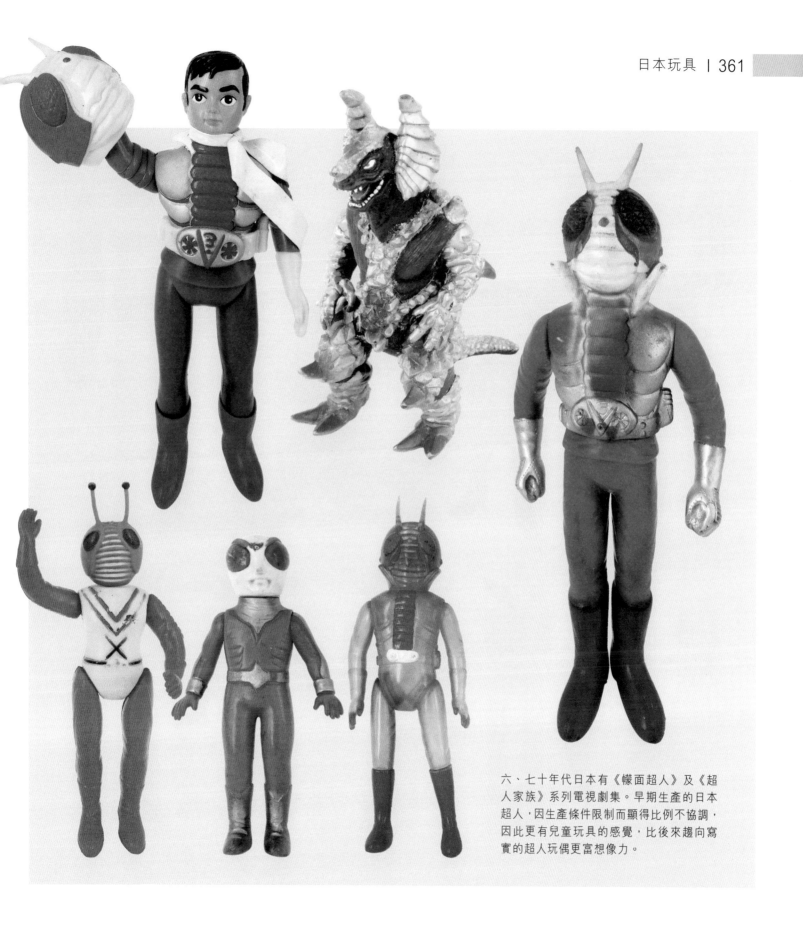

六、七十年代日本有《矇面超人》及《超人家族》系列電視劇集。早期生產的日本超人，因生產條件限制而顯得比例不協調，因此更有兒童玩具的感覺，比後來趨向寫實的超人玩偶更富想像力。

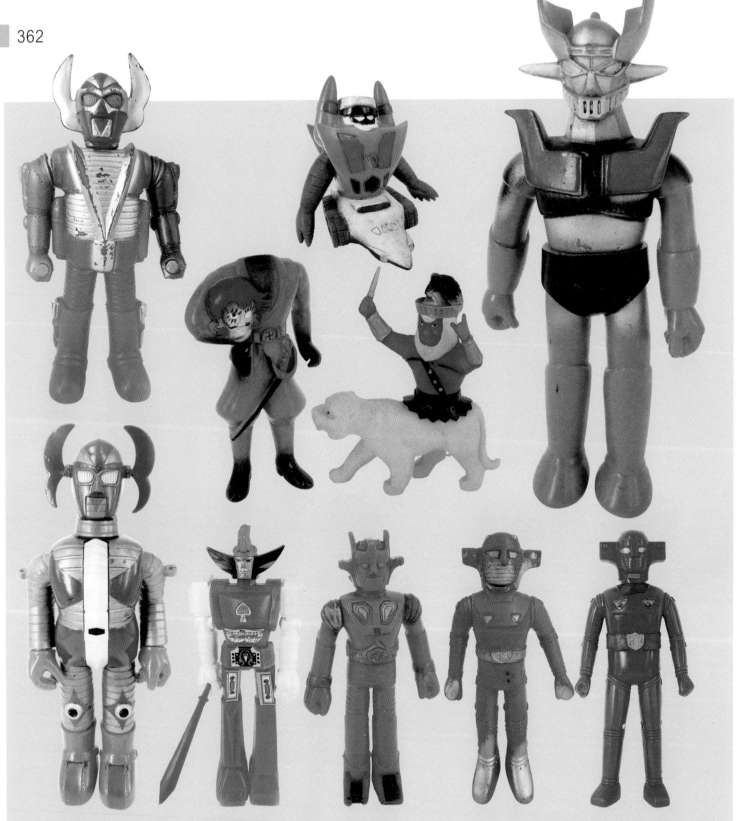

各式塑膠超人公仔都是平價貨，但港產的翻版貨售價更便宜，但質素參差，有模仿得十分接近的，也有胡亂配搭的，但兩者同樣有市場。

六、七十年代多部經典電視劇集及卡通片人物的角色造型玩具。

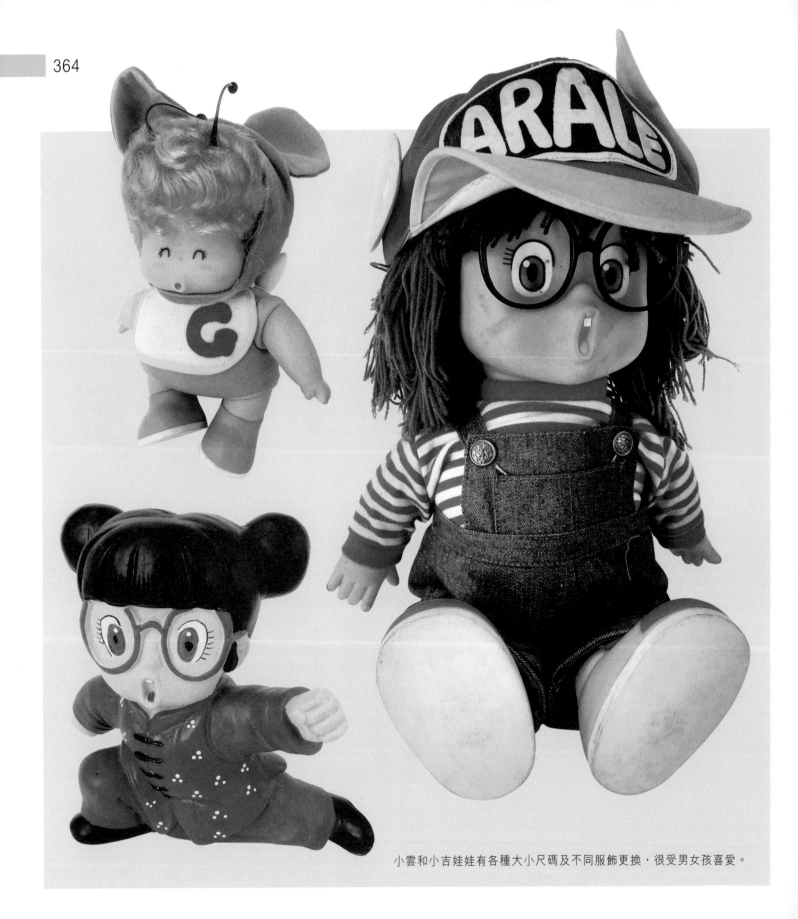

小雲和小吉娃娃有各種大小尺碼及不同服飾更換，很受男女孩喜愛。

小雲和小吉為何重要？

「靈感 IQ 稱得上十分之高超，創作力量同幻想會嚇你一跳，小雲和小吉好重要……」首次看到 IQ 博士應是 1982 年在《2001 漫畫週刊》的封面上，看罷小雲　面走　面笑的樣子，感覺怪怪的，為何日本會有這樣不漂亮的女主角在漫畫中出現？但兩年後 IQ 博士正式在電視上出現，每看完一集，都感到鳥山明和天神村同樣會帶給我不可想像的快樂。穿上禮服戴墨鏡的小豬、會向後飛的粉紅大象、用滑板扮飛的（正義）酸梅乾超人、會說話的山和太陽，更厲害的還有會變英俊但只能維持三分鐘的則卷千平博士，最重要當然是主角小雲和小吉那種天真無邪式的到處破壞，真想自己也可變成小雲一樣開心地繼續破壞……

電視片集播出後，所有模型玩具店頓成了 IQ 博士一眾村民的大小天地。當時最好不過的娛樂莫過於到環球模型店與櫥窗內擺放得完整的天神村和千平、山吹老師、太郎和小茜等人打個照面說聲「你好嗎？」。當然還會看到乘飛機、騎恐龍、笑容更燦爛的小雲大比例模型，塗得美侖美奐的放在櫥窗內，令人有一看就想擁有的衝動。回想當時每盒模型售價大約三十多元，而筆者每天僅得十元零用錢，所以一直都未能帶同小雲回家作伴，只能每隔兩三天便到櫥窗看看，跟着進店打開盒子欣賞一下說明書和尚未塗色的部件。其實筆者也有妙法把它們留在身邊，因為當時 IQ 博士的產品非常豐富，玩具、漫畫、文具、書包、貼紙、陶瓷和布公仔等洋洋大觀，而香港也有不少「自製」的產品，如中秋節的小雲小吉頭像花燈、小雲那頂有翼的鴨舌帽、小雲小吉面具、IQ 博士對對卡和聖誕節的小吉觸角頭飾等，都是街頭巷尾小販們的生財極品，筆者也就可以選擇一些較便宜的作為收藏品。

其實，在芸芸 IQ 博士玩具中，最可愛的要算是小雲和小吉公仔了。這些公仔的頭及手部都以軟膠製造，配上填得胖胖的布身體，小雲披一頭紫色冷長髮，小吉則是一頭黃色尼龍鬆髮。公仔大小尺碼齊全，每個尺碼又有很多不同款式的服式供選擇，除了穿藍色牛仔褲、紅 T 恤的標準小雲，還有戴飛行帽的、穿狸貓裝的……價錢方面，大約是由二十多元至三百元左右。除了小雲、小吉一眾主角外，最具號召力的應該是小雲最喜歡的粉紅色雪糕形物體了，它的產品在當時確實也不少，如電動會行走的、搖扇子的、以及手拿日本國旗上下揮動的，還有陶瓷製的錢罌等。只是大人說這件東西樣子不雅觀所以不許買，想來真可惜！

IQ 博士在電視片集播出以後，一些家長見小雲經常把頭臚拿下來，一時拋高一時又用腳踢，還常拿着粉紅雪糕物體四處奔跑，加上那位則卷千平博士既瘋狂又色迷迷的，恐怕會對小孩子產生壞影響。還好，小孩子感染到的不過是小吉那句「爸必，爸必」的口頭禪，又或是改戴一副小雲眼鏡，並沒有發生類似矇面超人的事件，才不致被腰斬或被調到深夜才許播出。事實上鳥山明筆下的《IQ 博士》是老幼咸宜的卡通，其中成功的元素，在鳥山明其後的作品《龍珠》中仍不時可看到。現在，《IQ 博士》的漫畫及卡通影帶都有正式授權的中文版了，而筆者最近也再次發現一些 IQ 博士的白卡及閃卡在店舖發售，大家又可再次欣賞到每天都開開心心地上課、破壞、搗蛋的小雲和小吉一干人等的生活，以及他們跟大家說聲：「你好嗎？」

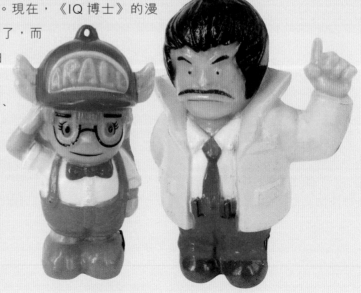

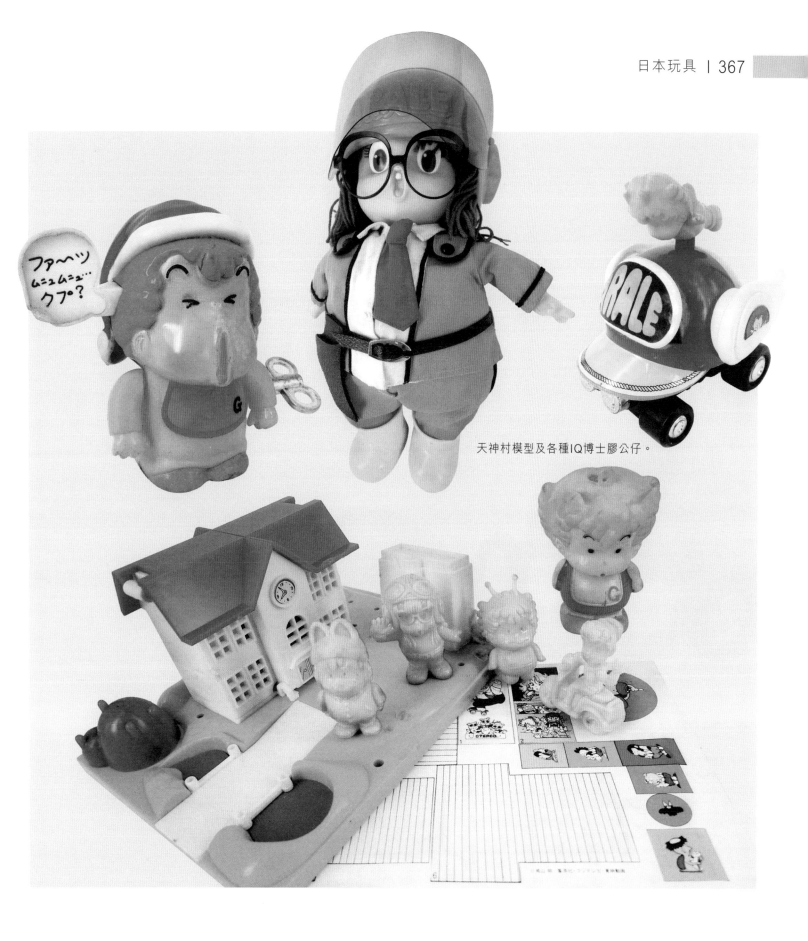

天神村模型及各種IQ博士膠公仔。

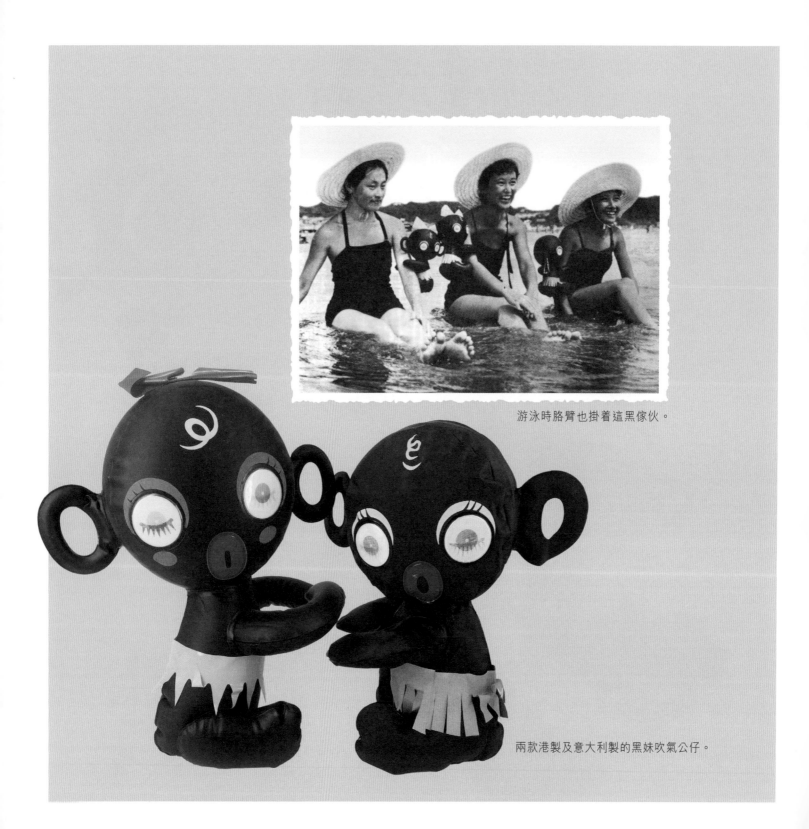

游泳時胳臂也掛着這黑傢伙。

兩款港製及意大利製的黑妹吹氣公仔。

日本人六十年代的新寵兒——小黑炭

日本人繼「呼拉圈」熱潮之後，又時興玩「小黑炭」了。隨時隨地諸色人等，都挾着一個腦袋大大眼睛閃爍、兩耳如環的「小黑炭」，尤其是女學生們更如醉如狂。這種「小黑炭」，全身不夠一呎，分男女兩性，小孩子要攬着它才肯入睡，四、五十歲的人覺得它頗性感而趣致，大姑娘們如果沒有這麼一個小黑炭挾在胳臂上，就像缺少了一件重要的裝飾品似的。

「小黑炭」是用薄橡膠製的，可以吹氣吹得漲繃繃，洩了氣也可以摺疊起來，頭上多一條絲帶的是女性；牛山濯濯的便算是男性了。它另外一個日本名字叫「大姑陳」（Dakko-Chan），這句日本話是隨便可以挾住任何東西的意思。這種玩偶的特點，就是它的雙腿，可以挾緊任何東西，挾在手臂上、柱子上……

日本的玩偶設計者創造這種「小黑炭」的動機，是因為最近非洲發生一連串的政治新聞，靈機一觸，便造出這個小東西。在 4 月間初出時，每天只製造十打，想不到僅僅四個月便風靡一時，弄到出品供不應求，連整個日本的小廠家都風起雲湧仿製，每天竟能銷出 4,000 個。據非正式統計，已銷了 12 萬個以上了。

到了 8 月中，東京的玩具公司無貨應市，只好宣告暫時停售。但許多年輕的孩子，依然午夜便在玩具店門口排起長龍，耐心等到次早十時店舖開門，一窩蜂跑進店裏，雖然店裏已無貨供應，但她們仍然索取一張「優先購買證」，以便新貨到時，可以搶先買得。每個市值本來只值 180 日圓（約美金五角），可是在斷市期間，黑市價格竟突漲十倍。女孩子們一刻不離地帶着「小黑炭」，游泳時也把它挾在臂上，逛街時夾在手袋的角上，總之，不可須臾或離。以目前的狂熱情形而言，恐怕世界上沒有一樣玩具能像「小黑炭」這麼使人們顛倒了。

（原載於 1960 年 9 月《亞洲畫報》）

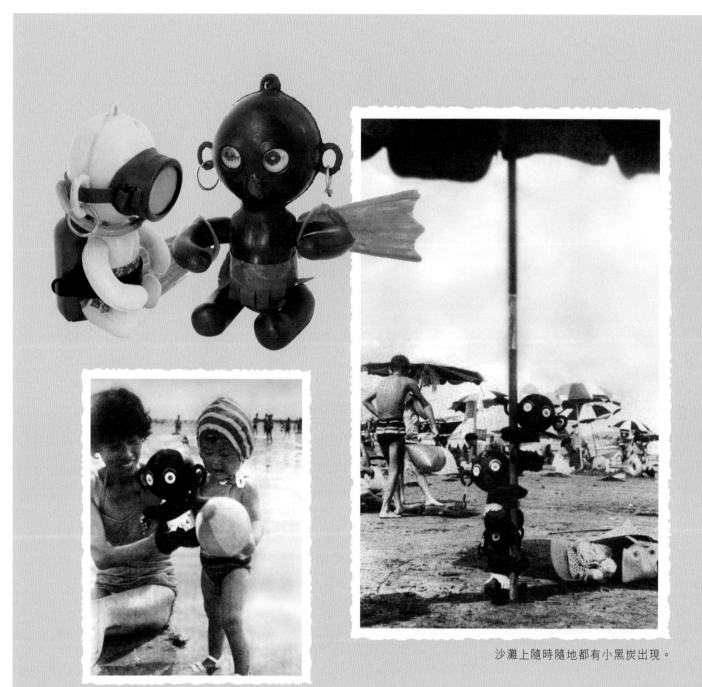

小朋友們喜歡這黑黝黝的伴侶。

沙灘上隨時隨地都有小黑炭出現。

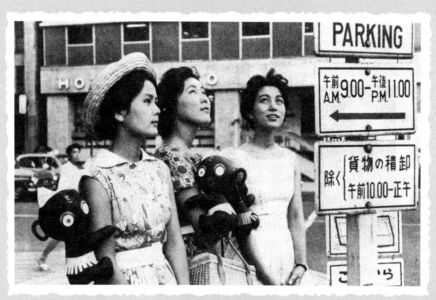

大姑娘們也每人挾着一個黑娃娃。

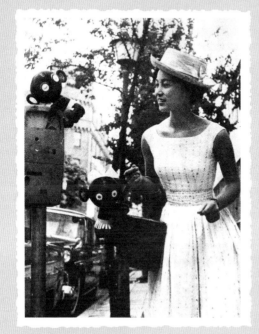

逛街時，在提籃旁邊挾着一個。

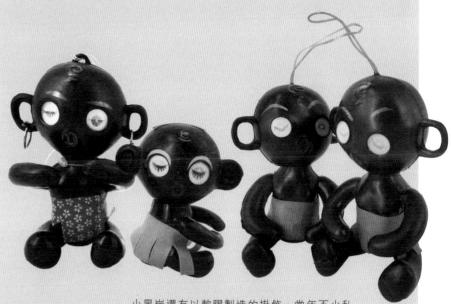

小黑炭還有以軟膠製造的掛飾，當年不少私家車掛在車頭倒後鏡處作為裝飾品。黑妹產品除了日本生產，本港及意大利都有製造。

鳴謝

小樂邦藝術中心全體員工

吳瑩珊小姐

呂金榮先生

勞迪生先生

劉子俊先生

蘇偉基先生

Ms. Day Lau

Mr. K K Szeto

Mr. Max Nip

Mr. Pairo Cheng （Tin Toy Art）

Mr. Sherman Ho

Mr. Wai Lon Sam